# Blinky Palermo

# Blinky Palermo

ACTAR

MACBA Museu d'Art Contemporani de Barcelona

## Manuel J. Borja-Villel

An artists' artist, Blinky Palermo has become a cult figure in recent art history. His intense life and his sudden death have helped to create the legend, but it is undoubtedly the radical nature of his artistic projects which has placed his work in the privileged position it enjoys today.

In the sixties and the first half of the seventies, a time when the foundations of art were being changed by the incorporation of languages drawn from the cinema, visual anthropology and photography into its vocabulary and praxis, some artists began to question painting and the pictorial space from their own material premises. Among them was Blinky Palermo. His paintings, constructed from found canvases, and his investigations into unlikely surfaces such as metal or mirrors, are an excellent illustration. It is highly significant that among his referents we find the artists who, in the early 20th century, were capable of bringing about a revolution in our artistic categories which affected the very constructive properties of the work.

For all those reasons it is especially satisfactory for the Museu d'Art Contemporani de Barcelona to mount this exhibition, despite the difficulties involved in the preparation, due to the fragility of Palermo's work, the fact that it is scattered around a number of public and private collections and even the limited quantity of his output. All those conditions seriously hamper a project of this kind, which MACBA would not have been able to bring to fruition without the cooperation of many people and institutions.

First of all, we would like to thank the private collectors and the museums who have so generously loaned their works for this exhibition. We would like to make special mention of the invaluable collaboration of Thordis Möller, who made his wide knowledge of Palermo and his work available to the project.

The support of Germano Celant was the key to the reconstruction of *Himmelsrichtungen*, the installation which is undoubtedly one of the great novelties of the exhibition, since it is one of Palermo's last works and it has never been assembled since its creation for the 1976 Venice Biennale. This reconstruction complements one of the differential aspects of the exhibition: the emphasis on the architectural and spatial features of Palermo's work.

Lastly our thanks to Gloria Moure, the exhibition curator, and to Julia Peyton-Jones and Rochelle Steiner, director and curator of the Serpentine Gallery in London for their enthusiastic approach to the project and their interest in bringing Palermo's work to a wider audience.

Artista de artistas, Blinky Palermo se ha convertido en una figura de culto en nuestra historia del arte más reciente. La intensidad de su vida y su inesperada muerte contribuyen a la mitificación de su figura, pero sin duda es la radicalidad de sus proyectos artísticos la que ha situado su obra en la posición privilegiada de la que goza hoy en día.

Durante los años sesenta y la primera mitad de los setenta, período en el que el arte se estaba refundando a partir de la incorporación en su vocabulario y su praxis de lenguajes derivados del cine, la antropología visual, la fotografía, etc., algunos artistas comenzaron a cuestionar la pintura y el espacio pictórico a partir de sus propias premisas materiales; entre estos artistas se contaba Blinky Palermo. Las pinturas de Palermo, construidas a partir de telas encontradas, y sus investigaciones sobre superficies inverosímiles como el metal o el espejo, así nos lo explican. Resulta muy significativo que entre sus referentes artísticos figurasen aquellos artistas que a principios del siglo XX fueron capaces de provocar una revolución en nuestras categorías artísticas, incidiendo en las propias estructuras constructivas de la obra.

Por todo ello es especialmente satisfactorio para el Museu d'Art Contemporani de Barcelona presentar esta exposición, a pesar de las dificultades que ha entrañado su preparación, debidas la gran fragilidad de la obra de Palermo, a su dispersión en diversas colecciones públicas y privadas e incluso a lo limitado de su producción. Todas estas condiciones dificultan enormemente un proyecto de estas características, que el MACBA no hubiera podido llevar a cabo sin la colaboración numerosas personas e instituciones gracias a las cuales el proyecto se ha hecho realidad.

En primer lugar agradecemos, pues, la voluntad de los coleccionistas privados y los museos participantes, quienes tan generosamente ha cedido sus obras con ocasión de esta muestra. Asimismo, debemos destacar también la inestimable colaboración de Thordis Möller, que ha puesto sus profundos conocimientos de Palermo y su obra a disposición del proyecto.

El apoyo de Germano Celant ha sido clave para la reconstrucción de *Himmelsrichtungen*, instalación que sin duda constituye una de las grandes novedades que presenta la exposición, por tratarse de una de las últimas que Palermo llevó a cabo, y por el hecho de no haber sido reconstruida con anterioridad desde su creación, con ocasión de la Bienal de Venecia de 1976. La reconstrucción de esta pieza complementa uno de los aspectos que diferencian esta exposición: el énfasis en los aspectos arquitectónicos y espaciales de la obra de Palermo.

Por último, vaya nuestro agradecimiento a Gloria Moure, comisaria de la muestra, así como a Julia Peyton-Jones y Rochelle Steiner, directora y conservadora de la Serpentine Gallery de Londres, por el entusiasmo que han demostrado al afrontar este proyecto y por su interés en contribuir a la divulgación de la obra de Palermo.

## Gloria Moure

It almost goes without saying that a major Blinky Palermo retrospective today is a most timely, not to say necessary, cultural event, due to the high esteem in which he is held by critics, art historians and artists. That undeniable recognition has to do with his time, an unrepeatable, primordial period for Western culture, but also with the present, since his profound and far-reaching influence is still felt today. Therefore my decision to organise this exhibition raised few doubts about its appropriateness, though it was obvious that the task was to be an arduous one. Moreover, the small number of works and the delicacy of their workmanship mean that they are destined to restricted public showings; indeed, this is the first time that he has had an individual exhibition in Spain or the UK.

This project would never have been possible without the collaboration and generous support of the institutions and private collections who have loaned their works, the trust and approval of MACBA in Barcelona and the Serpentine Gallery in London and their directors Manuel J. Borja-Villel and Julia Peyton-Jones, or the kind assistance of José Antonio Acebillo, chief architect of the Barcelona Town Planning Department, who made it possible to reconstruct the work *Himmelsrichtungen* (1976). I would like to thank Rochelle Steiner, chief curator of the Serpentine Gallery, for her enthusiasm and flexibility in solving the problems arising from the extension of the exhibition in London, Claire Fitzsimmons for coordinating the event at the Serpentine, Teresa Grandas and Roland Groenenboom, MACBA curators, for helping to coordinate the exhibition in Barcelona, and Mela Dávila, head of publications at MACBA, for her work on the production of the catalogue.

I am indebted to Debbie Grimberg, my closest associate, for her tenacity and attention to detail in the task of coordinating the exhibition and the catalogue. My thanks go to Anne Rorimer and Ángel González for their promptness and dedication in writing their theoretical texts for the catalogue.

To investigate and discover more about the figure of Palermo, my conversations with Sigmar Polke have been crucial; his comments have thrown light on the sources of Palermo's creative approach. I would also like to mention the generosity and support of Germano Celant for the reconstruction of *Himmelsrichtungen*, which was originally created for the 1976 Venice Biennale. A number of people have made my work easier on different levels with their advice, such as Thordis Müller, Dominique Lévy and Leila Saadai of Christie's, New York, and Bernd Klüser. I would like to make particular mention of Anish Kapoor for his interest in the exhibition being mounted in London. Special thanks are also due to Francisco Rei for his brilliant, useful ideas both for the design of the publication and the assembly of the exhibition. Lastly I shall never forget the help of all those who, one way or another and to a greater or lesser extent, helped the project to materialise, though I cannot mention them all here by name.

Es casi gratuito decir que una exposición de carácter antológico sobre Blinky Palermo constituye a día de hoy un evento cultural muy oportuno, por no decir necesario, pues grande es el reconocimiento que Palermo tiene entre la crítica, los historiadores del arte y los artistas. Ese reconocimiento incontestable tiene que ver con su tiempo, una época irrepetible y primordial para la cultura occidental, pero también con la actualidad, dada la extensa y profunda influencia que su figura ejerce en el presente. Por lo tanto, mi decisión de organizar esta muestra arrojaba pocas dudas sobre su conveniencia, aunque era obvio que la tarea iba a ser ardua. Por otra parte, el escaso número de obras y lo delicado de su factura presupone una difusión pública reducida; de hecho, ésta es la primera vez que tiene lugar una exposición monográfica suya tanto en España como en Gran Bretaña.

La realización de este proyecto hubiera sido imposible sin la colaboración y apoyo generoso de las instituciones y colecciones privadas que han prestado sus obras; y sin la confianza y aprobación del MACBA de Barcelona y de la Serpentine Gallery de Londres y de sus directores Manuel J. Borja-Villel y Julia Peyton-Jones, así como el generoso apoyo de José Antonio Acebillo, arquitecto jefe de Urbanismo de Barcelona, que posibilitó la reconstrucción de la obra *Himmelsrichtungen*, 1976. Quiero expresar mi agradecimiento a Rochelle Steiner, conservadora jefe de la Serpentine Gallery, su entusiasmo y agilidad en resolver los problemas que la extensión de la exposición en Londres ha conllevado, a Claire Fitzsimmons por la coordinación del evento en la Serpentine, a Teresa Grandas y Roland Groenenboom, conservadores del MACBA, por haber facilitado la coordinación de la muestra en Barcelona, así como a Mela Dávila, responsable de publicaciones del MACBA, por su labor en la publicación del catálogo.

Estoy en deuda con Debbie Grimberg, mi colaboradora más cercana, por su tenacidad y meticulosidad en el trabajo de coordinación de la exposición y el catálogo. Vaya mi agradecimiento para Anne Rorimer y Ángel González, por la prontitud y dedicación que demostraron a la hora de elaborar sus textos teóricos para el catálogo.

Para investigar y ampliar el conocimiento de la figura de Palermo han sido esenciales para mí las conversaciones con Sigmar Polke, que ha iluminado con sus comentarios las fuentes de la aproximación creativa de Palermo. He de destacar la generosidad y apoyo de Germano Celant, para la realización de la reconstrucción de *Himmelsrichtungen*, creada originalmente para la Bienal de Venecia de 1976. Varias personas han facilitado mi trabajo a diferentes niveles con sus consejos, como Thordis Müller, Dominique Lévy y Leila Saadai de Christie's de Nueva York y Bernd Klüser. Mencionaré particularmente a Anish Kapoor, por su interés en que la exposición se realizara en Londres. Quiero citar en especial aquí, a Francisco Rei por sus ideas siempre útiles y brillantes tanto para el diseño de la publicación como para el montaje de la exposición. Por último, no puedo olvidar la ayuda de aquellos que de una manera u otra y en mayor o menor medida contribuyeron a convertir el proyecto en realidad, aunque aquí no se les mencione específicamente.

Contents

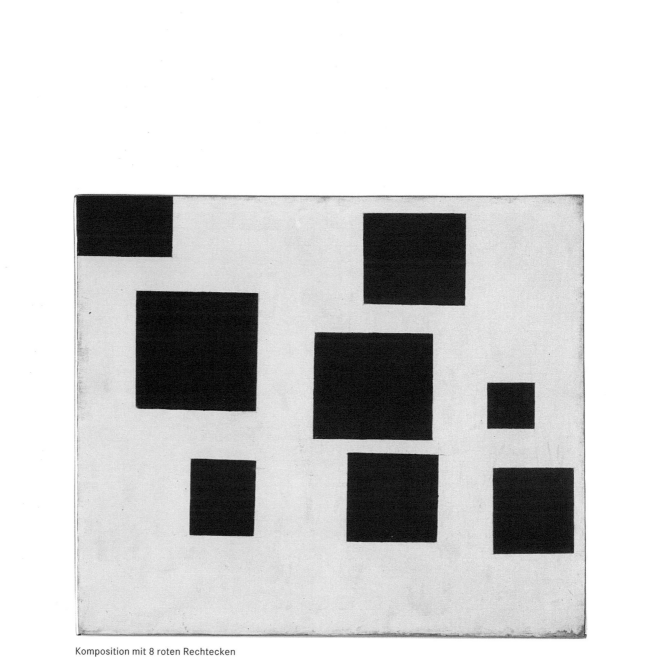

**Komposition mit 8 roten Rechtecken**
Composition with 8 red rectangles
1964

## Blinky Palermo or the Vitality of Abstraction
Gloria Moure

His life was short, his artistic contribution an important one, but although his work was acclaimed by both critics and public in its day, he is still an artist for minorities. My first contact with his creations came relatively late, a few years before his death, but I was struck by the determination, authenticity and independence they gave off. Later I met some of his close friends and fellow students, who conveyed to me the respect they felt for his memory. Every one of them highlighted his extraordinary vitality and assured me that this energy was evident in his work. Nonetheless, for those who contemplate his work without historic references or prior theoretical knowledge, they might seem, although bold, rigorously constrained in their expressive content and the result of an exacting economy of visual and artistic resources; this presumably indicates that he consciously repressed the instinctive rather than rational vitality that characterised him. Indeed, during his first period, which could be considered a time of trial and experimentation, lasting from 1959 to 1963, there is still room for subjective expression through gesture, writing or an informal use of pigments and materials. Later, these expressionist concessions become scarce, and the few there are mainly found in the drawings, suggesting a definitive turn in his configurational approach. We might therefore ask if such a contradiction between the nature of the creator and his artistic production could have been maintained in the event of its being real. My answer would be that in a rigidly academic context or one corrupted by avant-garde corporativism, contradictory strategies and attitudes of this type can become ingrained, but art in general, and contemporary art in particular, is full of examples of radical changes in artists' approaches, resulting from the unbearable tension between the chosen *modi operandi* and the inner personality of their practitioners. In Blinky Palermo's case, his manner was above all independent and coherent, and moreover, the atmosphere at the Düsseldorf Kunstakademie, and especially the didactic tutoring of Joseph Beuys, were anything but dictatorial. Consequently, it would be more correct to believe that there was no such repression or contradiction, and that, if anything, these arise from the observer's aesthetic prejudices, stemming from an obvious radical creativity that was fed by tenderness and respect.

In this respect, I must explain at greater length what I mean when I refer to perceptive prejudices, because different configurational approaches can give rise to formalisations which at first sight are similar and which could lead to serious analytical confusions. This is especially true when the composition is simpler and the subject matter less figurative. The reason, as usual, is epistemological, as it depends on what concept of abstraction one is

using. There is no doubt that with any object, the more specific its function and image, the more concrete and identifiable it will be. But both its use and its form in turn provide greater or lesser metaphorical possibilities, which involve more general or abstract assignations. Therefore, the more ambiguous an object's function is and the more difficult it is to associate its image, the greater its aesthetic possibilities will be as a vehicle for abstraction, to the point where it becomes a polysemic symbol of infinite significance at the observer's disposal. In fact, it is this elusiveness of meaning that is at the root of creativity in all the arts, without exception. The notion of abstraction I have been using up to this point, therefore, does not aim at eliminating the semantic content of objects and their images, but rather exactly the opposite: that is, to increase it. What's more, this approach strengthens its consistency in two ways. For one thing, it reunites the work with the observer, so that it makes no sense outside the subjective aesthetic experience, and for another, it takes into account the psychosomatic nature of the perceiver, as it does not expect him to put rationality before feelings. In other words, it considers feelings, thoughts, understanding and emotion as parts of an inseparable whole. In fact, this twofold reinforcement is in the final instance based on the biological stage, as life, when all is said and done and whether or not it has an innate metagrammar, is first and foremost aesthetic and artistic rather than rational. Bear in mind that we are able to discourse because we can stand back and take in a panoramic view, making use of the space and time that separates us from the images that appear before us, at the cost of not knowing the causes of their production, which induces reflection in order to survive. But this is not enough, as we define ourselves through our self-

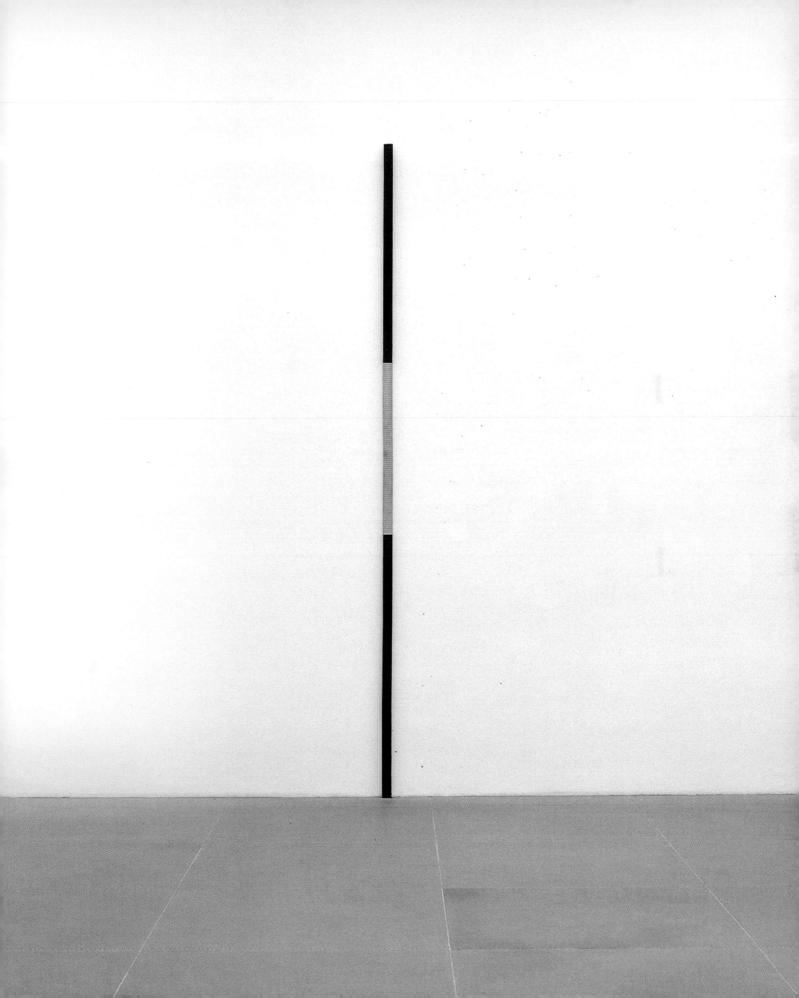

I-V Fernsehen
I-V Television
1970

awareness, and this arises because our brain is constantly informing us of our position in relation to the landscape we are contemplating and not from a purely logical mental deduction. Our position in the world, therefore, is above all pictorial and sculptural, and this is the basis on which both our instincts and our minds operate. From this point on, all our powers, from hormonal secretions to the most complex elaborations of understanding, come together in response to the dilemmas posed by our perceived reality, and this process requires constant interaction of identifications and abstractions, in which, not only the immediacy of the facts intervenes, but also the complete registry of our stored memories. It does not seem reasonable, therefore, to try and unravel the tangle of our consciousness in order to trap and eliminate what at first sight seems superfluous, because very probably there is nothing that is superfluous,

unless our overriding aim is to set ourselves apart from the world.

Nonetheless, since the middle of the nineteenth century there has been a train of thought, doubtless impregnated by positivist empiricism, which defends a different concept of abstraction, if not the opposite of what I have detailed so far. This attitude, often bordering on fundamentalism, believes firmly in objectivity or, which is the same thing, in the existence of objects *per se*, at the disposal of perceptive experience but also independent of it. This means that it does not call on metaphysical reasons to elucidate what is known as substance in philosophy - that is to say, the truth behind appearances - but considers that this intrinsic truth in things is manifest and accessible to our senses. On the one hand this implies a firm belief in the work as something autonomous and self-explanatory, removed from perceivers, and on the other, that there is a configurational

process that creates it. This approach does not stem from the subjectivity that accompanies any perception so much as from considering the linguistic component unfailingly attached to it as mere contamination. The key question therefore is to be able to remove these attachments, thereby reducing the metaphoric energy to zero, or, to put it another way, to eliminate the poetical packaging which gives objects their existential aura. Personally, this strategy seems to me, if not pointless, at least a losing battle, because our whole environment is an alphabet of signs which we can never rid of their semantic richness, whether explicit or potential, as they would no longer be that, and this would negate the tautology on which our knowledge is established. But what seems to me even worse is to set up the otherness of the work of art as a configurational intention, as this is synonymous with belief in non-existent absolute truths and in certainties that

cannot be proved. In fact, I believe, and I am certainly not the only one, that the upheaval in contemporary art in the last thirty years has had a lot to do with the boredom and incoherence caused by taking to the limit the conviction that abstraction requires the total destruction of all meaning.

If we take a quick look at the artistic contributions of the twentieth century, concentrating solely on non-figurative trends, we find paradigmatic cases of both concepts of abstraction. On the side of multiplication and concentration of meanings we could mention North-American Abstract Expressionism, Neoplasticism and Suprematism. On the side of reductionism we have to single out the All-over and Pattern movements and, especially, Minimalism. Although I have indicated the importance of North-American Abstract Expressionism on the pro-semantic side of abstraction, it is not untrue to say that it fits more closely

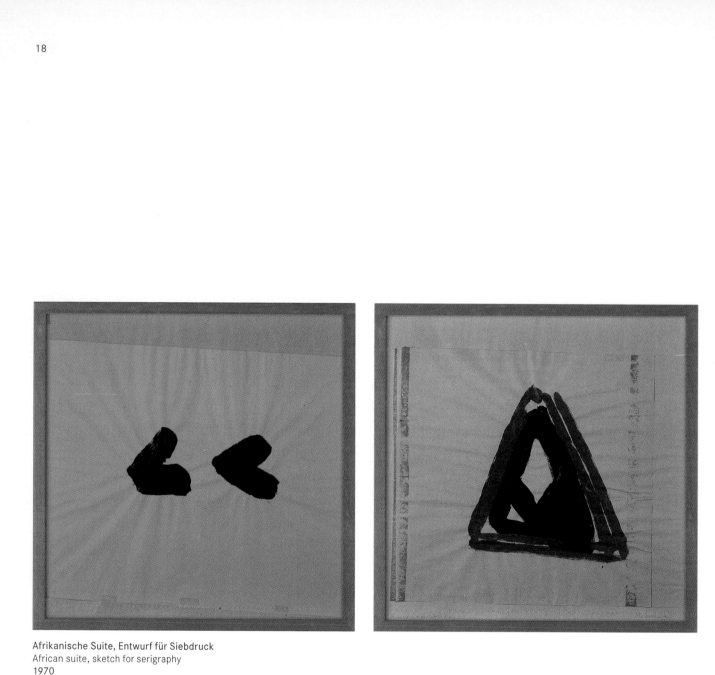

Afrikanische Suite, Entwurf für Siebdruck
African suite, sketch for serigraphy
1970

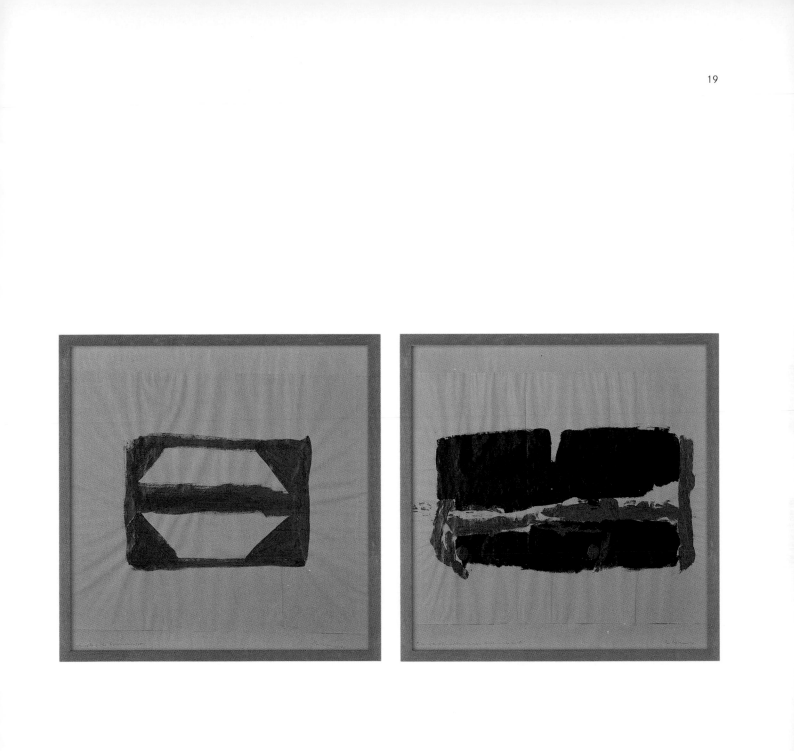

Untitled
1971

into the discursive and philosophic tra-
dition of continental Europe, whereas
reductionism is easily linked to Anglo-
Saxon culture. Blinky Palermo didn't
arrive at his imagery of simple ele-
ments by reducing complex forms, but
by setting out in search of the whole
and not of parts, at the same time bur-
rowing in the foundations of painting
and in its connivance with objects and
spaces. His work should therefore be
attributed to the non-reducing school
of abstraction, as the alternative would
not do him justice. In this respect,
there is one work by him which allows
me to establish connections that will
clear up this attribution. It is a *gouache*
on paper, cardboard and cloth called
*Sternechen* and dated 1971. In it, blue
is overlaid on gold, except at the edges
of the rectangle and in a tiny circle in
the middle. When I saw it for the first
time I couldn't help remembering Yves
Klein's blue and gold monochromes,
which led him to his coloured objects

and to absorb space. This work also
reminds me of a poetic line by Jannis
Kounellis: "in Malevitch's white there is
yellow, because behind it is the memory
of gold." Palermo never contradicted
himself; he simply drew out his work's
vitality to its ultimate consequences,
coolly, but with a courage and will-
power seldom seen.

Blinky Palermo was admitted to the
Düsseldorf Kunstakademie in April
1962. Initially under the professor-
ship of Bruno Goller, he later moved
to Joseph Beuys's class, finishing his
studies in 1967. It would be untrue to
say that there were defined aesthetic
criteria at the Kunstakademie imposed
by the authorities or by the overwhelm-
ing success of any particular trend. On
the contrary, there was a libertarian
atmosphere which acknowledged the
spiritual value of artistic work and its
direct expression in practice.[1] In fact,
there seemed to be a collective aware-
ness that the dialectical space open to

1 Franz Dahlem. *Blinky Palermo 1943-1977.* New York: Delano Greenidge Editions, 1989.

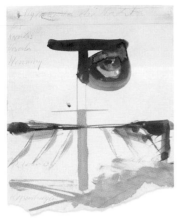

Untitled
1966

Ohne Titel (für Ingrid)
Untitled (for Ingrid)
1966

Hymne an die Nacht (für Novalis)
Hymn to the night (for Novalis)
1966

creation was expanding, with political and poetical consequences which were sensed as being important, although they could not be pinpointed. In other words, it was as if the cognitive conventions of the time bared their fragility in a world in need of new interpretations, built on different paradigms from the established ones, in order to make it meaningful. Cultures are established on a certain interpretation of the world and in theory do not need to include art in it, as happens in totalitarian cultures. But if a culture wants to guarantee its survival, it must be epistemologically flexible enough to change its paradigms as required by any new information it receives. This flexibility is not acquired overnight and takes practice. There is therefore nothing better than to favour the brewing of artistic ferment in total freedom, as this softens the unhealthy rigidity of conventions. This doesn't mean that art must of necessity be counter-cultural, as it poeticises on the predominant discourse; but if a culture wants to stay alive, it must accept the cognitive instability in its very essence. It may have been in the West Germany of that time, its totalitarian experience still fresh in its mind, trapped between the two cold-war blocs, where the social, political and cultural dimension of art could be missed most immediately, and also where, he intellectual decadence of that strategic status quo was most notorious. In my opinion, Joseph Beuys's role in that strange context was not that of a shaman, as has constantly been said, but that of a liberator who broke down the barriers of self-censorship which the creators themselves had raised without fully realising it. These barriers had to do with materials, form, content, actions and bodies, including the projection that art could and should have. His famous question to Palermo, "Can't you see differently?" was both a detonator and a catalyst.

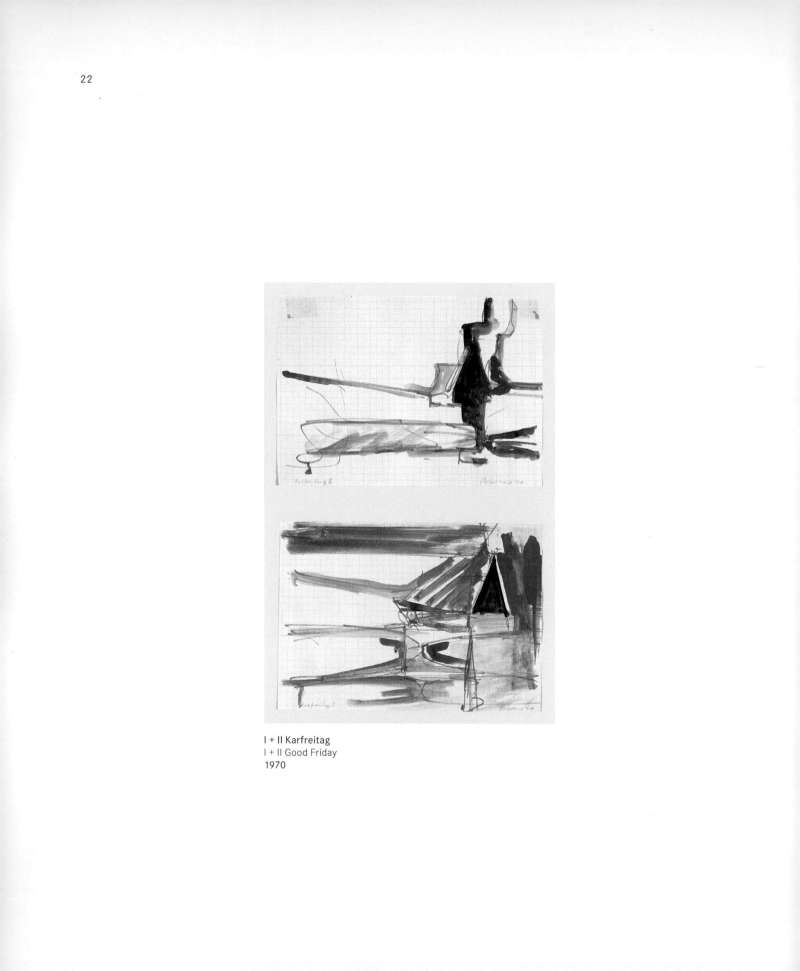

I + II Karfreitag
I + II Good Friday
1970

I think the most important paradigm that crumbled during the sixties and after was determinism, which could be defined as the naive belief that the world can be explained using a system of equations with a single, stable solution. Determinist voracity was such that it engulfed not only Nature but also mankind itself, creating the so-called social sciences and establishing a kind of objectivist nihilism, for want of a better name. One mistaken conclusion drawn from its failure is to state that both philosophy and history no longer exist, when what have really perished are those philosophies of history of determinist extraction that were positivist or materialist, apparently leading to inexorable economic and social progress. Doubtless Wittgenstein, Gödel and Heisenberg, amongst others, had a lot to do with the downfall of certainty, but it was also essential that gradually, and especially during the last forty years of the twentieth century, we began to conceive of matter as a mere support for information or simply as information in a pure state, so that a clear similarity could be discerned between natural processes and cultural processes, the latter being no more than an extension of the former, as the only real difference was that in culture humanity manufactured information supports as needed, whilst Nature created them at random following a process of natural selection. The dynamism of Nature obeyed chaotic processes provoked by a subtle interdependence between an infinite number of agents which was impossible to predict without the help of statistical methods. In this context, entropic explosions - that is to say, unexpected surges of disorder - were transmissions of information that connected one interaction with another. Of these, some were attractors of order and some the opposite. Reality, according to this, was defined by an unstable accumulation of irreversible processes and obeyed no superior design, either theological or laic. The epistemological ups and downs of cultures in response to important changes in information and their political and social consequences were the result of a similar process intermixed with the Natural. Art was once more an agent in the context of interdependencies. In this respect, and returning to the reference to the Cold War, there were numerous chaotic developments caused by its end, such as the bloody ethnic war in the Balkans. Nonetheless, it also produced examples of local order, such as the constitution of the European Monetary Union.

I suppose that the obsolescence of the determinist paradigm disturbed many of the artists trained in Düsseldorf and other places during the sixties, because of the ideological disorder many of them felt on the surface and also, almost certainly, as a result of scientific dissemination, but we can be sure that Sigmar Polke and Blinky Palermo took

it very much into account. The former has several works whose title and style relate directly to Catastrophe Theory, whilst the latter, in 1975, suggested to Evelyn Weiss,[2] who was curator of an exhibition of his at that time, that the catalogue should include an article on this theory which had appeared that year in the *Frankfurter Allgemeine Zeitung*. In Polke's case, the respectful consideration of chaotic processes and the sublimation of entropy become more than obvious in the use he makes of accidents in his work, and also in the way he makes iconographies interact amongst themselves and with the flow of pigments. With Palermo, on the other hand, it's hard to detect a visual or material imprint relating to disorder or chance, as everything seems to be carefully calculated and measured. This is because he took them into account at a preliminary level and more indirectly when he came to prepare his work. Instead of applying a chaotic evolution to his formalisations, he decided to centre on the interdependent character of the context in which his works were to be viewed and on the potential epistemological agitation his interventions might have, bearing in mind that in culture, too, it was sufficient to make slight alterations in order to bring about considerable perceptive interactions, if the time and place were right. To sum up, Polke and Palermo both saw themselves in a total non-determinist landscape, defined by a tangle of con-

catenations of matter and information, and whereas Polke, armed with his irony, submerged himself in it in order to elucidate unusual iconic relationships by means of agglomeration and interweaving, Palermo, who was equally interested in the question of perception, preferred to study how the eyes could take it in so as to attain its full scope. Before anything else, they both felt they were painters in the traditional sense of the word, but where Polke generally restricted his alchemy of images and materials within a frame, Palermo, right from the start, experimented radically with the limits of frontal vision, the restrictions imposed by the frame, the visual and plastic ambivalence of objects and the extension of painting in three-dimensional space.

Blinky Palermo's work is therefore essentially pictorial, although it was done at a time when the genre was not very well regarded, either because of its tradition or of the extraordinary contributions of the most recent historical avant-garde. Whatever the case, his creative approach was never put forward as an innovation or rejection, but as a continuation of a long past sprinkled with a few important upheavals - a past that should have followed a spiralling and non-linear course to replace the prejudice of an inevitable improvement with the assimilation of an ever more complex reality. As regards the upheavals, which in the simple picture I have drawn are

2 Evelyn Weiss. *Blinky Palermo 1943-1977.* New York: Delano Greenidge Editions, 1989, p. 26.

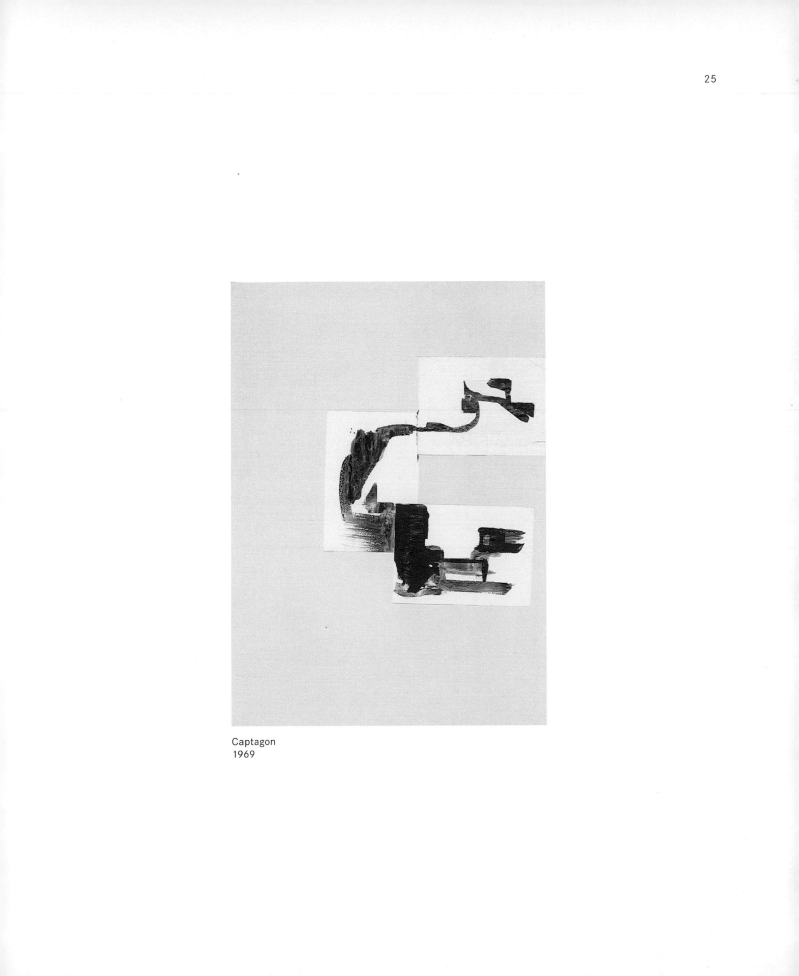

Captagon
1969

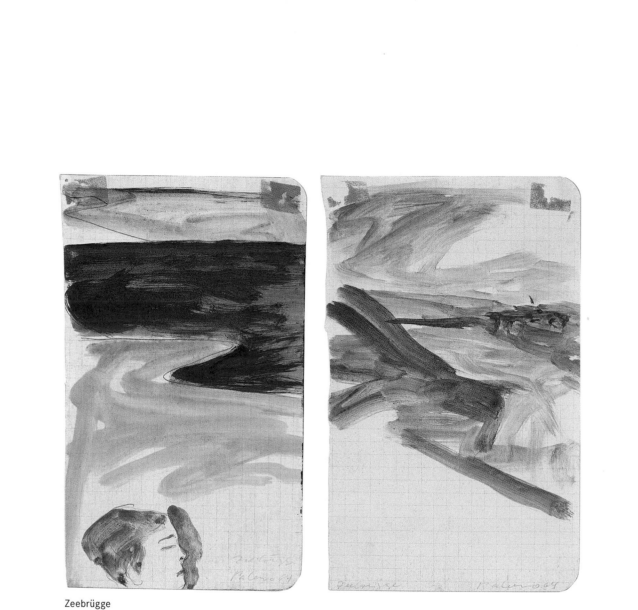

Zeebrügge
1964

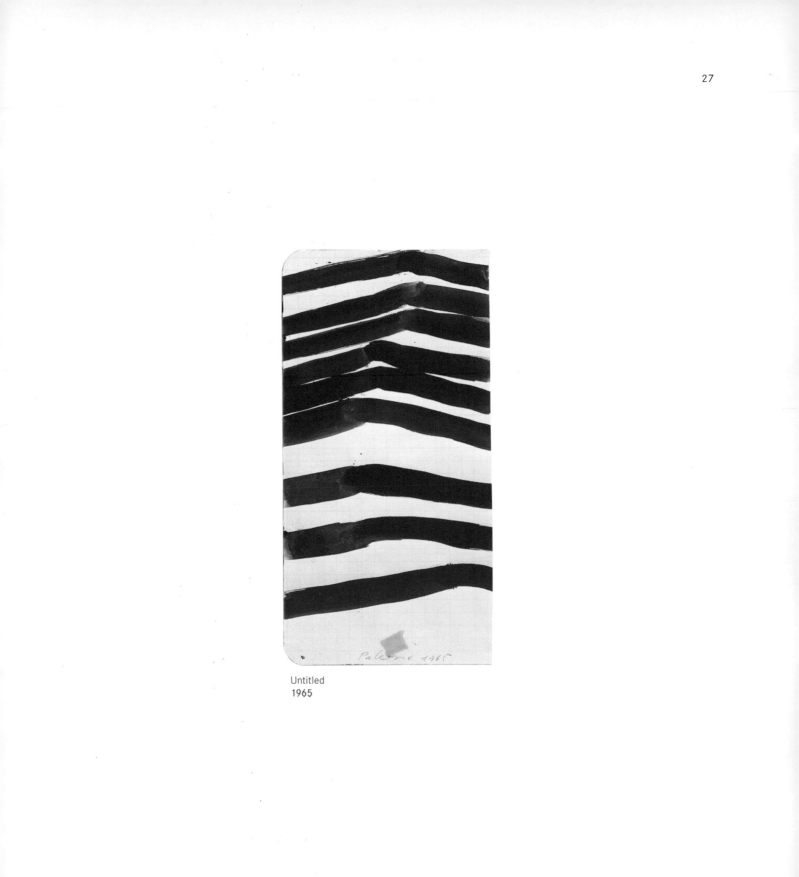

Untitled
1965

Ohne Titel (Schere 4)
Untitled (Scissors 4)
1965

Untitled
1965

accelerations rather than breaks, these correspond to Foucault's discontinuities, plus a further, subsequent one, in the fall of the determinist paradigm which Palermo and many other artists of his time experienced. There were therefore three main accelerations after the beginning of Western civilisation in pre-Socratic Greece. The first, between the Renaissance and the Baroque, marked the end of the rule of resemblance and the triumph of representation as cognitive patterns of reference. Both of these deduced the properties of things without revealing them; the first by way of the symbolic connection of appearances and the second through a faithful and complete description of appearance. Both patterns developed understanding on the basis of the object's exterior, without looking into its intrinsic nature, but whereas the notion of resemblance did not require a background setting relating one theme to another, representation needed to establish the concept of

an all-embracing landscape, in order to establish the causal links which were subsequently to be described through language. The second acceleration took place in the course of the first half of the nineteenth century and involved the replacement of the principle of representation by that of configuration, which implied the analysis of objects separately, isolated from the environment that produced them, in an attempt to discover their internal structure and laws, with determinist optimism and in the conviction that in this way one could establish the truth which had been altered by appearances. As one can imagine, this led to the unpopularity of the landscape theme as a generalising support. When Blinky Palermo was training as an artist, the rule of objectivity, which had been based on the principle of configuration, was rocking on its foundations, which had finally shown themselves to be pretty weak. The urge for objectiveness had led to an almost pathetic dehumanisation of art, the sublimation

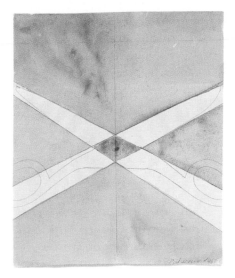

Ohne Titel (Schere 1)
Untitled (scissors 1)
1964

of a nonexistent certainty and stability and the mistaken belief in constant and therefore predictable causal relations of interdependence. However, it turned out that all structures are at the same time a wrapping, that life was sustained by fluctuation and disorder, that human knowledge was based on unbreakable loops and that causality could not be replicated with any guarantee. The discontinuity or acceleration all this inconsistency ended in gave pre-eminence to the interaction between objects to the detriment of their individual consideration, be it internal or external, which is why I suggest this name for it. In the field of aesthetics, this change of perspective led to the rejection of works of art as objects of contemplation outside space and time, which involved replacing contemplation with experience, abandoning the aim of neutralising objects' inherent metaphoric attributes, reintroducing the compositional criterion of landscape, bearing in mind that works were no longer autonomous but dependent on the environment in

which they were perceived; the redefinition of space as a primary aesthetic element, instead of a mere observational dividing interstice, extending the concept of totality habitually attributed to landscapes to include creators and observers and, finally, absorbing the processes of creation and perception as configurational themes, as they were both themselves interactions.

As I pointed out earlier, Palermo made his name as an artist in the seething ferment of the third acceleration, when the interactive nature of art was establishing its relevance, more in the terrain of restlessness than in theoretic elaborations. This probably explains why he took configurational risks unreservedly, in the sense that he stretched a series of key counterpoints in pictorial perception to the limit. In this way, he set the evidence of a closed and centripetal formalisation against the centrifugal attraction caused by placing his works in the exhibition space and architec-

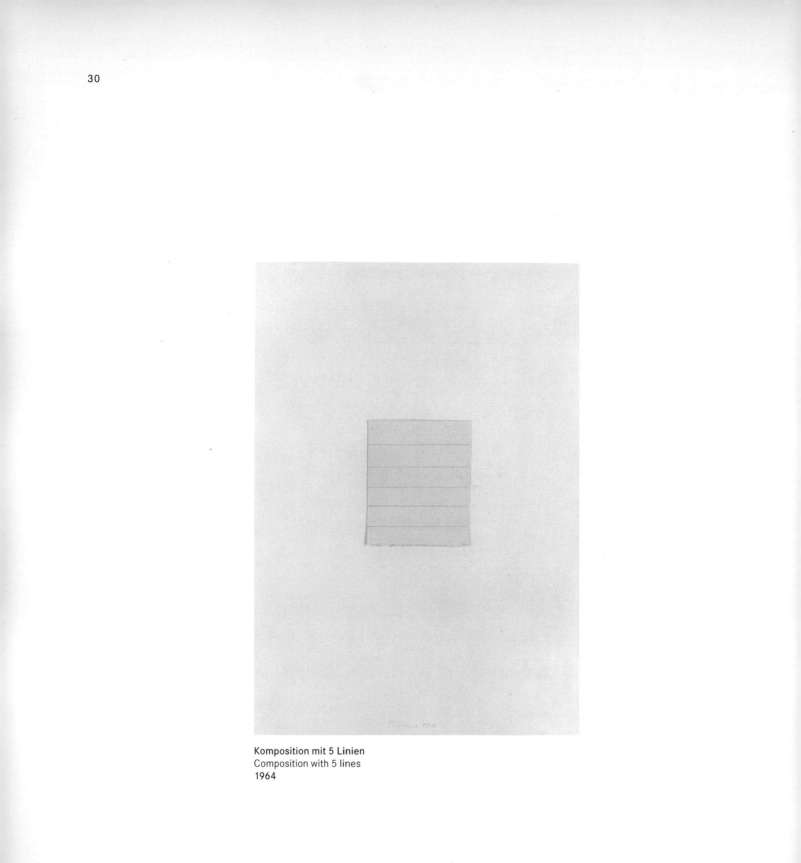

**Komposition mit 5 Linien**
Composition with 5 lines
1964

Komposition Weiss-Weiss
White-white composition
1966

Komposition Gelb-Gelb
Yellow-yellow composition
1966

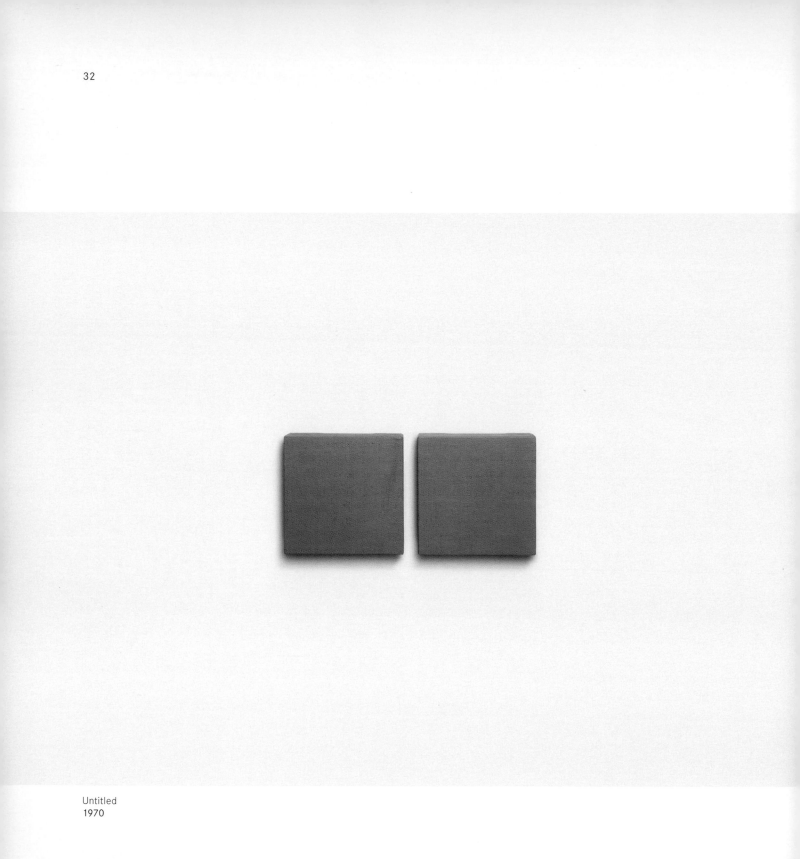

Untitled
1970

ture. Similarly, he gave a slight depth to his coloured shapes - which we could also call shaped colours - turning them into wall sculptures or, if you prefer, lean-to objects. These shapes frequently coincided with simple objects or remains of simple objects found by chance, and sometimes he underlined their visual-tactile ambivalence by standing them against the wall rather than hanging them. At other times, however, he got rid of the duplicity of perception and completely synthesised it by submerging the colour in the material, as in the case of strips of material of different colours sewn with industrial precision, or when he made the pigment drip onto glass or metal to emphasise its purity. Bearing in mind that he used as much black as white, his idea of chromatic absence was expressed in the immateriality of the reflection in the mirror, whose surface he deliberately cut to replicate painted forms of his creation. These contrasts between material and colour, object and surface, and form and space were not insignificant. On the contrary, they carried a certain emphasis, by way of a perceptive challenge that was never banal or pretentious, as they were like manifestos calling for an intuitive reaction on the part of the observer. He did not normally use frames, and if he did they were metallic outlines that turned objects into high-resolution forms. Relations of scale were extremely important when it came to choosing how to mount the exhibit, and dialogue with the architecture was essential. Some of the formats, especially the linear, rectangular and square ones, whether large or small, were normally used as components of a larger composition, generally open and ultimately defined by the perceiver on the basis mainly of chromatic relations. Others, such as the triangles, crosses and ellipses, also served a more extensive whole, but they also had a vague and

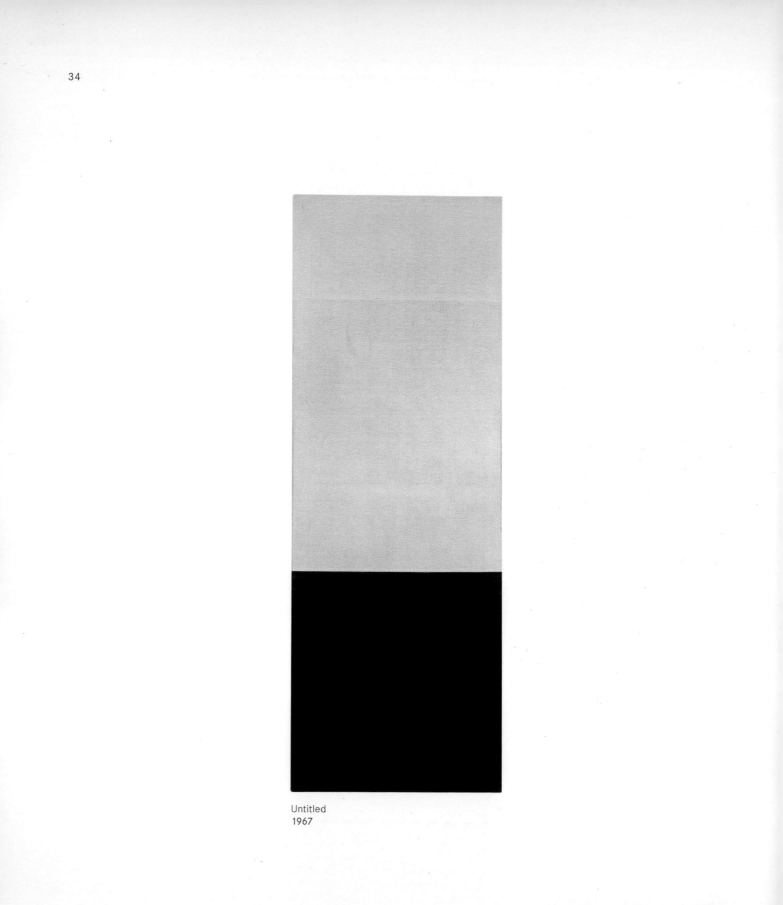

Untitled
1967

Untitled
1968

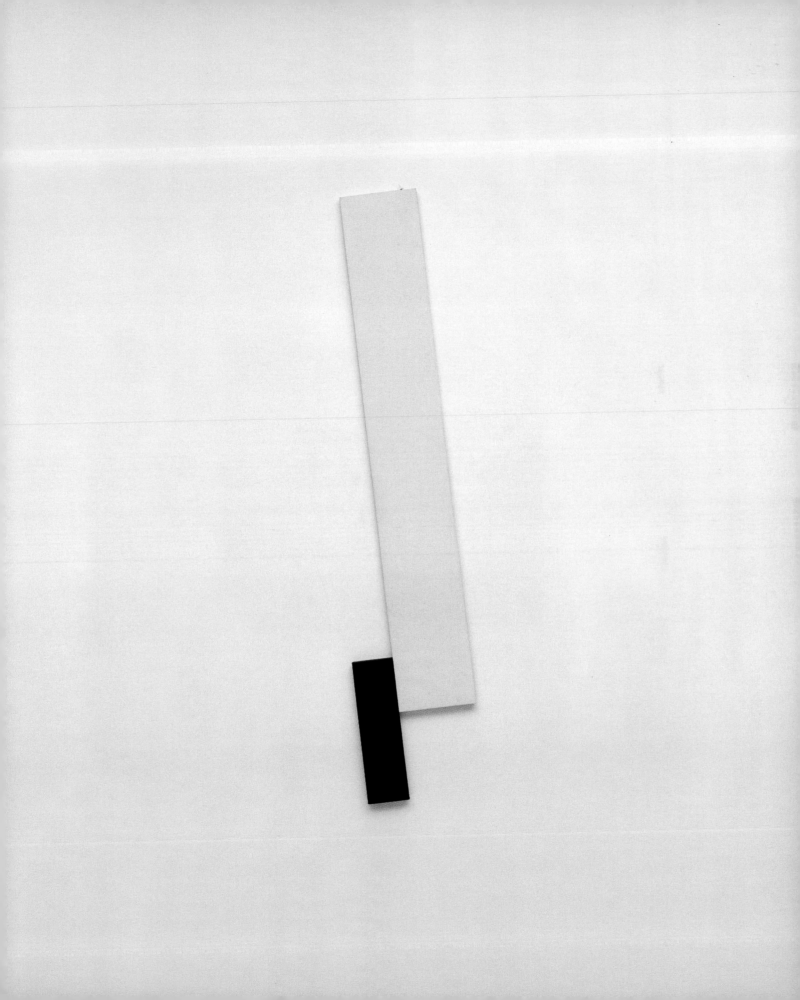

Schwarzer Kasten
Black box
1970

polyvalent potential as signs, which he never tried to neutralise. Only on a very few occasions and with a certain irony did he make any reference to a specific image. Whatever the case, harmony between the two types of formal solution was not avoided, but intentionally provoked. The step to pictorial intervention in space, thus turning an interior into a unique work, may have come from the idea of a perceptive path in which frontal vision, in fact the only requirement that defines a painting, changed its orientation both statically and dynamically. In this way, instead of obliging the spectator to look at one or several perfectly defined works, he was left to define the work according to its use of space and time. At the same time, this extension towards what we could call pictorial architecture responded to a configurational logic, established long before with great rigour and commitment. In this respect, I would like to empha-

sise a couple of photographic works, both from 1971. One of them, titled *Projektion*, consists of two rectangles, one red and one blue, projected on the front of a building. The other one, called *Zu Wandzeichnung und Wandmalerei, de Utrechtse Kring, Utrecht*, is a panel with six photographs of an interior with large windows, in which the emphasis is on the reflection of the light and its compositional consequences. The logic I am referring to is of an inner nature, in the sense that it develops intrinsically as a result of totally refining the counterpoints mentioned, which in turn are based on more general aesthetic aspects. One of these is rooted in the second acceleration and has to do with the different measures of formalisation and presentation that all configurations entail. Bear in mind that once representation stops being the supreme criterion, the act of configuring a work of art presupposes not only the creation of new forms, but also the selection

Graue Scheibe
Grey disc
1970

Ohne Titel (für Peter Dibke)
Untitled (for Peter Dibke)
1970

of others already in existence, which, once chosen by the artist, are arranged in space (presented) in a specific way. In theory, one could believe that the greater the formalisation, the less the presentation, and vice versa. But with Palermo this compensatory effect doesn't exist, as in most of his works both categories reach a high level. This happens because the images formed in them, being geometrical, are intensely pictorial, regardless of whether or not their conception stems from an object with this form. An added reason, apart from the always subtly administered depth of the formats, is the materials he used for applying colour. Sometimes he used oil, watercolour, acrylic or other less orthodox substances, but sometimes he covered the forms with coloured adhesive tape or lined them with dyed fabrics. In this respect, I shall mention a work from 1967 which I feel is extraordinary. Made with three long, thin poles which cross to form an obtuse triangle, it is an almost perfect example of balance between object and form. The poles, meticulously covered with brown muslin, compress the triangle, which is of the same material but blue. Nonetheless, on crossing they pass the angles to differing degrees, in such a way that they resemble vectors of longitudinal movement. Even in other more pictorial works such as the paintings on aluminium or the panels of bands of stained cloth, although at the limits of perception or maybe precisely because of this, the fact that they are presented as a *thing* is a primordial aspect of their conception, in the sense that materiality or objectivity are not considered weaknesses to be rejected if possible, but values to be assumed as attributes.

The fact that Blinky Palermo, with his coloured objects for frontal viewing, succeeded in attaining an elevated synthesis of the duality between formalisa-

**Ohne Titel (für L. Schäfer)**
Untitled (for L. Schäfer)
1969

Untitled
1969

Untitled
1970

Untitled
1970

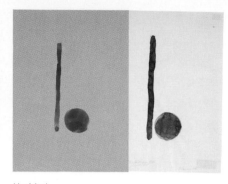

Untitled
1968

tion and presentation, was probably the reason that there was not a sculptural derivation in his configurations based on the tangibility of the images, because if instead of treating them as distributive objects in two-dimensional space he had made them appear as protuberances from a pictorial field already occupied by matter in the form of collages or assemblages, they would sooner or later have regained their three-dimensional independence, showing their entire outline and offering the surface's tactility for perception.

On all counts, however, the solution of distributing tangible chromatic forms in a two-dimensional vacuum called for the distribution of volumes and the decorative elements belonging to the exhibition area, which at first was an imposed compositional and conjectural disturbance, since all architecture is itself an object, whatever its function.

In consequence, one synthesis led to another and the second was related to the three-dimensional interactive expansion typical of the third acceleration, which is the other aesthetic aspect I want to point out. So, bringing together the painting and the exhibition areas in an inseparable whole was consistent with Palermo's exploratory ambitions, but I don't think it could be described as a happy way out of an unsatisfactory creative situation, so much as another example of configurational coherence and versatility that was never exclusive in nature. In fact, it was not really another step along a path of no return, and one need only examine the works of his final years to realise this. In this respect, I shall mention the series *To the People of New York City*, which in spite of being a work closely related to the architecture containing it and therefore a deliberate interaction with it, is a two-

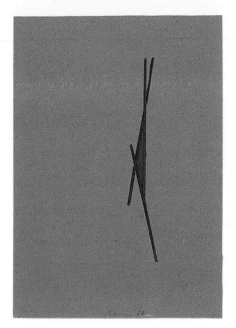

Untitled
1968

dimensional distribution of chromatic objects and not a symbiosis between architecture and pictures, something Palermo looked at on other occasions. Moreover, the works of total integration in architecture began relatively early, and one might say at the same time as the more two-dimensional ones. As early as 1968 he had covered the white walls of the Heiner Friedrich gallery in Munich with large, precisely drawn geometrical modules taken from a square with four identical sections. Soon afterwards, in 1970, he underlined in dark tones the neoclassical frieze in the lobby of the Kunsthalle in Baden-Baden. On other occasions, his work was more resounding and covered entire walls with colour, as in the case of the ambiguous *Wall Painting* at Documenta 5 (1972), which was impossible to take in its entirety, except from close up, as it was placed on a narrow landing on a staircase,

which was made to seem larger with a deep red. Also, in the same way as he used duality and the idea of reflection in his frontal vision objects, Palermo introduced specular projection into his architectural interventions. For example, with redundant irony, in 1970, by projecting the facade of the Kabinett für aktuelle Kunst in Bremerhave onto a wall perpendicular to the line of the street, and in a much more complex and sublime way, during the Venice Biennal of 1976, for which, at Germano Celant's request, he prepared *The Four Cardinal Points*, an authentic compendium of spatial chromaticism and a perfect synthesis of structure and colour. In the interior of a space with a rectangular base, deteriorated through disuse, he placed a pair of parallel beams in each corner which seemed to tense or sustain the walls. In each of the corner structures he placed a piece of glass, which, being

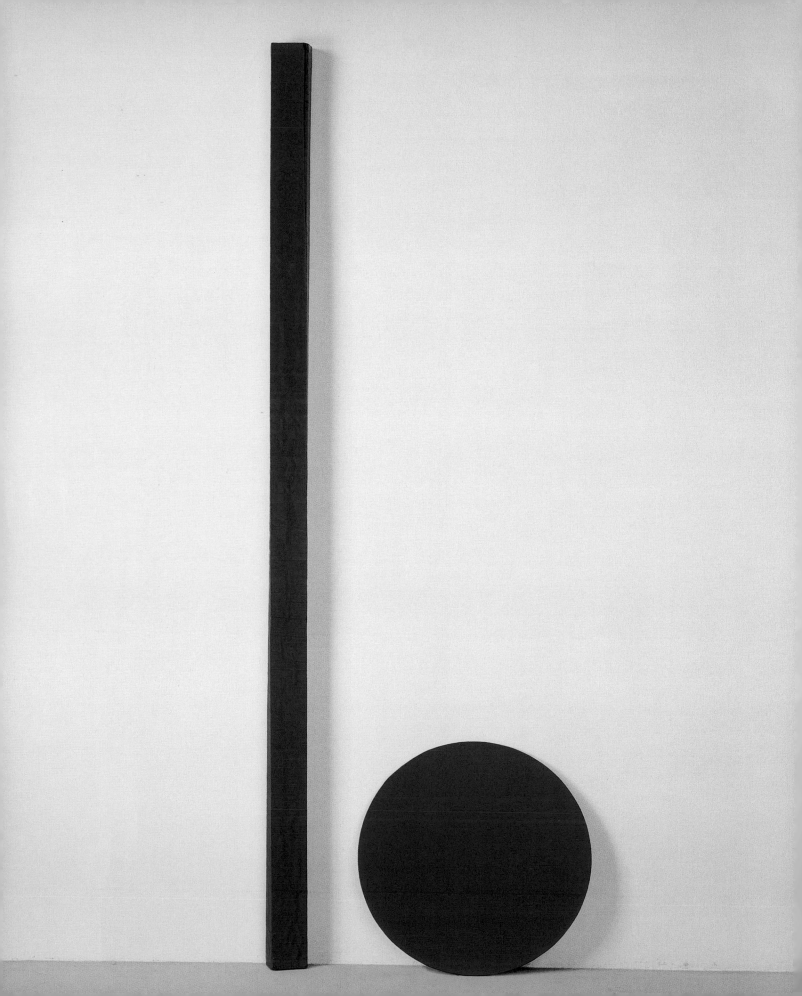

Blaue Scheibe und Stab
Blue disc and stick
1968

shorter than the beams, was shifted towards one of the two walls, in such a way that the glass panels were as far apart as possible. The back of each of the glass panels was generously and completely covered with a different coloured pigment. The chromatic layers were therefore also mirrors and at the same time destabilisers of perception and maximum abstraction, surrounding the spectator on all four sides. One of the panels, the yellow one, faced north and the other three faced the remaining cardinal points, so that in fact the overlaying structures, by suggesting a turn, established a new orientation for the room and the imaginary extensions of the planes of the walls and the glass panels interpenetrated. This work, like no other, expressed the depth of Palermo's vitality, the greatness of his legacy and the significance of his contribution. Opposed from the start to any aestheticist evasion, he conveyed the essence of the helplessness and the poetry that our perceptions involve, and the conviction that one must look and not just see, as this is why art is part of the human condition.

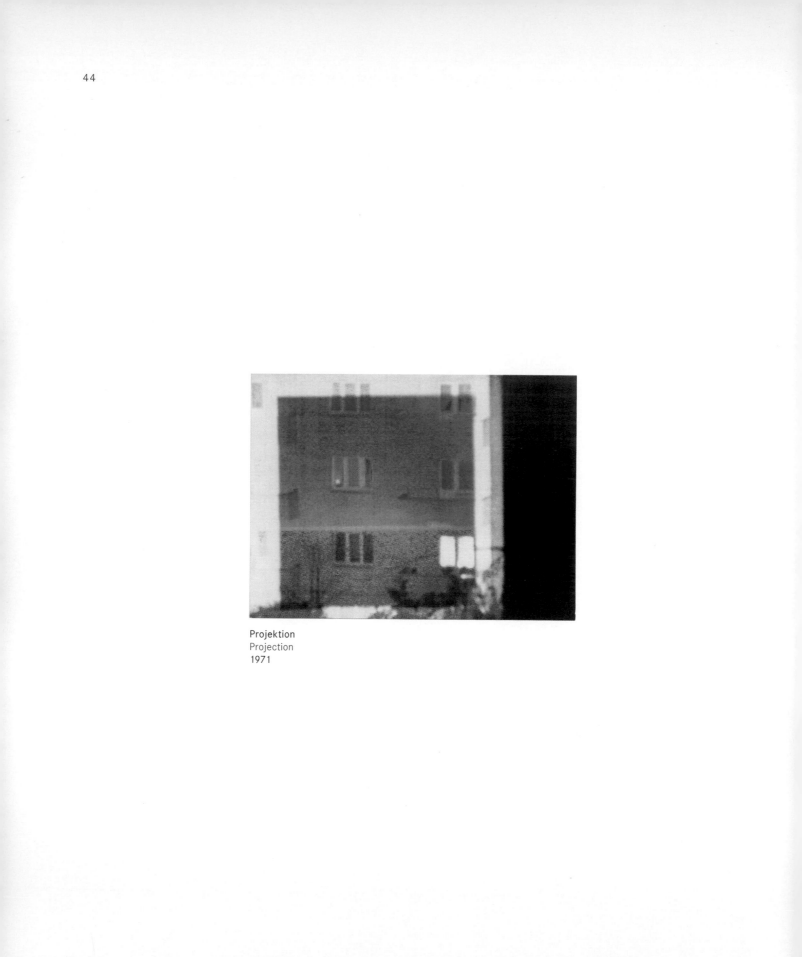

Projektion
Projection
1971

Ohne Titel ( Rot-blau)
Untitled (red-blue)
1968

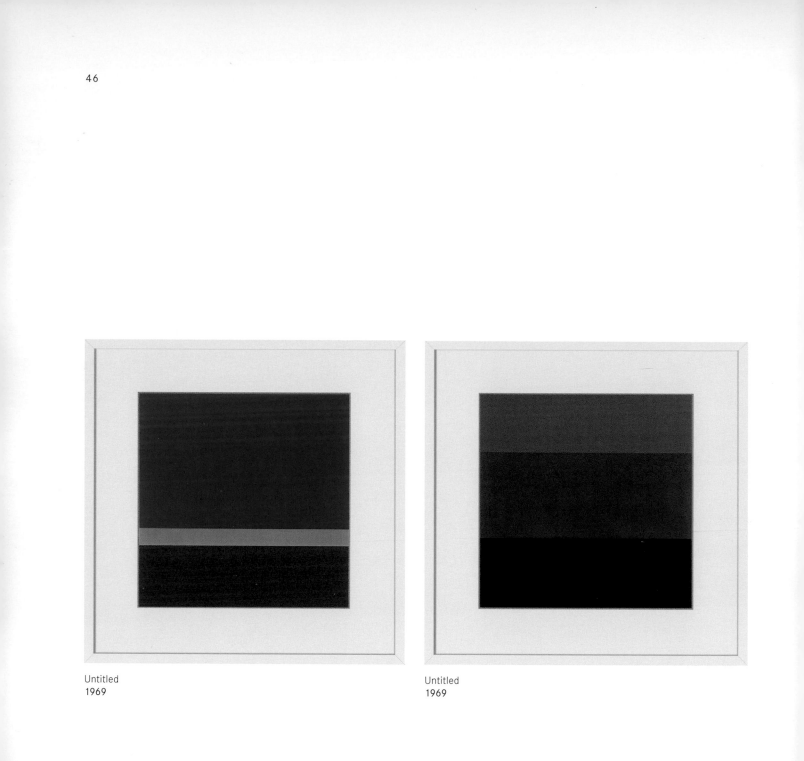

Untitled
1969

Untitled
1969

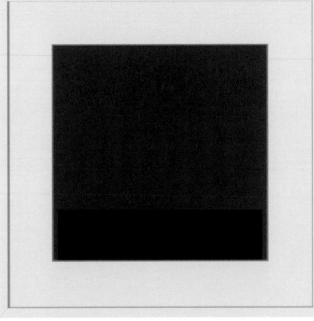

Untitled
1969

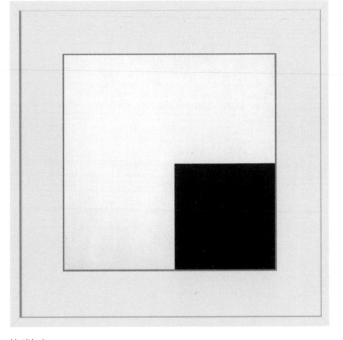

Untitled
1969

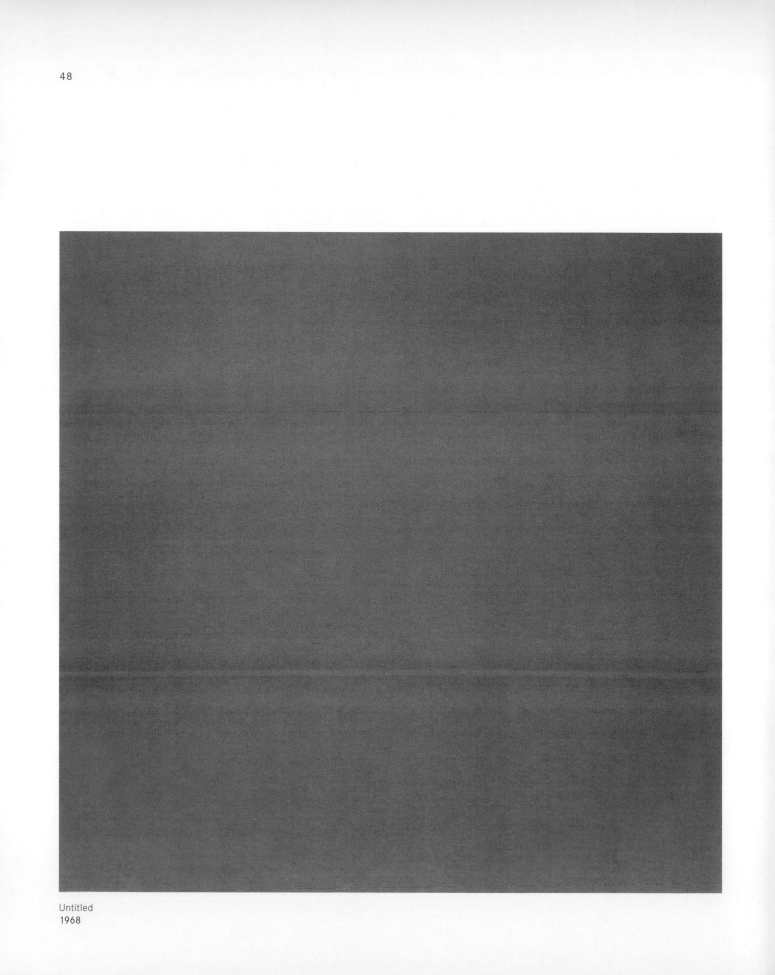

Untitled
1968

## Blinky Palermo: Objects, *Stoffbilder*, Wall Paintings
Anne Rorimer

The oeuvre of Blinky Palermo takes its place in the history or art after 1965 as this has been devoted to issues of painting on the one hand and, on the other, to issues of context and site specificity. When this article was written for *Artforum* in 1978, Palermo had recently died - well before his time - on a trip to the Maldive islands. He left behind an extraordinary body of work, and his influence on a much younger generation of artists is now being felt, especially with regard to his wall drawings and paintings, as well, a new generation of art historians pursuing their doctorates in the United States and in Europe have furthered the needed research on the many and varied facets of Palermo's aesthetic production.

The following article resulted from the opportunity presented by a three-month travel grant from the US Government's National Endowment for the Arts. The grant, awarded to museum curators, specified that travel be devoted only to expanding horizons, not to the preparation of a particular exhibition. As it happened, I had previously been involved in organizing *Europe in the Seventies: Aspects of Recent Art*, which opened at The Art Institute of Chicago in late 1977 with a tour to several other museums in the USA. The exhibition, curated in collaboration with A. James Speyer, brought together works by twenty-three European artists from England, France, Germany, Holland, Ita1y and Switzerland. The artists included in the exhibition were already known in Europe, but, with some exception, had hardly been seen on the other side of the Atlantic. Even a highly acclaimed artist such as Gerhard Richter, for example, was not yet on the American art world's radar screen.

Palermo was not included in the Art Institute's exhibition, which specifically motivated me to investigate his work in much greater depth than had been possible during research for the exhibition. Owners of Palermo's works, whom I visited in Germany, and the staff of the Heiner Friedrich Gallery, Cologne under the direction of Thordis Moeller and in Munich, where his first major wall drawing had been made ten years be fore, were of great assistance. A lecture given by Benjamin Buchloh to his students at the Kunstakademie Düsseldorf was also enormously helpful.

The significance of Palermo's work is more fully understood two and a half decades later in light of the range of Conceptual art practices that in the late 1960s and 1970s transformed the nature of art. Palermo was not a conceptual artist per se insofar as he did not ultimately reject traditional painting but, instead, sought to expand its terms. His redefinition of the traditional aspects of painting with regard to its planar frontality and framing edge nonetheless sets his work on a thematic par with conceptualism's auto-critical desire to counter illusionism while acknowledging nonart reality.

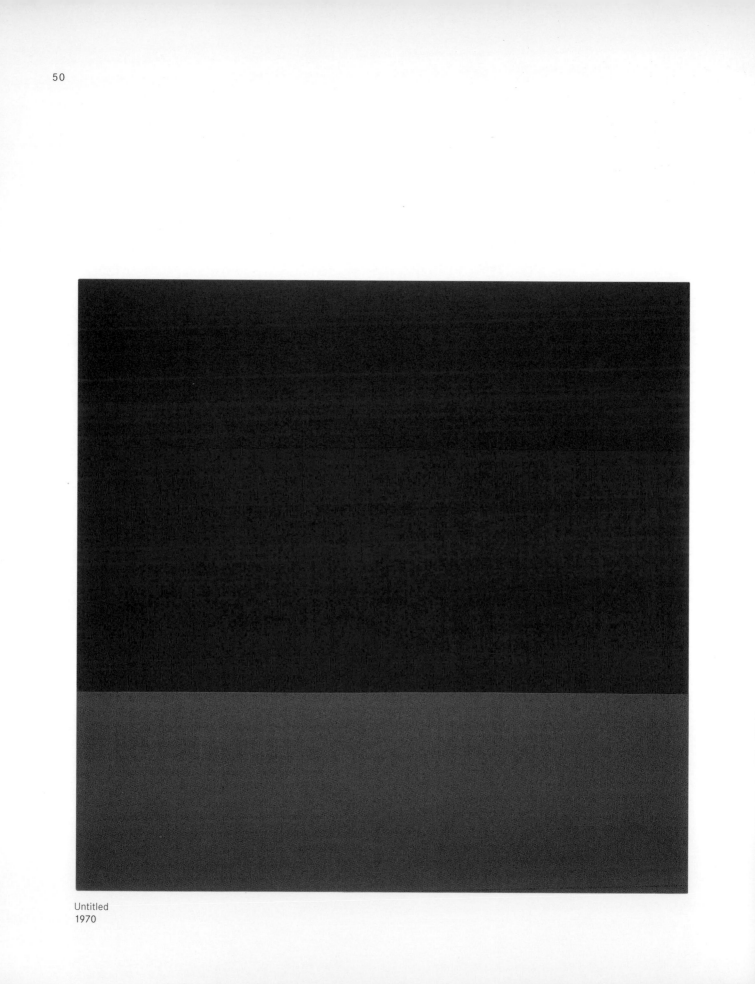

Untitled
1970

Palermo's ultimate achievement may be said to be his liberation of form and color from subordination to a greater, authorially arranged, compositional whole or from association with representational imagery. In every phase of his career, he proposed alternative methods by which, in effect, to redraw the line between real and painted space. The objects imbue painted form with an independent existence in three-dimensional space: the *Stoffbilder* endow the very form of painting with material actuality as color. In the wall drawings and paintings, form is freed from enclosure within the boundaries of rectilinearity and/or a canvas surface. It is contiguous instead with selected features of architectural reality, or else takes this reality directly into account. The forms thus brought to view in the wall drawings and paintings, in sites-specific manner, converge with the forms found in the reality that prescribed the work's formal attributes.

It is hoped that this early endeavor to survey the various phases of Palermo's career offers continued insight into his multifaceted, yet thematically coherent, methodology. The article, it should perhaps be noted, does not discuss the final phase of Palermo's aesthetic activity when he ceased making objects, *Stoffbilder* and wall drawings and paintings and, in 1974, began a series of paintings on thin sheets of aluminum known as the *Metallbilder,* or "metal paintings." The last in this series, a fifteen part work comprising forty individual paintings and owned by the Dia Center for the Arts, New York titled *To the People of New York City,* was first shown in May–June 1977 at the Heiner Friedrich Gallery, New York.

Finally, it might also be mentioned that the text as originally published in *Artforum* has not been revised, but is reprinted here in its original form. Certain sections of this early article, however, were slightly reworked for incorporation in my recent book, *New Art in the 60s and the 70s,* published by Thames and Hudson in 2001.

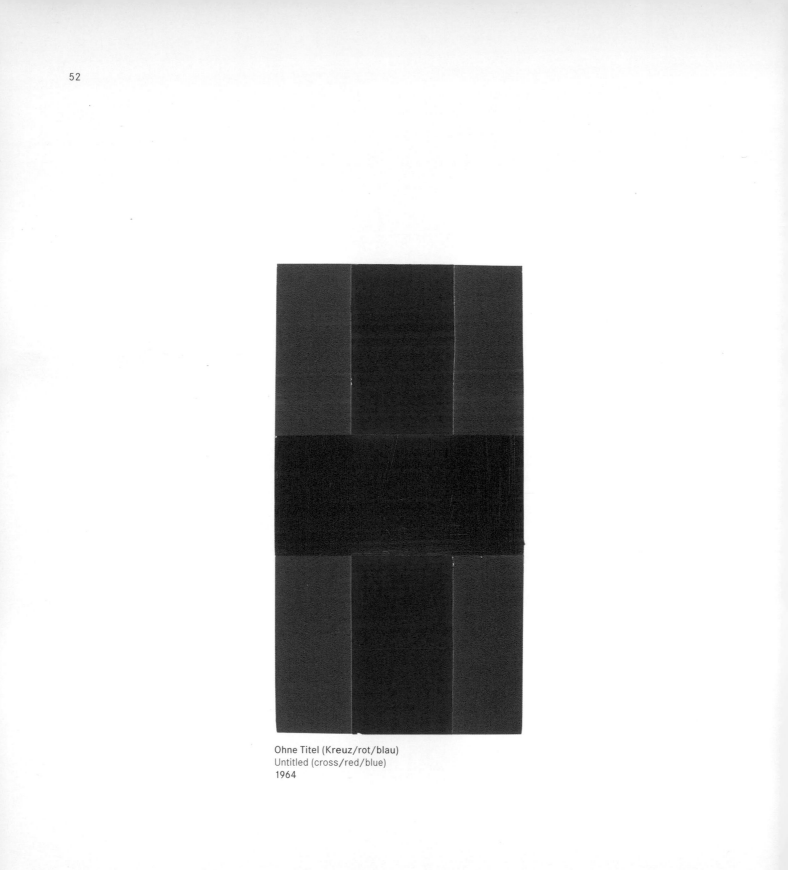

Ohne Titel (Kreuz/rot/blau)
Untitled (cross/red/blue)
1964

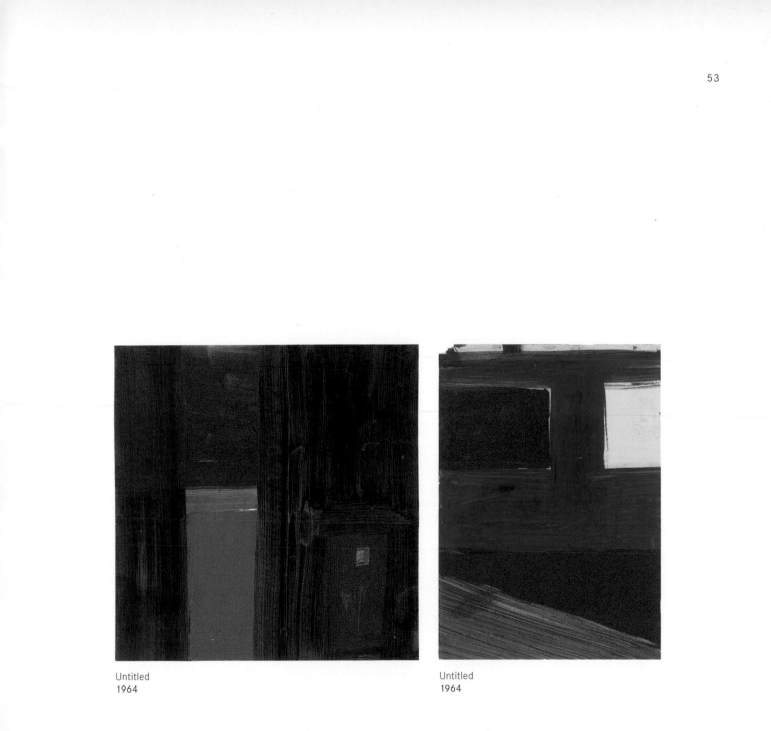

Untitled
1964

Untitled
1964

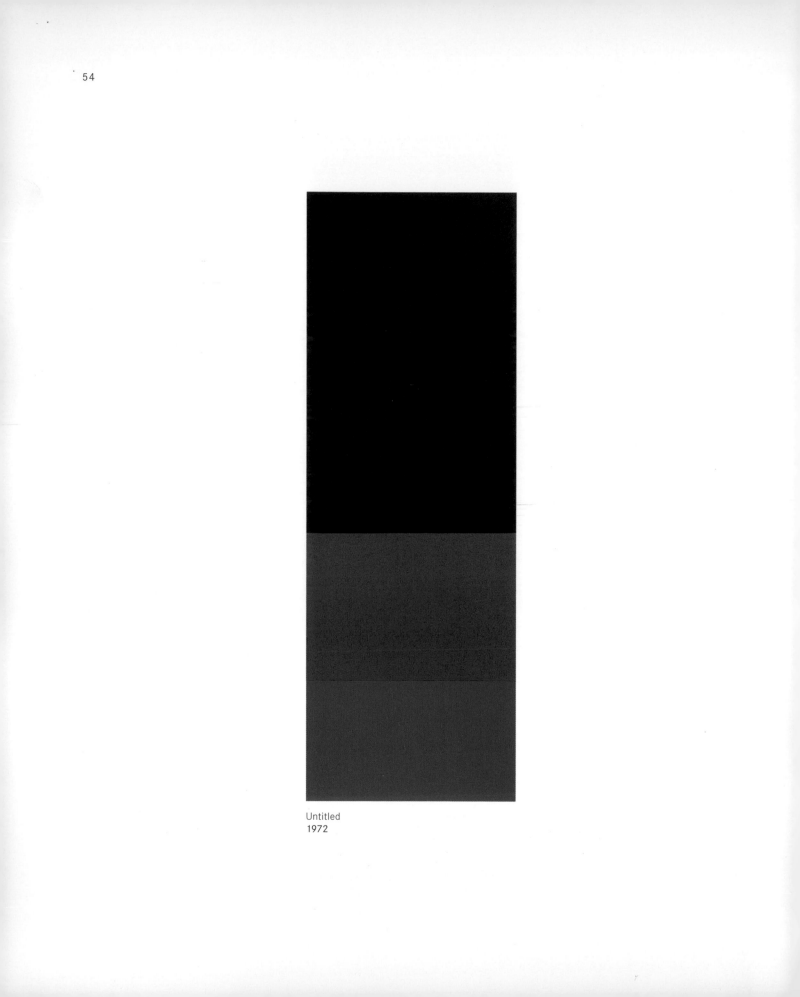

Untitled
1972

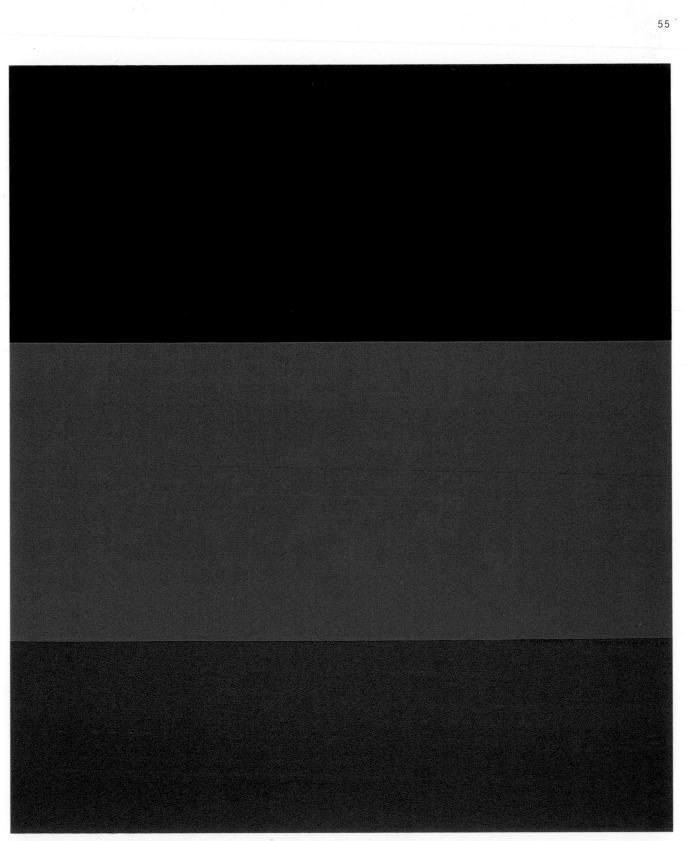

Untitled
1969

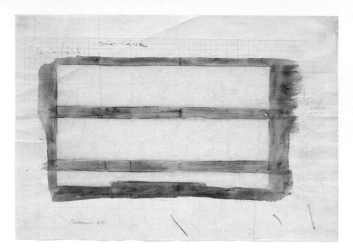

Ohne Titel (Bildentwurf)
Untitled (sketch for a picture)
1969

Untitled
1969

1 Blinky Palermo was the name of the manager for Sonny Liston, the boxer. Joseph Beuys is said to have told Palermo that he looked like him when wearing a certain hat. Palermo assumed his name in 1963 in place of his original name, Peter Heisterkamp.

2 See Germano Celant. *Ambiente Arte dal Futurismo alla Body Art*. Venice: Venice Biennale, 1977.

3 Gerhard Storck. *Palermo: Stoffbilder 1966-1972.* Krefeld: Museum Haus Lange, November 13, 1977 - January 1, 1978, p. 12.

When Blinky Palermo[1] moved from Düsseldorf to New York in 1974, three years before his death at the age of 34, he had already created a highly significant body of work. While far from being well known in the United States, Palermo's art of 1964-1974, made while he was still a very young artist, is central to any consideration of artistic concerns and innovations, in Europe and America both, after 1965.

In a brief time span Palermo's work took different forms. During the later 1960s and early 1970s Palermo's ideas resulted in distinct and separate kinds of work, which, in terms of the artist's development, overlap each other in time. Works that have been classified as "objects" can be dated to 1964; the first *Stoffbild,* or "fabric painting," was made in the summer or fall of 1966; and at the end of 1968 Palermo realized his first wall drawing. In 1974 he began the series of metal paintings that was

to concern him in the last years of his life. Meanwhile, he continued to create "objects" until 1974 and *Stoffbilder* until 1972, and the last piece relating to an architectural space was seen at the Venice Biennale of 1976.[2] So an examination of the individual "objects", the *Stoffbilder,* and the wall drawings and paintings will lead to an understanding of the radical nature of Palermo's ideas in the context of the late 1960s.

Palermo's first paintings mixed abstract and figurative shapes indeterminately including beads, flowers, cuplike forms. One observes an attempt to contend with the license of arbitrary and spontaneous forms and structures inherited from Surrealism. For example, Gerhard Storck has pointed out that in an untitled canvas of 1962 Palermo painted a surprisingly definite linear demarcation around a squared-off centralized figural scene.[3] By separating the background of the picture from the already existing

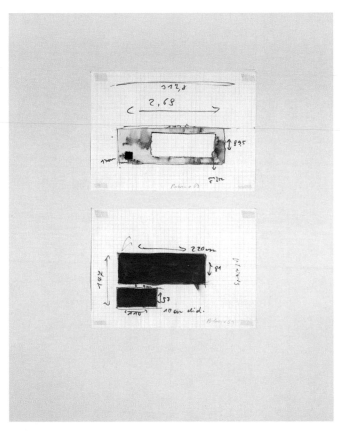

Untitled
1969

Leisesprecher II
Speaker in a low voice II
1969

image with an additional line, Palermo clearly referred to the background as an area in and of itself.

Within the next two years Palermo expressed his underlying awareness of the background more explicitly. Paintings of 1964-1965 suggest the intent to cover a two-dimensional surface uniformly, while the haphazard arrangement of *Komposition mit 8 roten Rechtecken,* 1964, avoids specific compositional relationships. A painting entitled *Straight'65* with an overall grid pattern formed by red, yellow and blue lines and small, equalsized and equally spaced squares opens the question as to whether the "foreground" or "background" takes visual priority, or just which is which.

Palermo created his first "object" while he was still painting rectangular pictures on canvas. The word "object" was used at the time of Palermo's solo exhibition *Objekte 1964-1972* at the Städtisches Museum in Mönchengladbach in 1973 as an overall heading to describe one category of his work. According to Dr Johannes Cladders, the director of the museum, who organized the exhibition, Palermo first had thought of designating the term *"Bild-Objekt"* for his purpose but later decided on the less cumbersome label.[4] The works which have been classified as objects possess an unusual appearance in view of their material, color and shape. Chronologically, they follow immediately after Palermo's earliest paintings of 1962-1963. In an untitled work of 1964, he attached five small canvases with blue triangular shapes pointing upward onto a narrow piece of wood 85 inches long, painted bright rust-orange. By dislodging these triangular forms from their possible existence together within a larger canvas, and by realigning them to function as independent, individual, but connected elements related to the wall, Palermo

4 Johannes Cladders. "Einführung in die Ausstellung Palermo im Städtischen Museum Mönchengladbach," unpublished text, 1973.

Untitled
1966

Ohne Titel (Schaufenster)
Untitled (showcase)
1965

Weisses Zelt
White tent
1967

began to pry form away from its tradi-
tional compositional associations.

An early object untitled *Totes Schwein*,
1965, combines an actual piece of
wooden door and a painting of a slaugh-
tered pig. A swine on a spit presents
a peculiar configuration as its outline
does not match one's familiar asso-
ciations with the features of the living
animal. While faithful to the experience
of observing a real pig, Palermo also
produced a strange but independently
abstract form that continues onto the
found piece of wood above (The pastel,
blue-green color of the painted canvas,
moreover, acknowledges the space of
the sky.) Both the juxtaposition of found
object with painted canvas and the con-
junction of real and independent forms
anticipate the more fully developed and
original ideas of Palermo's later, really
innovative work.

After 1965 Palermo removed the
restrictions of two-dimensionality,
in some cases, or of rectilinearity, in

others, as conditions for his painting.
In this way form is freed from a depen-
dence on a background and comes to
have an existence in and of itself. The
process of transformation is under-
stood from works of 1965. Still totally
two-dimensional, the objects nonethe-
less circumvent the traditional picture
format. With their long and narrow pro-
portions and, in each case, their slightly
irregular shape, they represent a transi-
tion from painting into object.

The objects of the second hall of the
1960s assume various forms. As the
title suggests, *Kissen mit Schwarzer
Form*, 1967, resembles an upright
cushion; made of foam rubber covered
with cloth and attached to the wall,
it is painted a red rust color on its
rounded, outer edges and bright orange
on its rectangular face. A curvilinear
black painted shape cuts eccentrically
through the center. Stuffed like a pil-
low, but richly imbued with brushwork,
*Kissen* is an object whose presence is

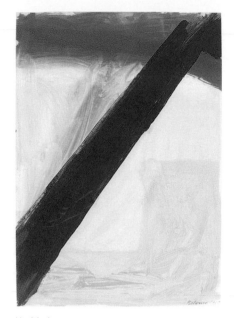

Untitled
1965

Die Landung
Landing
1965

painterly and tactile. The strong black shape on the surface of the cushion is given an autonomy which it would not have in the context of a two-dimensional canvas, existing as it does on the surface of a concrete, tangible object and not as a form on the surface of a picture plane; superimposed on a protruding object instead, its flatness "stands out" in contrast. On a similar cushionlike object, *Tagtraum*, from 1965, Palermo depicted a black triangle with instructions for an identical black wooden triangle to be hung on the wall a few inches to the right on the same level as its painted twin. Incorporated on the irregular, stuffed and painterly object's surface, the triangle is perceived as an isolated form, while the juxtaposed and literally separate triangle reinforces and comments on this fact.

In his now famous essay of 1965, "Specific Objects", Donald Judd articulated his view of the limitations of painting:

"The main thing wrong with painting is that it is a rectangular plane placed flat against the wall. A rectangle is a shape itself; it is obviously the whole shape, it determines and limits the arrangements of whatever is on or inside of it ...Except for a complete and unvaried field of color marks, anything spaced in a rectangle and on a plane suggests something in and on something else, something in its surround, which suggest an object or figure in its space, in which these are clearer instances of a similar world - that's the main purpose of painting... Three dimensions are real space. That gets rid of the problem of illusionism and of literal space, space in and around marks and colors... Actual space is intrinsically more powerful and specific than paint on a flat surface."[5]

Frank Stella had in 1958 already begun to take measures to eliminate illusionistic effects in painting and to eradicate distinctions between the background surface and something figured on it.

5 Donald Judd. "Specific Objects," *Arts Yearbook 8*, 1965; reprinted in *Donald Judd: Complete Writings 1959-1975*. New York, 1975, pp. 181-184.

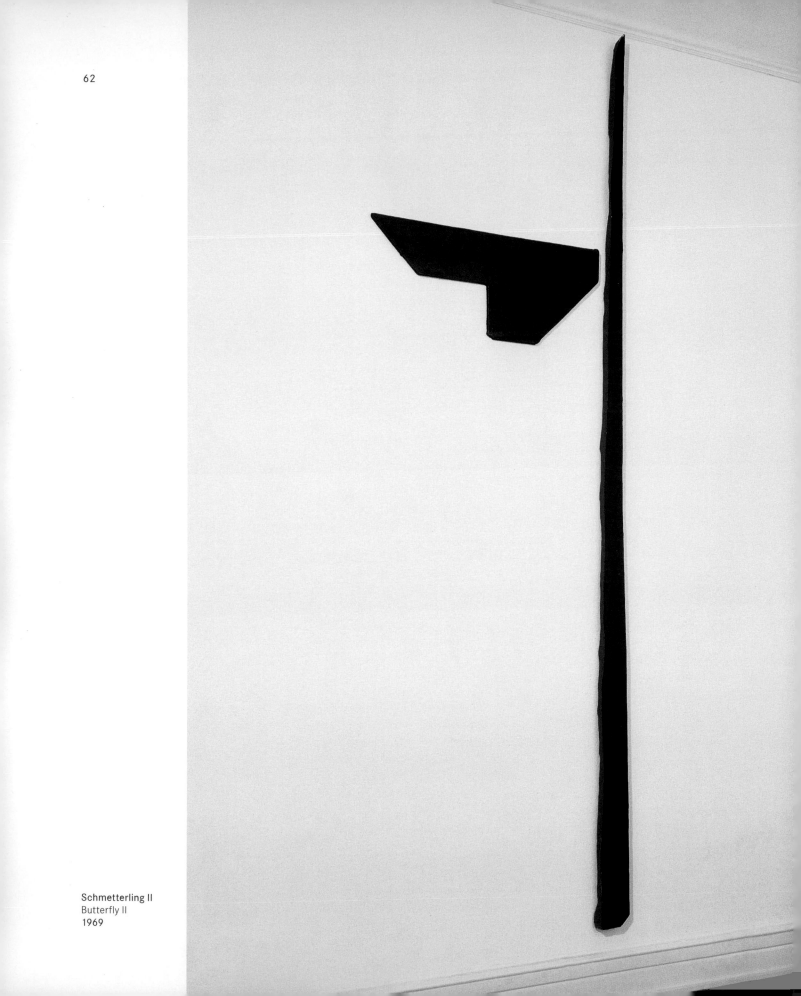

62

Schmetterling II
Butterfly II
1969

He later acknowledged that "any painting is an object, and anyone who gets involved enough in this finally has to face up to the objectness of whatever it is that he is doing."[6] Simultaneously with Stella's and Judd's thoughts about painting in the mid-'60s, Palermo was exploring the means of presenting painting as an immediate visual idea by removing the interference of illusory space. Palermo's later objects conscientiously avoided rectilinearity as well as the straightforward application of paint onto a flat canvas. *Schmetterling*, 1967, is a long, vertical piece. In length 81 $7/8$ inches and 7 $1/16$ inches at its widest point, at the bottom, it narrows at the top to a width of only 2 $5/16$ inches. Canvas is wrapped around wood and nailed at the back, giving the work its slightly rounded edges and depth of 1 $3/8$ inches. The surface, defined by a dark olive green color, contains minor though apparently intentional imperfections and roughness in the paint. The surface extends just over the edges onto brightly painted orange sides. Visible from one viewpoint at a time, the sides reinforce the dark materiality of the surface by the contrast of their orange glow.

*Schmetterling II,* 1969, is similarly constructed and colored, but conceived as two separate parts. A long, thin, irregular, vertical shape almost touches a decidedly irregular, polygonal form placed high on the wall to its left. The objects are often constructed in two parts with a narrow, vertical element accompanled by an arbitrarily geometric or amorphously organic shape alongside: *Tagtraum II,* 1966, just such a painting, is constructed out of a wooden "T" and an unspecific rounded shape, both covered with beige and purple silk and thickly painted in uneven areas of white, violet, black and orange. Painterly, abstract areas and forms are depicted on the surface of the rounded shape. An untitled object of 1967 on loan to the Neue Galerie, Staatliche Kunstmuseum, Kassel, is a simple "T" form. Its stem is fashioned from a rough piece of salvaged wood and painted white, while the bar of the "T" consists of painted white canvas wrapped around the wood. Three red triangular shapes of varying sizes point inward from the three outer extensions of the "T". The paint has an absorbent, liquid appearance.

The objects are constructed in a manner which enhances their concrete reality as painted surfaces. The quality of applied paint and its use in the creation of forms are conveyed within the context of form itself. Instead of *containing* the form on a two-dimensional surface, the format of the painting *is* a form itself. Canvas is used as a material substance, just as cloth or wood is interchanged with canvas.

While working on the objects, Palermo embarked on the series of fabric paintings or "cloth pictures" known as

6 Quoted in Gregory Battcock (ed.), *Minimal Art, a Critical Anthology*, New York, 1968, p. 157.

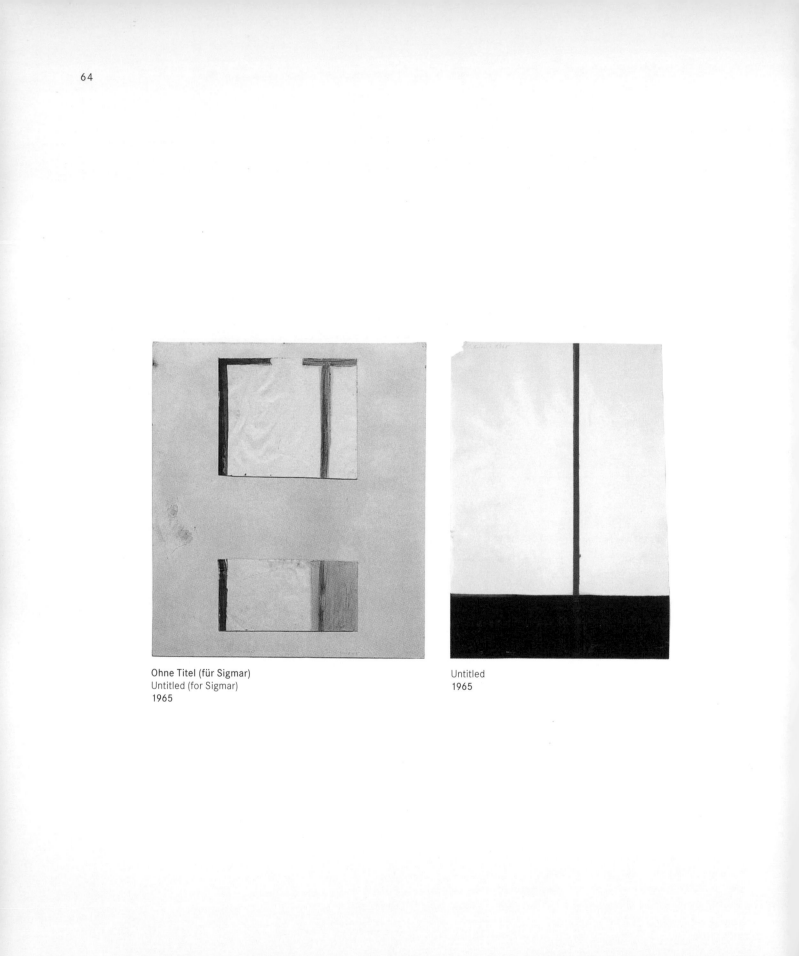

Ohne Titel (für Sigmar)
Untitled (for Sigmar)
1965

Untitled
1965

*Stoffbilder.* The *Stoffbilder* are fabricated, quite literally, from commercially available bolts of cloth purchased from department stores in the desired colors.[7] In a recent exhibition, *Stoffbilder 1966-1972*, in the Museum Haus Lange, Krefeld, 56 were found to exist and are documented in the catalogue. A few cloth pictures had been shown in Palermo's first solo exhibition in 1966, which was held that spring in Munich. Although these particular pieces were destroyed by the artist afterwards, Palermo's wife at the time, Ingrid Kohlhöfer, recalls that he went to the clearance sales later that summer to buy more yard goods as these works were to continue to occupy him for the following six years.[8]

Unlike the objects, the *Stoffbilder* have pristine surfaces and are rectangular and two-dimensional rather than irregularly shaped. The purchased fabric is attached tightly to a stretcher and neatly stitched together with a sewing machine in order to create smooth, separate fields of solid color, horizontally placed one above the other in two, or sometimes three, broad bands. Only two works exist in which the colors are arranged vertically. With the exception of early or experimental pieces employing satin or silk and also with the exception of white fabrics such as muslin or linen, the *Stoffbilder* are made with a matte cotton yardage whose surface texture and weave do not distract from their communication of color. The colors used in combination over the years are those which theoretically could be matched in nature, as opposed to colors of an industrial or exotic character.

The *Stoffbilder* are often square in format, though not exclusively, generally measuring 78 inches square. The standard width of fabric, which in Europe is usually 31 inches, determines the maximum possible width of each area of color. These separate sections of cotton are not necessarily evenly proportioned, and individual bands of color are rarely the same size as one another, since Palermo decided their dimensions by eye and not by any system of measurement. Furthermore, the juxtaposition of colors is intuitive rather than overtly scientific; the *Stoffbilder* seem not directly concerned with pointing out or analyzing color relationships. Each color stands on its own in differentiation from, though harmonious with, its neighbor.

Color in the *Stoffbilder* is "found" and predetermined, purchased by the artist according to what was manufactured and currently available. As Palermo superimposed commercially produced fabrics onto the traditional, two-dimensional framework of painting, he eliminated steps in the usual painting process to create new pictorial results. The substitution of expanses of dyed cotton fabrics tautly fastened to a frame totally identifies color with

7 Recording the most original prevailing thoughts in "Specific Objects," Judd not only had articulated the idea that "actual space is intrinsically more powerful than paint on a flat surface," but also had pointed out that "oil and canvas... like the rectangular plane, have a certain quality and have limits." Palermo's use of dyed fabric is comparable to Flavin's substitution of fluorescent lamps for paint, or Judd's use of colored plexiglass.

8 Storck, *op. cit.,* p. 17.

its format. Inseparable from its material and from its format as well, color is thus freed from being experienced for any reason other than its visual presence. Colors in the *Stoffbilder,* like form in the objects, function as themselves. Identified as they are with their format and not subordinate to it, the rectangular areas of color assume independent meaning.

The *Stoffbilder* have been mistakenly considered derivations of the paintings of Ellsworth Kelly because of the superficial similarity of the large, simple, contiguous fields of color. Kelly's painting, however, is founded on the very premise which Palermo's work redefines. The flat surface of the canvas is a crucial factor in Kelly's treatment of color and shape. Colors used in juxtaposition to define large flat areas of form neither advance nor recede, and the importance of Kelly's painting lies in the fact that color and form avoid illusionistic spatial relationships. Kelly's work expresses the reality of flatness while maintaining and relying on the fiction of the canvas confines. Like Kelly's paintings, the *Stoffbilder* are identified with the reality of flatness, but they abandon the fictional construct of a painted two-dimensional area by their appropriation of found colored fabric. The existence of a surface onto which paint can be added or subtracted is denied and the painting is conceived of as an "object".

The wall drawings and paintings that Palermo executed consistently from the end of 1968 through the early 1970s are a logical extension of the ideas underlying the objects and the *Stoffbilder.* These were made in connection with temporary exhibitions, and occasionally for a private home. They no longer exist, but Palermo's own documentation for some 23 projects was recently on view in Munich. Preserved in a private collection that was given to the owner by Palermo in 1975, this material contains Palermo's finished drawings for each wall painting, as well as photographs of the completed pieces, and serves as a singular record of what he accomplished.

For an exhibition which opened in December of 1968, Palermo used the three rooms of the Friedrich Gallery, Munich, to draw a series of "open", "closed" and "divided" linear and geometric forms. He drew directly on the walls with a reddish-brown oil crayon, creating outlined forms by abstracting the linear elements based on the figure "5". These configurations adhered to a uniform size, two meters (about six feet) high and one meter in width, except a square, which was two meters on each side. The forms were repeated in a continuous series and were evenly spaced, one meter apart. Starting at a hand's breadth to the side of one doorway and running clockwise, the sequence was interrupted by the entrance and windows of the gallery.

Schwarzer Winkel
Black angle
1967

So the limits of the specific walls, and the layout of the three rooms of the gallery, were determinants of the forms drawn.

Wall drawings and paintings were conceived in several different ways. The wall drawings made for the Galerie Ernst, Hannover, in 1969, the Lisson Gallery, London, in 1970, the Atelier, Mönchengladbach, in 1970-1971; and for the house of Franz Dahlem in Darmstadt in 1971, are all similar in approach. Palermo's written proposal for the Lisson Gallery stipulates: "A white wall with a door at any place surrounded by a white line of a hand's breadth. The wall must have right angles. The definite form of the line is directed to the form of the wall." Needless to say, because of the different locations of the door with respect to the wall and the different wall formations, each of the drawings resulting from this procedure yielded unique results, and formerly blank wall areas acquired independent form. Similarly, in 1971, Palermo painted opposite but identical walls of the Friedrich Gallery, Munich, by following the outline of the rectangular wall elevation and door. One wall was painted white, outlined by a strip the width of a hand in ochre, while the other, in reverse, was painted ochre and outlined in white. The surface of the wall clearly functioned as the support for the painting, and the outline took its shape from the given architectural setting with which it was fused.

If form coincided with the walls of an existing structure in certain works, in others architectural form occurs transposed. For a piece entitled *Treppenhaus I*, 1970, in the Konrad Fischer Gallery, Düsseldorf, Palermo painted a form which was produced by the projection of a stairway profile. The surface of the wall on one side of the gallery became the background for what is experienced as an independent, abstract shape, but one derived from the form of an actual staircase. Employing the same principle, Palermo produced two wall paintings, *Fenster I*, 1970, and *Fenster II,* 1971. For the first, made in Bremerhaven, Palermo appropriated the structural outline of the mullions for the glass entranceway to the Kabinett für aktuelle Kunst, where the exhibition was held, and exactly rendered this shape on the surface of the wall inside. The dark gray abstract form which he painted in the underground passageway of the Munich Maximilianstrasse, in 1971, likewise came from window mullions.

On other occasions, however, form is realized *in situ,* as with *Treppenhaus II,* 1971, in which Palermo painted the area between the hand railing and the steps of the Frankfurter Kunstverein's staircase. The inconspicuous gray demarcated and revealed the given shapes in a definite but subtle way. Similarly, but with different results, for Documenta 5 in 1972, Palermo appropriated the

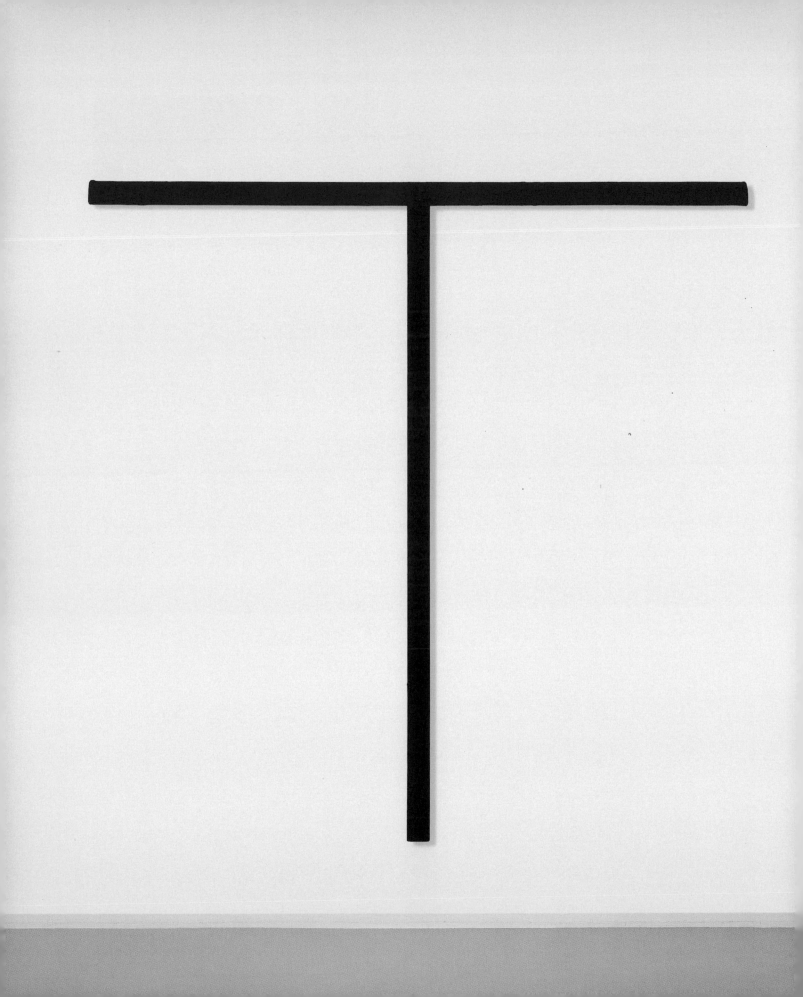

space of the first floor landing in the staircase of the Museum Fridericianum at Kassel, which he painted with *Blei-mennige,* an orange rust preventative undercoating, which he often used and which was well suited to his careful considerations of color effect. The emphatic orange set off the enclosed wall area as an over-life-size rectangle that, viewed from different points, could also be seen as an irregular polygon. Palermo neither originated the form nor imposed it on a secondary surface; by covering the rectangular area with paint, he "uncovered" the work on art, revealing a preexisting form in the given architectural context. An inseparability of actual and painted space, not the rectangle's large scale and striking color alone, gave the work its impact.

Palermo often took advantage of the full context of space, not simply the flat wall areas within it. In the large exhibition room of the Baden-Baden Kunsthalle, in 1970, he painted a thin encircling blue stripe beneath an ornate molding on the wall just below the ceiling; the surrounding space as a whole, therefore, joined with the encircling painted form. At the Edinburgh College of Art, in 1970, Palermo utilized the space above a perfectly square staircase by painting each of its four sides respectively red, yellow, blue and white; here again, form evolves out of, and in response to, the dictates of architectural space.

The dialogue between space and form is emphasized and clarified by works in which Palermo altered the space three-dimensionally. In one room of the Galerie Ernst, Hannover, in 1969, he stretched two orange-yellow bands of linen on the side of the room between the junction of wall and ceiling, and, diagonally, on the other side, between wall and floor. The two-dimensional cross-section of the three-dimensional interior assumed an irregular polygonal shape, the entire room becoming an object. For one of his last wall paintings, in 1973, Palermo painted the freestanding wall partitions of the Hamburger Kunstverein a red oxide. That exhibition caused a public outcry and was closed after one week; even by that date the idea of treating the wall area as the painting itself was not understood.

Palermo's work marks another step in the history of the artistic developments in which painting has continued to raise questions about its relation to observed reality in the broadest sense. A piece from 1973, created for the living room of a private collector, links the ideas of the objects with these of the wall paintings. Three narrow, rectangular vertical wooden objects, covered with painted linen, centered between the sofa and the ceiling, are installed equidistantly from each other to divide the wall into four equal sections. Each of the three objects is painted a separate color: the left bright orange, the center white,

Untitled
1971

and the right bright blue. The wall area sustains the objects, which, in turn, give life to the wall. As objects and wall are inseparable in the resulting work of art, the totality is construed as a painting with a new spatial presence. Thus in the objects and *Stoffbilder,* form and color are freed from their enclosure within the previous mental and physical boundaries of an intermediate flat surface and are allied with the space occupied by the wall, while the wall drawings and paintings extend the boundaries of art to coincide with actual space as defined by the wall. The wall replaces the traditional support of painting so that fiction and reality can merge.

Because of its concurrence with the selected elements of the existing architecture, form in Palermo's wall drawings and paintings acquires a renewed credibility. The expansion of the fictitious boundaries of the work of art to encompass the surrounding walls - not in itself a new practice - afforded Palermo another opportunity to liberate form from its traditional subordination to a compositional whole. A group of forms consisting of a black square, a green scalene triangle, a blue isosceles triangle and a gray cloudshaped oval represents yet another aspect of Palermo's treatment of form. A series of four silkscreen prints separately illustrating these shapes, entitled *Four Prototypes,* was issued in 1970. As the title implies, the series suggests an archetypal set of possible shapes, symmetrical or asymmetrical, geometric like the triangle or free-hand like the oval, with regular or irregular edges. Based on earlier, painted forms, the "Prototypes" also exist in limited editions as individual objects (although the green triangle was never made). The small size of these multiples is striking. The square, for example, measures 6 by 6 by 6 inches, while the cloud is 5 $^{1/8}$ by 10 $^{1/2}$ by $^{3/4}$inches. Made for placement directly on the wall, they are experienced as isolated, miniature shapes which punctuate the space around them, calling attention to the encompassing wall area; the surrounding space is drawn within the parameters of the work of art.

Because of their miniature scale and their direct relationship with the wall, the "Prototype" multiples coincidentally resemble work by Richard Tuttle, who has also worked in small scale and with free, isolated form. Palermo and Tuttle could not have known about each other's work until later in their contemporaneous careers, and the similar aspects of their work result from different emphases. Whereas Palermo's few shapes aim at typicality, Tuttle's more numerous ones are each specifically atypical. Tuttle's shapes evidence an examination of the many possible definitions that an isolated form can have, in view of shape, structure, material, color or spatial placement. The dif-

Untitled
1969

ference is one of degree as well since Palermo's prototypes comprise only a small portion of his work.

Like other artists who around 1965 independently began to reach similar, if distinct, conclusions in both painting and sculpture, Palermo recognized the need to reconsider previous ideas concerning the function and definition of form. Palermo had entered the Düsseldorf Kunstakademie in 1962, at the age of 18. Exposure to the work of his first instructor, Bruno Goller, presented him with formal configurations derived from Cubism and Surrealism. Goller's work reveals the source and possible inspiration for the prototype shapes, while it also pinpoints the basic difference between Palermo's approach to painting and that of his precursors. The paintings of Goller lead one into a fragmented world of floating forms and images, one in which human figuration and abstraction are combined. Small cloud shapes, isosceles triangles and squares are commonly found in Goller's work, ornamentally subordinate to the overall painting structure. These shapes, which emerge later in Palermo's work, are extracted and fastened in the literal space of the world outside the canvas.

The teaching of Joseph Beuys at the Kunstakademie was undoubletly a strong factor in the development of Palermo's ideas. After his studies with Goller, Palermo became one of the notable students of Beuys for the following years, up until 1967. As Beuys' student, Palermo must have become aware of the possibility of treating form in isolation. The special role which Beuys attributed to form, clearly spelled out in published interviews, related to his personal view of the function of art. Beuys proffers an art to serve the human condition, and his ideas about art are inseparable from his thoughts about the state of society and of mankind. Believing that it is "necessary to present something more than mere objects,"[9] Beuys, as a sculptor, defines sculpture in its broadest sense - this was made possible by Duchamp - to embrace a range of materials and objects, and to include all aspects of human activity which might better the human lot. He has stated that "making art is a means for working for man in the area of thought,"[10] and that "thought is represented by form."[11] So form, for Beuys, is equated with thinking. And within his work he uses viscous or pliable materials having a certain shock value, such as fat or beeswax, since they can be molded from an amorphous state into shape, as in metaphorical analogy with the process of thought. The *Fettecke*, as Beuys has termed it, plays a major role in his work: "Fat in liquid form distributes itself chaotically in an undifferentiated fashion until it collects in a differentiated form in a corner. Then it goes from the chaotic principle to the form princi-

9 Willoughby Sharp. "An interview with Joseph Beuys", *Artforum*, December 1969, p. 45.

10 Achille Bonito Oliva. "A Score by Joseph Beuys: We Are the Revolution"(interview with Joseph Beuys), Naples Modern Art Agency, 1971, n. p.

11 Sharp, *op. cit.,* p. 47.

Untitled
1969

Weisses Dreieck
White triangle
1966

Komposition
Composition
1966

12 *Ibid.*, p. 47.

13 Reproduced in Germano Celant. *Beuys: tracce in Italia.* Naples, 1978, p. 125.

14 Quoted in Jane Livingston. "Bruce Nauman," in *Bruce Nauman.* Los Angeles: Los Angeles County Museum of Art, December 19, 1972 – February 18, 1973, p. 11.

ple, from will to thinking[12]". The corners of lard or felt frequently found in Beuys' pieces are philosophically integrated with the work, but physically segregated. From Beuys, Palermo could not have helped but learn of form dislodged from compositional considerations.

The connection between master and pupil is understood by way of the particular shapes of Palermo's objects. A shape in one of Beuys' many watercolors *Monumento-Uccello,* 1960,[13] surprisingly matches the outline of an object such as *Schmetterling II,* with its elongated stem widening at the bottom and its accompanying winglike shape. The spontaneous treatment in the watercolor embodying this form is typical of Beuys' drawings, and, whether consciously or not, Palermo adapted the basic delineations of a fluid, painterly shape, suffusing it with materiality. The "T" form of other objects correlates with the tau-cross form frequently found in pieces of Beuys, where its

function is also symbolic, but the large "T" shape of Palermo's objects, constructed out of pieces of found wood, is stripped of any secondary, associative content. Consolidated as they are in this manner, outside of a rectangular framework, the objects appear unfamiliar and untraditional as forms.

Palermo avoided the symbolic ramifications of Beuys' work and gave conceptual meaning to isolated form in strictly visual terms. In the search for a way to contend with form, his work can be compared to the early sculpture of Bruce Nauman. Toward the "reform" of sculpture, Nauman sought alternative methods of determining form. In explaining his early fiberglass pieces he maintained that using parts of his body as a mold - shoulders, knees, or the pace defined by armpits - "gave them reason enough for their existence."[14] A drawing by Nauman entitled *Concrete (or Plaster Aggregate) Cast in Corner, Then Turned Up on End,* 1966, epito-

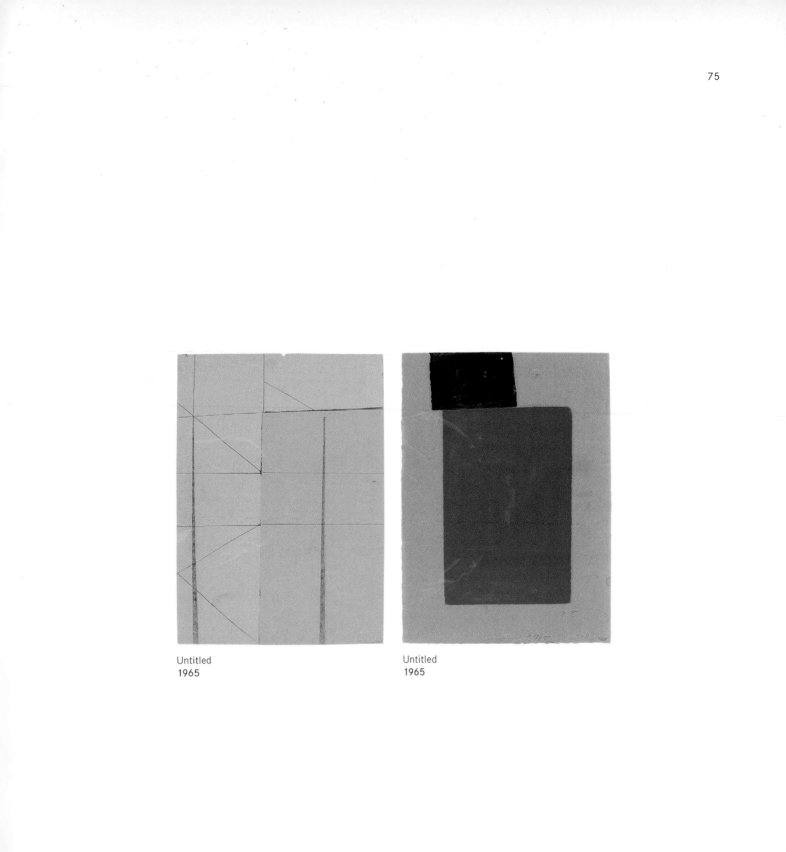

Untitled
1965

Untitled
1965

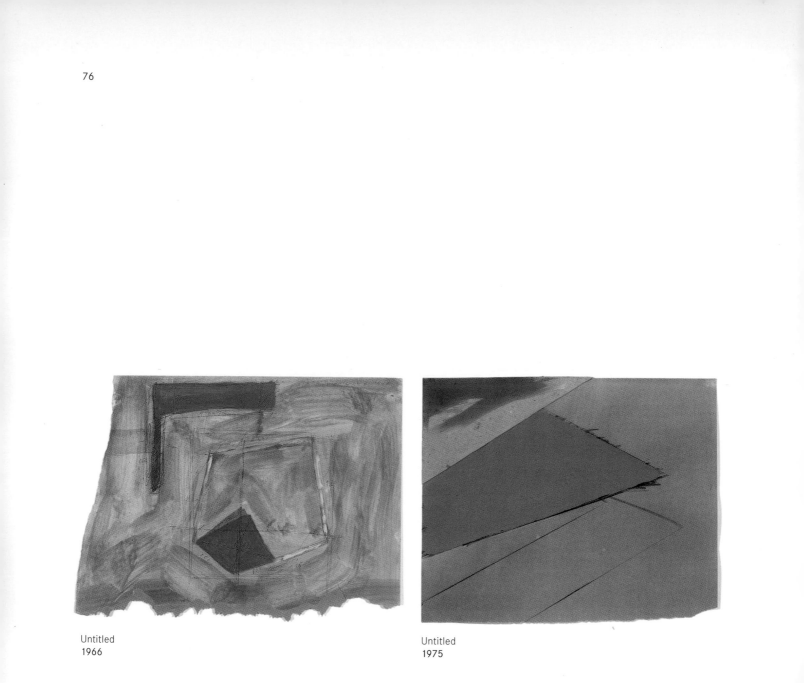

Untitled
1966

Untitled
1975

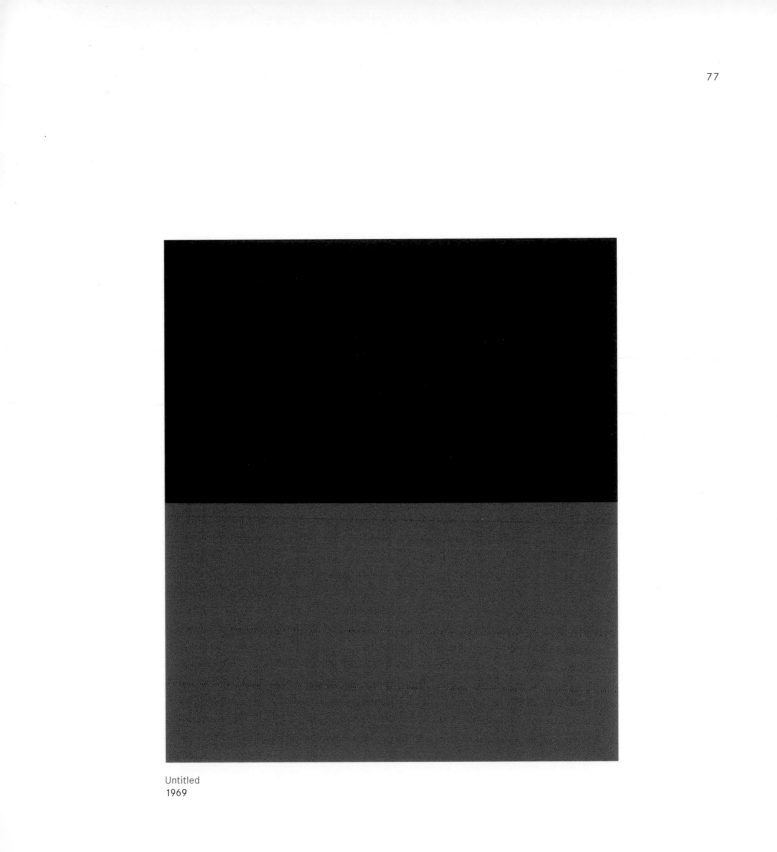

Untitled
1969

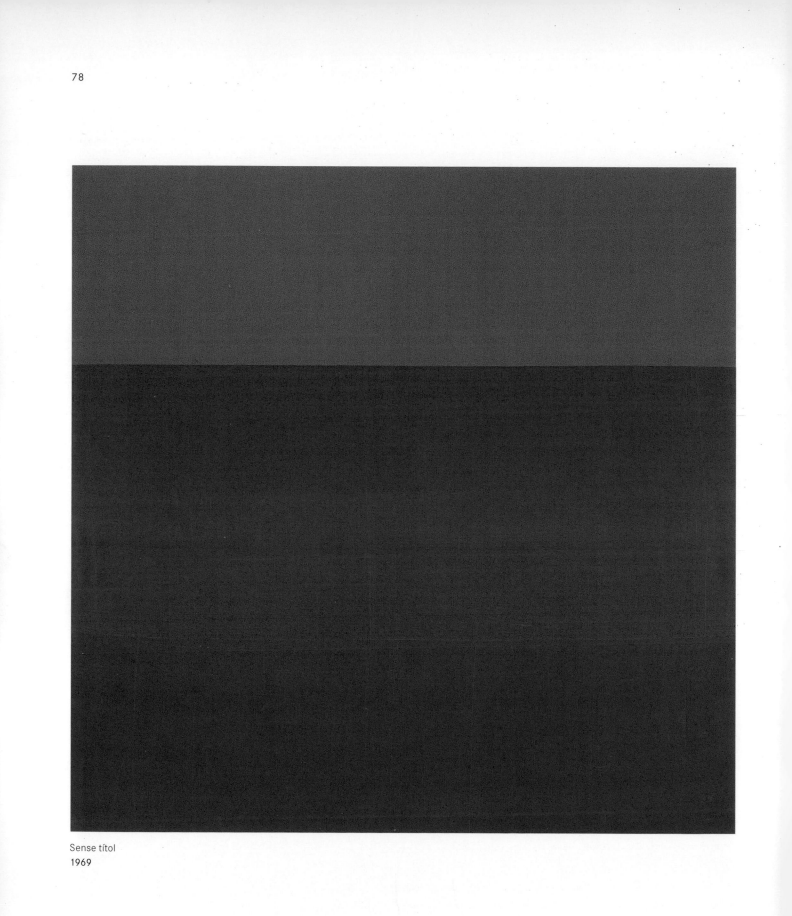

Sense títol
1969

mizes his desire to endow sculpture with a reason for being, not as form conjured up in the mind of the artist, but rather as form governed by external realities or principles, however these might be defined by the artist. Palermo's interest in the triangle is even closer to the idea of Beuys' *Fettecke*, with its expressive character and intent. In contrast to Beuys' *Fettecke,* Nauman's upright, triangular mass signifies nothing outside the problems of art.

Like Nauman, Palermo detached form from its traditional association with representational imagery or compositional conventions. In the process he reestablished a meaningful ground, in all senses of the word, for painting. The objects, *Stoffbilder* and wall paintings, each by different means, reinterpret the conventional division between real and painted space. The objects imbue painted form with an independent existence in three-dimensional space. Though flat, the *Stoffbilder* endow painting with "material" actuality, the depicted forms of the wall paintings converging with the forms found in the reality of architectural space. Palermo's work, cohesive in its intent, offers a significant contribution to the major artistic developments of the late 1960s. While the anti-illusionistic concerns, and even the substitution of new materials for paint on canvas, in the objects and *Stoffbilder,* parallel ideas in the work of such seminal figures as Stella, Flavin or Judd, the wall drawings and paintings are related to the work of Sol LeWitt and Daniel Buren.

Within a few months of each other LeWitt and Palermo made radical decisions to draw directly on the wall and to use the entire surrounding space, but they were motivated by different intentions. For LeWitt "The wall is understood as the absolute space, like the page of a book. One is public, the other private."[15] The wall presents a context for the expression of ideas which due to their life-size scale are "read" differently from the way they are in a book. Having made his first wall drawing for a group exhibition at the Paula Cooper Gallery, New York, in October 1968, LeWitt has continued to record the visual complexities of simple linear systems in terms of the expanse of the wall and spatial enclosures.

LeWitt superimposes a predetermined plan for a system of lines on a chosen wall or within a particular space. He evolved a basic series, *All Combinations of Arcs from Corners and Sides, Not-Straight Lines,* and *Broken Lines,* 1973, for example, which "was used for many wall drawing installations."[16] The same work can be re-created any number of times in any number of places. "No matter how many times the piece is done it is always different visually if done on walls of differing sizes,"[17] or of differing shapes, according to the artist.

15 Quote by Sol LeWitt in *Sol LeWitt.* New York: Museum of Modern Art, 1978, p. 139.

16 *Ibid.*, p. 129.

17 *Ibid.*, p. 130.

Bernice Rose has pointed out that in 1969 LeWitt first considered the possibility of making "a total drawing environment" by "treating the whole room as a complete entity - as one idea."[18] Seeking to integrate his work with the environment, LeWitt works directly on the wall, infusing the given surface with his drawing. But if the wall and space in LeWitt's work support "a language and narrative of shapes"[19] decided in advance, in Palermo's work individual architectural elements - walls and the space they create - directly dictate the shape of the piece. Palermo approximated the procedures of LeWitt in an isolated instance when he imposed a system of blue isosceles triangles, each 9 by 18 inches, directly on the wall, for an exhibition at the Palais des Beaux-Arts in Brussels, in 1970. The triangles were painted at the center of the wall in a continuous row around a rectangular room at the specified distance of 54 inches apart. Placed at regular intervals around the space, the triangles themselves bore no reference to any previously existing structural element, simply following the uninterrupted surface of the four walls. The Brussels piece, while related to the method of LeWitt in the application of a predetermined plan, nonetheless reinforces the essential distinction between the underlying purposes of the two artists, the one concerned with the fusion of line and space, the other with the delineation and depiction of independent form.

The dependence of form on selected features of the given architecture in Palermo's wall drawings and paintings also corresponds with ideas in Buren's work. Buren began to evolve and implement his ideas in 1968 by executing work in public spaces with the striped material of alternating white and colored vertical bands, about 3 inches wide, that he has used in all work since. Explaining the way he arrived at an early piece for the Wide White Space Gallery, Antwerp, in January 1969, Buren described how pieces of striped paper the size of the poster for the show were applied to the flat plinth on the outside of the gallery building. The stripes followed the contours of the plinth from a hydrant, which interrupted it at one end, to the entrance door at the other end, and then through and into the gallery itself. Buren concludes, "The situation inside the gallery is thus dictated by the situation of the piece outside, which uses the only space available as a result of the architecture given."[20] His work extends outside of, and beyond, traditional interior art space, and each piece is uniquely based on, and inserted into, the context of a selected external situation. Although confined to the conventional exhibition areas, Palermo's wall paintings are more closely identifiable with the work of Buren than with the work of LeWitt in their relationship to external reality. Just as the placement and format of Buren's striped material are governed by external factors, Paler-

18 Bernice Rose. "Sol LeWitt and Drawing," in *Sol LeWitt*, *op. cit.*, p. 32.

19 LeWitt in *Sol LeWitt*, *op. cit.*, p. 135.

20 Daniel Buren in Rudi Fuchs (ed.). *Discordance/Cohérence*. Eidhoven: Van Abbemuseum, 1976, p. 6.

mo's wall paintings are (with the exception of the Brussels piece) rendered in response to forms already present in the given architecture, whether these are disclosed by outlining the walls of a gallery space or by importing the found shapes of a window or staircase.

Palermo's drawings and watercolors acknowledge an overriding concern for form, for form which emerges - sometimes obviously outlined, at other times implicit - from the process of drawing or painting. These works in themselves do not give direct evidence of Palermo's radical solutions to the questions raised in art over a decade ago, but they testify to the nature of his working process. According to those who knew him, Palermo was not articulate about his work. Gerhard Richter, with whom Palermo collaborated on several works, confirms the observations of others that Palermo never spoke about his work in theoretical terms, although he talked about art a great deal.[21] He believed in painting - in the visual communication of ideas which he could not otherwise express. His drawings, betraying a spontaneous treatment of brushwork relegated to the definition of nascent form, range throughout his career, while their directness and immediacy is retained and channeled into the intellectual framework of Palermo's other work. In general, the drawings signify starting points for ideas not yet structured, initial commitments to color and form. Palermo realized this

commitment in the objects, *Stoffbilder* and wall paintings which, despite his short life, play a crucial part in the recent history of art.

21 Conversation with the author, April 1978.

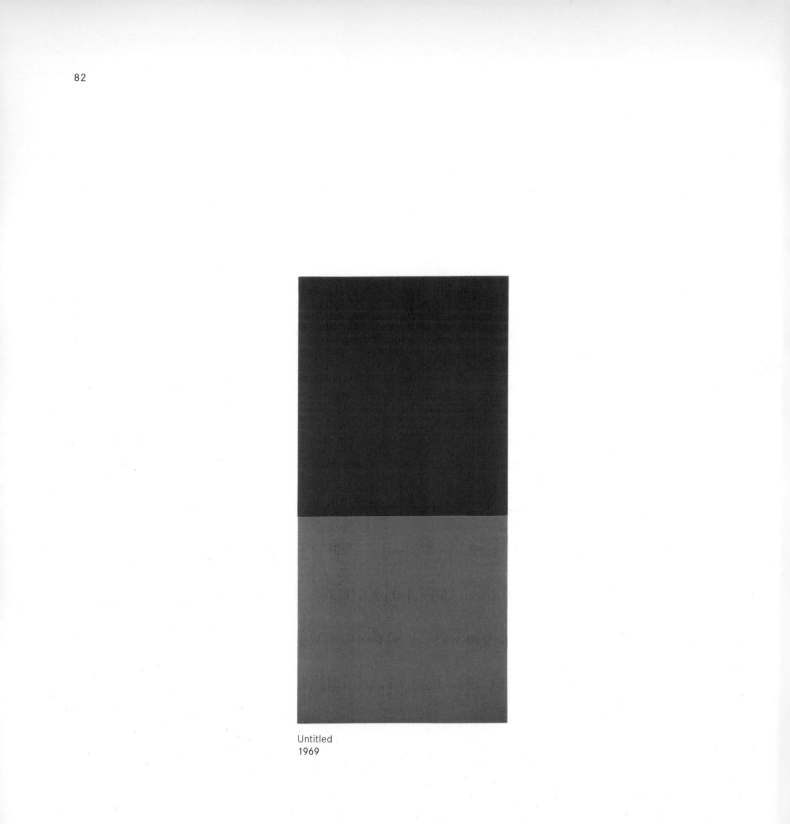

Untitled
1969

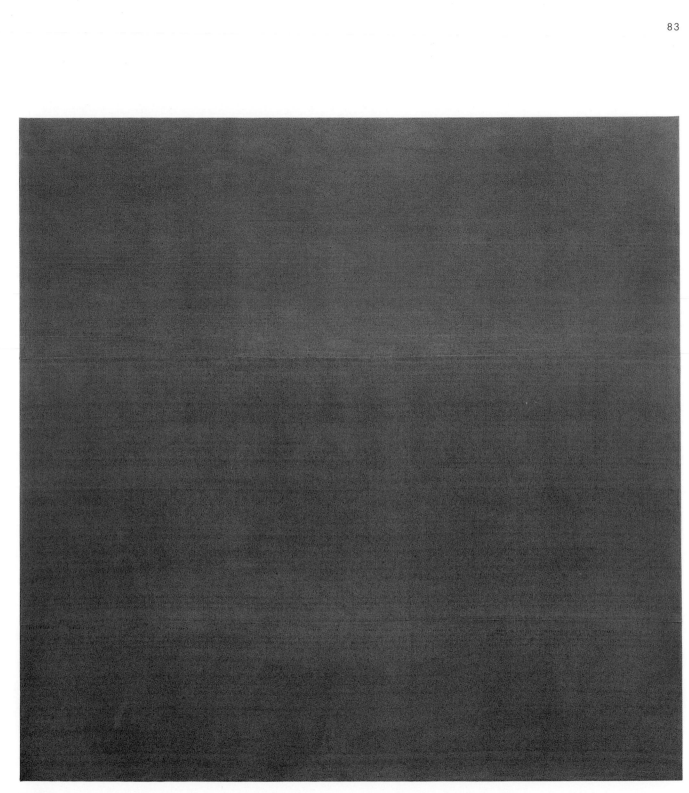

Untitled
1969

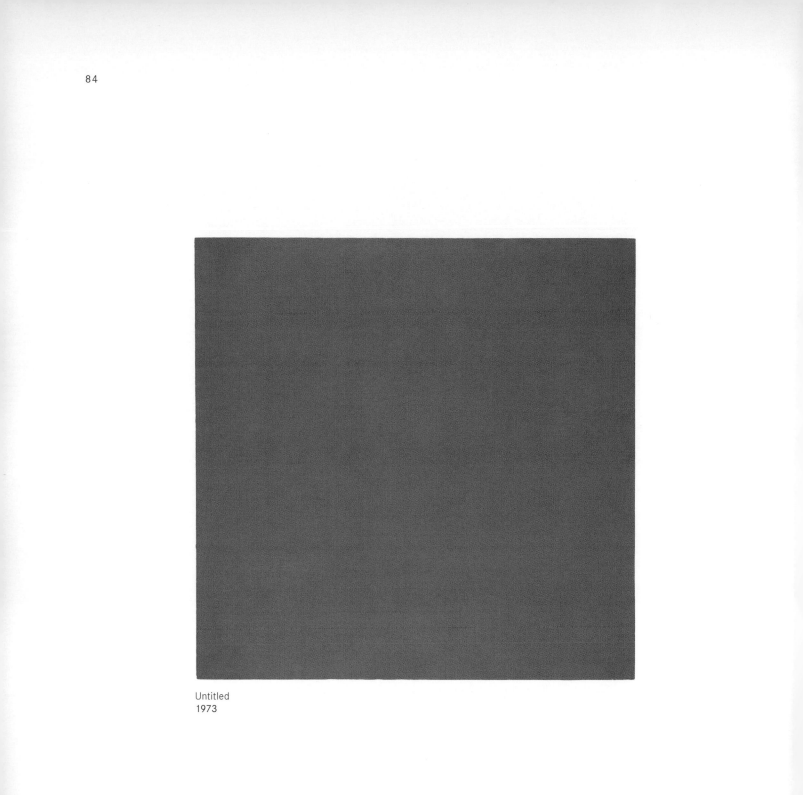

Untitled
1973

## How to Show Pictures to a Dead Artist
Ángel González García

Sooner or later, artists speak; they explain themselves. This may be the start of their rise and their success, but also of their fall. People will always talk about an artist who speaks, in spite of everything; flying in the face of all the evidence of falsity in the experiences he claims to relate. Words, as we know, lead to further words, and the critics are eager for artists who talk a lot, who don't stop explaining themselves even in their sleep. Certainly they're easier to catch and get down in writing in a catalogue. Take Joseph Beuys, for example. What a talker he was! Did he go on! About himself and about anyone he ever bumped into. About Blinky Palermo, for instance. Beuys has written on him in the same way as on his famous slates: as his fancy took him; without anyone to put him right. More than any other of his students at the Düsseldorf Kunstakademie, this poor silent boy thereby became the best publicity for his method. The nature of that method - the yearning for a creative community in the style of Rudolf Steiner, the awkwardly explicit allusions to murky shamanic rites, or the climate of fanaticism and exclusivity it favoured - probably called for human sacrifices and there is no doubt that Palermo was the ideal candidate for becoming a victim: an orphan, unheard of, young and beautiful, quiet... With the brutality he so often showed, Beuys told Laszlo Glozer, "[Blinky Palermo] was only too pleased to let himself be used..."[1] Every time

I see Beuys "explaining pictures to a dead hare", I can't help thinking that that hare is Palermo. I'm not surprised that when Hans Rogalla got to Beuys's class two years later he asked Gislind Nabakowski, "Tell me, is it true that Beuys once killed a hare here, in the classroom? When do you think he'll kill another one?"[2] Nabakowski burst out laughing. It amused him that this newcomer didn't realise that the death of the hare was "a metaphor". But Rogalla's naivety wasn't really as ridiculous as Nabakowski's. In fact, sacrifices were made there. Rogalla had smelt it; he had smelt the blood.

In the story about Nabakowski I find one thing striking. Rogalla smoked a pipe. He took it out of his mouth to ask his naive question. If Nabakowski remembers that, it's for a good reason. Beuys discouraged his students from smoking pipes, so Rogalla was beginning to challenge his authority. Wasn't Palermo, on the other hand, more complacent with this curious fad of the master's? From from what he said to Glozer, I deduce that that is what Beuys thought, at any rate: "[B.P.] had old-fashioned habits... which corresponded to his old pictures more than to the new ones... He was a genuine pipe-smoker when he came with to me..." And the conversation went on as follows:

L.G.: So... an artist from the old school...

1 Cf. "A propos de Palermo. Entretien de Laszlo Glozer avec Joseph Beuys", in *Palermo. Ôuvres, 1963-1977*. Paris: Centre Georges Pompidou, 28 May - 19 August, 1985, p. 75-82.

2 Cf. "Records de l'any 1966 fins al 1971, amb Joseph Beuys i el seu entorn", in *Punt de confluència. Joseph Beuys, Düsseldorf 1962-1987,* Centre Cultural de la Fundació Caixa de Pensions, Barcelona, 18 April - 22 May, 1988, p. 62-67.

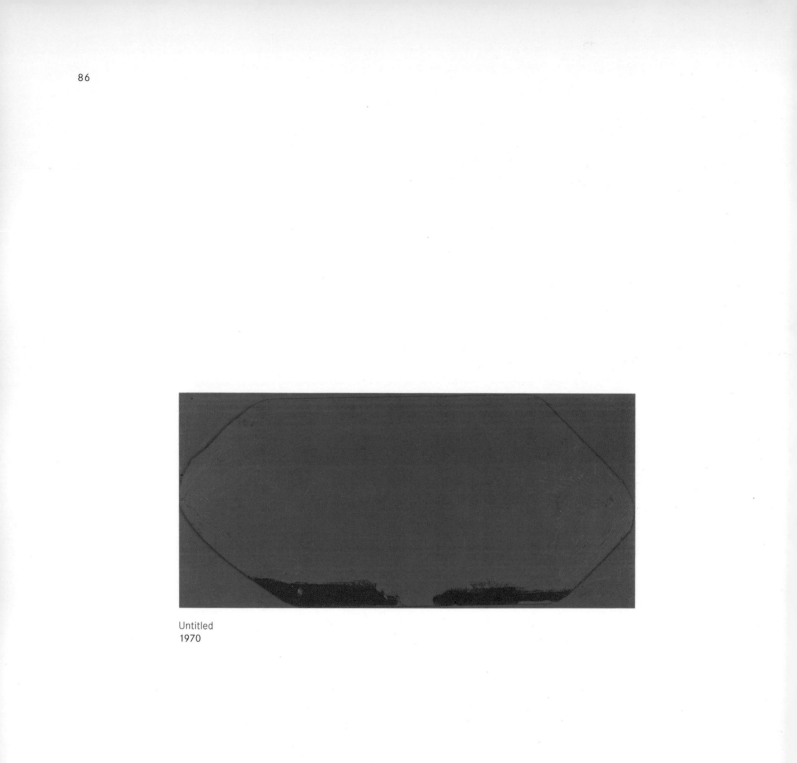

Untitled
1970

J.B.: I immediately told him, 'Get rid of your pipe and your pictures will get better.'

L.G. That's very good.

J.B.: Yes, yes... This is one of the first pictures he did with me..."

The work in question is *Komposition mit 8 roten Rechtecken*, from 1964, but I'll be getting back to this strange picture later. The fact is that there are photographs of Palermo smoking a pipe years after Beuys advised him against it. Beuys was always rocking him; solicitously, of course, for his own good. "[B.P.] was a quiet man..." Which is as much as to say, "I'll do the talking for him"; to silence the pictures he had painted earlier, when he still used his adoptive parents' name, Heisterkamp, and went to Bruno Goller's classes. The Beuys legend - and I don't mean the one rightly surrounding his own work, but the one surrounding his artistic and political leadership - has convinced us that in the Düsseldorf Kunstakademie he was the only one that counted and everything had to go through him, as he alone heroically stood up to the rest of the teachers, an incompetent, reactionary bunch out to persecute and subjugate the good news of an "enlarged art", though not large enough to include them, who were suspected - if nothing more - of smoking pipes. Outside Germany, the influence of that not entirely compassionate legend has been more devastating than inside. I mean, outside Germany little is known about Bruno Goller, probably much less than about Heisterkamp... Bruno Goller? It says enough that in the catalogue for the 1988 exhibition at the Centre Cultural of the Fundació Caixa de Pensions de Barcelona, "Punt de confluència", presented as a "chronicle" of the Düsseldorf Kunstakademie, Goller's first name was misspelled as *Grumo*\*! Beuys would have found that hilarious... Before he made himself known and began "explaining pictures" to nameless children, like this Heisterkamp who was in fact called Schwarze, all was confusion - confused - in German art. And by the way, the pictures "Heisterkamp" painted in "Grumo's" classes are rarely shown, even though they could explain some of "Palermo's" paintings. Against all the evidence, and let me say first that I'm not going to try to defend Goller's pictures now, not even the ones he had painted before the war, which disappeared in 1943 during an air raid on Düsseldorf, Beuys was teaching in a vacuum. What's more, his teachings needed to have nothing prior to them other than confusion, anonymity, desolation. It's as though Germany, and not just German art, had begun with Beuys's arrival at the Düsseldorf Kunstakademie in 1961. *Germany, year zero...* That was the start of all things, though not in the form of a reconstruction or refounding, but in the supernatural form of a Parousia. In other words, before Beuys arrived from

\* *Grumo*, Spanish word for "dollop".

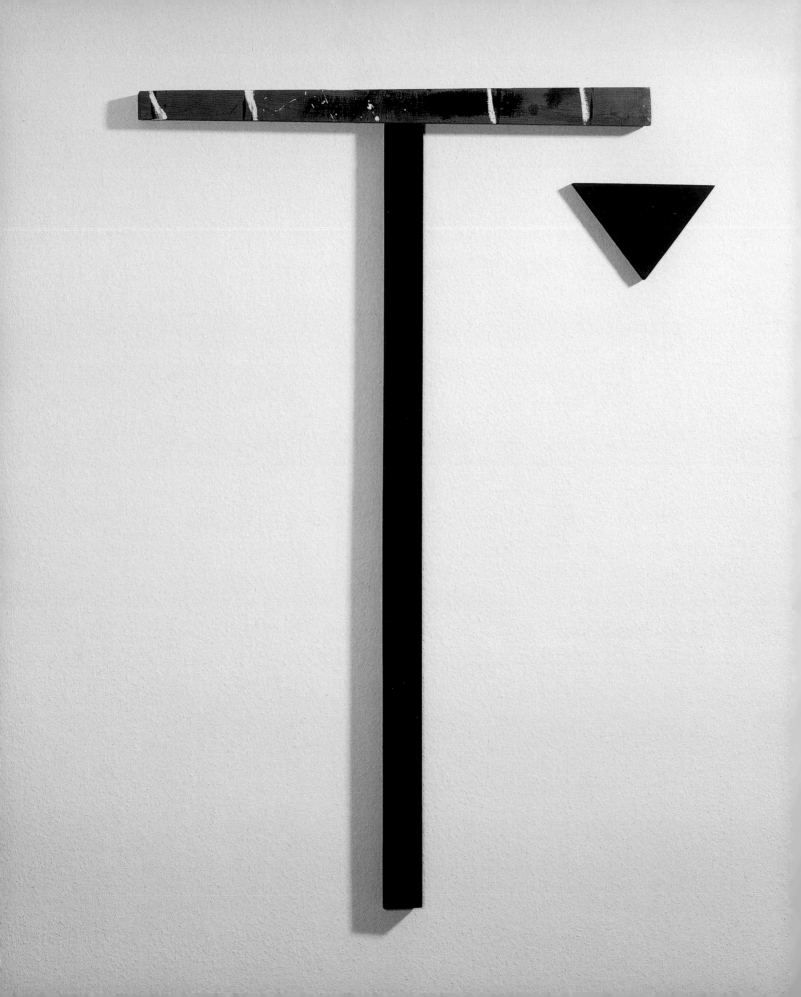

Ohne Titel (für Kristin)
Untitled (for Kristin)
1973

nowhere, at which moment time came to its glorious conclusion, obviously nothing could have existed, except what Beuys had imagined in his head: his legendary vague memories of childhood and war. One of those "memories", the most tenacious and active, said that Beuys - as such - had not survived the war like any mortal, like poor "Grumo", for example, but had returned from some remote, mysterious tomb to lead a generation of young Germans born and brought up in darkness to the light. In Germany, to this day, children who were born between 1940 and 1950 and who spent their first years hidden underground during the air raids are known as *kellerkinder*, "cellar children": pale, frightened orphans. They were dead before Beuys dug them up with his bare hands, and perhaps that's how he wanted them to remain: docile and conveniently dead in his cradling arms. So it wasn't human sacrifices that were held in Beuys's class, as Rogalla thought, but something far more refined and funerary, an endless ritual of death and resurrection, a dangerous experiment which inevitably produced victims, amongst them - precisely - Rogalla himself, who had studied in Rome with Guttuso, and this sleepy-eyed Palermo, Goller's old, old-fashioned pupil. The smoke that rose from his pipe and that we can see at the top of one of the few paintings by "Heisterkamp" we are ever shown, a black cloud hanging over a reclining and possibly buried body,

seriously contradicts Beuys's "memories". His "sacrifices", paradoxically, didn't give off smoke, but fat, which never ceases to amaze me, as fat rather than smoke was what Germany needed in 1961. Beuys couldn't - or didn't want to - remember the black clouds that for fifteen years had hung over the ruins of Germany, and I'm not saying that he was right to replace that memory with one of some unlikely and providential Tartars outside space and time; but his reasonable oblivion of Germany's immediate past, which so closely fitted his own legend, itself seriously endangered the efficacy of his magic rituals... Magic, indeed, needs smoke, burns fat, delights in the immediacy of tragedy. It's likely that Beuys, and I mean the wizard he claimed to be and who boasted of powers that are always buried there, in the ambiguity of tragedy, would have been better understood by his "cellar children" if he had spoken to them about their suffering in the smoking ruins of Germany rather than about those Tartars who had filled his childhood before he met them in the flesh in the Crimea. I don't know; you can never tell... Crimea was undoubtedly rather more than a metaphor. The Germans had got that far and had suffered a sacrifice just as terrible as that suffered in the cellars of Germany. What I'm getting at now is something else, the fact that Beuys's teaching was not based only on magic but also responded to a tenacious hope

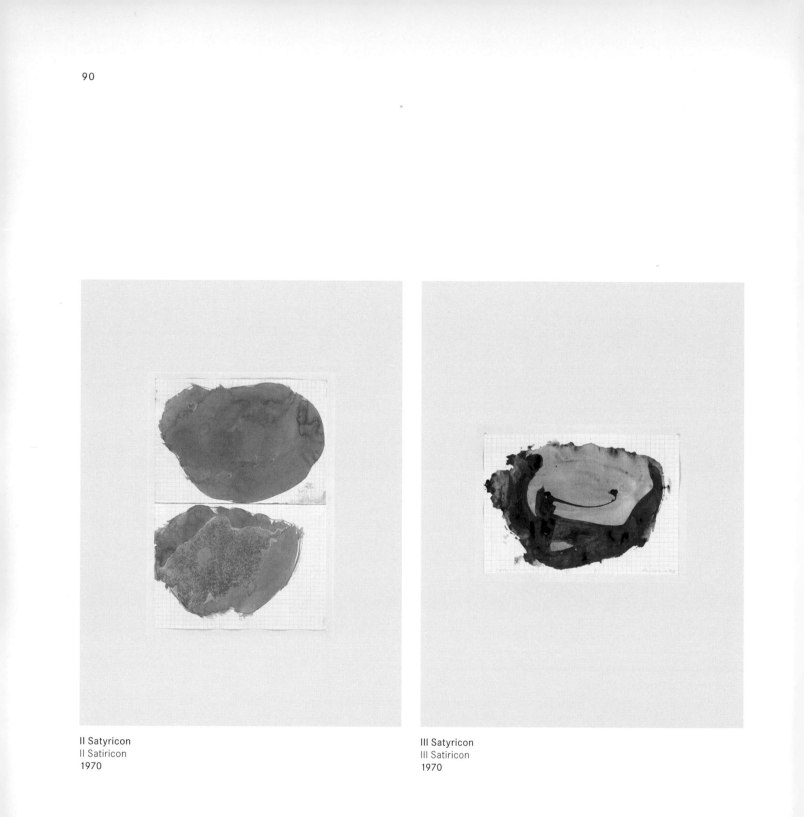

II Satyricon
II Satiricon
1970

III Satyricon
III Satiricon
1970

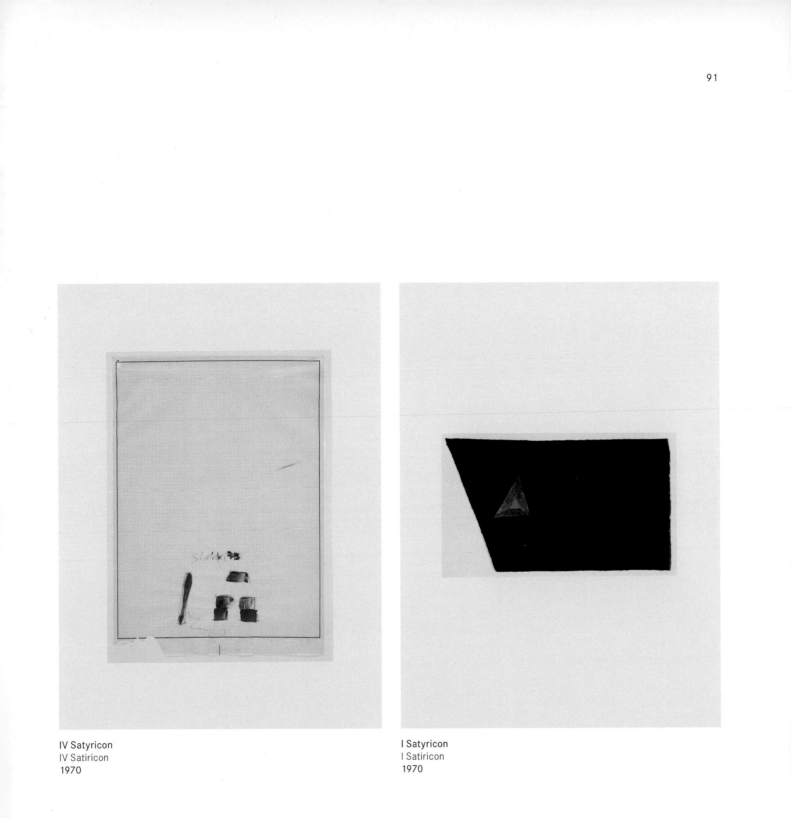

IV Satyricon
IV Satiricon
1970

I Satyricon
I Satiricon
1970

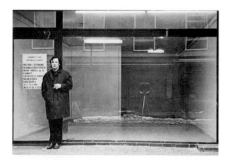

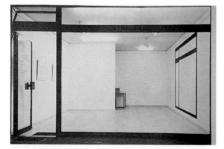

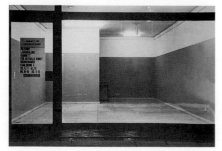

for modernisation in German society. It's not enough to speak of "Beuys the shaman", as people usually do; we must also, and for more obvious reasons, speak of "Beuys the modern". In judging Heisterkamp's pictures, the adjective gave him away: "old-fashioned". Let's be honest: it was necessary to "show the pictures" to the dead children, but only so long as the pictures were... modern! Before being anything else - a teacher of "social sculpture", leader of souls or political leader –, Beuys has been a vector of modernisation. It was necessary to modernise German art, to get the young artists to stop smoking pipes so as to be able to wear hats! The one Heisterkamp wears hides his pale face slightly. "Palermo"; Blinky Palermo... It's not a German name, but what did it matter, if Germany was dead? When Beuys arrived in Düsseldorf and looked around him, his eyes found nothing to placate that imperious desire to be modern. His accomplices were out, they had to be. Beuys always believed his salvation would come from others, whether the Tartars of Crimea or all those modern artists who made their way to Germany in the days of the Bauhaus: Paik, Byars, Broodthaers, Panamarenko... There would never be too many to "show the pictures" to their beloved dead children!

"Here is one of the first pictures [Palermo] did with me...", says Beuys to Laszlo Glozer. A very modern picture, and - what do you know? - the best

example of Beuys's teaching anyone could look for under the felt and fat. Eight red squares. Squares... or pictures? Bruno Goller had been painting pictures with squares in them for years, but they all had an old-fashioned air about them, if only because of what there was between them that kept them together: precisely air. In Palermo's picture, on the other hand, there's hardly anything to hold them, except for one slippery word: "composition". Those eight squares in the picture are like the sticky labels they sell in stationers in sheets of 6, 8, 10 or 20. You take the waxed paper that holds them together and peel them off and spread them around. The arrangement - their composition - is provisional. Before these sheets of movable labels were sold in stationers, they used to sell cards with cut-out figures that children used to detach to play with. They took the form of soldiers, animals, trees and houses. There may have been some with geometrical shapes as well: squares, for example, an entire army of little coloured squares... It was a game for children, and yet we see Palermo's picture and say, "Suprematism is back". That's what Beuys wanted us to see or believe: that Kazimir Malevich had returned, that sort of ill-fated "Gengis Khan of Painting", lord of the suprematist deserts. Beuys worshipped him almost as much as he had once worshipped the real Gengis Khan, whose hordes had got as far as Germany. Mal-

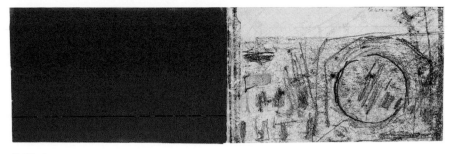

Untitled
1973

evich was there in 1927 too, as a guest of the Bauhaus, and, strange as it may seem - abracadabra –, had returned. In 1953, during routine clearance of bombed houses, a packet of Malevich's manuscripts turned up in a German cellar.[3] He had given them to a German friend to look after before going back to the USSR to meet his death. Deposit, cellar, grave... As a child, Beuys used to play at finding Gengis Khan's. Now the game was extended by this unexpected German grave of Malevich's, who was destined to be buried and dug up over and over. The game he proposed to Palermo was his own funeral game, and it began with "Heisterkamp" forgetting "Grumo", whose game seemed to Beuys that of a painter of the old school. Undoubtedly, *Komposition mit 8 roten Rechtecken* is a "suprematist game", though much more elementary than the *History of Two Squares* that El Lissitzky designed for the children of the "suprematic sect". That's why it didn't bother Beuys; after all, Palermo was still at elementary school. And indeed, tobecome a "modern painter" he had to start from what was most elementary: monochrome. That's how he "taught pictures" to his confused young students: by teaching them what was most modern at that time.[4] Of course, as Denys Riout said, the passion for monochrome was already a bit of a stereotype in 1965, but what do you expect? Being modern has its drawbacks... And in this case - all of a sudden –, one very

embarrassing one: what colour does one choose? Some say that the first exhibition dedicated to monochrome was Yves Klein's seventh: *Peinture Rouge*, in 1958. The German magazine *Zéro* discussed it in its first issue. That's where the Zero group began: from zero. They were enthusiastic about Klein, as they were about Malevich. "Germany, year zero"... When Otto Piene recapitulated what had happened, his explanation was muddled: "zero" referred to "an area of silence and pure possibility for a new beginning, as in the countdown leading up to a rocket launch. Zero is the incommensurable area in which the old situation becomes new..."[5] By leaving Goller's class for Beuys's, thereby forgetting that not all of Germany's past was a legend, that that was still alive - old-fashioned but alive - in the painting of his first master, Palermo was entering that mysterious "zero area" that Piene had hesitantly described as the "possibility for a new beginning" or as a staggering, miraculous "transformation of the old into the new". The two things were different and to some extent contradictory. One thing is for a young artist to feel that with him everything starts anew and another is for him to believe he has found the point where there is no need to start the new for it to begin; where the new, therefore, happens without his help –that is, that it is enough for the young artist to be, as they say, in the right place at the right time. Beuys's class at

3 Published by Du Mont Schauberg, Cologne, 1962: *Suprematismus. Die Gegenstandslose Welt*

4 On 18 March 1960, at the Städtische Museum in Leverkusen, the first exhibition opened devoted exclusively to monochromes: *Monochrome Malerei,* whose curator was Udo Kultermann. After that, exhibitions of this sort were held over half of Europe at a dizzy rate. Between 1961 and 1966 alone, no less than six were devoted to *white*, one of them in Düsseldorf: *Weiss Weiss*, in 1965. Palermo exhibited there for the first time... Who could be surprised now, knowing everything that Beuys did for his little ones? Because of them he probably saw the one in Mainz in 1961, *Plus Weiss*, and the one in Hanover in 1962, simpy *Weiss*. Cf., in this respect, Denys Riout's excellent book, *La peinture monochrome. Histoire et archéologie d'un genre*, Nîmes, 1966, passim.

5 The truth is that since then we have heard the death cry "Zero!" so often that no-one watches the majestic flight of the rockets any longer. Now we fall asleep at the sound of it... Degree zero... Barthes's book made it a commonplace and something more and more inexpressive: degree zero in writing, in painting, in anything. It was enough to say it and write it to be convinced that everything was starting over again as if by magic. Something that had never been anything threatened to become everything. There are words that can ruin the efforts and the work of a generation -or even of generations, in the case of "avant-garde", "experiment", "revolution"...

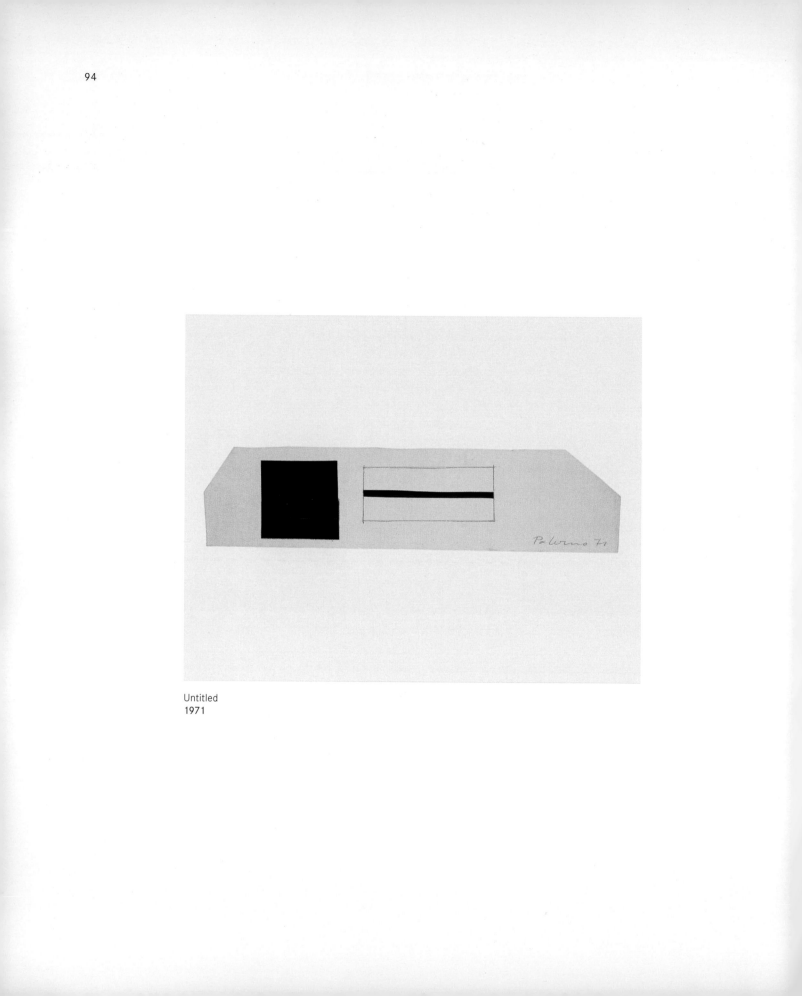

Untitled
1971

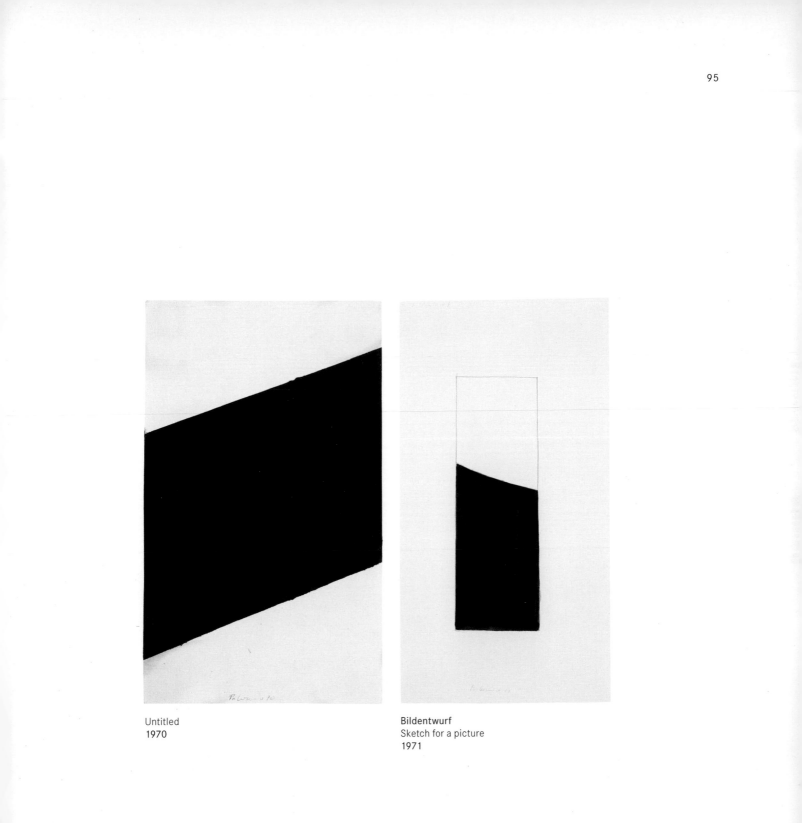

Untitled
1970

Bildentwurf
Sketch for a picture
1971

Ohne Titel (Braun/Olive/Olive)
Untitled (brown/olive/olive)
1969

Untitled
1968

Untitled
1969

the Düsseldorf academy was that "zero area", and not just because of the newness that was encouraged there - give up your pipe, forget "Grumo", change your name, dare to be modern, etc. −, but also, especially, because there the magical secrets of an instantaneous, complete transformation were understood and applied. This reconciliation of the two definitions in Piene itself had something magical about it, and the fact is that anyone might think that Beuys's class, rather than teaching newness, dispensed the privilege of being its miraculous incarnation. There we have, for example, Gerhard Richter and Sigmar Polke. They weren't Beuys's students, but Karl Otto Goetz's and Gerhard Hochne's, so what the devil were they up to in Beuys's class? Precisely that: something devilish, the privileges of the "zero area". A bit of magic never hurts, and although it isn't them that Beuys cradled tenderly in his arms to "explain pictures to them", and although they managed quite well without him in painting their own, their brush with this "diabolical" master has not done them much good. "What does Polke say?", Beuys would always ask. Well, he probably didn't say anything or or else he pretended to be saying something. In the poster for the 1969 exhibition of "Beuys's cellar children" in the Städtische Museum Trier Polke's name occupies an empty square, and as for Richter, he doesn't even appear in this endearing document. Palermo's there,

and so is Rogalla, and one "Staephan Daedalus", which shows that Heisterkamp wasn't the only one to change his name. And poor old Verhufen is there, too; how could it be otherwise? Beuys crucified him that same year. Well... maybe he let himself be crucified! The cross is unquestionably a powerful symbol of death and resurrection. Beuys had been hired by the Düsseldorf Kunstakademie as an expert on crucifixes. Crucifying his students was something that came later, though it was perfectly in keeping with his methods: the "zero area" of his teaching. In Beuys's class there was no way of distinguishing between the learning of "newness" and initiation in the sinister cycle of death and resurrection. A lot of the "actions" Beuys did with his students were just preparations for martyrdom.[6] I can now say that Rogalla was right after all: there were sacrifices held there. All those "actions" have as their finale, the climax of the method, the image of the master "showing pictures to his dead students". They'll resuscitate, I hear you say, but - let's be honest - all I can see there, in Beuys's arms, is a dead hare, stone dead. Just as the method reached its peak, it suddenly seemed to go wild and Beuys seemed to lose control, and it was just that what was being staged there was perhaps not the cycle of death and resurrection, but something very different and almost more disturbing: a gesture of piety, the gesture of piety par excellence, Mary holding her

6 In a photograph of Ute Klophaus taken in 1968 we see Palermo carrying one of his works as though it were a cross. It's a very "modern" work, which reminds me of of George Rickey's "kinetic" work, which at that time was very fashionable in Germany. Palermo's work moves thanks to him, to his carrying capacity. An earlier photograph by Ute Klophaus had taken him by surprise at the foot of a cross. The T-shaped works Palermo did at the end of the seventies probably speak for his martyrdom.

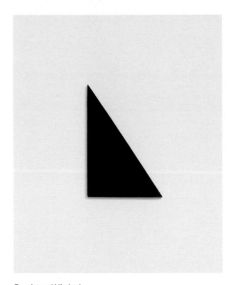

Rechter Winkel
*Right Angle*
1968

7 I get the same feeling whenever I enter an art school: a strong feeling that everyone is sleep-walking, that in spite of their open eyes, they can only hear voices, voices from beyond the grave, of course, but also, contrary to belief, the voices of the teachers. The latter are often the vehicle for the former, so it's not surprising that the students confuse the two. Art schools are far from being "silent areas".

dead son in her arms. What a great moment for her, and what a great moment for Beuys, who must have had to leave behind him so many dead, without time to give them just a moment of *pietà*...! Beuys was alone in that tragedy he had come to perform at the Düsseldorf Kunstakademie. What if he had only come for that? His pupils were no more than humble extras... Yes, I know it was a game! But who hasn't played it as a child? "You're dead", someone would say. It was a tough life, pretending to be dead. You tried to play the part and at least look as though you were sleepwalking.[7]

I've already said how much Beuys talked. He never stopped talking; it was enough to put the stones to sleep. This verbosity of his could well have been a way of inducing a trance, and his theoretical perorations, actual litanies or hypnotic mantras. In this respect, the silence Palermo used to keep in class, something Beuys has always reminded

Glozer of - on no less than three occasions –, suggests that no-one was more asleep than he was, totally overcome by the master's dirge. Beuys himself admitted that his pupil was not a man of many words, that he preferred music. In fact, his explanation of Palermo's painting uses concepts like "sound", "murmur", "echo"... The explanation is more ill-intentioned than it might seem. Having left Palermo wordless, Beuys nevertheless retains him in the resounding sound space of his method. "It's the sound that echoes", says Beuys, to wind the matter up, "the sound, not the object". A disjointed, dematerialised echo, a murmur, a whisper, a whistle. Palermo is rather like a little bird hidden in the branches of the forest where we see Beuys busily working away. He's the one who does all the hard work, the one who tackles the weight of the matter. Meanwhile, Palermo withdraws into himself, freed - relieved - of productive tasks, no more than a mere orna-

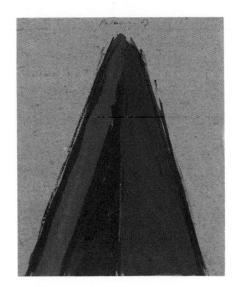 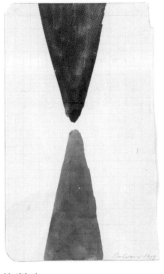

Untitled
1969

Untitled
1967

ment in the forest. Like the lilies of the Gospel, the birds of the field "neither labour nor spin"... When Beuys hands out to his pupils their role - their job - in the grand "staging of modern art" he is preparing for their benefit, Palermo almost certainly gets a very lucid one, but one with no object, a phantasmagorical one: that of a new Malevich. This is proof of his trust, as Beuys - I'm sure - is well aware of his identification with the prophet of "nonobjectivity".[8] From the very moment when Heisterkamp declares his wish to become someone else, Beuys has no doubt what his role - his job without object - is to be. And indeed, remember that "one of the first pictures" he painted at his side, The *Komposition mit 8 roten Rechtecken*, is merely a replica of the *Eight Red Rectangles* of 1915 in the Stedelijk Museum in Amsterdam.

We know the script by heart; it is probably none other than the book published by Du Mont Schauberg with Malevich's

manuscripts unearthed in the home of the Von Riesens in Berlin. Who, if not the "cellar child" par excellence, Blinky Palermo, could Beuys have entrusted with such a risky and desperate role? I doubt whether Palermo has read the book, which is unintelligible anyway, but a lot of the pieces he did with Beuys between 1964 and 1967 can be taken from the illustrations in this book. I say taken because it is as though Palermo, proving Beuys right in that respect, had gently copied from its pages, detaching what perhaps had no more consistency than silk paper and setting it fluttering. Little bits of coloured paper, dried petals, iridescent scales, butterflies...[9] The full weight that Beuys had unloaded onto his most docile and "manageable" pupil, the enormous responsibility of reviving and extending Malevich's "nonobjective" experiments, thereby becomes questionable, disintegrates, is pulverised. A lot of Palermo's pictures, and I would say especially his murals,

8 An identity amazingly manifested in that same tendency to surround himself with students and "explain pictures" by means of diagrams, in the very same obscurity of his speech, in a certain liking for rituals of death and resurrection, in his overriding ambition to control and manage the universe...

9 Some of his works in the sixties had that title: *Schmetterling: butterfly.*

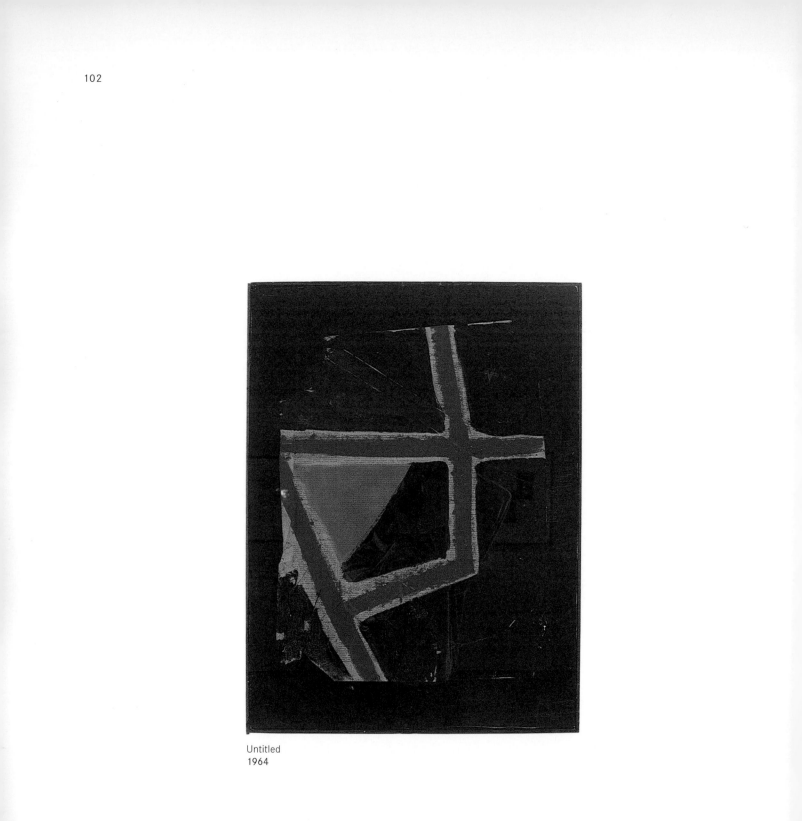

Untitled
1964

seem to have been painted by blowing volatile pigments onto them that were only deposited there for a few instants, before being given off by the surface to form a sort of material halo, more than light, a surrounding field of particles in suspension. This wonderful instability - emphasised by the not entirely chance fact that most of Palermo's mural paintings have disappeared - is particularly eloquent in those cases in which he uses minium, a pigment we immediately associate with a feeling of heaviness as it is an oxide of lead that coats metallic structures. There is certainly something equivocal in the transformation of something presumably compact and heavy like lead and oxide into something volatile, almost weightless - or rather, that it should be able to coat a wall with lead and at the same time make it light and airy, make it float almost translucently, like a curtain or a blind. We get the same feeling in the painted rooms of old Roman houses, where the walls vibrate, fluctuate, float almost imperceptibly. There's no doubt that this is the same joyous floating that Blinky Palermo and Gerhard Richter used in 1971 in the Heiner Friedrich Gallery in Cologne, a feeling made even stronger by the knowledge that, for want of money, Richter's bronze heads had to be made from plaster and then painted in that colour. The walls Palermo paints always have a certain sense of weightlessness, and this is something quite obvious and incontestable when they take the form of staircases, like in the Konrad Fischer Gallery in Düsseldorf in 1970, or climb up next to them, like in Experimenta 4 in 1971, in the Frankfurter Kunstverein, or in Documenta 5 in 1972. Painting on the rise, weight given off. They are exultant exercises in weightlessness that Malevich has tried over and over, in different but concurrent ways. For him, Weight and mass, as we can read in his writings as well, were the most resistant and detestable qualities of objects. The mysterious "nonobjectivity" he pursued was probably none other than weightlessness, volatility... Before anything else, and even fundamentally, suprematism was a knowledge of volatility, the aim and the discipline of flight that show themselves not only in Malevich's "planiti" - and by affinity in the unlikely flying artefacts of Tatlin or Mitvrich - but also in his more conventional pictures, in which the figures look as though they are about to take off, to come away from the support. I'm not sure that Beuys taught Palermo this, but I'm entirely convinced that he too - and why not, since art is above all a yearning for weightlessness? - was possessed by the fantasy of flight. It's difficult to deduce from his experience as a soldier on the Russian front, the definitive core and axis of his entire life, or from his discovery of shamanic flight techniques as a result of his aeroplane's being shot down in 1942. The flying machine built

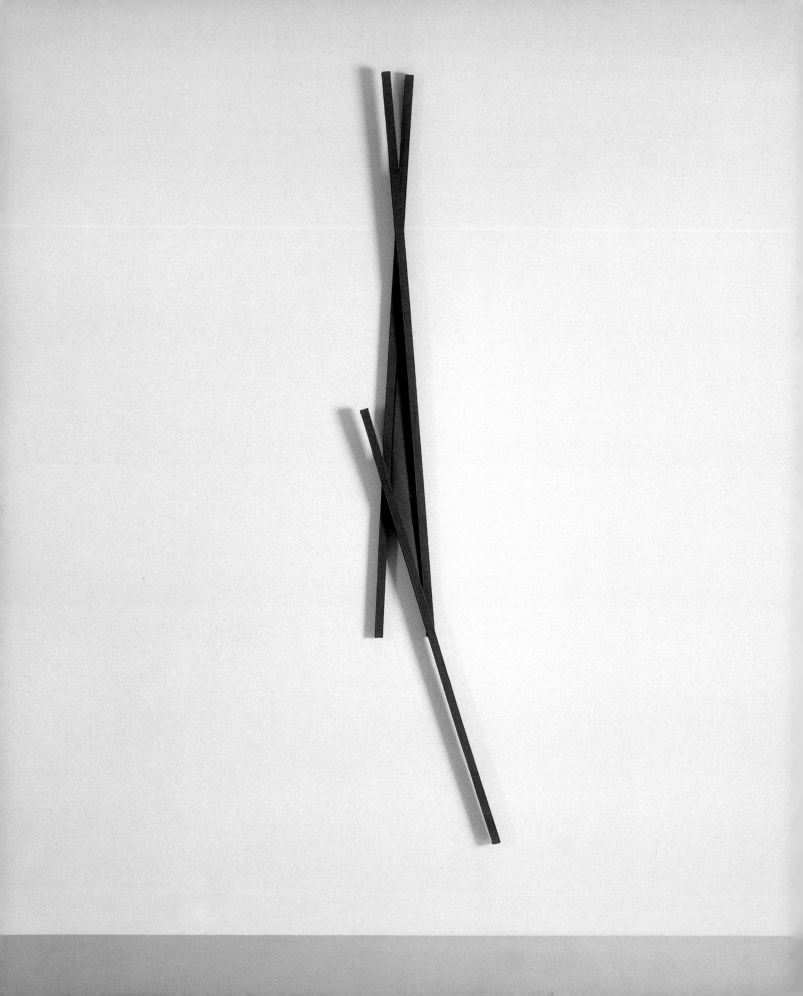

by Panamarenko at Beuys's invitation and exhibited in a corridor at the Düsseldorf Kunstakademie in 1968 was not an isolated event. The following year, Beuys invited James Lee Byars to put up his Pink Silk Airplane. For a few months, the art school almost seemed like a "flying school",[10] and flying without an engine, at that, driven only by some sort of enigmatic "spiritual energy" or mental energy, apparently sine materia. In spite of the bicycle attached to the structure, Panamarenko's aeroplane had no more material chance of getting off the ground than Byars's or than Malevich's *planiti*, and nevertheless, in none of these cases were they mere simulations. Or, to put it another way, they weren't technically viable... *e pur si muovono*!

This tension between weight and weightlessness, and even more, between the material and the immaterial, is characteristic of Malevich's work. I think no-one has looked into its radically disturbing ambiguity better than Palermo. Malevich's *Black Square on White* is an object, whether he likes it or not, and I would almost say a more obvious and consistent object than the majority of pictures I know, the ones by the great American abstract painters, for example. The debate over whether or not Palermo belonged to the European "constructivist" tradition or the American "abstract expressionist" tradition undoubtedly has a bearing on this: on the degree of material

consistency, objectual evidence, we can recognise or want to assume in his works, be they pictures, murals or, precisely, "objects"... As regards these, the debate is superfluous, but even Beuys himself seems to have believed that Palermo's painting was finally drifting in the direction of the American model, even if just out of sympathy *To the People of New York*, his last series of pictures. And it's not just that the sound echoes in his work, as he told Glozer, "the sound, not the object", but that he told him even more: that "a solid construction would never have interested Palermo", and also this, which I understand as a reference to the all-around nature of large-scale American abstract painting: that "the main thing for him was the habitat of men... the way they install... the chairs they sit on" This chair business worries me a bit. Palermo, of course, had not made "furniture", so Beuys could only have been thinking that Palermo's painting, like some of Satie's music, was *peinture d'ameublement*... Even so, those incredible "chairs" of Palermo's remind me of the ones to be seen in Malevich's exhibitions. He didn't make furniture, either, just a few bits and pieces which could be quite well placed within the category of "applied arts" that Coomaraswamy so disliked. A lot of those bits and pieces are like recipients for something that is given off, because it had in fact been applied to their surface. It can be clearly seen in a cup by one of

10 Hence Beuys's determination to have Panamarenko appointed to teach at the Düsseldorf Kunstakademie.

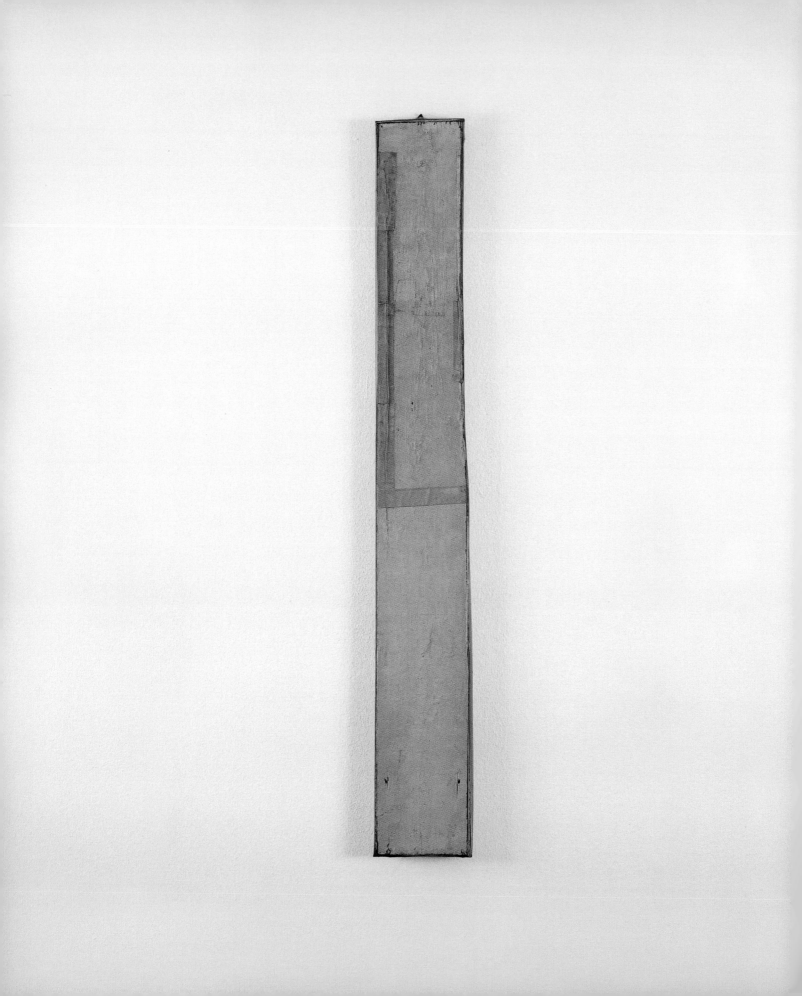

his pupils, Suetine, in which the coffee it contains, about to overflow, to take off from it, is not a geometrical abstraction, but something unmistakably material: hot coffee. Inasmuch as all those geometrical figures the suprematist craftsmen applied to objects never entirely break away from them, the conquest of the overblown "nonobjectivity" never took place. Not only did it never take place, it was reversed, because nothing shows up an object's consistency like the chips or the bits that get broken off its outer covering. Oriental potters are only too familiar with these epidermal events, of which none is so expressive as the craquelure, which derives from a clearly audible accident: crack! The distinction between sound and object introduced by Beuys to explain Palermo's work is vague, and in the case of his famous *Flipper*, of 1965, manifestly absurd. I love that picture... It must be because I also spent a large part of my adolescence "playing with machines", as people used to say in those days in a way that still bemuses me. Though not as much as what Fred Jahn says about *Flipper*: that "all that matters is the painting" , and not the fact that Palermo copied one of the side panels of his favourite flipper.[11] You can tell Jahn hasn't played with machines much! Otherwise, when he saw Palermo's "picture", he couldn't help hearing the noise they make, far from harmonious, to be sure. Beuys, certainly, wouldn't have found it so. The noise that resounds in a flipper is indissociable from the object, and the same goes for Mondrian's *Broadway Boogie-Woogie*, which some of Palermo's pictures have been compared to, though for formal rather than musical reasons.

What strange sort of sound can it be that has so completely broken away from the object that produces it that it seems to exist in its own right, abstracted from its matter? Undoubtedly, the most irritating. And indeed, no sound produces greater anxiety than that whose source is hidden from us. On the other hand, birdsong is more delightful when its emitter is visible to us. In fact, there is no sound sine materia, wood, metal or rope, unless we hide or disguise it. Beuys has done so frankly: wrapping a piano in felt to produce a sound that is dematerialised, abstract, so to speak, or, in a word, spiritual! The spirits sang in the corridors of the Düsseldorf Kunstakademie... What a shame they weren't dragging chains! Palermo's *Flipper* violently and only attacked this blessed, meaningless silence, the silent music of the spirits. Beuys has not only overestimated Palermo's silence, to put it in the same words he used against Marcel Duchamp, he has not wanted to hear its discords. Palermo was out of tune in that den of silence of song stifled by felt and fat[12] - which Beuys's workshop had unexpectedly become – , and it did so by reactivating the murmur of matter, the din even, as hap-

11 Vegeu el catàleg de l'exposició *Blinky Palermo*, Galeria Verein, Munic, 1980, p. 137.

12 As everyone knows, grease muffles the noise of machines.

108

FOTOS UTE KLOPHAUS

JOSEPH BEUYS, WIE MAN DEM TOTEN HASEN DIE BILDER ERKLÄRT (COM S EXPLIQUEN LES PINTURES A UNA LLEBRE MORTA) 26 DE NOVEMBRE DE 1965, GALERIA SCHMELA. Foto: Ute Klophaus.

13 There - I accept - aluminium is often the pisoner's best friend: it holds his stew, it can be easily made into a spoon...

14 The child in *Germany, Year Zero* is not as persuasive as little Oskar. I don't know, he's missing something... Maybe an aluminium saucepan on his head.

pens on a flipper when the steel balls crash against all sorts of electrified obstacles, rather like prisoners against the wire fences that keep them shut in the camps. Whether you like it or not, and Beuys wouldn't have liked it at all, as he was there to relieve their nightmares, the roaring experience of the "cellar children", born and brought up under a conflagration of matter never seen before, didn't coincide - didn't harmonise - with the silent, repairing trance the Tartars had arranged for him. Palermo himself chose to tell Beuys about it with the offering he was preparing for him between 1974 and 1976 and which was never finished: *Für Joseph Beuys*. It consist of three sheets of aluminium of different shapes and sizes, of which Palermo only painted one, which is possibly why it is believed to be only partly finished. In a way, no offering is ever entirely finished, it is drawn out, expectant. But what was Palermo waiting for in order to finish it? Probably for everything else to be finished. This offering is like a summary of his work, the intermittent trail of something in progress, so it wasn't actually unfinished, so much as interrupted: *Für Joseph Beuys* is the offering of a dead man. Palermo wanted to tell Beuys about it very briefly, because there wasn't much to tell yet, just two things, and first of all, everything that aluminium could have suggested to Palermo. Heinz Marck, one of the publishers of Zéro, had already used sheets

of this shiny material, but probably led on by the almost obsessive fashion for monochromes. I, on the other hand, think that Palermo was less interested in the chromatic qualities of aluminium than in its strict, darkly material qualities. Aluminium is associated with heat, and even with extreme, tremendous, devastating heat. Aluminium salts are one of the main components of incendiary bombs. They are what make another component - petrol - become sticky and horribly tenacious. The aeroplanes that dropped these bombs were also made of aluminium... Of course, aluminium is used in a lot of far less destructive things, such as pots and pans, but even so it is still an ignoble and vaguely hostile material. Its shine is deceiving, and very unstable in the long term. As though that weren't enough, it doesn't stand up to knocks and tends to lose its shape. In a kitchen, there is possibly nothing as depressing as a dull, dented aluminium saucepan. It's almost impossible to keep it clean and shiny. Anyone who has washed an aluminium pan with steel wool knows what I mean by hostile. And in fact, all those imperfections culminate in the noise it makes, which is only suited to protests against the powers that be - in prisons, for example.[13] Its irritating, grating sound brings to mind the sound of the tin drum the protagonist in Günther Grass's novel beats mercilessly.[14]

It's not the sound that echoes, it's the material. Palermo has felt himself

Für J. Beuys/unvollendet
For J. Beuys/unfinished
1964-1976

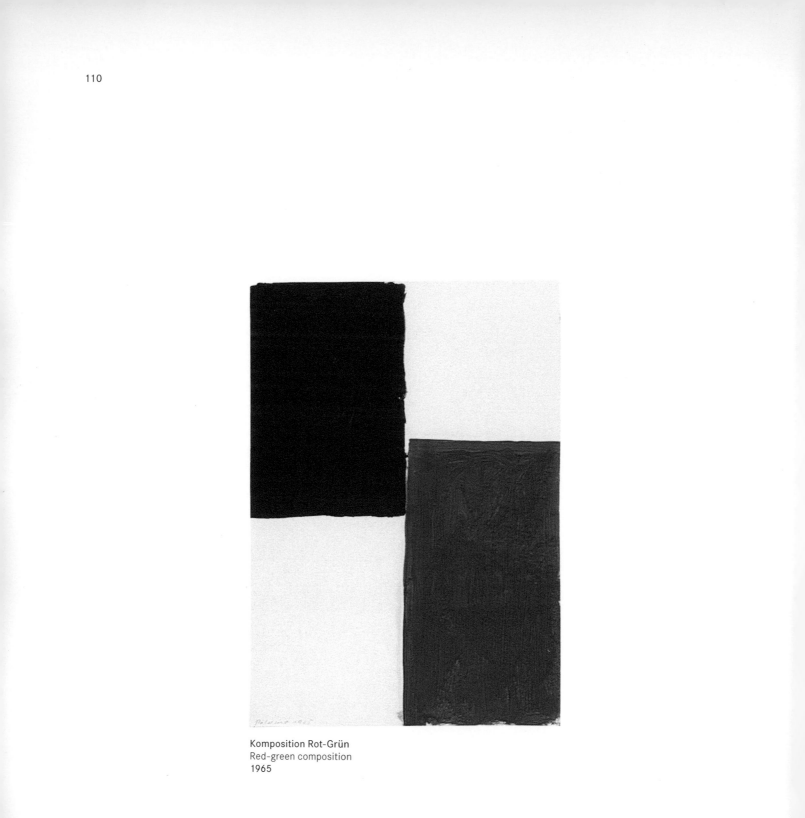

Komposition Rot-Grün
Red-green composition
1965

Ohne Titel (für Helen)
Untitled (for Helen)
1974

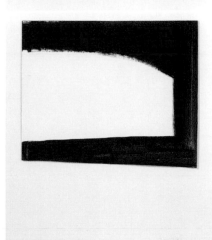

Ohne Titel (Brücke)
Untitled (bridge)
1976

responsible for that, for its annoying resonance, like a metallic drum in the middle of the night. Like Grass's tin, Palermo's aluminium is something more than just a symbol of the misfortunes of modern Germany. Although he had painted over it, it was obviously still there under the paint... Even so, who could doubt that that coat of paint slightly relieves the stubbornly material memory of those misfortunes? And even more, who could deny that it was Beuys who had taught Palermo to cure himself of that memory through painting? But painting never took him away from matter. His pictures have never stopped exploring it, even if they looked for other, less hostile, friendlier textures. And suddenly, it occurs to me that his offering to Joseph Beuys is, indeed, unfinished; something is missing, and that is precisely the last material Palermo tried, really groped and handled at will: the dyed coloured fabrics he picked up in different places and then cut up with his beloved scissors.[15] They are missing from his offering to Beuys and they are going to stay missing because I'm running out of time, just when I had found[16] a title for this final episode: *Palermo in the Dyer's House*... But I fear I shall never again write about Palermo. It makes me too sad. And let me make it clear that I'm not talking about the pictures, but about some photographs, like the one of him in the doorway of the Kabinett für aktuelle Kunst in Bremerhaven in 1969, much more devastating than the ones Knoebel took of his studio the day after his death. Palermo exhibited once more at the cabinet - which is so like El Lissitzky's *Prounenraum* - at the end of 1970 and 1971, and on both occasions Jürgen Wesseler once more set his camera up in the same place as in 1969. We therefore have a curious photographic sequence where the only unchanging element is the metallic structure of the facade of the gallery. In the first

15 I would have liked to speak about them here, as they were everywhere in his work. And above all, I would have liked to speak about the new job the metal does nicely in the form of scissors.

16 Or rather, stolen, from a book by Michel Pastoureau: *Jésus chez le teinturier. Couleurs et teintures dans l'Occident Médiéval,* Paris, 1998.

Untitled
1976

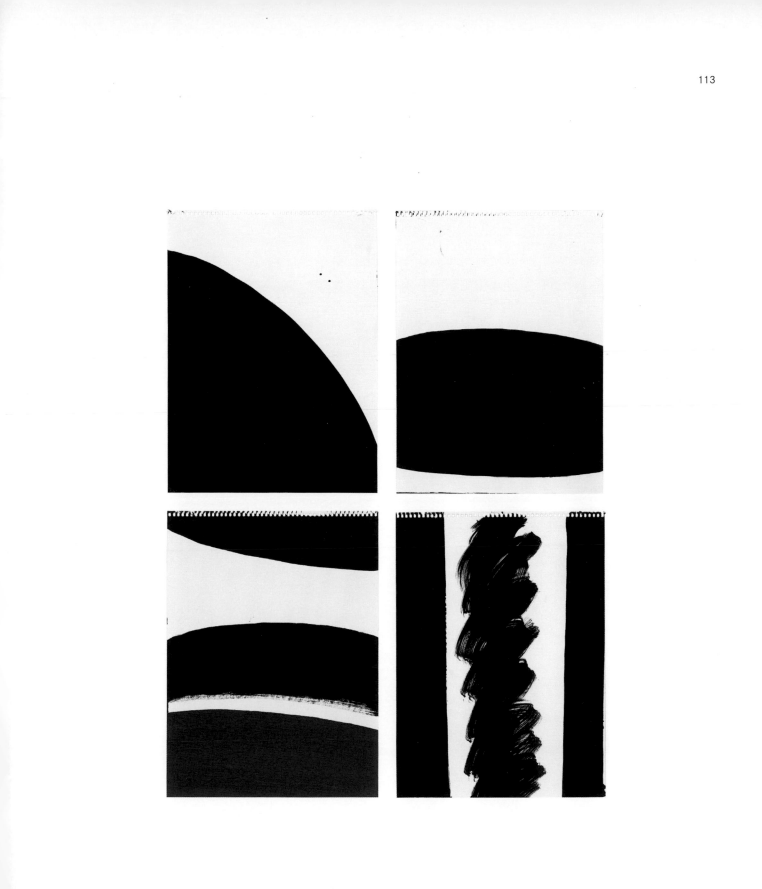

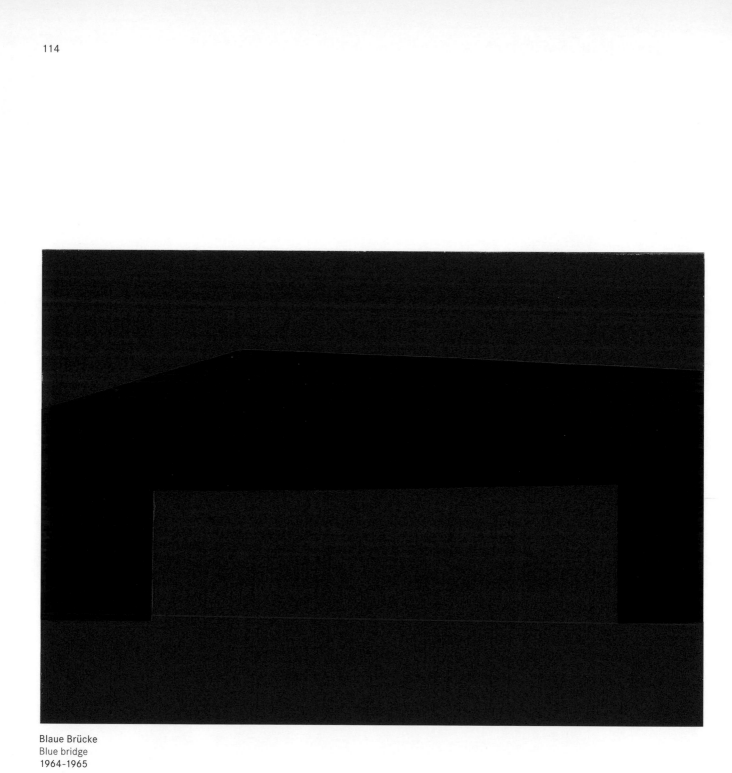

Blaue Brücke
Blue bridge
1964–1965

picture, the one where Palermo is out-side, there is nothing inside[17]. The door is closed, leaving the exhibition pro-gramme clearly visible. In the second picture, on the other hand, the door is closed and makes the corresponding poster unreadable. Palermo has dis-appeared, but inside, painted on the wall on the right, he has left an exact replica of the exterior structure, mak-ing its presence even more persistent throughout the series, which ends with the door closed and the poster once more visible, though it is for a third exhibition, when Palermo painted the inside of the room so discreetly that it seems to be empty, like in the first pho-tograph. If we projected the three pic-tures at the speed of a film sequence, we would see the door of the gallery open and shut, and in that interval of time, inside, on the wall on the right, we would see the shadow cast by the iron structure, or *given off by it*, if you prefer. If the outside is suddenly inside, shouldn't Palermo be included in that shadow, too? We certainly don't see him, but we don't see *when* the change from one state to another takes place, either. Everything happens in a flash, and yet, when we look more closely at the posters stuck on the door, we discover that between the first picture and the third almost three years have gone by... This drawing out of time is the most exciting thing about Wessler's wonderfully worked sequence. At least, it reminds me of the monk who stopped to listen to the singing of a bird in the convent orchard and on waking from the spell, discovered that a hundred years had gone by. There is something bittersweet in this ancient story about the ecstatic powers of contemplation, because what's the difference between a hundred years and three years, one minute or one second, if the monk once again became trapped in time? Though on the other hand, what pleasure would we get from abandoning time if we didn't come back to it? It's quite a story, to be sure, and the apparition for an instant of that shadow on the wall of the cabinet in Bremerhaven has a strong element of hallucination or phantasma-goria. The problem is that Palermo has also been affected by the accelerated time of the sequence: in spite of the raincoat and the cigarette in his hand, he has a certain ghostly air about him. Do you see what I mean? Quite hon-estly, I couldn't tell you if it's a ghost or a dead man... But I've already told you that all this makes me rather sad.

17 Except for Wesseler's own reflection. This detail does not escape me, but it must mean something. And now I think about it, could Palermo be as incon-sistent as that phantasmagoric reflection?

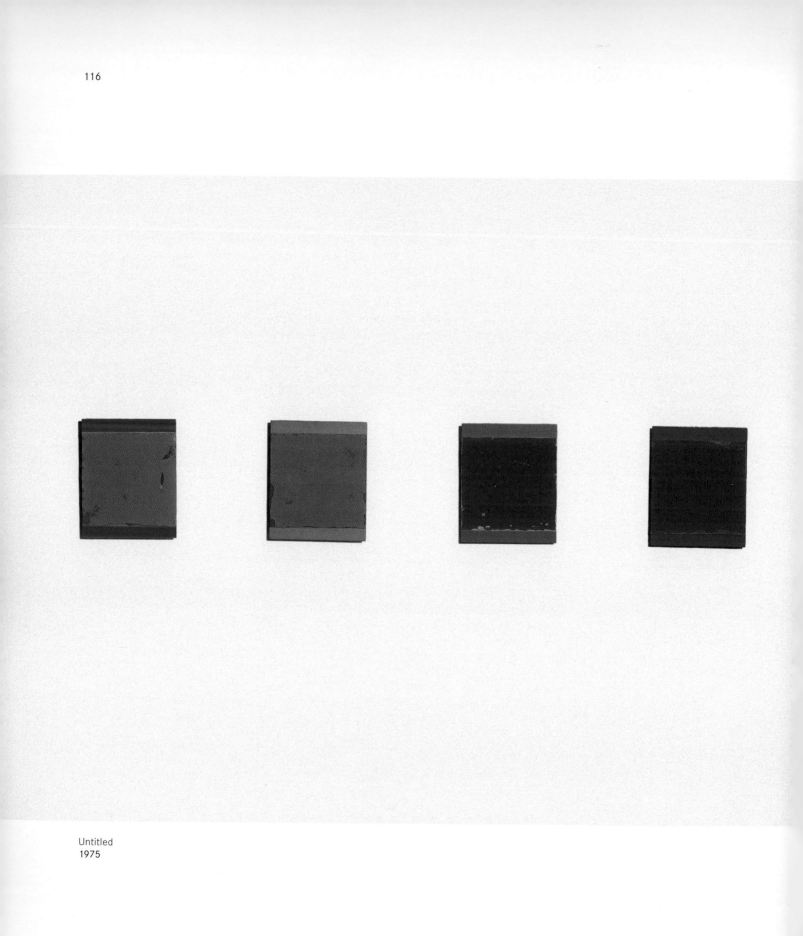

Untitled
1975

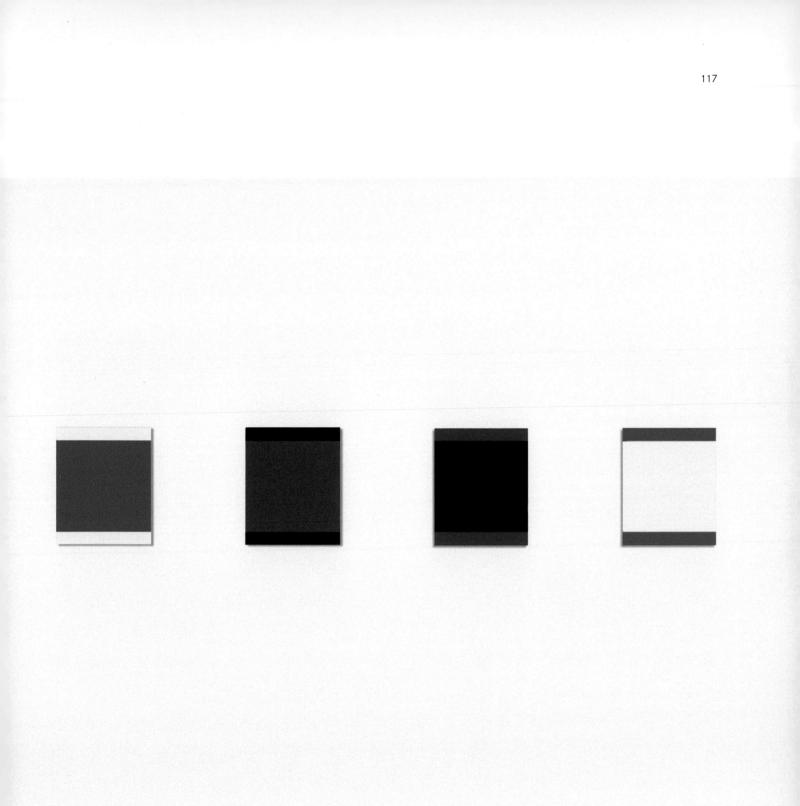

Himmelsrichtungen I
Cardinal points I
1976

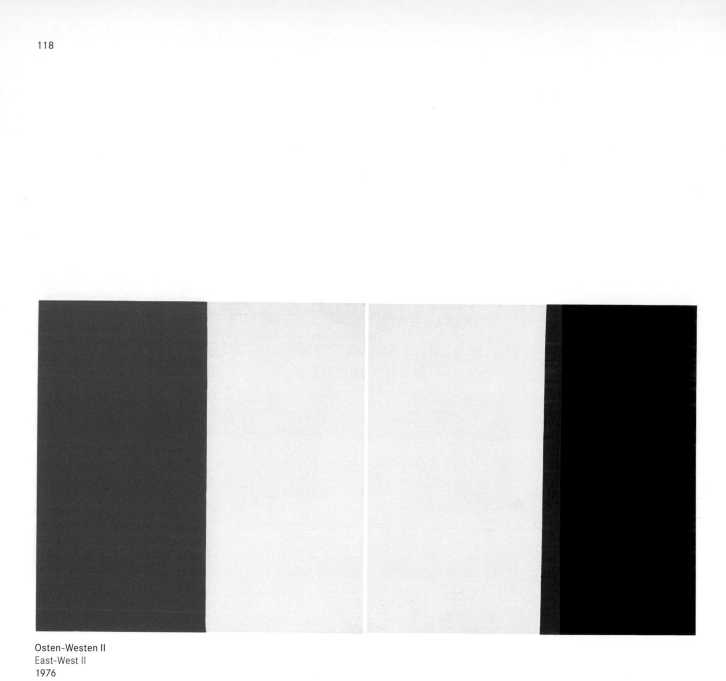

Osten-Westen II
East-West II
1976

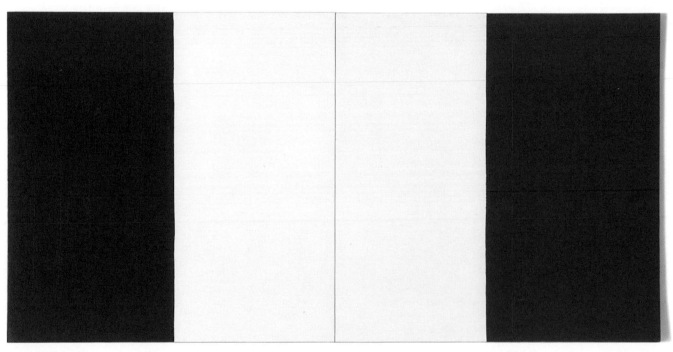

Osten - Westen III
East-West III
1976

Marionettentheater für Iris Jasmin
Puppet theater, for Iris Jasmin
1964

124

Zu "5" Wandzeichnungen mit rotbrauner Fettkreide Galerie Heiner Friedrich, München, 1968–1970
About "5" mural drawings in chestnut-reddish wax, Galerie Heiner Friedrich, Munich

| | | | |
|---|---|---|---|
| p 125 | Photocopies<br>1968<br>29.5 x 21 cm each<br>Kunstmuseum Bonn | p 131 | B/w photograph<br>1968<br>23 x 28.5 cm<br>Kunstmuseum Bonn |
| p 126 | B/w photograph<br>1968<br>23.8 x 26.2 cm<br>Kunstmuseum Bonn | p 132 | Pencil on transparent paper<br>1970<br>56 x 50.5 cm<br>Albertina, Vienna |
| p 127 | B/w photograph<br>1968<br>28.2 x 23.3 cm<br>Kunstmuseum Bonn | p 133 | Wax on paper<br>1970<br>50.5 x 49 cm<br>Albertina, Vienna |
| p 128 | B/w photograph<br>1968<br>22.2 x 28.1 cm<br>Kunstmuseum Bonn | | Pencil and felt-tipped pen on<br>transparent paper<br>1970<br>52 x 51 cm<br>Albertina, Vienna |
| p 129 | B/w photograph<br>1968<br>23.2 x 28.3 cm<br>Kunstmuseum Bonn | | |
| p 130 | B/w photograph<br>1968<br>22.8 x 28 cm<br>Kunstmuseum Bonn | | |

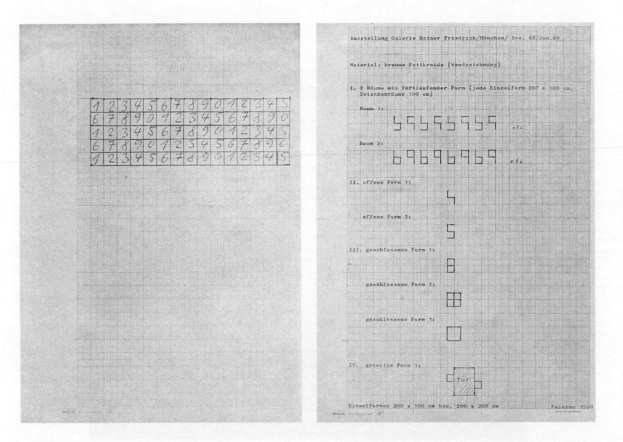

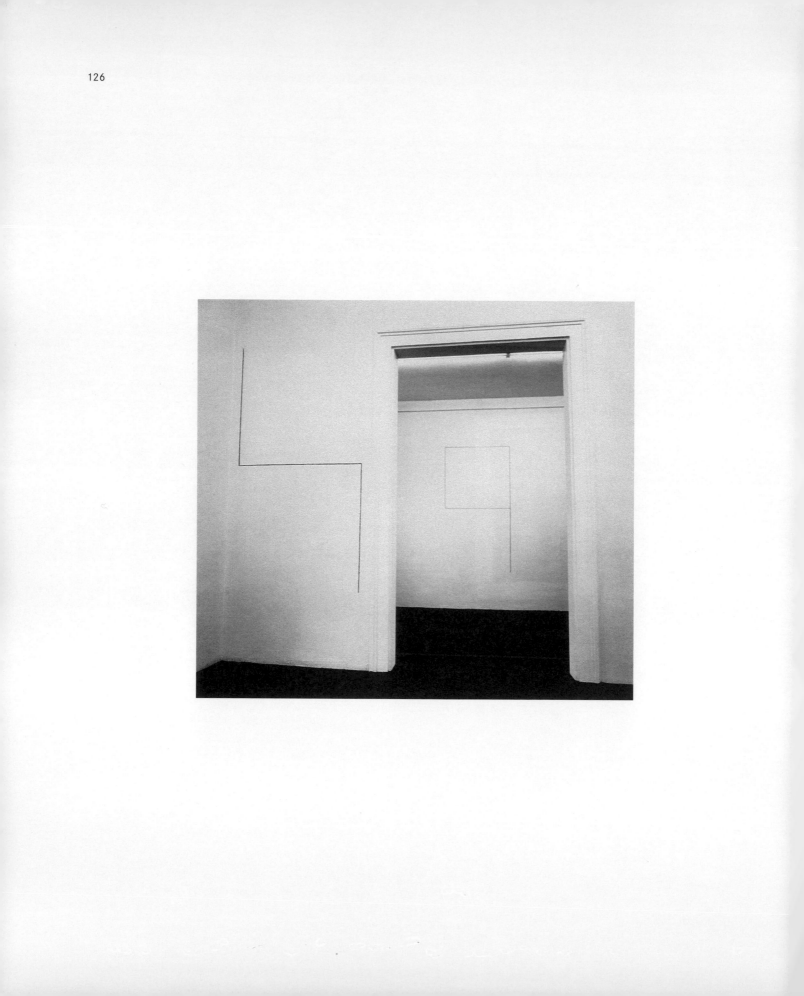

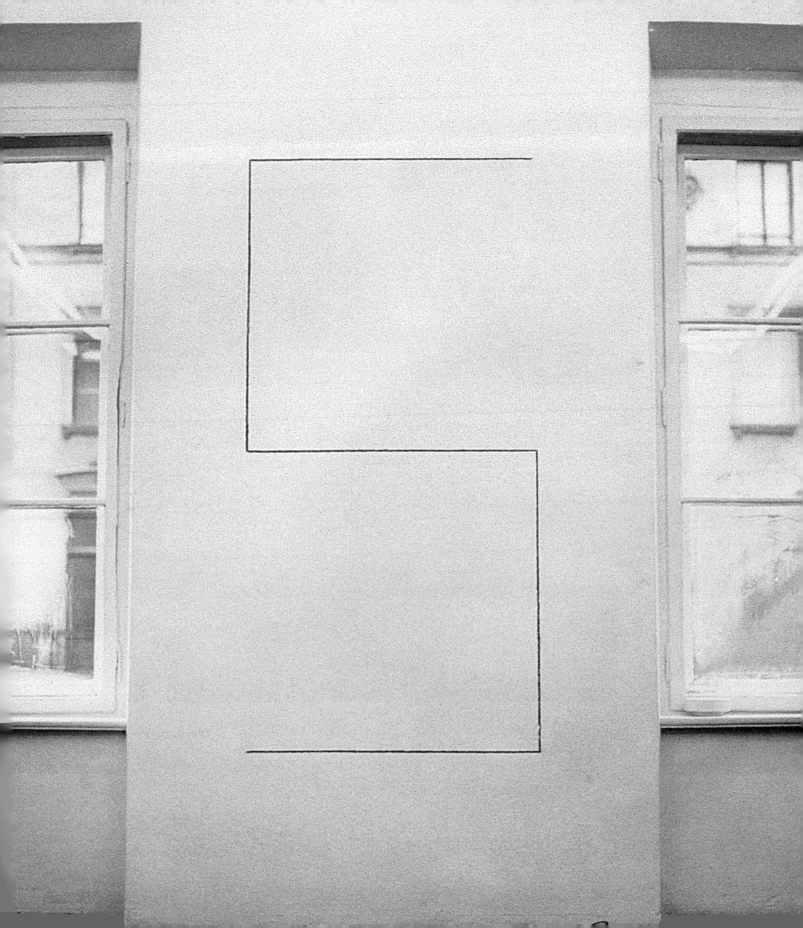

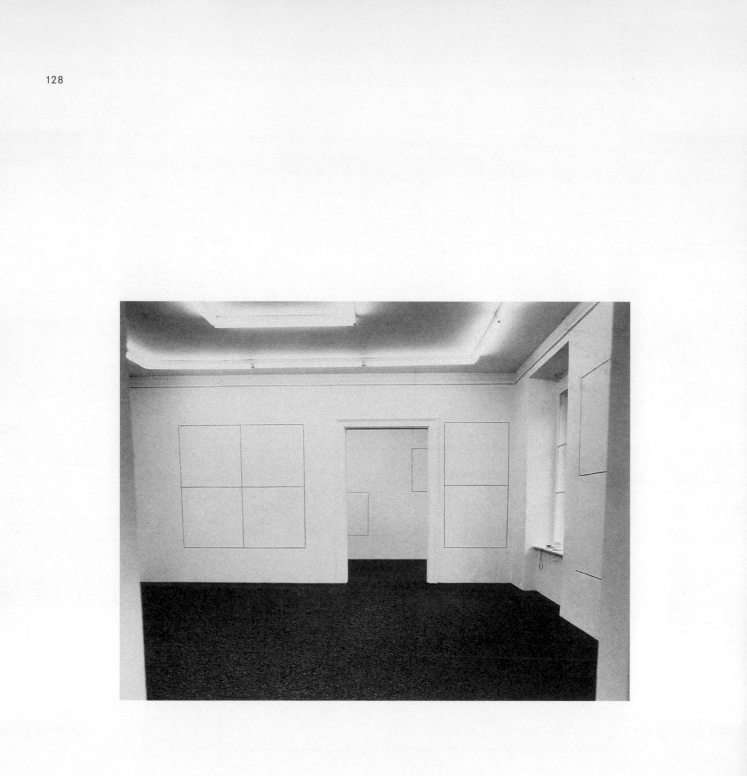

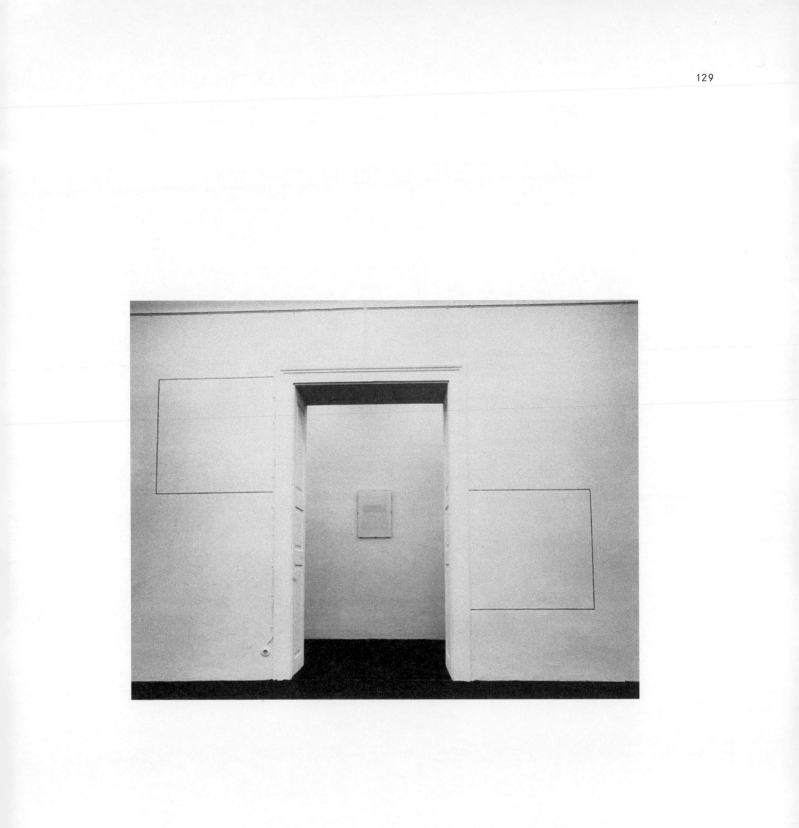

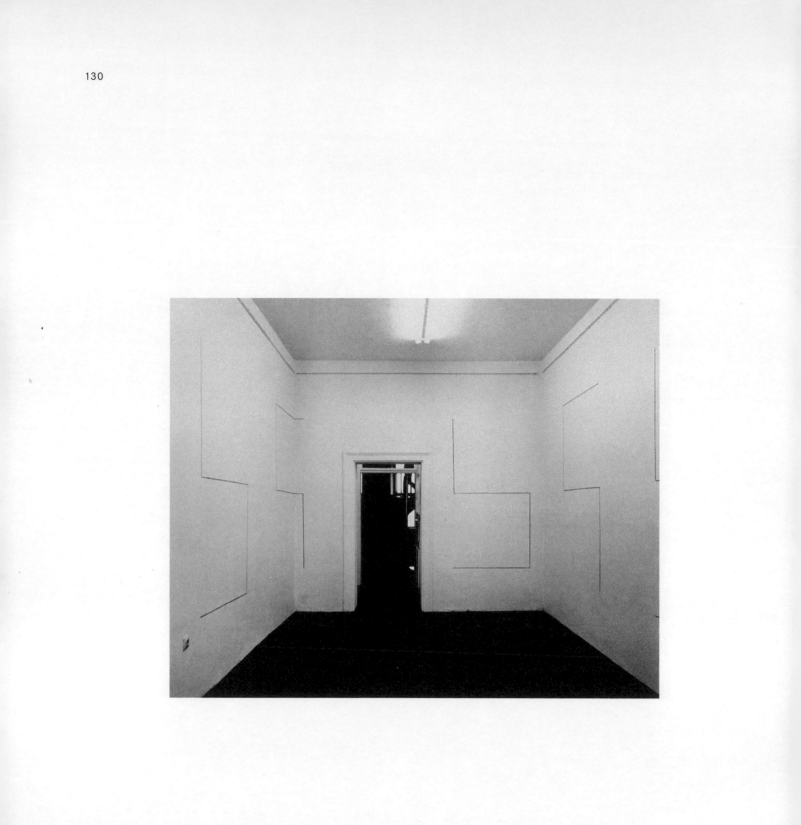

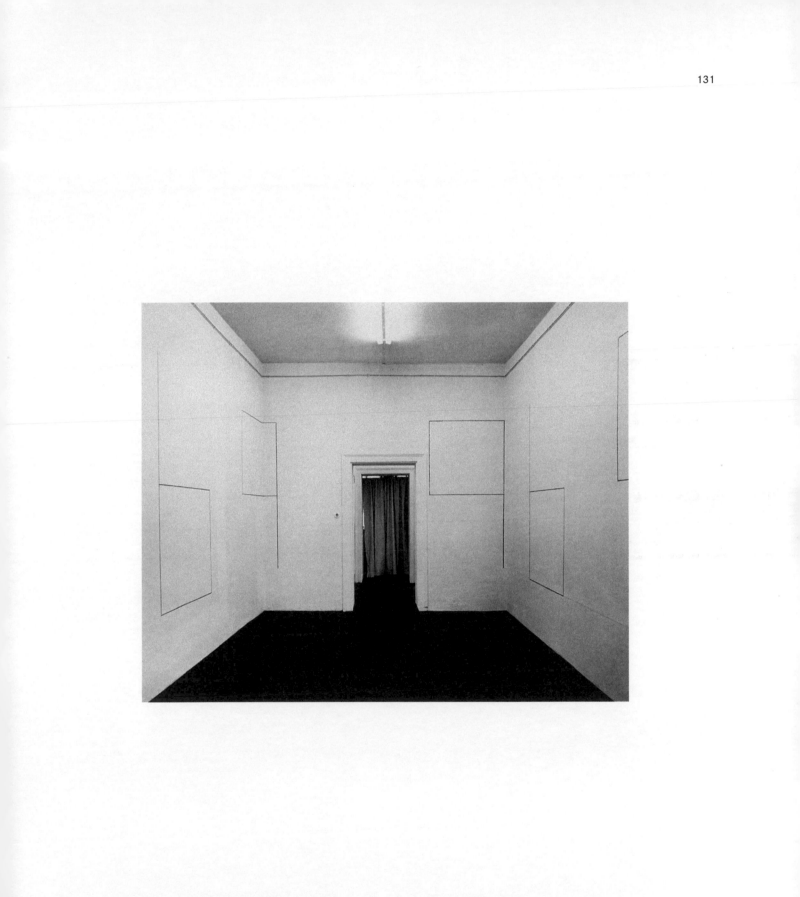

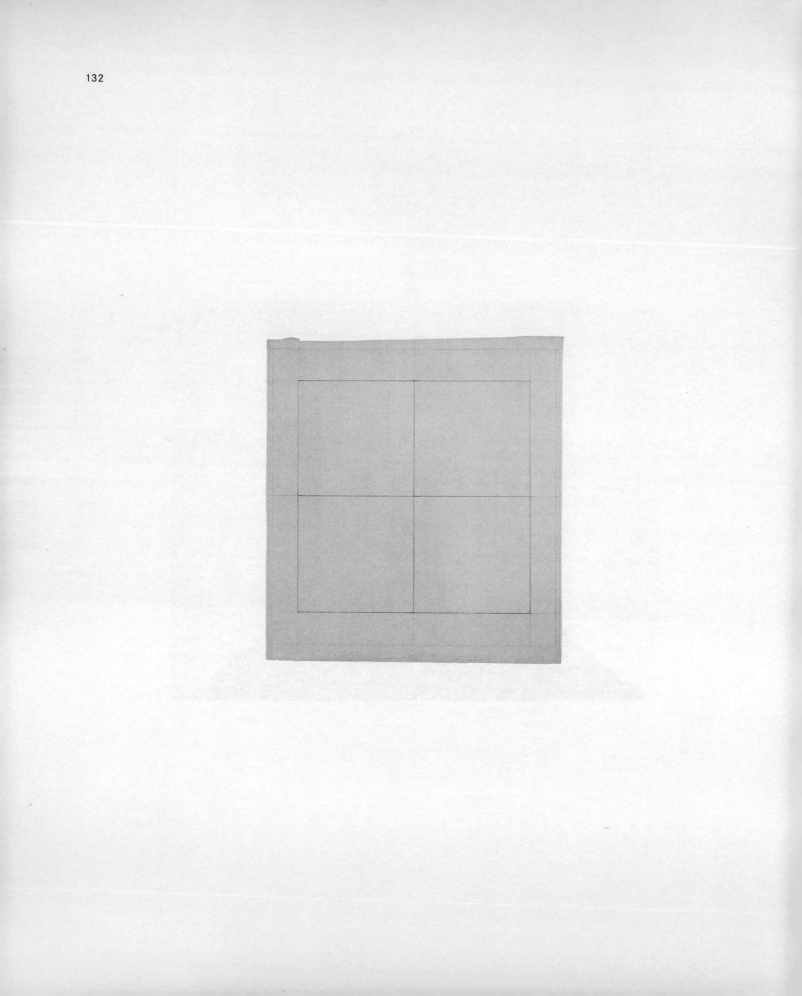

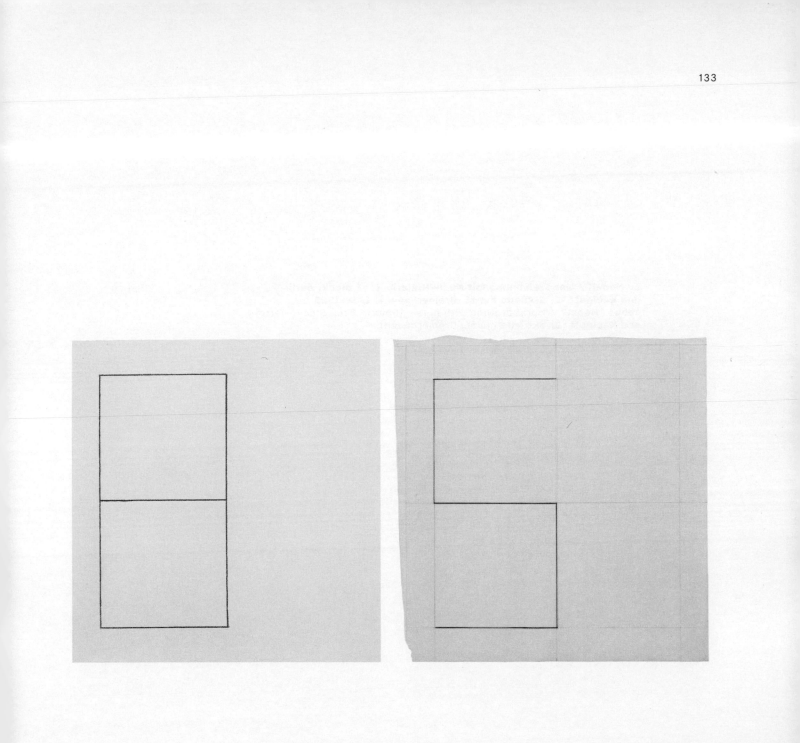

**Zu Modell / Wandzeichnung mit Musik (Galerie René Block, Berlin
und Kabinett für aktuelle Kunst, Bremerhaven), 1968–1969**
About "Model" / Mural drawing with music (Galerie René Block, Berlin
and Kabinett für aktuelle Kunst, Bremerhaven)

p 135     Drawing on graph paper and photocopy
1969
29.8 x 21 cm
René Block Archive, Berlin

p 136     Pencil on fine card and two b/w photographs
1968 –1969
Drawing: 36.5 x 54 cm
Photographs: 23.2 x 34.4 cm each
Kunstmuseum Bonn

p 137     Pencil, felt-tipped pen and Chinese ink on
graph paper, b/w photograph of the acoustic
installation
1968 –1969
Drawing: 38.5 x 51.5 cm
Photograph: 17 x 22.8 cm
Kunstmuseum Bonn

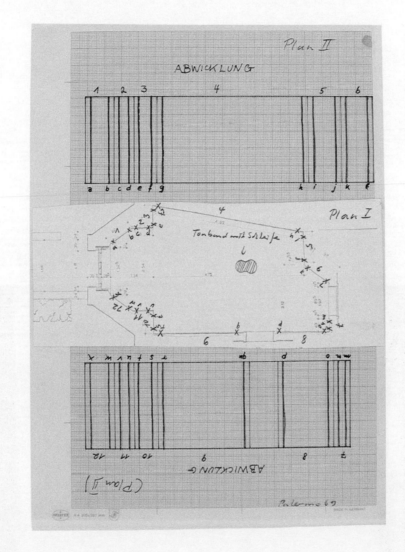

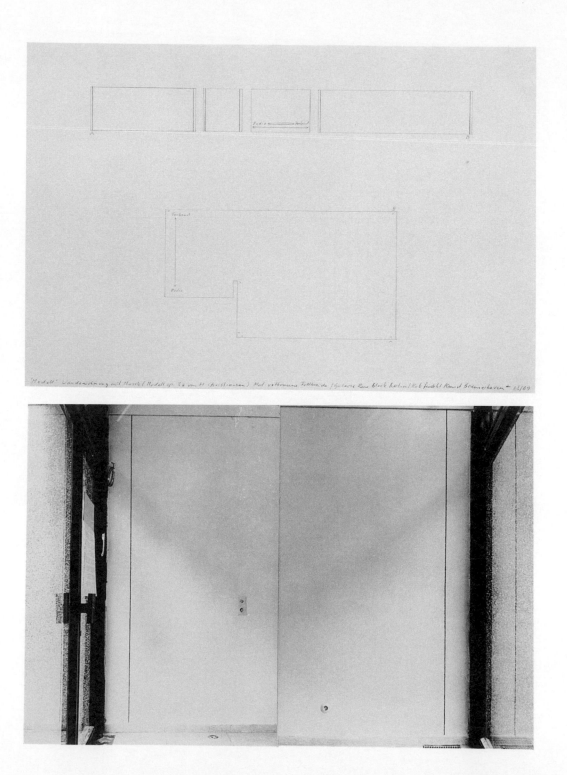

138

**Zu "Tuchverspannung", Galerie Ernst, Hannover, 1969**
About "Deformation of the cloth", Galerie Ernst, Hannover

p 139     Pencil, felt-tipped pen and three color photographs
          on paper on card
          1969
          Drawing: 73.8 x 52 cm
          Photograph a: 23.2 x 17.3 cm
          Photograph b: 17.5 x 24 cm
          Photograph c: 17.5 x 23.5 cm
          Card: 90 x 66 cm
          Kunstmuseum Bonn

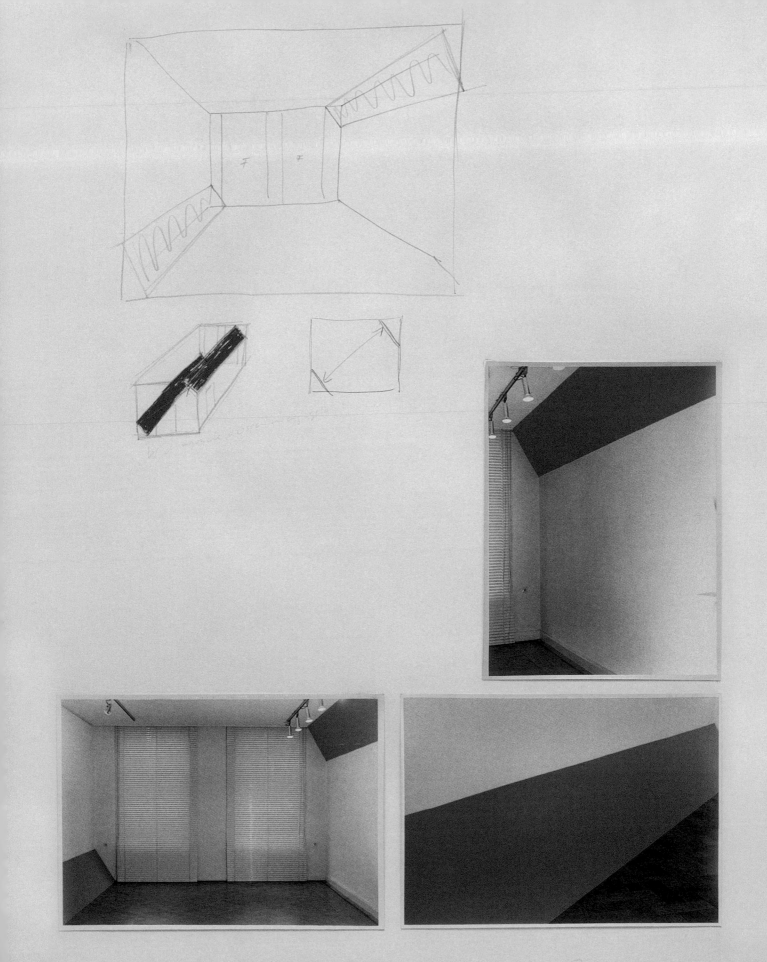

**Skizze für Wandmalerei "350 x 380", 1970**
Project for a wall "350 x 380"

p 141     Casein and ball-point on paper on card
          1970
          42.2 x 31.5 cm
          Card: 71 x 51.5 cm
          Helga de Alvear Collection, Madrid

**Entwürfe für Wandmalerei in der Galerie Friedrich, 1969-1970**
Sketche for mural painting in the Galerie Friedrich

p 143          Pencil and tempera on transparent paper
               1969
               24.5 x 28.5 cm
               Deutsche Bank Collection

p 144          Ink, felt-tipped pen and pencil on graph paper on paper
               1969 -1970
               30 x 33.5 cm
               Maria Gilissen Collection

p 145          Ink and felt-tipped pen on paper
               1969 -1970
               30 x 32.5 cm
               Maria Gilissen Collection

144

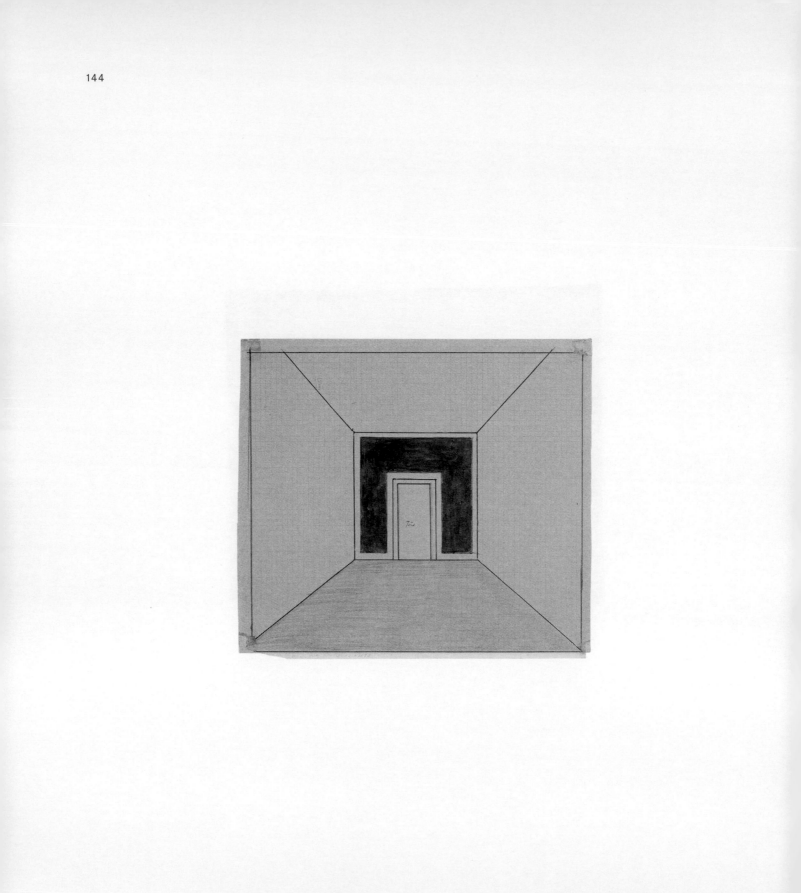

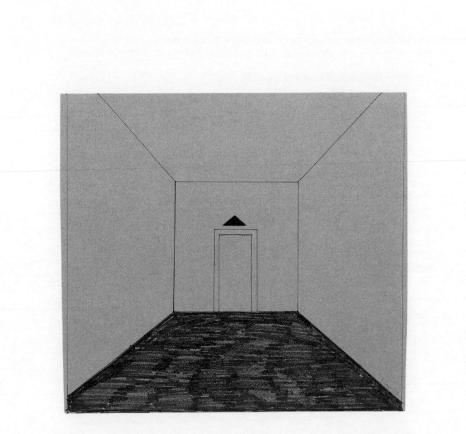

**Zu Wandmalerei im grossen Saal der Kunsthalle Baden-Baden, 1970**
About the mural painting in the Great Hall at the Kunsthalle, Baden-Baden

| | |
|---|---|
| p 147 | Pencil on cyanograph and color photograph<br>on conglomerate wood<br>1970<br>Photograph: 18 x 23.5 cm<br>Photocopy: DIN A4<br>Total size: 52.7 x 38 cm<br>Deutsche Bank Collection |
| p 148 | Pencil and ink on card<br>1970<br>41 x 47 cm<br>Kunstmuseum Bonn |
| p 149 | B/w photograph<br>1970<br>27.1 x 30.1 cm<br>Kunstmuseum Bonn |

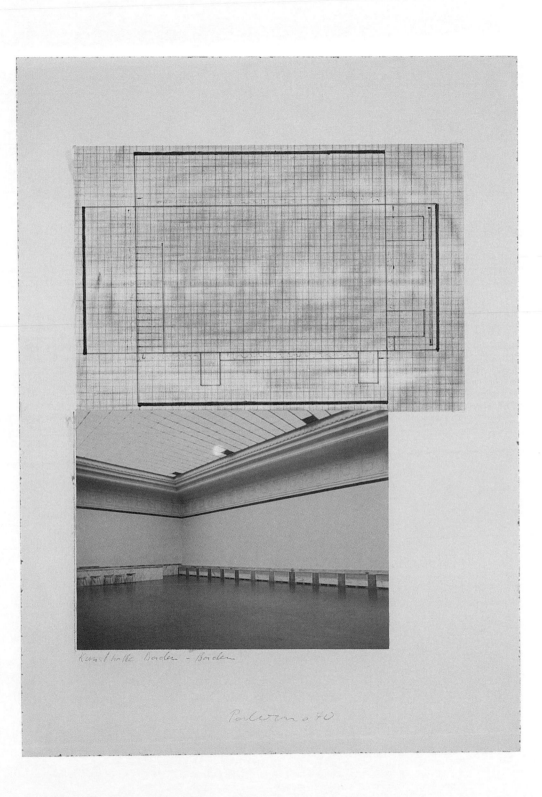

Kunsthalle Baden - Baden

Palermo 40

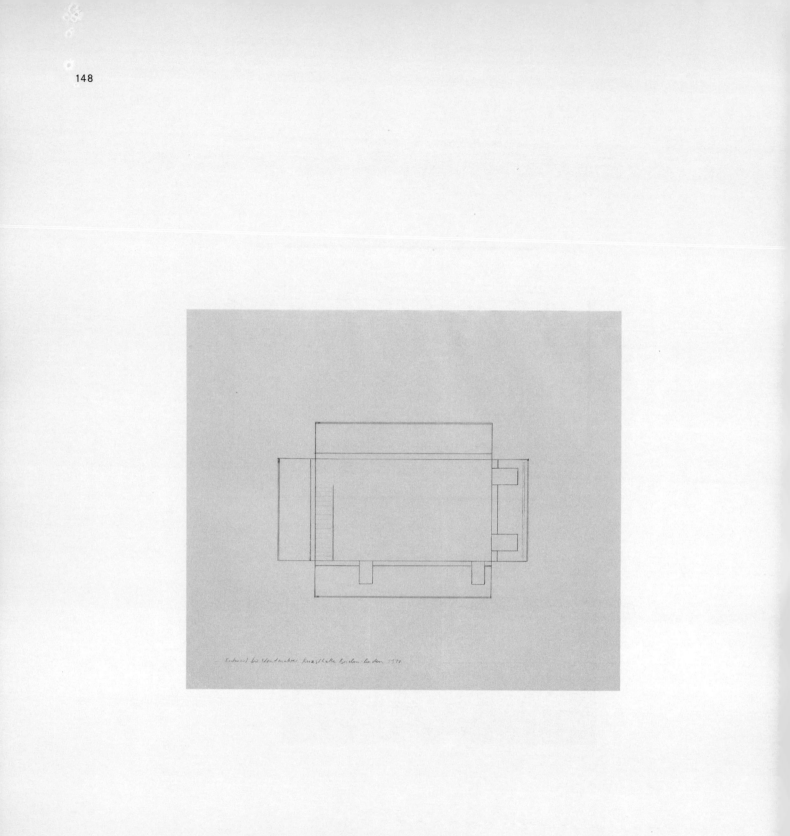

148

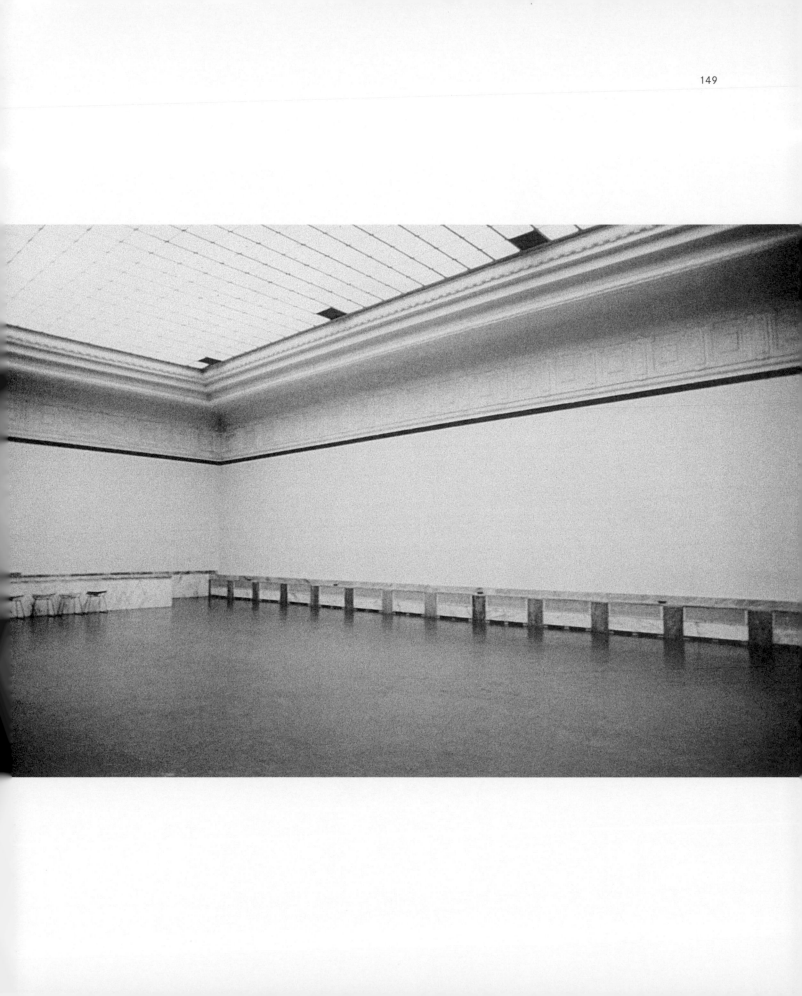

**Zu "Treppenhaus", Galerie Konrad Fischer, Düsseldorf, 1970**
About "Stairs", Galerie Konrad Fischer, Düsseldorf

p 151        Pencil on pressed wood, b/w photograph
and methacrylate sheet
1970
45 x 118 cm
Collection Galerie 1900-2000, Paris

p 152-153     Gouache, ball-point and b/w photograph
on synthetic gauze on card
1970
Photograph a: 17.2 x 18.5 cm
Photograph b: 16.7 x 18.5 cm
Drawing a: 56.5 x 62.5 cm
Drawing b: 37 x 55.5 cm
Card: 90 x 70 cm
Kunstmuseum Bonn

p 154        Acrylic, felt-tipped pen, pencil and b/w photograph
on wrapping paper and conglomerate wood
1970
24.8 x 55.7 cm
Total size: 40 x 70 cm
Private Collection

p 155        Gouache, ball-point and pencil on gauze and
b/w photograph on painted conglomerate wood
on methacrylate sheet
1970
Photograph: 8.3 x 9.8 cm
Total size: 40 x 45 cm
Kunstmuseum Bonn

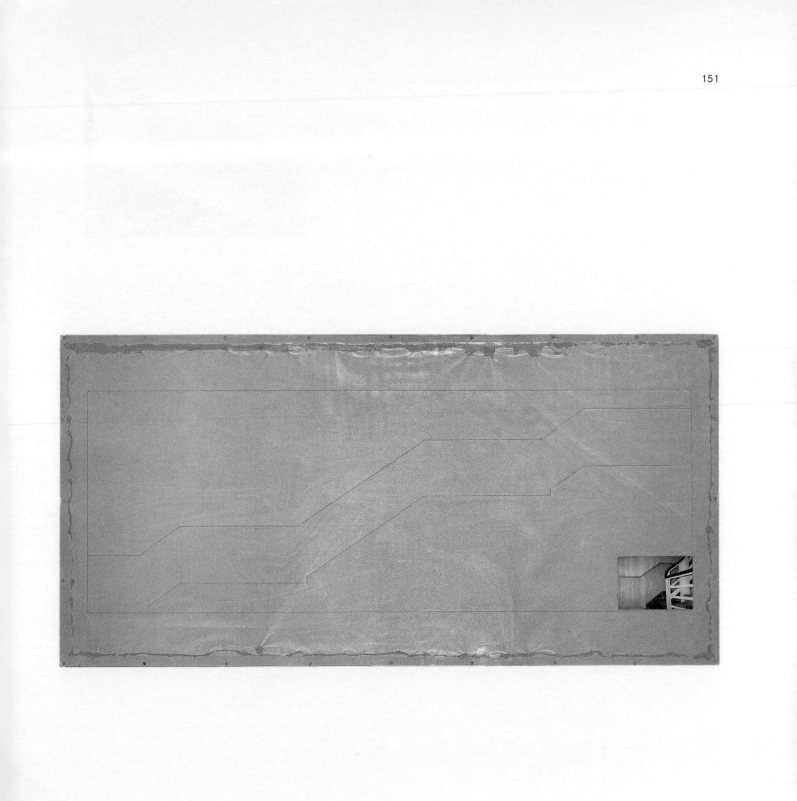

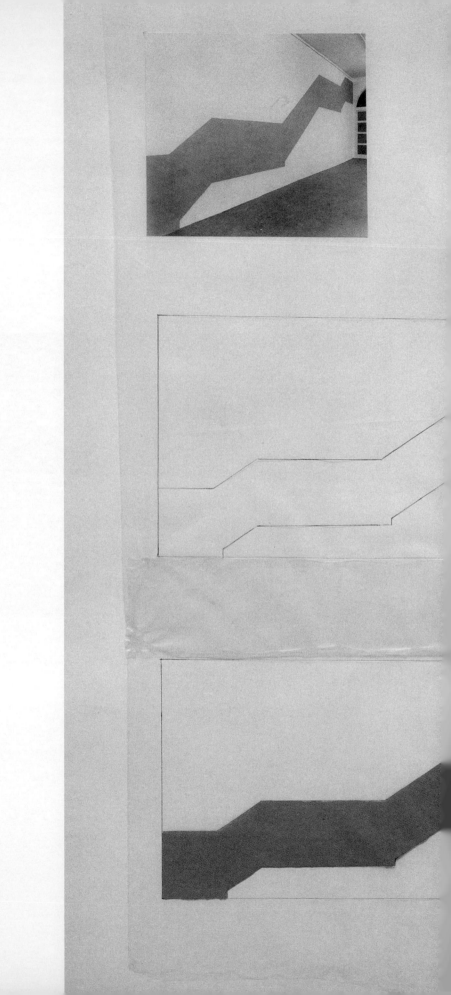

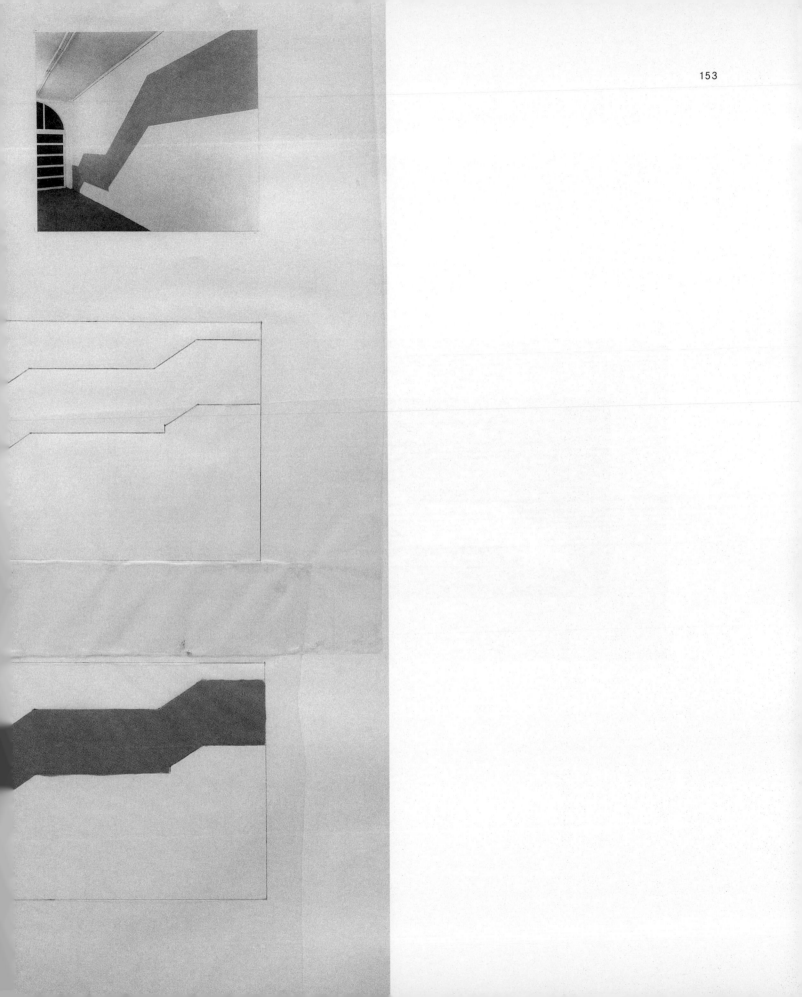

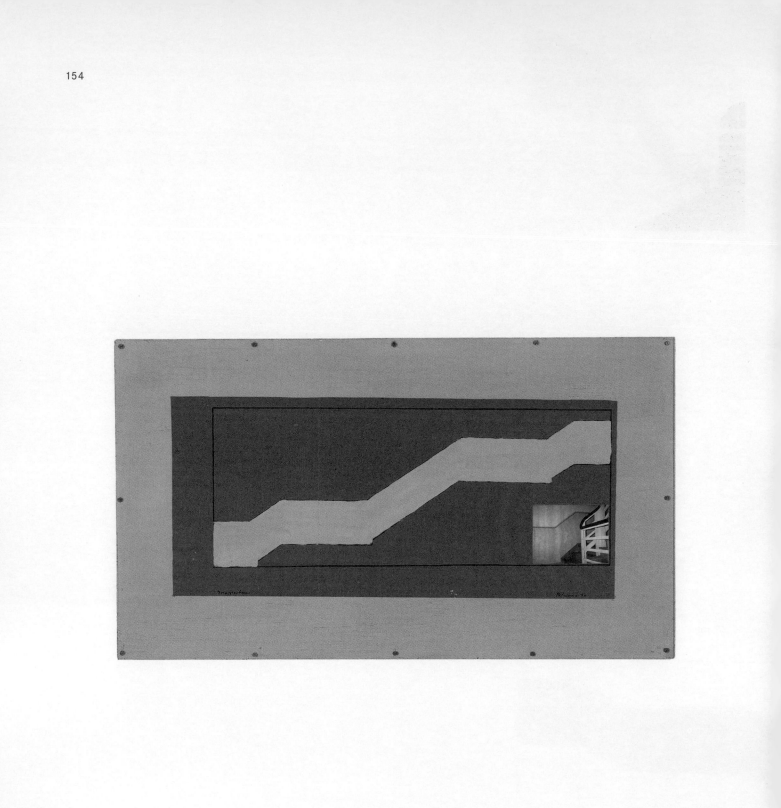

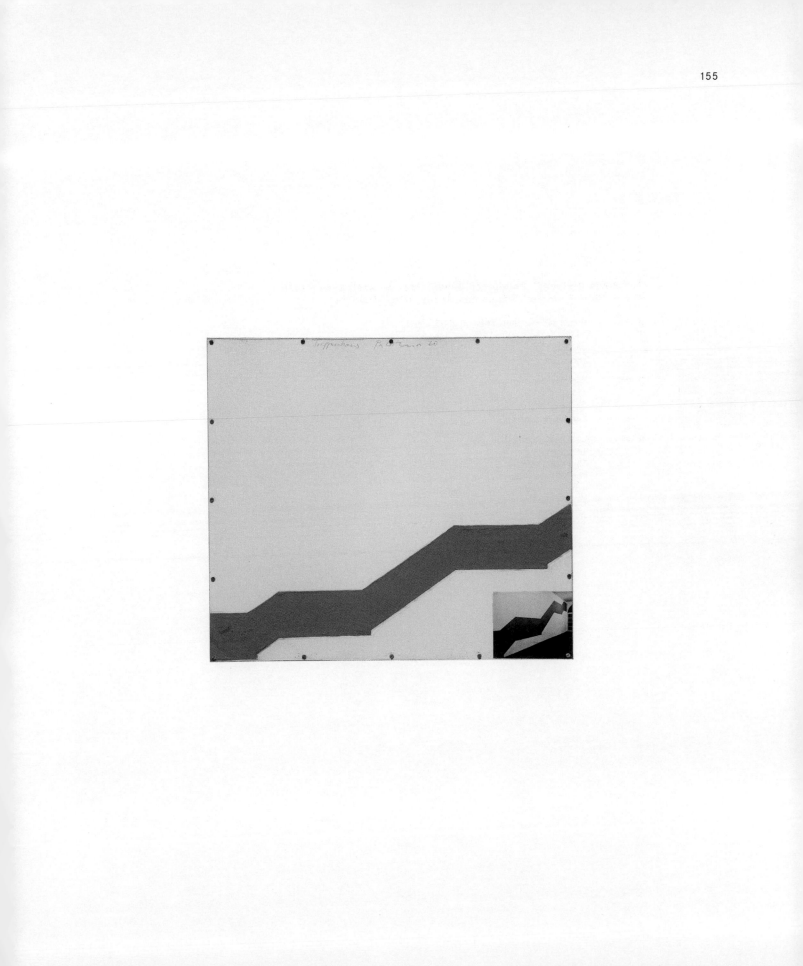

**Zu "Blaue Dreiecke" Palais des Beaux-Arts, Brüssel, 1969 - 1970**
About "Blue triangle", Palais des Beaux-Arts, Brussels

p 157      Pencil and felt-tipped pen on graph paper
           1969
           44 x 55.5 cm
           Maria Gilissen Collection

p 158      Pencil on card
           1970
           35.5 x 55.5 cm
           Kunstmuseum Bonn

p 159      Colour photograph on card
           1970
           25.2 x 30.2 cm
           Kunstmuseum Bonn

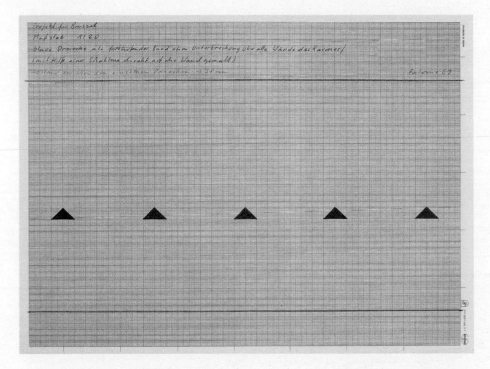

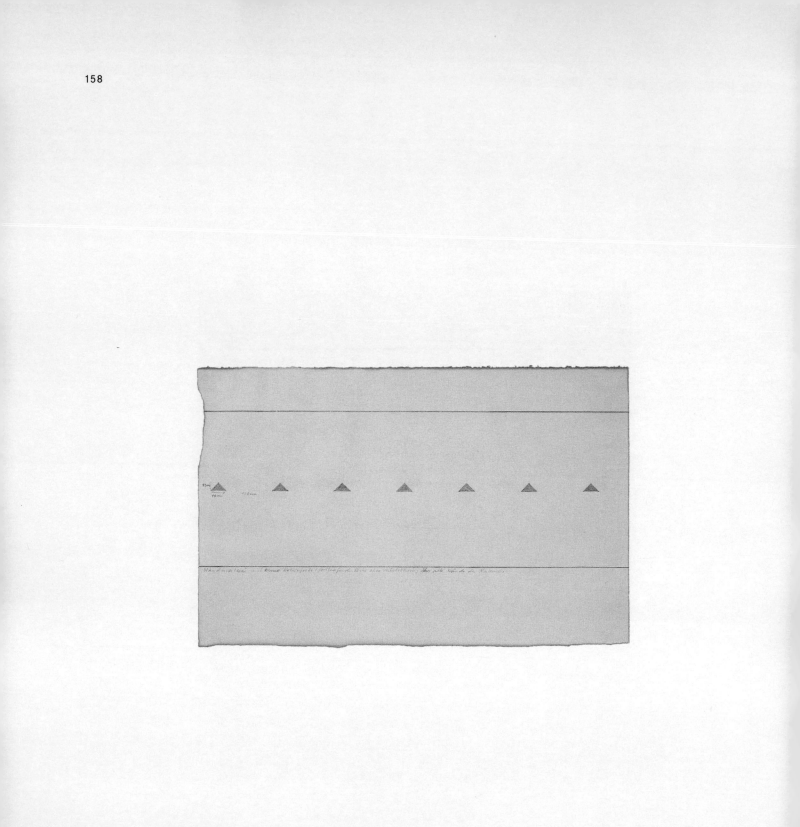

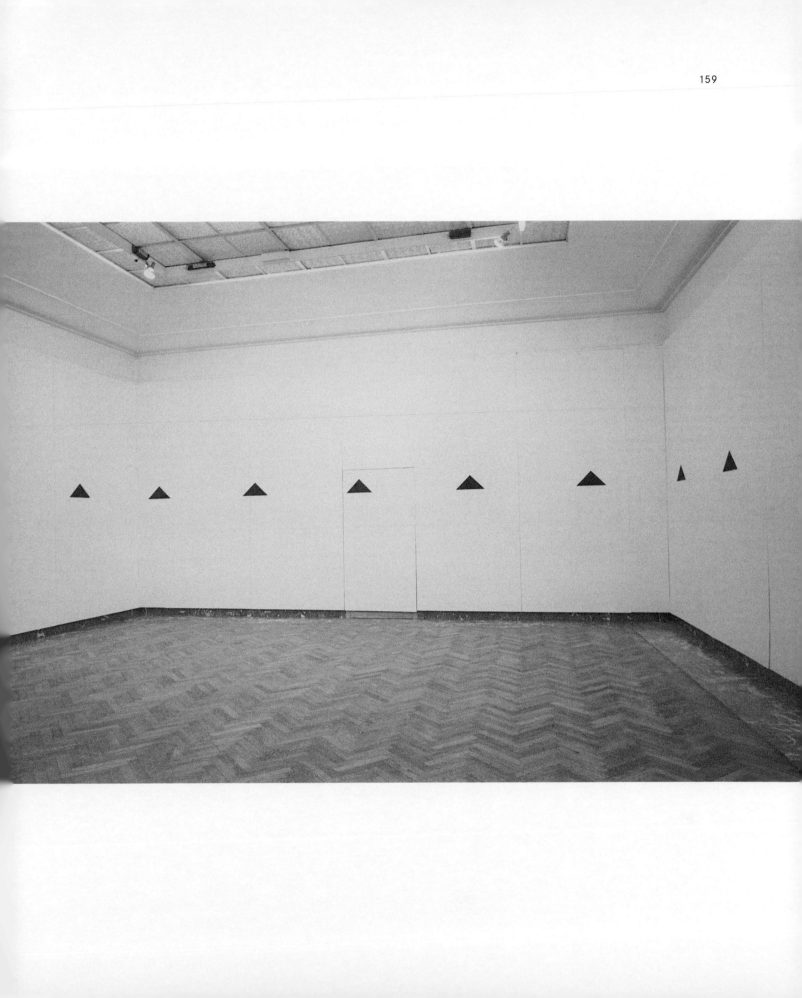

**Zu "Deckenumrandung", Galerie Ernst, Hannover, 1970**
About "Covering Fringe", Galerie Ernst, Hannover

p 161     Pencil on card on padded paper
          1970
          66 x 90 cm
          Kunstmuseum Bonn

**Zu "Blau / Gelb / Weiss / Rot" Treppenhaus Edinburgh College of Art, 1970**
About "Blue / yellow / white / red", stairs at Edinburgh College of Art

p 163    Pencil, felt-tipped pen and
         colour photographs on card
         1970
         Drawing a: 28 x 28 cm
         Drawing b: 38 x 28 cm
         Photographs: 48.7 x 9 cm
         Card: 90 x 66 cm
         Kunstmuseum Bonn

p 164- 165  Felt-tipped pen on card and
            colour photographs on card
            1970
            Drawing: 55.5 x 76 cm
            Photograph: 18 x 71.3 cm
            Card: 90 x 66 cm
            Kunstmuseum Bonn

p 166    Acrylic, pencil and felt-tipped
         pen on card
         1970
         Acrylic: 8.4 x 75.5 cm each
         Card: 47.3 x 75.8 cm each
         Kunstmuseum Bonn

p 167    Acrylic, pencil and felt-tipped
         pen on card
         1970
         Acrylic: 8.4 x 75.5 cm each
         Card: 47.3 x 75.8 cm each
         Kunstmuseum Bonn

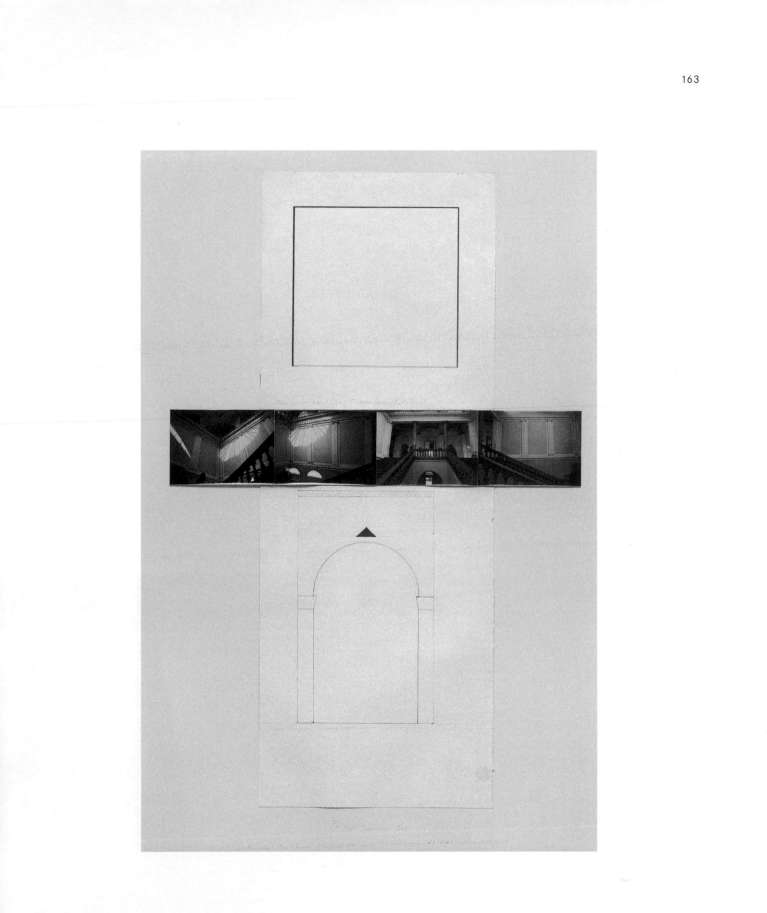

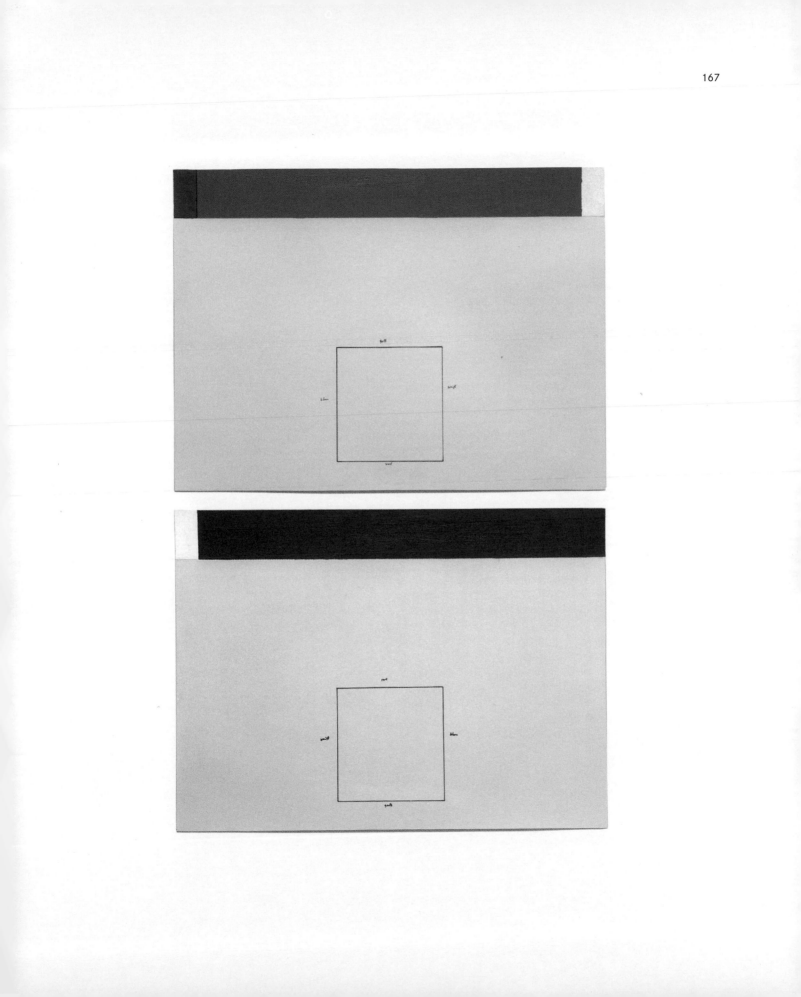

**Zu "Wallshow" Lisson Gallery London, 1970**
About "Mural exhibition", Lisson Gallery, London

p 169          Felt-tipped pen on card and adhesive labels with
               a typewritten text on card
               1970
               37.5 x 29.5 cm
               Kunstmuseum Bonn
               Typewritten text: "Proposal for the Lisson Mural
               Exhibition. A white wall with a door anywhere with
               a white line the width of a hand running round it.
               The wall must have right angles. The definitive form
               of the line will depend on the shape of the wall."

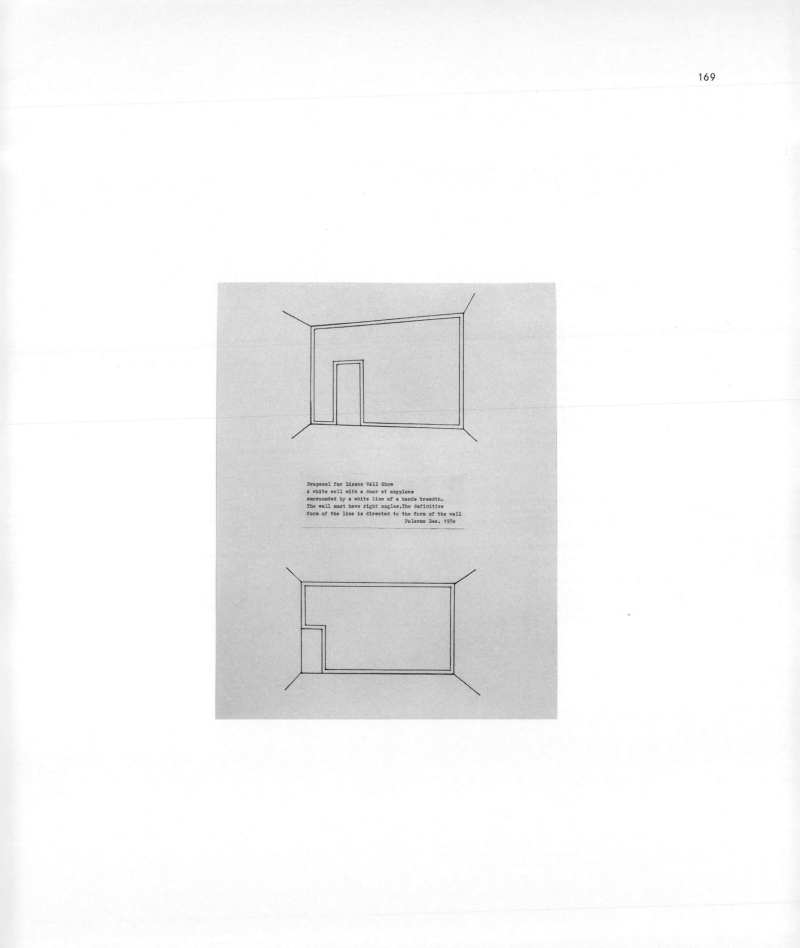

Proposal for Lisson Wall Show
A white wall with a door at anyplace
surrounded by a white line of a hands breadth.
The wall must have right angles.The definitive
form of the line is directed to the form of the wall
                                    Palermo Dec. 1970

**Zu "Fenster I" Wandmalerei im Kabinett für aktuelle Kunst, Bremerhaven, 1970 – 1971**
About "Window I", Kabinett für aktuelle Kunst, Bremerhaven

p 171    Black paper splashed with lacquer
         on the inside surface, attached with
         scotch tape on white card
         1970
         61 x 86.2 cm
         La Gaia Collection, Cuneo

p 172    Pencil on parchment on card
         1970 -1971
         39.2 x 50.4 cm
         Kunstmuseum Bonn

p 173    B/w photograph
         1970 -1971
         16.8 x 22.8 cm
         Kunstmuseum Bonn

p 174    Paint on wrapping paper
         1970 -1971
         29 x 42.4 cm
         Kunstmuseum Bonn

p 175    B/w photograph
         1970 -1971
         25.2 x 30 cm
         Kunstmuseum Bonn

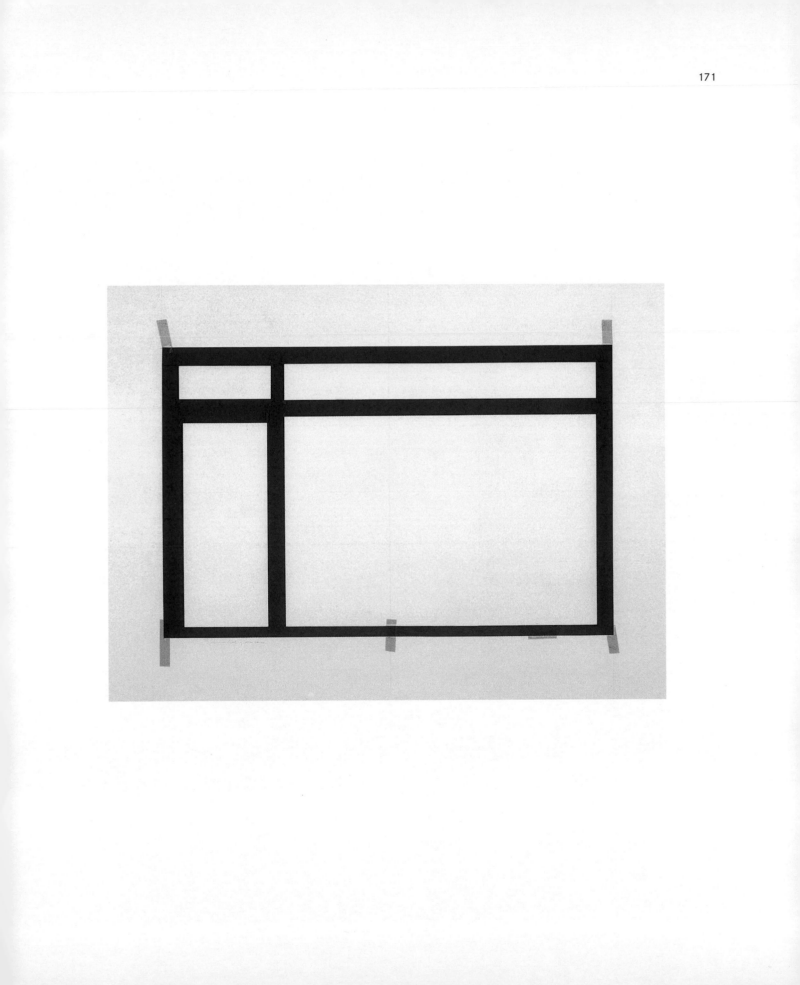

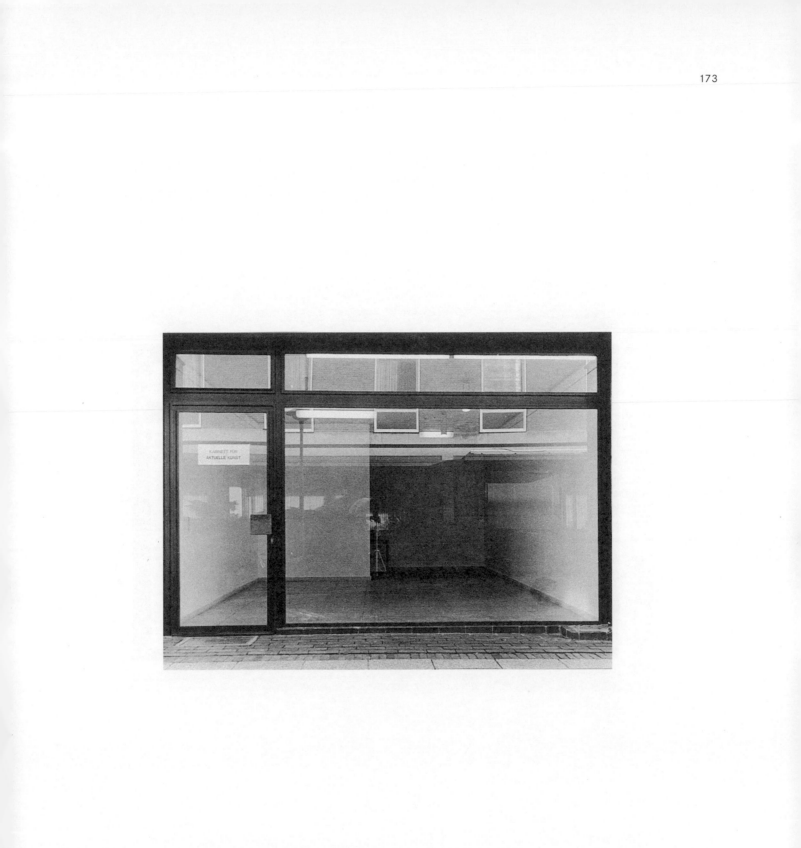

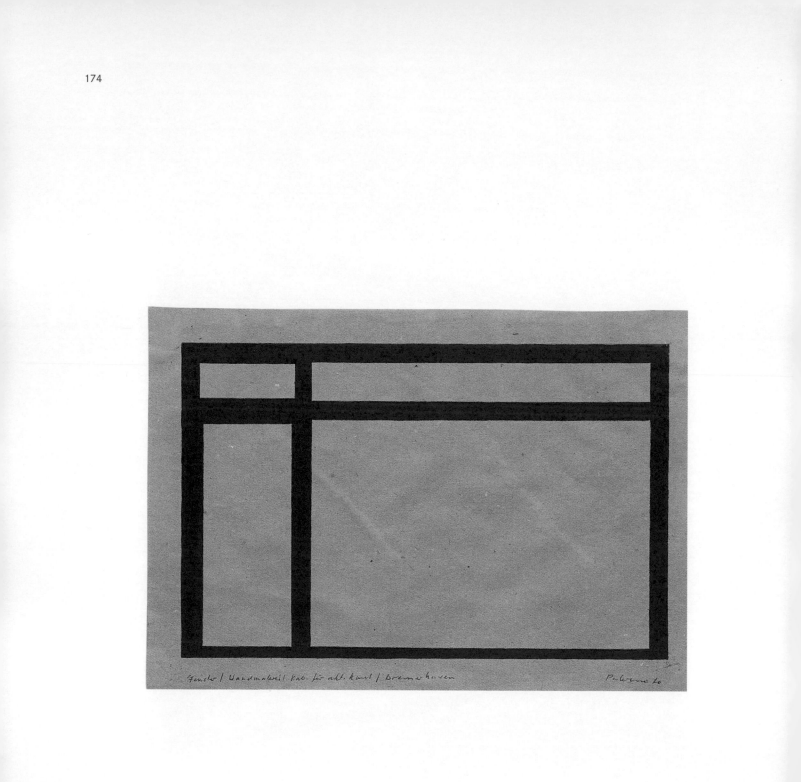

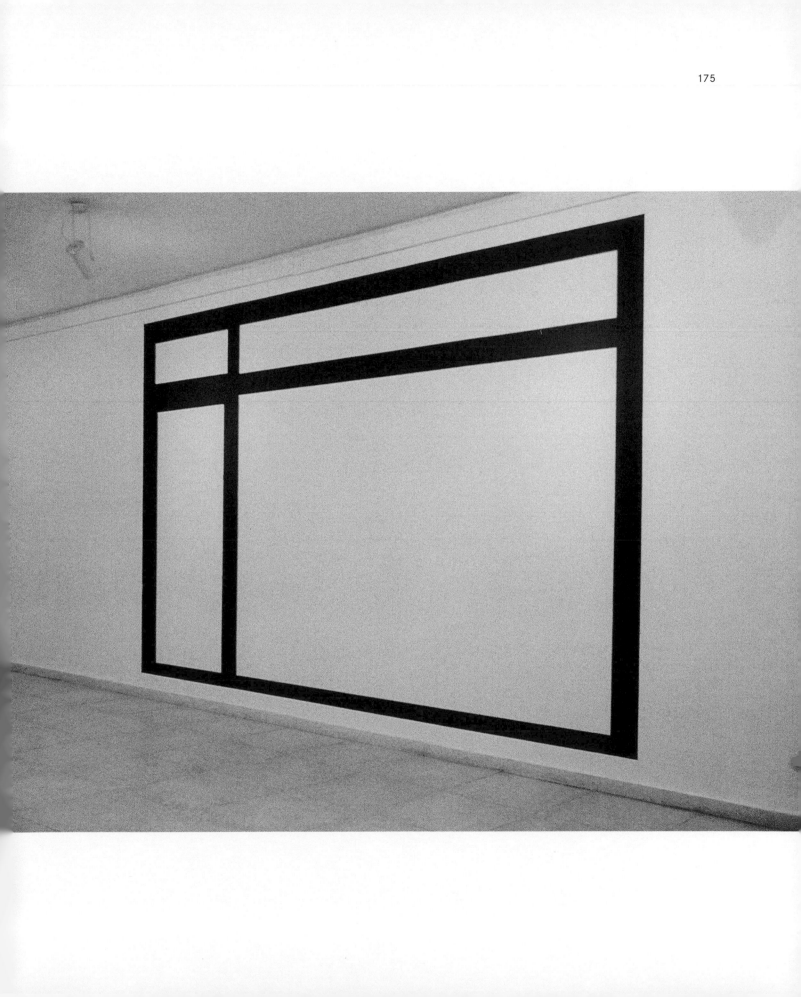

**Zu Wandzeichnung mit Graphit, Atelier Mönchengladbach, 1970–1971**
About mural drawing with graphite, Atelier Mönchengladbach

p 177       Pencil on paper, on b/w photograph on card
1970 –1971
Drawing: 27 x 44 cm
Photograph: 22.8 x 28.8 cm
Card: 90 x 66 cm
Kunstmuseum Bonn

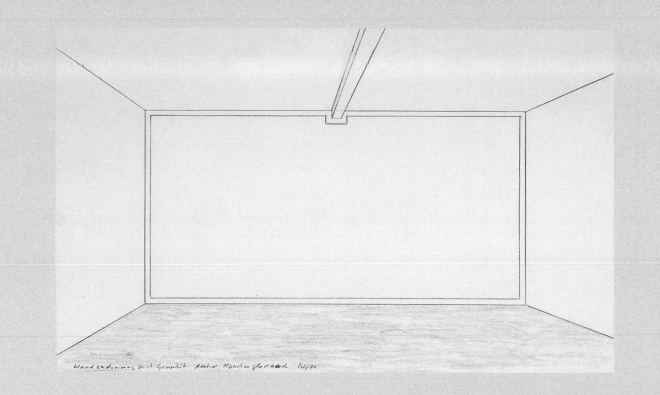

Wandzeichnung mit Graphit  Atelier Mönchengladbach  10/74

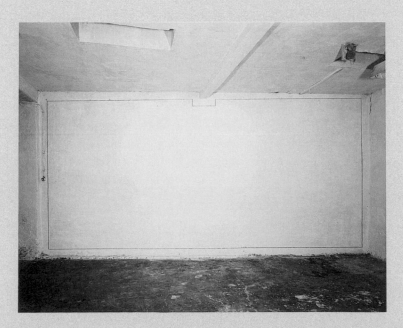

Palermo 1974

**Zu "Fenster II", Wandmalerei in der Fussgängerunterführung Maximilianstrasse, München, 1971**
About "Window II", mural painting in the pedestrian underpass in Maximilianstrasse, Munich

p 179     Pencil and ink on graph paper
1971
51 x 90 cm
Lergon Collection

p 180     Two pencil drawings on fine
card unevenly cut out
1971
90 x 66 cm
Kunstmuseum Bonn

p 181     B/w photographs
1971
Photograph a: 17.7 x 23.7 cm
Photograph b: 18 x 23.7 cm
Kunstmuseum Bonn

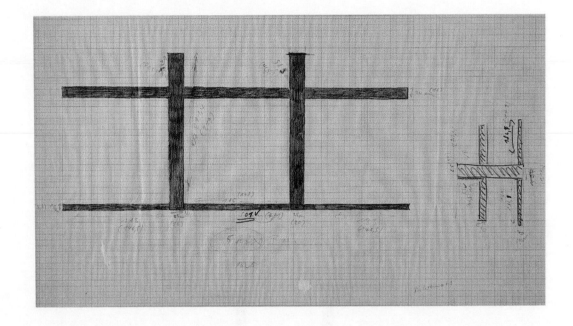

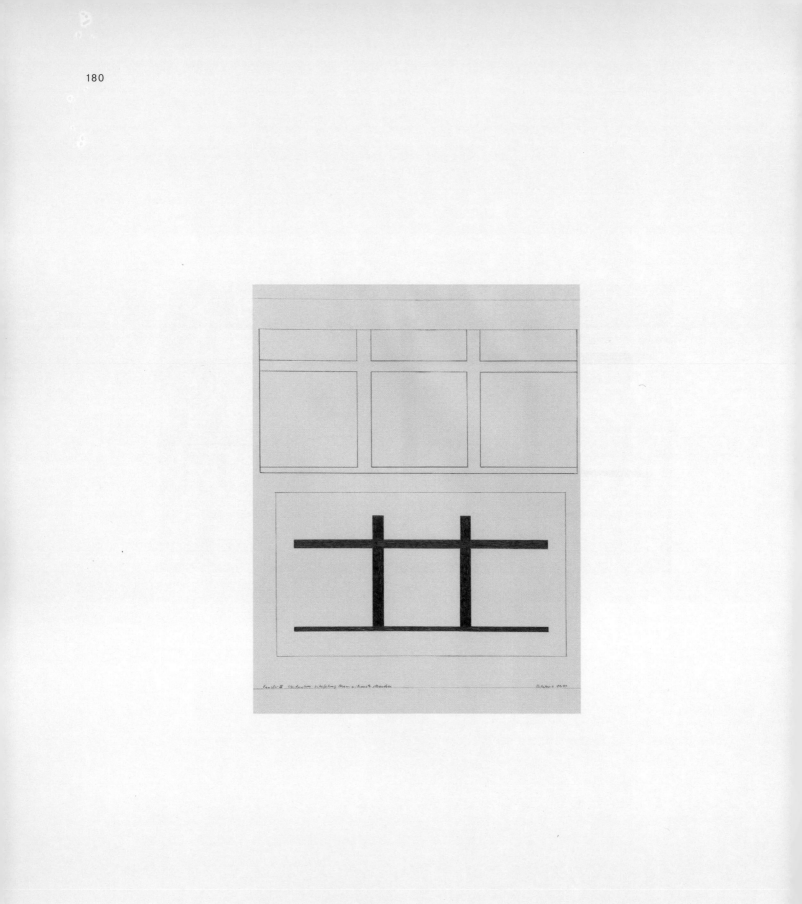

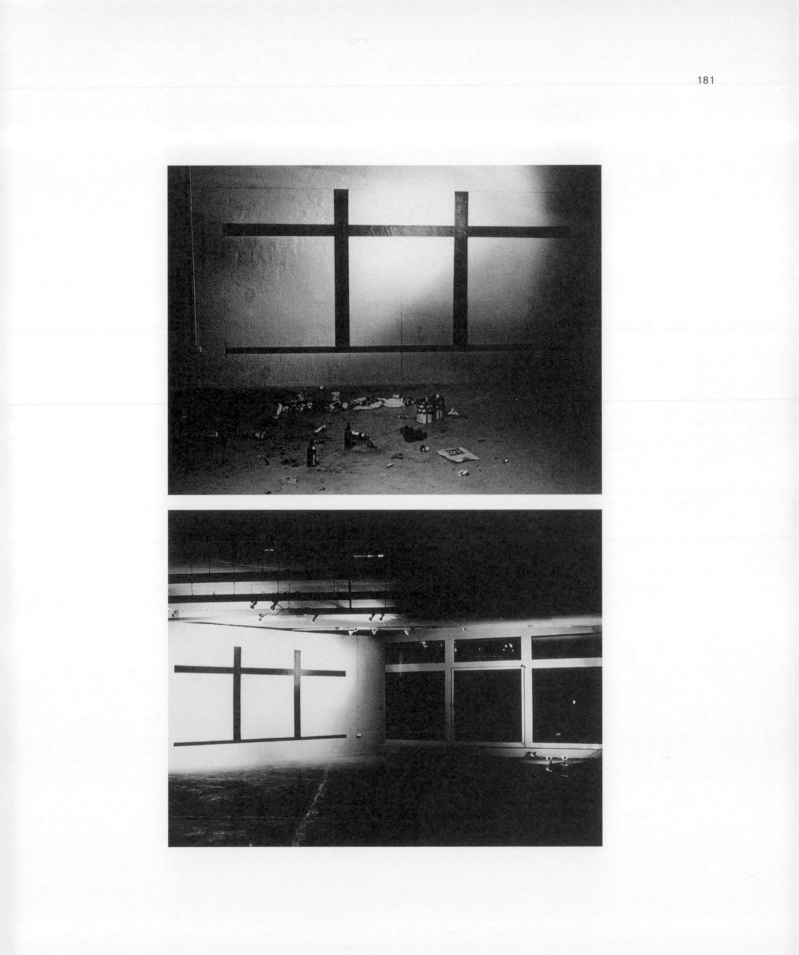

**Zu Wandmalerei auf gegenüberliegenden Wänden, Galerie Heiner Friedrich, München, 1971**
About the mural painting on walls facing one another, Galerie Heiner Friedrich, Munich

p 183    Pencil on Ultraphan plastic sheet
         1971
         Drawings: 59.5 x 78.5 cm each
         Kunstmuseum Bonn

p 184    Colour photograph
         1971
         25 x 30 cm
         Kunstmuseum Bonn

p 185    Colour photograph
         1971
         25 x 30 cm
         Kunstmuseum Bonn

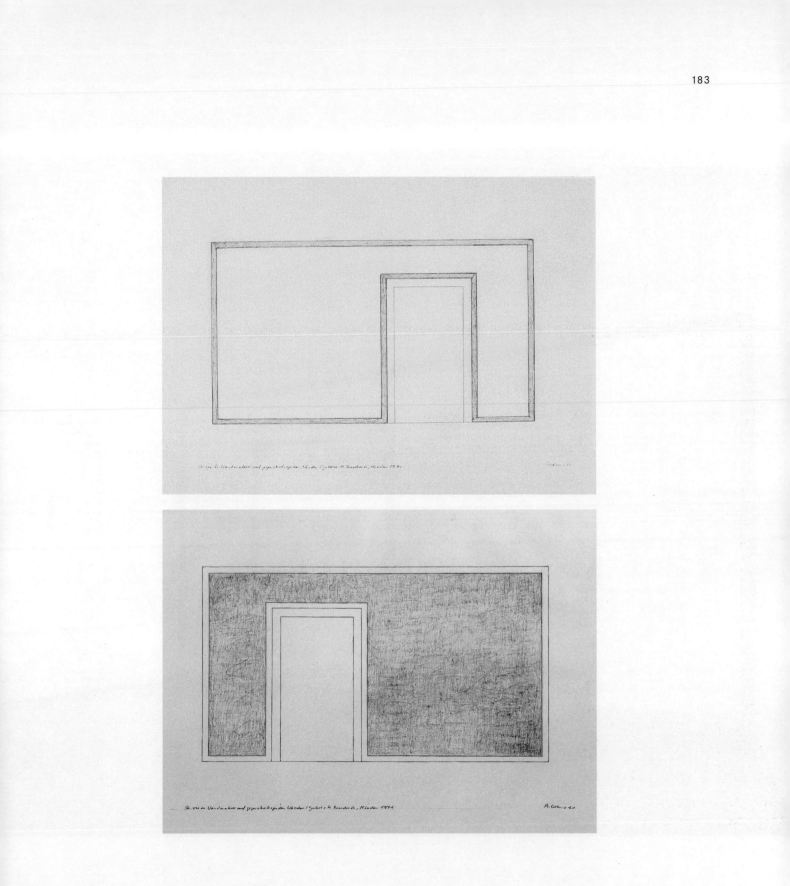

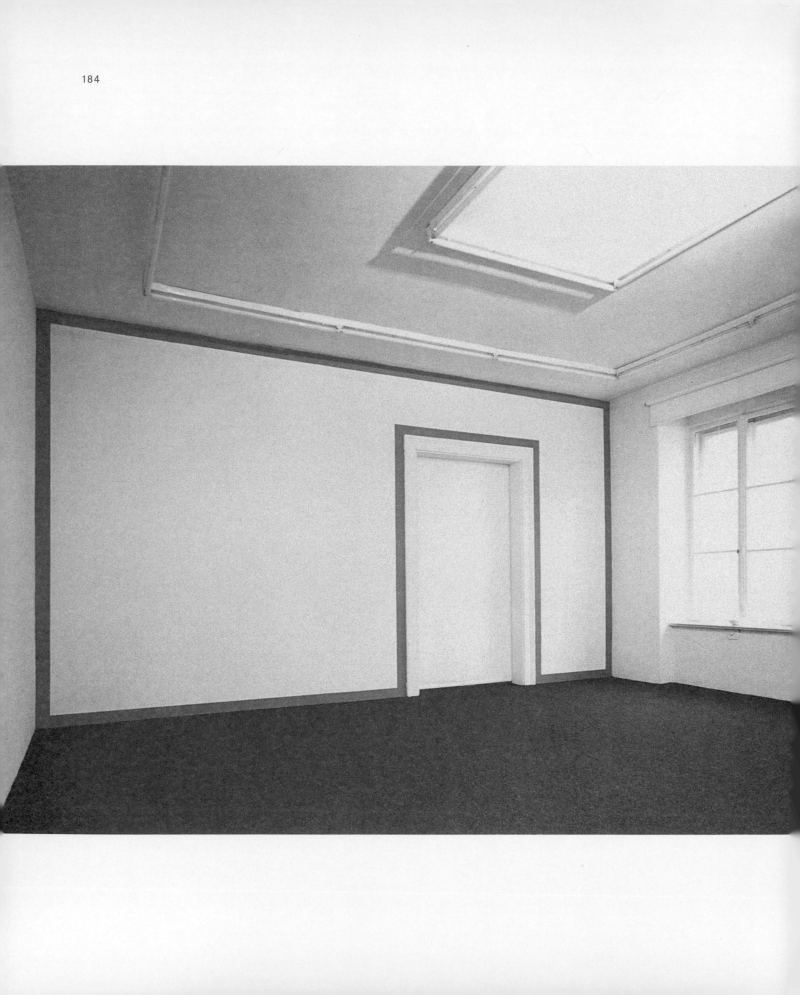

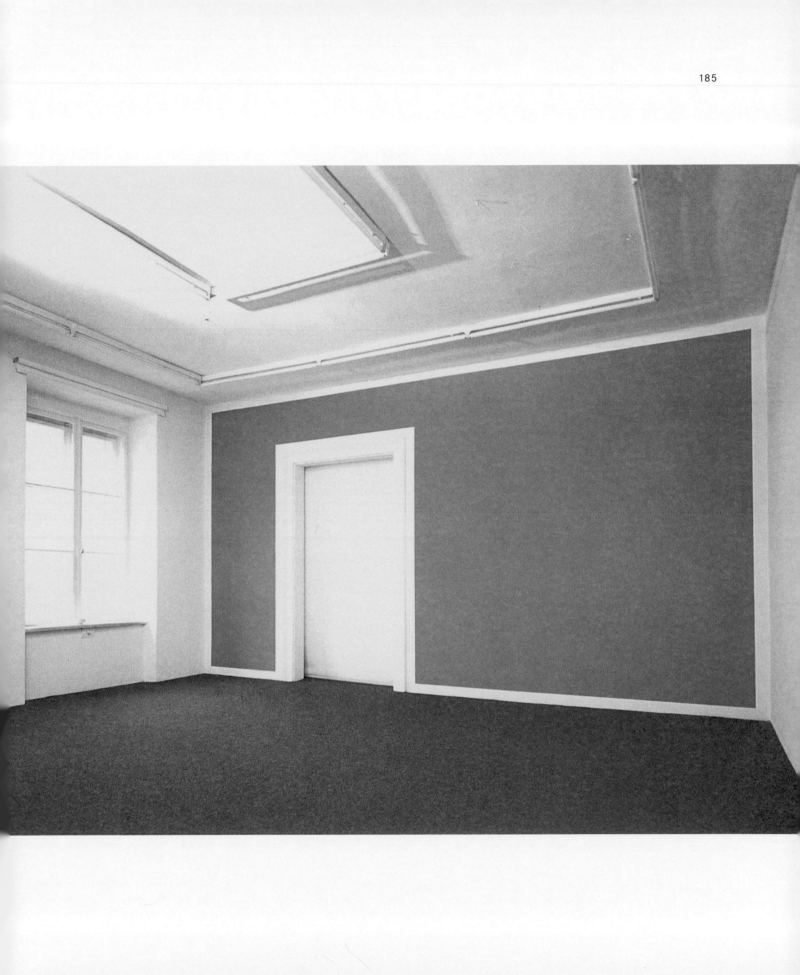

**Vorschlag für das Pädagogische Zentrum im neusprachlichen Gymnasium Mönchengladbach, 1971**
Proposal for the Educational Centre at the Institute of Modern Philology in Mönchengladbach

p 187        Pencil and water colour on fine card
             1971
             12.8 x 34.5 cm
             Kunstmuseum Bonn

p 188-189    B/w photograph with pencil, ball-point,
             opaque white gone over with retouching paint
             1971
             12.8 x 34.5 cm
             Kunstmuseum Bonn

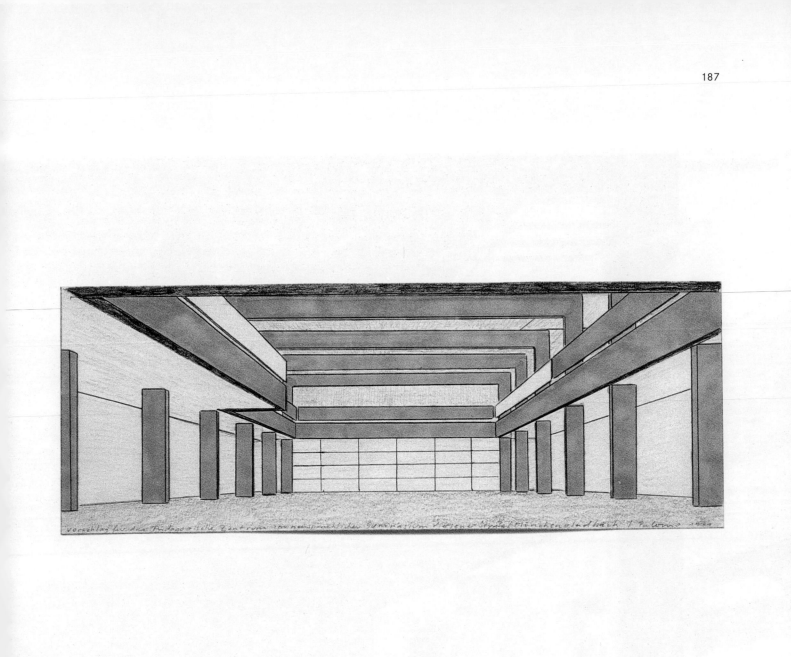

**Zu "Dreieck über einer Tür" (blau; schwarz), Wohnung Franz Dahlem / Six Friedrich, 1971**
About "Triangle above a door" (blue; black) Franz Dahlem's house / Six Friedrich

| | |
|---|---|
| p 191 | Pencil on Ultraphan plastic sheet<br>1971<br>58 x 55 cm<br>Kunstmuseum Bonn |
| p 192 | B/w photograph<br>1971<br>31 x 23.7 cm<br>Kunstmuseum Bonn |
| p 193 | B/w photograph<br>1971<br>31 x 23.7 cm<br>Kunstmuseum Bonn |

**Zu Wandzeichnung Wohnung Franz Dahlem, Darmstadt, 1971**
About the mural drawing at the Franz Dahlem's house in Darmstadt

p 195      Pencil on Ultraphan plastic sheet
1971
37 x 55.5 cm
Kunstmuseum Bonn

p 196-197    B/w photograph
1971
30.4 x 40.4 cm
Kunstmuseum Bonn

**Zu "Grauer Winkel" Wohnung Six Friedrich, München, 1971**
About "Grey angle", house Six Friedrich, Munich

p 199       Pencil on paper
            1971
            30.6 x 40.3 cm
            Kunstmuseum Bonn

p 200-201   B/w photograph
            1971
            22.1 x 31 cm
            Kunstmuseum Bonn

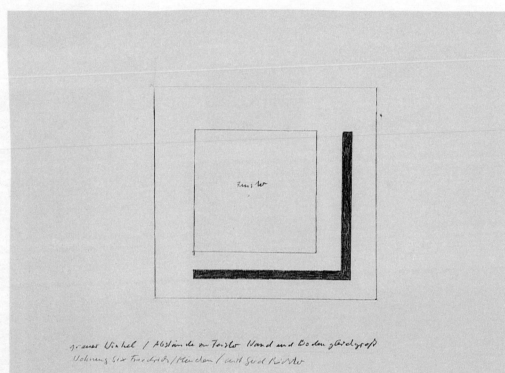

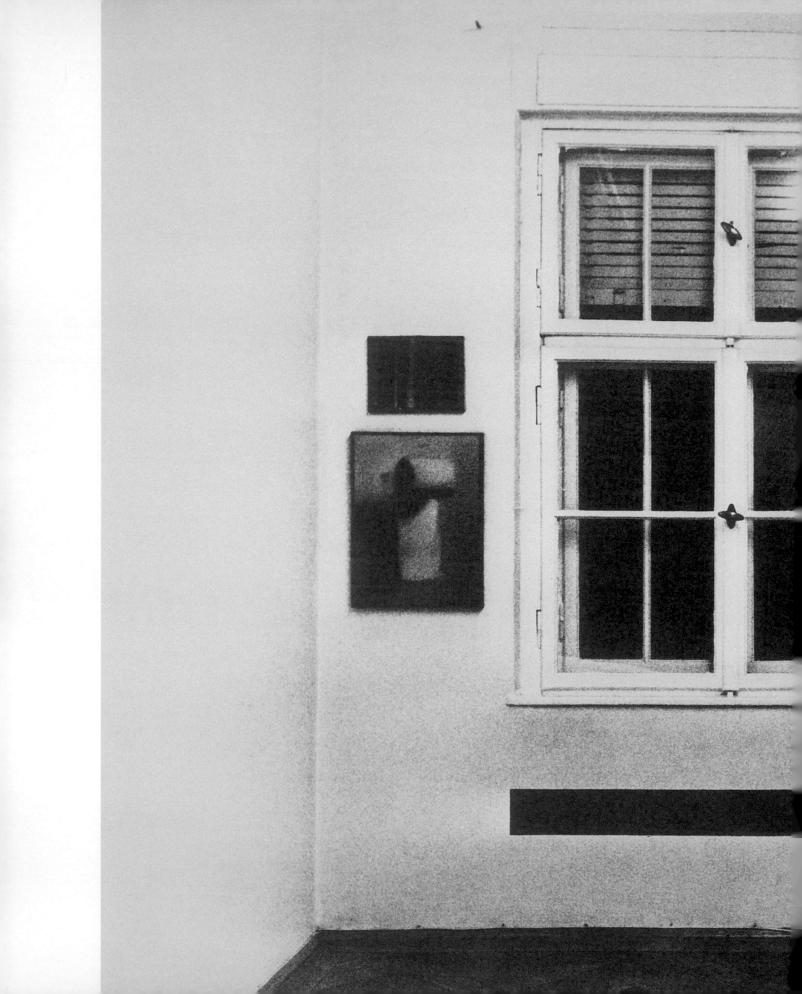

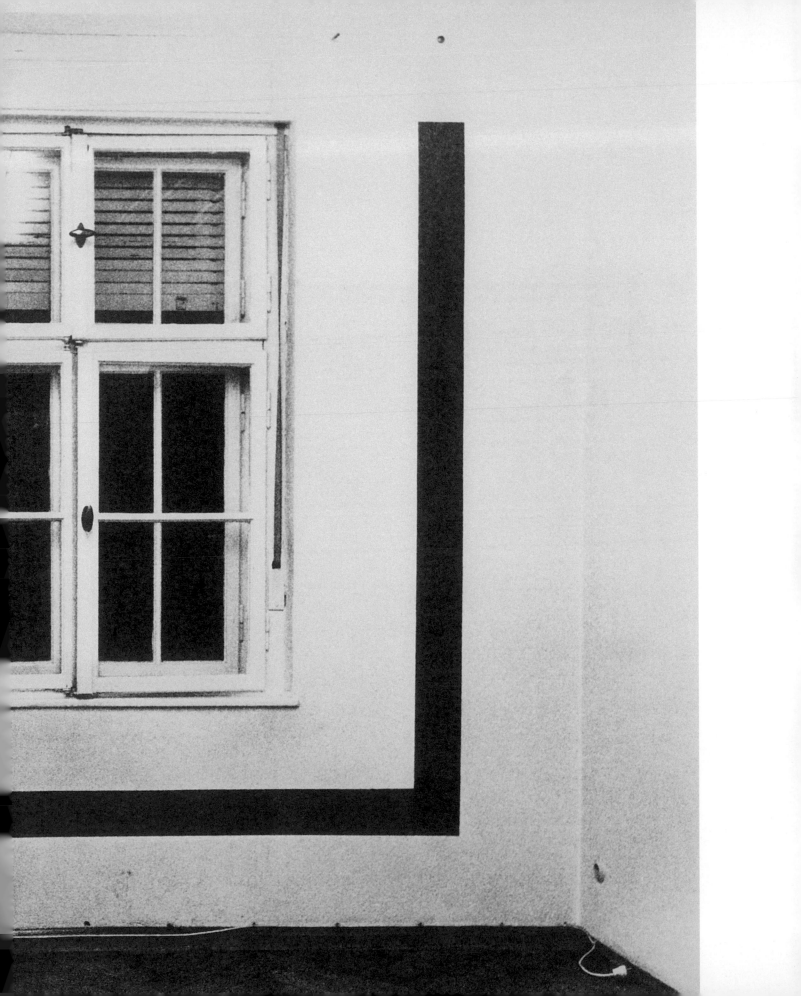

**Zu "Veränderter Raum" (mit Imi Knoebel), Kunsthalle, Baden-Baden, 1971**
About "Modified Space" (with Imi Knoebel), Kunsthalle, Baden-Baden

p 203      Pencil on card
1971
72.6 x 55.6 cm
Kunstmuseum Bonn

Pencil on card
1971
72.6 x 55.6 cm
Kunstmuseum Bonn

**Zu "Treppenhaus II" Experimenta 4, Frankfurter Kunstverein, 1971**
About "Stairs II" Experimenta 4, Frankfurt Art Society

p 205      B/w photograph
1971
41.8 x 29.3 cm
Kunstmuseum Bonn

p 206-207   Colour photograph
1971
25 x 30.1 cm
Kunstmuseum Bonn

**Zu Wandezeichnung und Wandmalerei, de Utrechtse Kring, Utrecht, 1971**
About the mural drawing and the mural painting, Utrechtse Kring, Utrecht

p 209     B/w photographs
          1971
          11.7 x 18 cm each
          Kunstmuseum Bonn

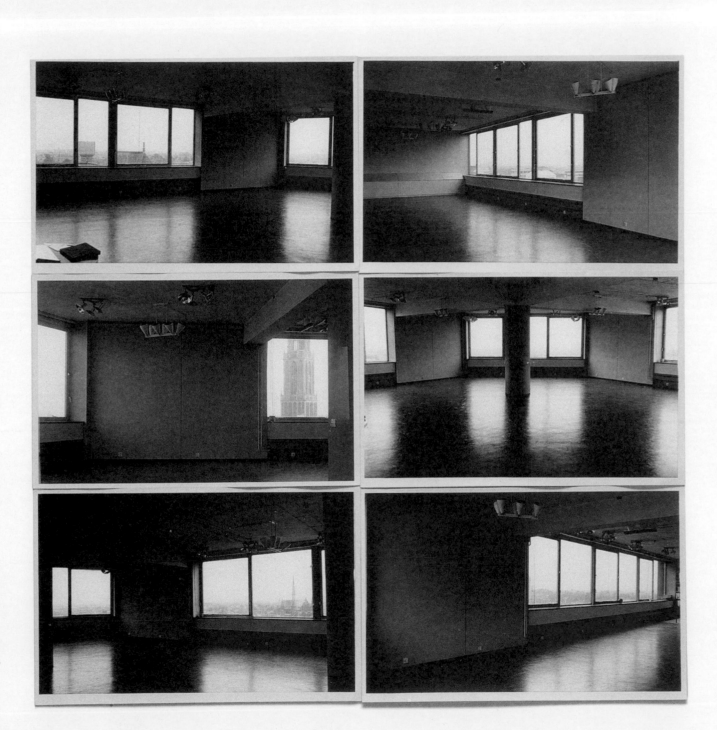

**Zu Wandmalerei im Kabinett für aktuelle Kunst, Bremerhaven, 1971–1972**
About the mural painting at the Kabinett für aktuelle Kunst, Bremerhaven

p 211    Pencil on Ultraphan plastic sheet
         1971 –1972
         48.2 x 60 cm
         Kunstmuseum Bonn

p 212    Colour photograph
         1971 –1972
         25.4 x 30.2 cm
         Kunstmuseum Bonn

p 213    Colour photograph
         1971 –1972
         25.1 x 30.1 cm
         Kunstmuseum Bonn

**Zu Ch. Hülsey's Haus, Drevenack bei Wesel, 1972**
About the Ch. Hülsey's house, Drevenack bei Wesel

p 215        B/w photograph
             1972
             23.6 x 30.9 cm
             Kunstmuseum Bonn

p 216-217    Colour photograph
             1972
             25.2 x 30 cm
             Kunstmuseum Bonn

**Zu Wandmalerei Treppenhaus Documenta 5, Kassel, 1972**
About the mural painting on the stairs, Documenta 5, Kassel

p 218       Red lead on card
            1972
            22.7 x 16.5 cm
            Kunstmuseum Bonn

p 219       B/w photograph
            1972
            30.9 x 22.6 cm
            Kunstmuseum Bonn

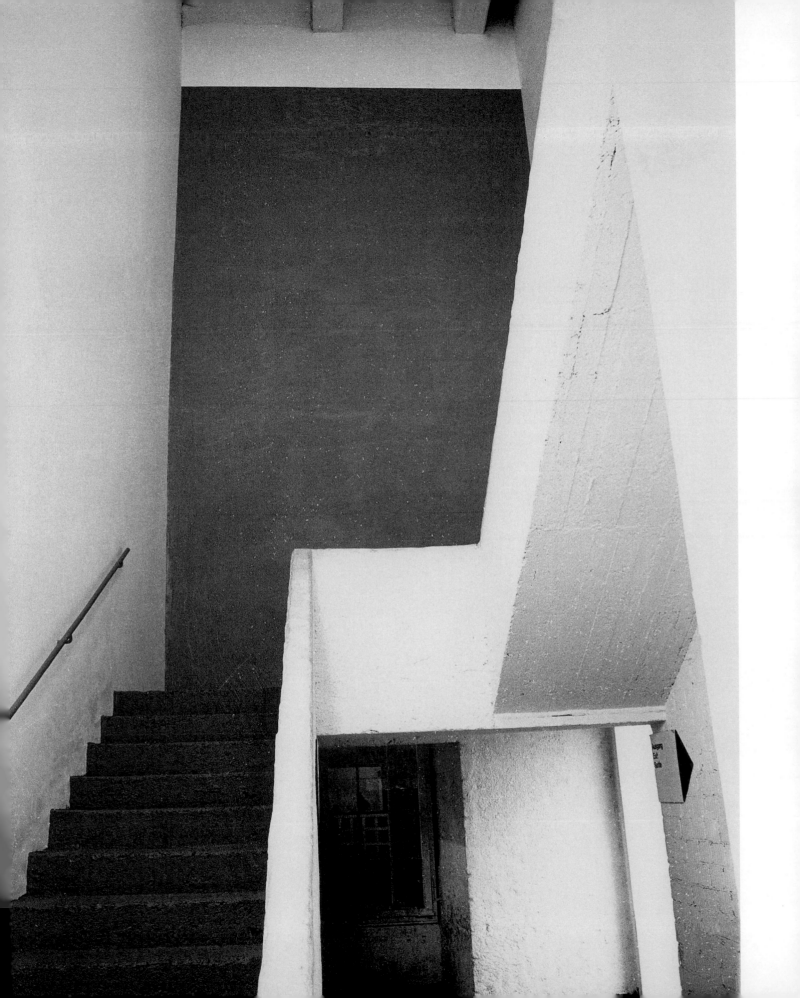

**Zu Wandmalerei im Kunstverein Hamburg, 1973**
About the mural painting at the Hamburg Art Society

| | | | |
|---|---|---|---|
| p 221 | Serigraphy<br>1973<br>49.8 x 34.9 cm<br>Kunstmuseum Bonn | p 226 | B/w photograph<br>1973<br>23.2 x 29. 2 cm<br>Kunstmuseum Bonn |
| p 222 | Lithographs<br>1973<br>49.7 x 34.8 cm each<br>Kunstmuseum Bonn | p 227 | B/w photograph<br>1973<br>23.2 x 29 cm<br>Kunstmuseum Bonn |
| p 223 | B/w photograph<br>1973<br>23.2 x 29 cm<br>Kunstmuseum Bonn | p 228 | B/w photograph<br>1973<br>23.2 x 29.3 cm<br>Kunstmuseum Bonn |
| p 224 | B/w photograph<br>1973<br>23 x 29 cm<br>Kunstmuseum Bonn | p 229 | B/w photograph<br>1973<br>23 x 28.9 cm<br>Kunstmuseum Bonn |
| p 225 | B/w photograph<br>1973<br>23.2 x 29 cm<br>Kunstmuseum Bonn | | |

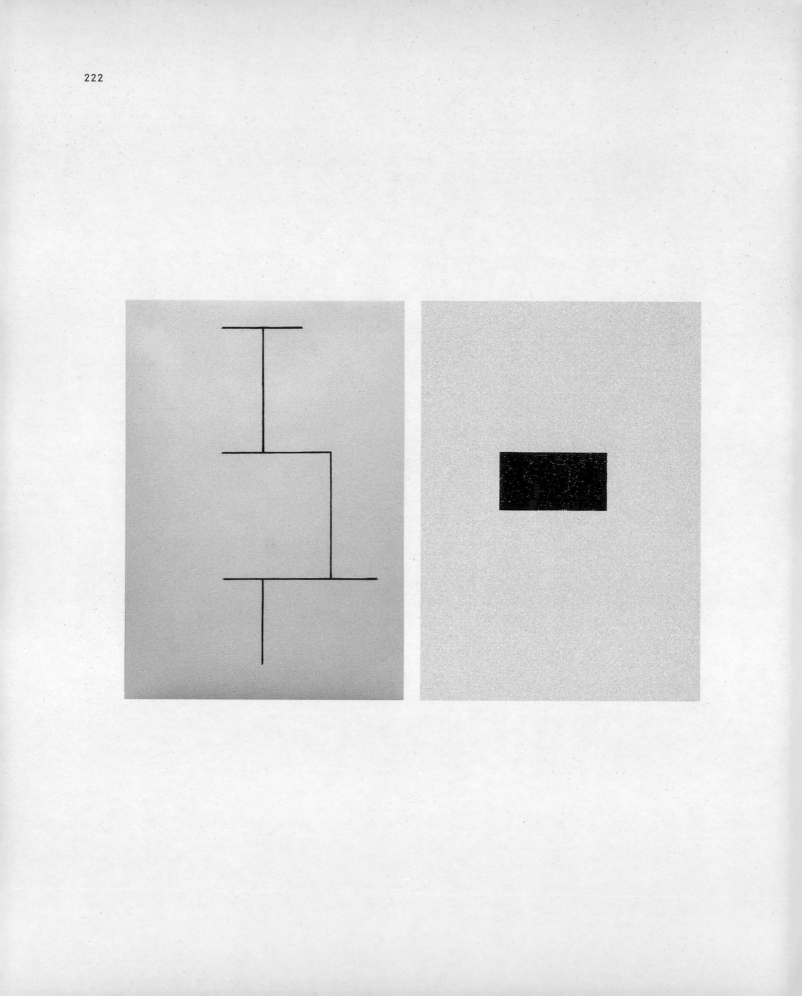

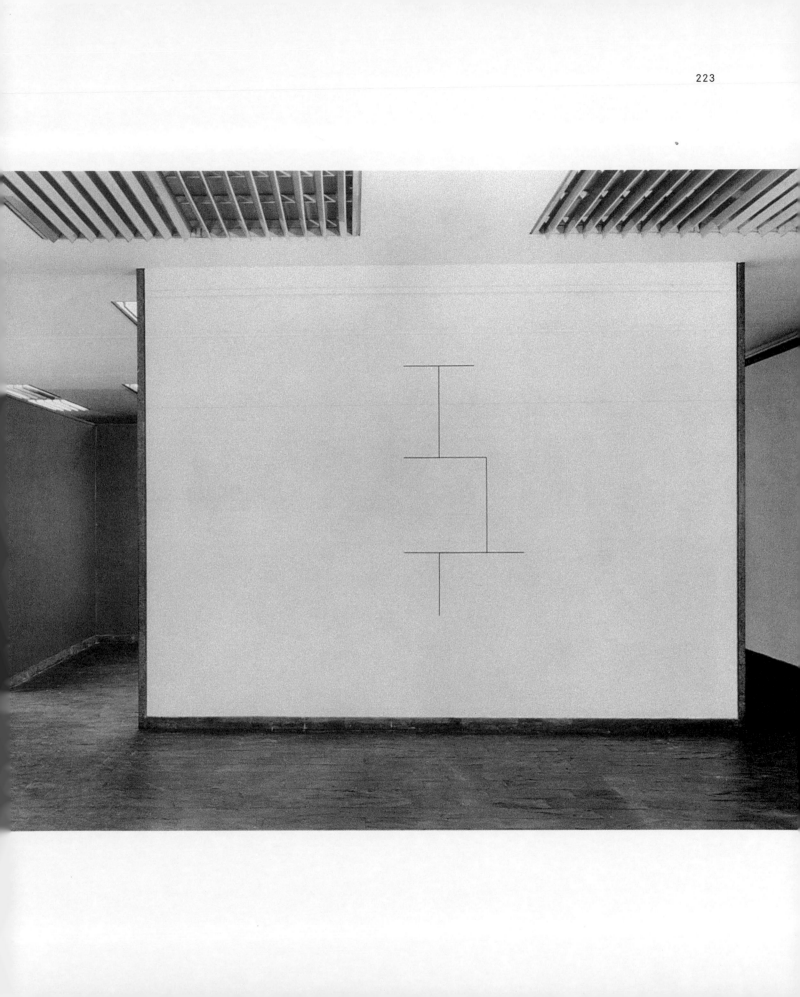

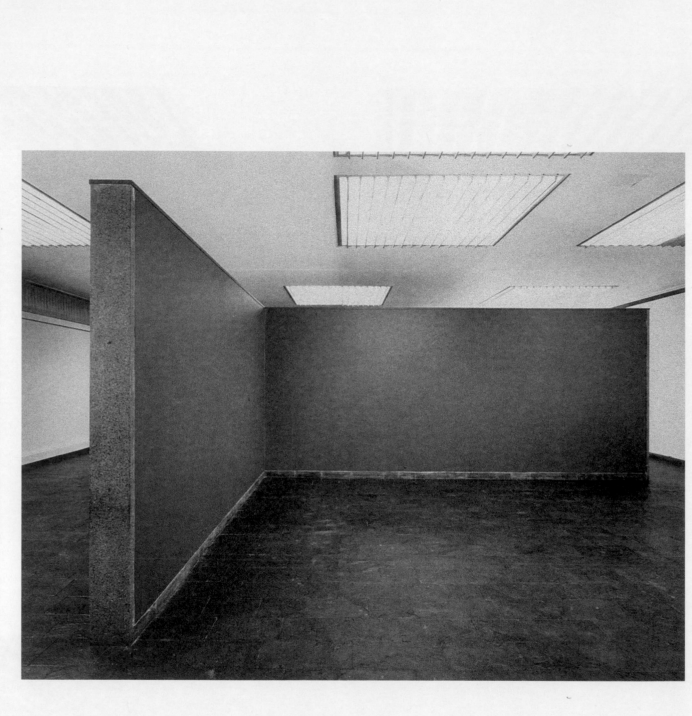

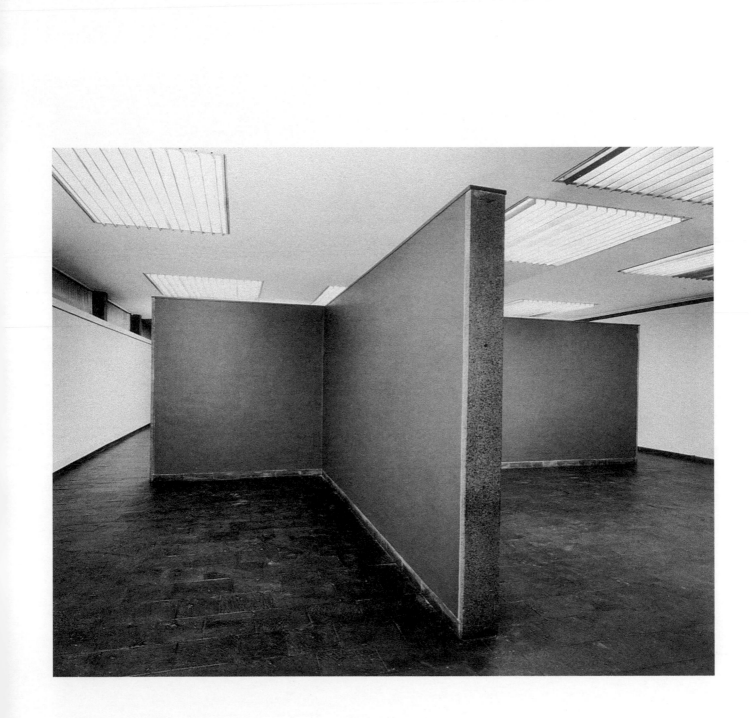

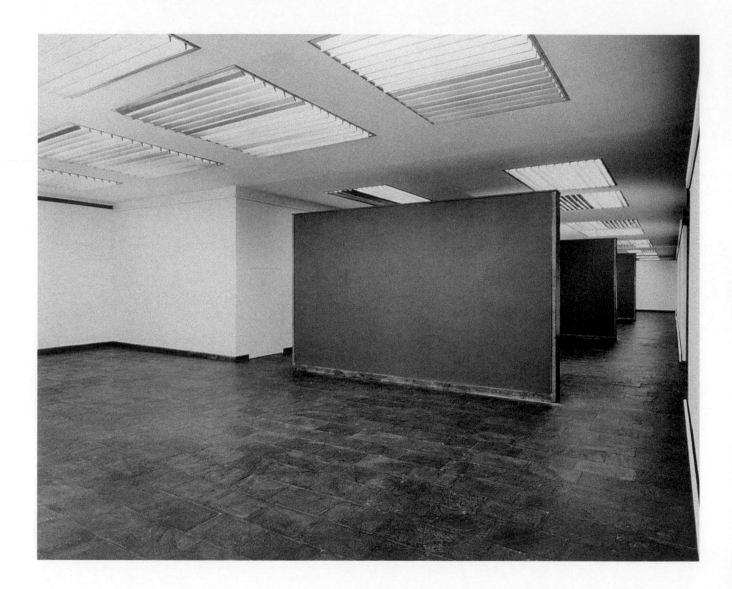

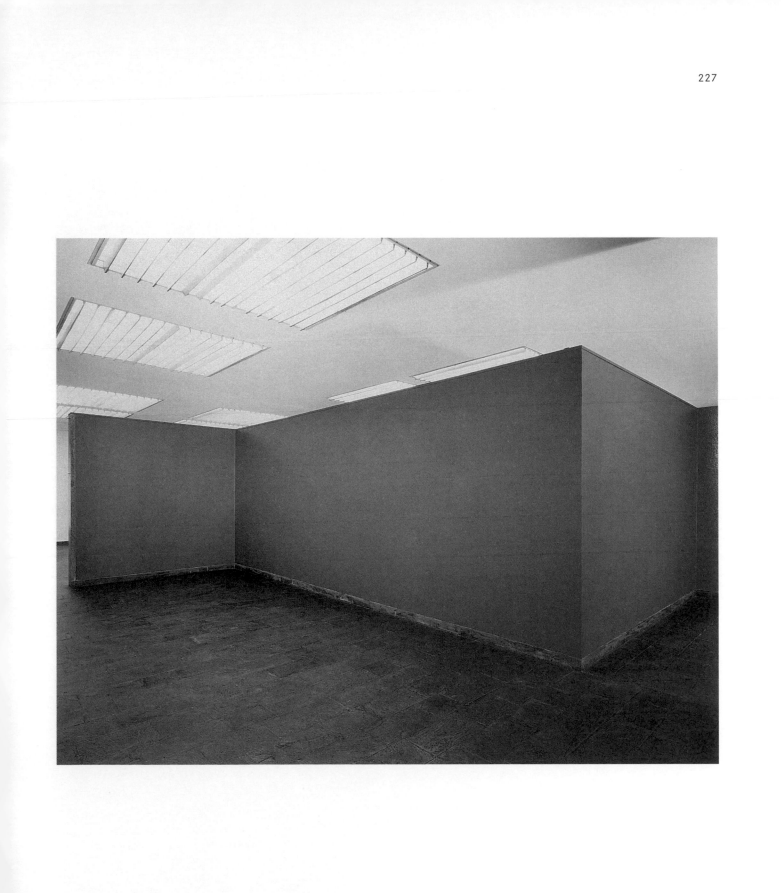

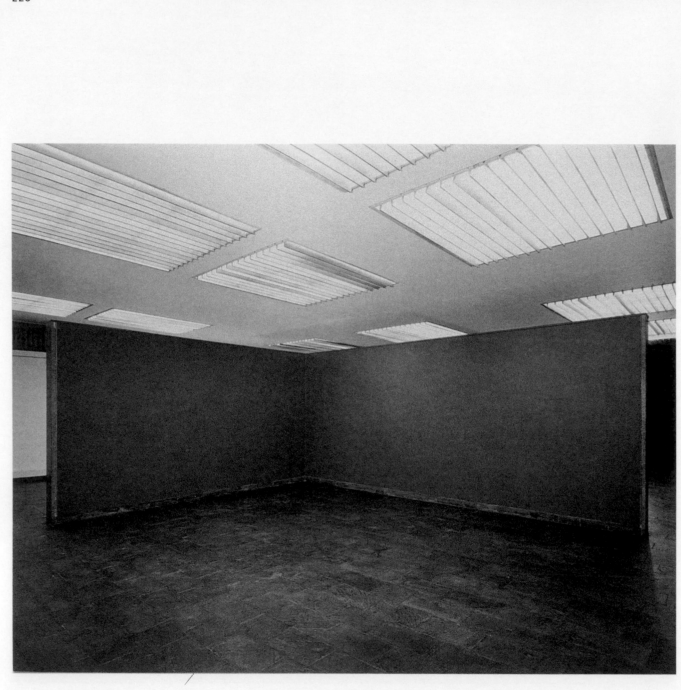

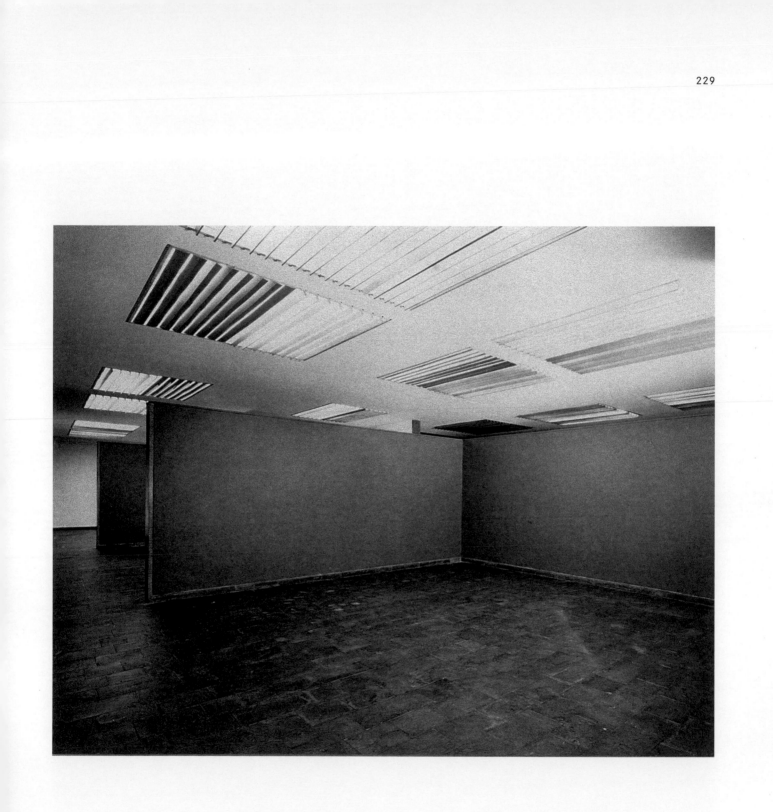

**Himmelsrichtungen, 1976**
Cardinal points, 1976

Acrylic, glass, steel
1976
Four pieces: 26.7 x 21 x 0.2 cm each unit
Total size: 26.7 x 147 x 0.2 cm

p 231-233 B/w and colour photographs of the installation
for the XXXVII Venice Biennale.
The work was dismantled at the end of the Biennale
Fondazione Celant

p 234-235 Colour photographs of the reconstruction
for the exhibition at MACBA, Barcelona 2002

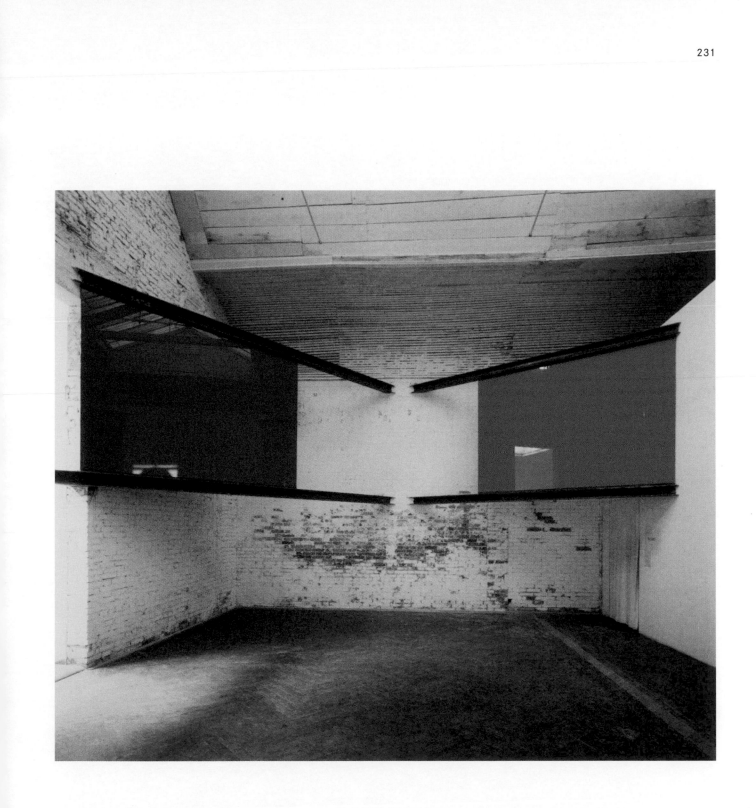

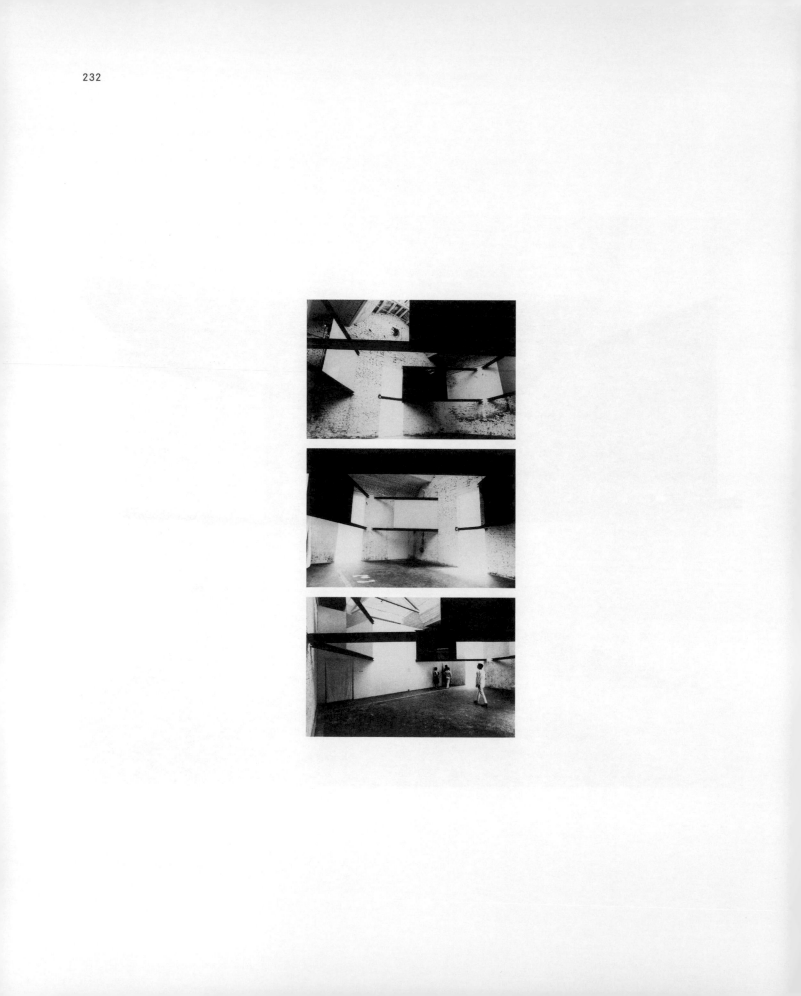

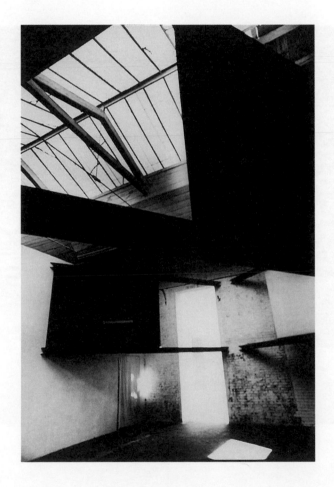

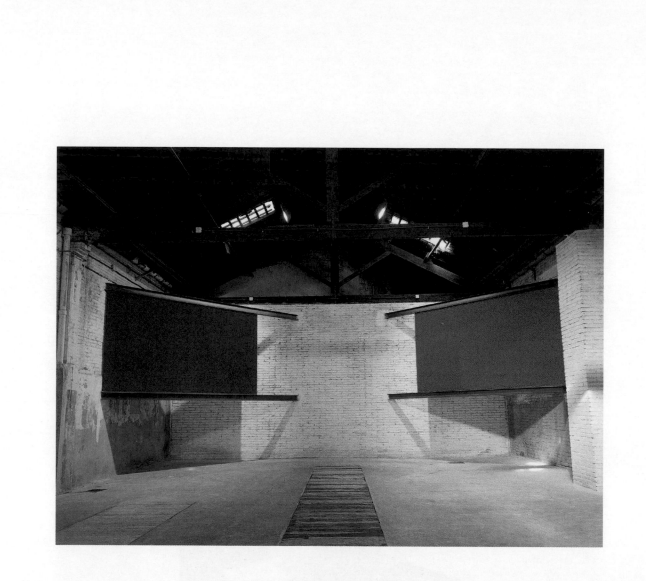

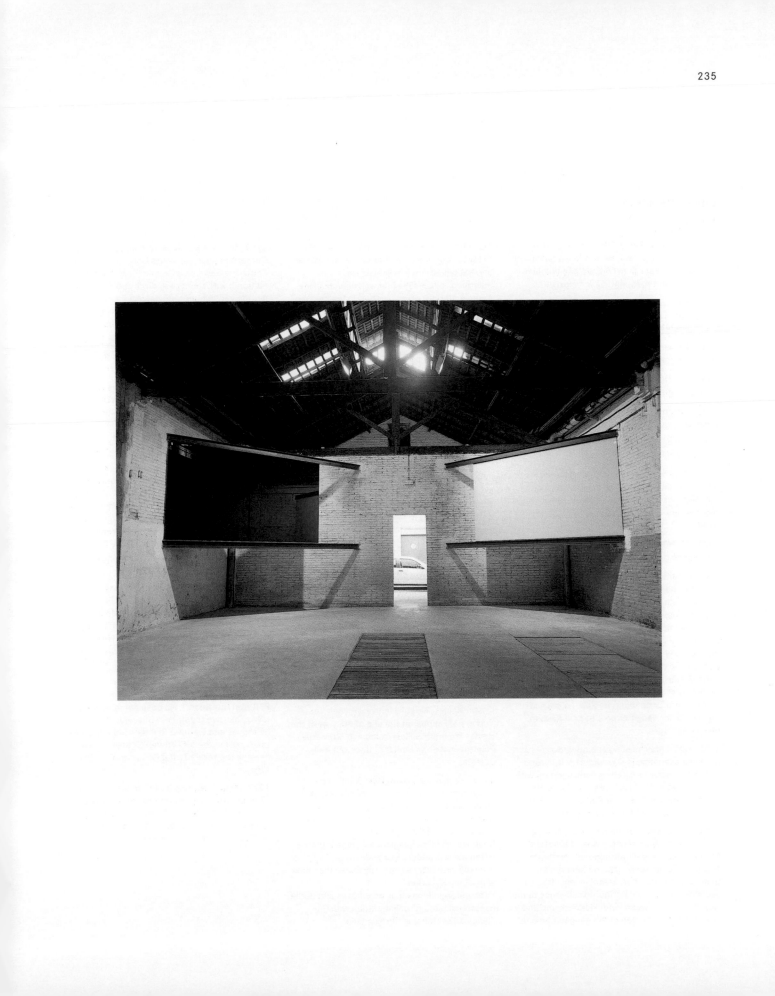

# Blinky Palermo
## 1943-1977

**1943** On 2 June Peter Schwarze is born in Leipzig. The same year, Peter and his twin brother Michael are adopted by Erika and Wilhelm Heisterkamp. The family live in Leipzig.

**1944** On 9 November his sister Renate is born. The children spend long periods of time in their grandparents' house in Erdmannsdorf.

**1949** Primary school in Leipzig-Schleussig until the age of ten.

**1952** The Heisterkamp family moves to Münster, where Peter continues primary school.

**1953** Secondary school at the Schiller Institute in Münster up to the baccalaureate.

**1958** Erika Heisterkamp dies on 9 December after a serious illness.

**1959** Studies at the Arnoldino Institute as a boarder until completing the baccalaureate. First posters and decorations. Peter Heisterkamp plays the piano in the institute band.

**1960** Wilhelm Heisterkamp gets married for the second time.

**1961** Peter Heisterkamp passes the entrance exam for the Münster School of Arts and Trades, where he studies drawing and sculpture. His first drawings, water colours and eugravings are academic exercises. Receding geometrical forms and a kind of expressive figurative drawing gradually infiltrate his style. At the age of eighteen he designs the masthead for the newspaper *Kleine Presseschau*, and does occasional window dressing. Through Fritz Holzstiege he meets Ingrid Denneborg; he goes to live with Ingrid and her daughter on a farm in Kalkum, near Düsseldorf.

**1962** On 21 May he starts painting classes at the Kunstakademie in Düsseldorf, with Bruno Goller as teacher. Analytical confrontation with constructive spatial surfaces and forms. He makes friends with Sigmar Polke and Gerhard Richter, students at the same school.

**1964** He joins Joseph Beuys' class. Among Beuys' students are Anatol (Anatol Herzfeld), Bernd Lohaus, Reiner Ruthenbeck, Norbert Tadeusz, Walter Verwoert, and later on Imi Giese and Imi Knoebel. Anatol invents the pseudonym "Blinky Palermo" in reference to the resemblance between Peter Heisterkamp and a newspaper photograph of the gangster boxing manager of the same name. It is borne out by Peter's "cool" look - leather jacket, sunglasses and hat pulled down over his eyes.
Palermo produces his first wall objects using found materials, often painted. In the next few years he also regularly paints figurative water colours with generic characters.
He travels to Western Europe, Paris and Amsterdam.

**1965** On 4 June he marries Ingrid Denneborg in Kaiserwerth. Recognition by the Ernst-Poensgen Foundation. Joseph Beuys sends a picture signed "Palermo" to the exhibition *Weiss/Weiss* at the Alfred Schmela Gallery in Düsseldorf. Blinky Palermo is now his official pseudonym. First picture with a blue triangle, a precursor of the "prototypes".

**1966** After his time at the Kunstakademie, in February Joseph Beuys calls Palermo his best student. First exhibition at the Friedrich & Dahlem Gallery in Munich. Palermo sells his first picture, to his father.
Through Heiner Friedrich and Franz Dahlem Palermo discovers the works of Carl Andre, John Chamberlain, Dan Flavin, Donald Judd, Michael Heizer, Walter de Maria, Robert Ryman, Fred Sandback and Richard Tuttle. His home and studio are now in Düsseldorf.

**1967** In the summer semester Palermo finishes his studies at the Kunstakademie. He works as a waiter at the "Creamcheese", a fashionable spot in Düsseldorf. He is separated from his wife Ingrid.

**1968** Through Sigmar Polke Palermo meets Kristin Hanigk; he goes to live with her. The first murals appear at the end of the year at the Heiner Friedrich Gallery in Munich. Previously Palermo makes a number of floor and wall objects.

**1969** He marries Kristin Hanigk on 10 June in Düsseldorf. The house in Sternstrasse is demolished. As an emergency measure, he works in the studios of his friends Imi Knoebel, Klaus Rinke and Gerhard Richter.
He moves to Mönchengladbach, where thanks to Johannes Cladders he obtains work facilities in an old carpenter's shop. He shares the studio with Ulrich Rückriem.
First murals in Munich, Bremerhaven and Berlin; occasional "action" collaboration with the Fluxus artist Henning Christiansen.

**1970** Study trip to New York in November with Gerhard Richter; he meets Gerry Schum and Katharina Sieverding. Publication of graphic editions; with Heiner Friedrich and Fred Jahn, murals in Edinburgh, Brussels, variations for a mural at the Konrad Fischer Gallery in Düsseldorf; project for Baden-Baden.

**1972** He takes part in documenta 5. First paintings on metal, which relegate the earlier ones on canvas to the background.

**1973** Art award in Berlin. He travels to the USA with his wife Kristin in April. He moves to New York in December; Kristin stays in Düsseldorf. He lives and works in two small rooms at the Heiner Friedrich Gallery in New York. He paints the first colour lacquered steel pictures.

**1974** Wilhelm Heisterkamp dies on 6 May. Palermo begins new series of paintings on metal with acrylics on aluminium. He drives around the USA with Imi Knoebel in September. He visits Rothko's chapel, recently opened in Houston, and Walter de Maria's piece in Las Vegas. He makes friends with the painter Brice Marden.

**1975** On a visit to Germany in February he leaves his wife Kristin. He lives with the New York painter Robin Bruch in her house on Fulton Street. He now uses gouache in his drawings, with minimalist diagonals, bright colours and clear contrasts with white surface of the paper. Elke and Georg Baselitz visit him in New York. Georg Baselitz, Sigmar Polke and Palermo take part in the XIII Biennial in São Paulo; Palermo, with paintings on metal.

**1976** Early in the year Palermo meets Babette Polter in Düsseldorf. He does not return to the USA. They live together in Düsseldorf. In autumn he moves into Gerhard Richter's old studio. He takes part in the XXXVII Venice Biennial. He creates the series *To the People of New York City*.

**1977** Blinky Palermo dies of heart failure on 17 February, on a trip with Babette Polter to Kurumba Island in the Maldives archipelago. His ashes are laid to rest in an old grave in the Central Cemetery in Münster.

1943   El 2 de junio nace en Leipzig Peter Schwarze. Ese mismo año, Peter y su hermano gemelo  Michael son adoptados por Erika y Wilhelm Heisterkamp. La familia vive en Leipzig.

1944   El 9 de noviembre nace su hermana Renate. Los niños pasan largas temporadas en casa de sus abuelos, en Erdmannsdorf.

1949   Estudios de primaria en Leipzig-Schleussig hasta los diez años.

1952   Traslado de la familia a Münster, donde Peter continúa sus estudios primarios.

1953   Estudios de secundaria en el Instituto Schiller de Münster hasta el bachillerato.

1958   Erika Heisterkamp fallece el 9 de diciembre, tras una grave enfermedad.

1959   Estudios en el Instituto Arnoldino, un internado, hasta finalizar el bachillerato. Primeros carteles y decoraciones. Peter Heisterkamp es pianista en la banda del instituto.

1960   Segundo matrimonio de Wilhelm Heisterkamp.

1961   Peter Heisterkamp ingresa en la Escuela de Artes y Oficios de Münster, donde cursa dibujo y escultura. Sus primeros dibujos, acuarelas y grabados tienen el carácter de ejercicios académicos. Las formas geométricas en fuga y el dibujo figurativo expresivo se infiltran poco a poco en su estilo. A los dieciocho años Palermo diseña la cabecera para el periódico Kleine Presseschau, y ocasionalmente decora escaparates. A través de Fritz Holzstiege conoce a Ingrid Denneborg; en compañía de ella y de su hija se instala en una granja en Kalkum, cerca de Düsseldorf.

1962   El 21 de mayo comienzan sus clases de pintura en la Kunstakademie de Düsseldorf, con Bruno Goller como profesor. Confrontación analítica con superficies y formas espaciales constructivas. Traba amistad con Sigmar Polke y Gerhard Richter, estudiantes en la misma escuela.

1964   Cambio a la clase de Joseph Beuys. Entre los alumnos de Beuys se cuentan Anatol (Anatol Herzfeld), Bernd Lohaus, Reiner Ruthenbeck, Norbert Tadeusz, Walter Verwoert, y más tarde también Imi Giese e Imi Knoebel. Anatol inventa el seudónimo de "Blinky Palermo": retrata el parecido entre Peter Heiserkamp y el mafioso agente de boxeadores en un periódico, y el aspecto "desenfadado" de Peter -cazadora de cuero,

gafas de sol y sombrero calado-, lo justifica. Palermo realiza sus primeros objetos de pared utilizando materiales encontrados, con frecuencia pintados; en los años siguientes también pinta con regularidad acuarelas figurativas con caracteres genéricos.
Viajes a Europa occidental, París y Amsterdam.

1965   El 4 de junio se casa con Ingrid Denneborg en Kaiserwerth. Reconocimiento de la Fundación Ernst-Poensgen. Beuys envía a la exposición Weiss/Weiss en la galería Alfred Schmela de Düsseldorf un cuadro firmado "Palermo". Blinky Palermo ya es su seudónimo oficial. Primer cuadro con un triángulo azul, preconizador de los "prototipos".

1966   Tras su paso por la Kunstakademie, en febrero Joseph Beuys nombra a Palermo su mejor alumno. Primera exposición en la galería Friedrich & Dahlem, de Múnich. Palermo vende su primer cuadro, a su padre.
A través de Heiner Friedrich y Franz Dahlem Palermo conoce las obras de Carl Andre, John Chamberlain, Dan Flavin, Donald Judd, Michael Heizer, Walter de Maria, Robert Ryman, Fred Sandback y Richard Tuttle. Su casa y su taller están en Düsseldorf.

1967   En verano Palermo finaliza sus estudios en la Kunstakademie. Trabaja como camarero en el "Creamcheese", local de moda en Düsseldorf. Se separa de su esposa Ingrid.

1968   A través de Sigmar Polke Palermo conoce a Kristin Hanigk; se traslada a vivir con ella. Los primeros murales aparecen a finales de este año en las salas de la galería Heiner Friedrich, en Múnich; antes, Palermo realiza diversos objetos de suelo y pared.

1969   Se casa con Kristin Hanigk el 10 de junio en Düsseldorf. Derribo de la casa en la Sternstrasse. Palermo trabaja, como solución de emergencia, en los talleres de sus amigos Imi Knoebel, Klaus Rinke y Gerhard Richter. Traslado a Mönchengladbach, donde gracias a Johannes Cladders consigue facilidades para trabajar en una antigua carpintería. Comparte el taller con Ulrich Rückriem.
Primeros murales en Múnich, Bremerhaven y Berlín; ocasionalmente, colaboración "accionista" con el artista Fluxus Henning Christiansen.

1970   En noviembre, viaje de estudios a Nueva York con Gerhard Richter; encuentro con Gerry Schum y Katharina Sieverding. Publicación de

ediciones gráficas; con Heiner Friedrich y Fred Jahn, murales en Edimburgo, Bruselas, numerosas variaciones para un mural en la galería Konrad Fischer de Düsseldorf; proyecto para Baden-Baden.

1972   Participa en la documenta 5. Primeras pinturas sobre metal, que relegan a un segundo plano a las pinturas anteriores hechas con tela.

1973   Galardón en Berlín. Viaje a América con su esposa Kristin en abril. Traslado a Nueva York en diciembre; Kristin Heiserkamp se queda en Düsseldorf. Palermo vive y trabaja en dos pequeñas habitaciones de la galería Heiner Friedrich en Nueva York. Pinta los primeros cuadros de acero lacado en colores.

1974   Wilhelm Heisterkamp fallece el 6 de mayo. Palermo comienza nuevas series de pinturas sobre metal con acrílicos sobre aluminio. En septiembre viaja en coche por Estados Unidos con Imi Knoebel. Visita la Capilla de Rothko, recién abierta en Houston, y la pieza de Walter de Maria en Las Vegas. Traba amistad con el pintor Brice Marden.

1975   Durante una visita a Alemania en febrero se separa de su esposa Kristin. Vive con la pintora neoyorkina Robin Bruch en Fultonstreet. En sus dibujos utiliza ahora gouache con diagonales minimalistas de colores intensos, y contrastes claros con la superficie blanca del papel. Elke y Georg Baselitz lo visitan en Nueva York. Georg Baselitz, Sigmar Polke y Palermo participan en la XIII Bienal de São Paulo; Palermo, con pinturas sobre metal.

1976   A principios de año Palermo conoce a Babette Polter en Düsseldorf. No regresa a Estados Unidos. Ambos viven juntos en Düsseldorf. En otoño ocupa el antiguo taller de Gerhard Richter. Participa en la XXXVII Bienal de Venecia. Crea la serie To the People of New York City.

1977   Blinky Palermo fallece por problemas cardíacos el 17 de febrero, durante unas vacaciones en compañía de Babette Polter, en la isla Kurumba, en las Maldivas. Sus cenizas reposan en una tumba antigua del Cementerio Central de Münster.

## Catalogue of works  Catalogación

**pp 12-120**

**Komposition mit 8 roten Rechtecken**
Composition with 8 red rectangles
*Composición con 8 rectángulos rojos*
1964
Oil and pencil on canvas /
Óleo y lápiz sobre tela
95,7 x 110,9
Private collection / Colección privada
p 12

**Zeebrügge**
1964
Water colour and pencil on squared paper /
Acuarela y lápiz sobre papel cuadriculado
Two pieces / Dos piezas:
Piece a / Pieza a: 19,5 x 11,8 cm
Piece b / Pieza b: 19,5 x 11,4 cm
Deutsche Bank Collection /
Colección Deutsche Bank
p 26

**Ohne Titel (Schere 1)**
Untitled (scissors 1)
*Sin título (tijeras 1)*
1964
Water colour and pencil on hand-made paper /
Acuarela y lápiz sobre papel manual
16,1 x 13,3 cm
Klüser Collection, Munich /
Colección Klüser, Múnich
p 29

**Komposition mit 5 Linien**
Composition with 5 lines
*Composición con 5 líneas*
1964
Pencil on fine card on card /
Lápiz sobre cartulina de dibujo encima de
cartulina
13,3 x 10,6 cm
Card / Cartulina: 50 x 10,6 cm
Staatsgalerie Stuttgart - Graphic Collection /
Staatsgalerie Stuttgart - Colección Gráfica
p 30

**Ohne Titel (Kreuz/rot/blau)**
Untitled (cross/red/blue)
*Sin título (cruz/rojo/azul)*
1964
Paint on paper / Pintura sobre papel
46,5 x 23,5 cm

Museum Ludwig, Cologne /
Museum Ludwig, Colonia
p 52

**Untitled**
*Sin título*
1964
Oil diluted with essence of turpentine on paper
/ Óleo diluido con esencia de trementina sobre
papel
21,7 x 21,1 cm
Klüser Collection, Munich /
Colección Klüser, Múnich
p 53

**Untitled**
*Sin título*
1964
Oil on paper / Óleo sobre papel
29,7 x 21 cm
Wittelsbacher Loan, Prinz Franz von Bayern
Collection, Staatliche Graphische Sammlung
München deposit /
Fondo de compensación Wittelsbacher,
colección Prinz Franz von Bayern, depósito
Staatliche Graphische Sammlung München
p 53

**Untitled**
*Sin título*
1964
Oil diluted with essence of turpentine on
newsprint on pressed wood /
Óleo diluido con esencia de trementina sobre
papel de periódico sobre madera prensada
70,8 x 50,9 cm
Kunstmuseum Bonn, Grothe Collection deposit /
Kunstmuseum Bonn, depósito colección Grothe
p 102

**Blaue Brücke**
Blue bridge
*Puente azul*
1964-1965
Oil on canvas / Óleo sobre tela
125 x 170 cm
Private collection / Colección privada
p 114

**Für J. Beuys/unvollendet**
For J. Beuys/unfinished
*Para J. Beuys/inacabado*
1964-1976
Untreated aluminium, polished aluminium
and acrylic on aluminium / Aluminio sin tratar,
aluminio pulido y acrílico sobre aluminio
Three pieces / Tres piezas:
Piece a / Pieza a: 26,3 x 13,2 x 0,3 cm
Piece b / Pieza b: 26,7 x 20,8 x 0,3 cm
Piece c / Pieza c: 21 x 16 x 0,2 cm
Kunstmuseum Bonn, Grothe Collection
deposit / Kunstmuseum Bonn, depósito
colección Grothe
p 109

**Untitled**
*Sin título*
1965
Water colour on squared paper /
Acuarela sobre papel cuadriculado
19,5 x 10 cm
Private collection / Colección privada
p 27

**Ohne Titel (Schere 4)**
Untitled (scissors 4)
*Sin título (tijeras 4)*
1965
Pencil on silk paper /
Lápiz sobre papel de seda
20,2 x 29,6 cm
Klüser Collection, Munich /
Colección Klüser, Múnich
p 28

**Untitled**
*Sin título*
1965
Water colour on hand-made paper /
Acuarela sobre papel manual
13,2 x 15,8 cm
Klüser Collection, Munich /
Colección Klüser, Múnich
p 28

**Ohne Titel (Schaufenster)**
Untitled (showcase)
*Sin título (escaparate)*
1965
Oil on paper / Óleo sobre papel
21 x 30 cm

Museum Ludwig, Cologne /
Museum Ludwig, Colonia
p 60

Untitled
*Sin título*
1965
Oil on paper / Óleo sobre papel
42 x 29,6 cm
Kunstmuseum Bonn
p 61

**Die Landung**
Landing
*El aterrizaje*
1965
Oil on paper / Óleo sobre papel
22 x 29,5 cm
Wittelsbacher Loan, Prinz Franz von Bayern
Collection, Staatliche Graphische Sammlung
München deposit /
Fondo de compensación Wittelsbacher,
colección Prinz Franz von Bayern, depósito
Staatliche Graphische Sammlung München
p 61

**Ohne Titel (für Sigmar)**
Untitled (for Sigmar)
*Sin título (para Sigmar)*
1965
Gouache on paper on cardboard /
Gouache sobre papel encima de cartón
Two pieces / Dos piezas:
Piece a / Pieza a: 17,8 x 21 cm
Piece b / Pieza b: 10,6 x 21 cm
Cardboard / Cartón: 47 x 41,2 cm
Lergon Collection / Colección Lergon
p 64

Untitled
*Sin título*
1965
Oil diluted with essence of turpentine on paper
/ Óleo diluido con esencia de trementina sobre
papel
40 x 25,5 cm
Klüser Collection, Munich /
Colección Klüser, Múnich
p 64

Untitled
*Sin título*
1965
Pencil on card / Lápiz sobre cartulina
47,7 x 34,2 cm
Private collection / Colección privada
p 75

Untitled
*Sin título*
1965
Oil on card / Óleo sobre cartulina
32,8 x 23,8 cm
Kunstmuseum Bonn
p 75

Untitled
*Sin título*
1965
Water colour and lead white on wood /
Acuarela y blanco de plomo sobre madera
108 x 14,5 x 2,5 cm
Erik Mosel, Munich / Erik Mosel, Múnich
p 106

**Komposition Rot-Grün**
Red-green composition
*Composición rojo-verde*
1965
Oil on paper / Óleo sobre papel
42 x 30 cm
Private collection, Germany /
Colección privada, Alemania
p 110

Untitled
*Sin título*
1966
Water colour and pencil on paper /
Acuarela y lápiz sobre papel
21 x 17,1 cm
Private collection / Colección privada
p 21

**Ohne Titel (für Ingrid)**
Untitled (for Ingrid)
*Sin título (para Ingrid)*
1966
Water colour and pencil on paper /
Acuarela y lápiz sobre papel
21,5 x 21,5 cm
Flick Collection / Colección Flick
p 21

**Hymne an die Nacht (für Novalis)**
Hymn to the night (for Novalis)
*Himno a la noche (para Novalis)*
1966
Water colour, bronze and pencil on paper /
Acuarela, bronce y lápiz sobre papel
25 x 20 cm
Klüser Collection, Munich /
Colección Klüser, Múnich
p 21

**Komposition Weiss-Weiss**
White-white composition
*Composición blanco-blanco*
1966
Adhesive tape on paper on card /
Cinta adhesiva sobre papel encima de cartulina
29,5 x 21 cm
Card / Cartulina: 50 x 33,8 cm
Private collection, Spencertown, New York /
Colección privada, Spencertown, Nueva York
p 31

**Komposition Gelb-Gelb**
Yellow-yellow composition
*Composición amarillo-amarillo*
1966
Adhesive tape and transparent paper on card
/ Cinta adhesiva y papel transparente sobre
cartulina encima de cartulina
23 x 18,5 cm
Card / Cartulina: 49,2 x 34,4 cm
Card / Cartulina: 64,9 x 50 cm
Private collection / Colección privada
p 31

Untitled
*Sin título*
1966
Water colour on vellum /
Acuarela sobre papel vitela
14,8 x 19,8 cm
Flick Collection / Colección Flick
p 60

Untitled
*Sin título*
1966
Casein on ramee fibre on wood / Caseína sobre
tejido de ramio encima de madera
251,3 x 252 x 3,2 cm
Flick Collection / Colección Flick
p 68

**Weisses Dreieck**
White triangle
*Triángulo blanco*
1966
Casein on ramee fibre on wood /
Caseína sobre tejido de ramio encima de madera
23 x 46 cm
Flick Collection / Colección Flick
p 74

**Komposition**
Composition
*Composición*
1966
Pencil on paper / Lápiz sobre papel
20,3 x 21,1 cm
Private collection / Colección privada
p 74

Untitled
*Sin título*
1966
Oil and pencil on card/Óleo y lápiz sobre cartulina
35 x 27,5 cm
Deutsche Bank Collection /
Colección Deutsche Bank
p 76

Untitled
*Sin título*
1967
Dyed, sewn cotton reinforced with ramee
fibre, on stretcher / Algodón teñido y cosido,
reforzado con tejido de ramio, sobre bastidor
200 x 70 cm
Private collection / Colección privada
p 34

**Weisses Zelt**
White tent
*Tienda de campaña blanca*
1967
Ball-point, felt-tipped pen and casein on paper
collage / Bolígrafo, rotulador y caseína sobre
collage de papel
33,5 x 47,6 cm
Wittelsbacher Loan, Prinz Franz von Bayern
Collection, Staatliche Graphische Sammlung
München deposit / Fondo de compensación
Wittelsbacher, colección Prinz Franz von
Bayern, depósito Staatliche Graphische
Sammlung München
p 60

**Schwarzer Winkel**
Black angle
*Ángulo negro*
1967
Oil on ramee fibre on wood /
Óleo sobre tejido de ramio encima de madera
14,5 x 33 cm
Flick Collection / Colección Flick
p 67

Untitled
*Sin título*
1967
Water colour on squared paper / Acuarela sobre
papel cuadriculado
19,5 x 11,6 cm
Private collection / Colección privada
p 101

Untitled
*Sin título*
1967
Wood, ramee, poster ink and matte blue ramee
fibre / Madera, ramio, tinta para cartel y tejido
de ramio azul mate
345 x 41 x 8 cm
Fröhlich collection, Stuttgart /
Colección Fröhlich, Stuttgart
p 104

**Ohne Titel ("Messlatte")**
Untitled ("panel with measurements")
*Sin título ("placa con medidas")*
1968
Dispersion and pencil on wood /
Dispersión y lápiz sobre madera
326,6 x 5 x 3 cm
René Block Collection. Loan to the Neues
Museen in Nürnberg / Colección René Block.
Préstamo al Neues Museen in Nürnberg
p 15

Untitled
*Sin título*
1968
Dyed and undyed ramee fibre on wood /
Tejido de ramio teñido y sin teñir sobre madera
200 x 30 cm
Staatsgalerie Stuttgart
p 35

Untitled
*Sin título*
1968
Ink, water colour and pencil on paper / Tinta,
acuarela y lápiz sobre papel
Piece a / Pieza a: 29,6 x 21 cm
Piece b / Pieza b: 29,5 x 16,7 cm
Total size / Conjunto: 29,6 x 37,7 cm
Speck Collection, Cologne /
Colección Speck, Colonia
p 40

Untitled
*Sin título*
1968
Pencil and water colour on paper /
Lápiz y acuarela sobre papel
38 x 23,3 cm
Lergon Collection / Colección Lergon
p 41

**Blaue Scheibe und Stab**
Blue disc and stick
*Rodela azul y palo*
1968
Wooden beam, plywood disc and adhesive
tape / Viga de madera, rodela de madera de
contraplacado y cinta adhesiva
Top of the stick / Parte superior del palo:
251 x 9,8 x 7,5 cm
Bottom of the stick / Parte inferior del palo:
251 x 10,3 x 8 cm
Disc / Rodela: Ø 63 x 1,3 cm
Speck Collection, Cologne /
Colección Speck, Colonia
p 42

**Ohne Titel (Rot-blau)**
Untitled (red-blue)
*Sin título (rojo-azul)*
1968
Dyed, sewn cotton reinforced with ramee
fibre, on stretcher / Algodón teñido y cosido,
reforzado con tejido de ramio, sobre bastidor
200 x 200 cm
Westfälisches Landesmuseum für Kunst und
Kulturgeschichte, Münster
p 45

Untitled
*Sin título*
1968
Cotton on canvas / Algodón sobre tela
200 x 200 cm
Musée d'Art Moderne Grand-Duc Jean,
Luxembourg. Donation by the Banque
Européenne d'Investissement / Musée d'Art
Moderne Grand-Duc Jean, Luxemburgo.
Donación de la Banque Européenne
d'Investissement
p 48

Untitled
*Sin título*
1968
Dyed, sewn cotton reinforced with ramee
fibre, on stretcher / Algodón teñido y cosido,
reforzado con tejido de ramio, sobre bastidor
200 x 200 cm
Private collection / Colección privada
p 97

**Rechter Winkel**
Right angle
*Ángulo recto*
1968
Casein on canvas on wood /
Caseína sobre tela encima de madera
56 x 37,5 x 2  cm
Hamburger Kunsthalle, private collection
deposit, Cologne / Hamburger Kunsthalle,
depósito colección privada Colonia
p 100

**Captagon**
1969
Water colour on photocopies on card /
Acuarela sobre fotocopias encima de cartulina
Three pieces / Tres piezas:
Piece a / Pieza a: 20,6 x 29,6 cm
Piece b / Pieza b: 29,4 x 20 cm
Piece c / Pieza c: 20,6 x 29,6 cm
Card / Cartulina: 96,3 x 68,3 cm
Schönewald Fine Arts, Xanten, Germany /
Schönewald Fine Arts, Xanten, Alemania
p 25

**Ohne Titel (für L. Schäfer)**
Untitled (for L. Schäfer)
*Sin título (para L. Schäfer)*
1969
Chinese ink on paper / Tinta china sobre papel

21 x 29,7 cm
Klüser Collection, Munich /
Colección Klüser, Múnich
p 38

Untitled
*Sin título*
1969
Chinese ink on paper / Tinta china sobre papel
21 x 29,7 cm
Klüser Collection, Munich /
Colección Klüser, Múnich
p 38

Untitled
*Sin título*
1969
Strips of cloth on paper on card /
Tiras de tejido sobre papel encima de cartulina
34,5 x 34,5 cm
Card / Cartulina: 50 x 50 cm
Private collection / Colección privada
p 46

Untitled
*Sin título*
1969
Strips of cloth on paper on card /
Tiras de tejido sobre papel encima de cartulina
34,5 x 34,5 cm
Card / Cartulina: 50 x 50 cm
Private collection / Colección privada
p 46

Untitled
*Sin título*
1969
Strips of cloth on paper on card /
Tiras de tejido sobre papel encima de cartulina
34,5 x 34,5 cm
Card / Cartulina: 50 x 50 cm
Private collection / Colección privada
p 47

Untitled
*Sin título*
1969
Strips of cloth on paper on card /
Tiras de tejido sobre papel encima de cartulina
34,5 x 34,5 cm
Card / Cartulina: 50 x 50 cm
Private collection / Colección privada
p 47

Untitled
*Sin título*
1969
Dyed, sewn cotton, reinforced with ramee
fibre, on stretcher / Algodón teñido y cosido,
reforzado con tejido de ramio, sobre bastidor
200 x 170 cm
Kaiser Wilhelm Museum, Krefeld
p 55

**Ohne Titel (Bildentwurf)**
Untitled (sketch for a picture)
*Sin título (diseño para un cuadro)*
1969
Water colour and felt-tipped pen on photocopy
/ Acuarela y rotulador sobre fotocopia
20,8 x 29,7 cm
Klüser Collection, Munich /
Colección Klüser, Múnich
p 56

Untitled
*Sin título*
1969
Water colour and pencil on paper /
Acuarela y lápiz sobre papel
24 x 33,6 cm
Klüser Collection, Munich /
Colección Klüser, Múnich
p 56

Untitled
*Sin título*
1969
Water colour, felt-tipped pen and ball-point
on squared paper on card /
Acuarela, rotulador y bolígrafo sobre papel
cuadriculado encima de cartulina
Two pieces / Dos piezas:
15 x 20,8 cm each / c/u
Card / Cartulina: 66 x 48 cm
Eric Decelle Collection, Brussels /
Colección Eric Decelle, Bruselas
p 57

**Leisesprecher II**
Speaker in a low voice II
*Orador a media voz II*
1969
Two pieces / Dos piezas:
Piece a: Cotton / Pieza a: algodón
Piece b: Cotton on wood / Pieza b: algodón
sobre madera

Piece a / Pieza a: 80,5 x 215 cm
Piece b / Pieza b: 56,5 x 110 x 10 cm
Total size / Conjunto: 146 x 215 x 10 cm
Eric Decelle Collection, Brussels /
Colección Eric Decelle, Bruselas
p 58

**Schmetterling II**
Butterfly II
*Mariposa II*
1969
Two pieces / Dos piezas:
Piece a: Oil on ramee fibre on wood / Pieza a:
óleo sobre tejido de ramio encima de madera
Piece b: Oil on ramee fibre on conglomerate
wood / Pieza b: óleo sobre tejido de ramio
encima de madera de conglomerado
Piece a / Pieza a: 303,5 x 12,5 x 4,5 cm
Piece b / Pieza b: 34 x 80,5 x 1,5 cm
Total size / Conjunto: 303,5 x 93 x 4,5 cm
Museum für Moderne Kunst, Frankfurt am Main.
Old Karl Ströher Collection, Darmstadt /
Museum für Moderne Kunst, Frankfurt am Main.
Antigua Colección Karl Ströher, Darmstadt
p 62

Untitled
*Sin título*
1969
Wax on rough ramee fibre, reinforced with
ramee fibre tensed on stretcher /
Cera sobre tejido de ramio basto, reforzado con
tejido de ramio tensado encima de bastidor
170 x 199,5 cm
Private collection / Colección privada
p 72

Untitled
*Sin título*
1969
Pencil on paper / Lápiz sobre papel
42 x 29,7 cm
Private collection / Colección privada
p 74

Untitled
*Sin título*
1969
Dyed, sewn cotton reinforced with ramee
fibre, on stretcher /
Algodón teñido y cosido, reforzado
con tejido de ramio, sobre bastidor
80 x 70 cm

Städtisches Museum Abteiberg,
Mönchengladbach
p 77

Untitled
*Sin título*
1969
Dyed, sewn cotton reinforced with ramee
fibre, on stretcher / Algodón teñido y cosido,
reforzado con tejido de ramio, sobre bastidor
200 x 200 cm
Private collection, Turin/
Colección privada, Turín
p 78

Untitled
*Sin título*
1969
Dyed, sewn cotton reinforced with ramee
fibre, on stretcher / Algodón teñido y cosido,
reforzado con tejido de ramio, sobre bastidor
150 x 70 cm
Koninklije Musea voor Schone Kunsten van
België, Brussels / Koninklije Musea voor Schone
Kunsten van België, Bruselas
p 82

Sense títol
*Sin título*
1969
Dyed, sewn cotton reinforced with ramee
fibre, on stretcher / Algodón teñido y cosido,
reforzado con tejido de ramio, sobre bastidor
200 x 200 cm
Hamburger Kunsthalle, private collection
Hamburg deposit / Hamburger Kunsthalle,
depósito colección privada Hamburgo
p 83

**Ohne Titel (Braun/Olive/Olive)**
Untitled (brown/olive/olive)
*Sin título (marrón/oliva/oliva)*
1969
Dyed, sewn cotton reinforced with ramee
fibre, on stretcher / Algodón teñido y cosido,
reforzado con tejido de ramio, sobre bastidor
200 x 200 cm
By courtesy of Christie's, London /
Cortesía Christie's, Londres
p 96

Untitled
*Sin título*
1969
Two pieces/ Dos piezas:
Piece a: Casein on conglomerate /
Pieza a: caseína sobre conglomerado
Piece b: Mirror on conglomerate /
Pieza b: espejo sobre conglomerado
Piece a / Pieza a: 23 x 46 x 2,5 cm
Piece b / Pieza b: 22,5 x 45,5 x 2,25 cm
Total size / Conjunto: 23 x 138 x 2,5 cm
Hamburger Kunsthalle, private collection
Cologne deposit / Hamburger Kunsthalle,
depósito colección privada Colonia
p 98

Untitled
*Sin título*
1969
Water colour and charcoal on paper /
Acuarela y carbón sobre papel
23,8 x 17 cm
Flick Collection / Colección Flick
p 101

**I-V Fernsehen**
I-V Television
*I-V Televisión*
1970
Water colour and pencil on squared paper /
Acuarela y lápiz sobre papel cuadriculado
Five pieces / Cinco piezas:
14,8 x 20,8 cm each / c/u
I-II Wittelsbacher Ausgleichsfonds, Prinz Franz
von Bayern Collection, Staatliche Graphische
Sammlung München deposit
III-V Staatliche Graphische Sammlung
München /
I-II Wittelsbacher Ausgleichsfonds, colección
Prinz Franz von Bayern, depósito Staatliche
Graphische Sammlung München
III-V Staatliche Graphische Sammlung München
p 16-17

**Afrikanische Suite,**
**Entwurf für Siebdruck**
African suite, sketch for serigraphy
*Suite africana,*
*diseño para serigrafía*
1970
Gouache on wrapping paper /
Gouache sobre papel de embalaje
Four pieces / Cuatro piezas:

60 x 60 cm each / c/u
Graphische Sammlung der ETH, Zürich /
Graphische Sammlung der ETH, Zúrich
p 18-19

**I + II Karfreitag**
I + II Good Friday
*I + II Viernes Santo*
1970
Water colour, pencil and ball-point on squared
paper on card /
Acuarela, lápiz y bolígrafo sobre papel
cuadriculado encima de cartulina
14,7 x 20,7 cm each / c/u
Card / Cartulina: 68 x 48 cm
Private collection / Colección privada
p 22

Untitled
*Sin título*
1970
Oil on canvas on wood /
Óleo sobre tela encima de madera
Two pieces / Dos piezas:
15,2 x 15,2 x 5,1 cm each / c/u
Nicole Klagsbrun Collection /
Colección Nicole Klagsbrun
p 32

**Schwarzer Kasten**
Black box
*Caja negra*
1970
Acrylic and red lead on ramee fibre on wood /
Acrílico y minio sobre tejido de ramio
encima de madera
15 x 15 x 5 cm
Private collection / Colección privada
p 36

**Graue Scheibe**
Grey disc
*Rodela gris*
1970
Oil on canvas on wood /
Óleo sobre tela encima de madera
13 x 26,5 x 2 cm
Private collection / Colección privada
p 37

**Ohne Titel (für Peter Dibke)**
Untitled (for Peter Dibke)
*Sin título (para Peter Dibke)*
1970
Casein on ramee fibre on wood / Caseína sobre
tejido de ramio encima de madera
12,5 x 19 x 2 cm
Private collection / Colección privada
p 37

Untitled
*Sin título*
1970
Water colour and lacquer on paper /
Acuarela y laca sobre papel
22,9 x 29,8 cm
Erik Mosel, Munich / Erik Mosel, Múnich
p 39

Untitled
*Sin título*
1970
Water colour on card /
Acuarela sobre cartulina
17 x 23,8 cm
Klüser Collection, Munich /
Colección Klüser, Múnich
p 40

Untitled
*Sin título*
1970
Dyed, sewn cotton reinforced with ramee
fibre, on stretcher / Algodón teñido y cosido,
reforzado con tejido de ramio, sobre bastidor
200 x 200 cm
Private collection / Colección privada
p 50

Untitled
*Sin título*
1970
Acrylic on pressed wood /
Acrílico sobre madera prensada
52 x 110 cm
Hamburger Kunsthalle, private collection
Cologne deposit / Hamburger Kunsthalle,
depósito colección privada Colonia
p 86

**II Satyricon**
II Satiricon
*II Satiricón*
1970
Pencil on water colour on squared paper
on card / Lápiz sobre acuarela sobre papel
cuadriculado encima de cartulina
28,9 x 20,8 cm
Card / Cartulina: 68 x 48 cm
Klüser Collection, Munich /
Colección Klüser, Múnich
p 90

**III Satyricon**
III Satiricon
*III Satiricón*
1970
Water colour and felt-tipped pen on transparent
squared paper on card / Acuarela y rotulador
sobre papel transparente cuadriculado
encima de cartulina
42,1 x 29,8 cm
Card / Cartulina: 68 x 48 cm
Klüser Collection, Munich /
Colección Klüser, Múnich
p 90

**IV Satyricon**
IV Satiricon
*IV Satiricón*
1970
Water colour on squared paper on card /
Acuarela sobre papel cuadriculado
encima de cartulina
15 x 20,8 cm
Card / Cartulina: 68 x 48 cm
Klüser Collection, Munich /
Colección Klüser, Múnich
p 91

**I Satyricon**
I Satiricon
*I Satiricón*
1970
Transparent paper and card on card /
Papel transparente y cartulina
encima de cartulina
17,5 x 30,3 cm
Card / Cartulina: 68 x 48 cm
Klüser Collection, Munich /
Colección Klüser, Múnich
p 91

Untitled
*Sin título*
1970
Chinese ink on card /
Tinta china sobre cartulina
29,2 x 17,2 cm
Klüser Collection, Munich /
Colección Klüser, Múnich
p 95

Untitled
*Sin título*
1971
Water colour and pencil on paper /
Acuarela y lápiz sobre papel
15 x 20,6 cm
Klüser Collection, Munich /
Colección Klüser, Múnich
p 20

**Projektion**
Projection
*Proyección*
1971
Original colour photograph. Original for the
edition / Foto original en color. Original para la
edición
18 x 23,8 cm
Erhard Klein, Bad Münstereifel
p 44

Untitled
*Sin título*
1971
Resopal sheet and insulating tape /
Placa de Resopal y cinta aislante
55 x 80 x 2 cm
Private collection, London /
Colección privada, Londres
p 70

Untitled
*Sin título*
1971
Pencil and paper on card /
Lápiz y papel sobre cartulina
6 x 24 cm
Dr. H.B. von Harling, Madulain
p 94

**Bildentwurf**
Sketch for a picture
*Diseño para un cuadro*
1971
Water colour and pencil on card /
Acuarela y lápiz sobre cartulina
52,5 x 29 cm
Klüser Collection, Munich /
Colección Klüser, Múnich
p 95

Untitled
*Sin título*
1972
Dyed, sewn cotton reinforced with ramee
fibre, on stretcher / Algodón teñido y cosido,
reforzado con tejido de ramio, sobre bastidor
200 x 70 cm
Private collection, Düsseldorf /
Colección privada, Düsseldorf
p 54

Untitled
*Sin título*
1973
Rustproof paint on steel sheet / Pintura
antioxidante sobre plancha de acero
100 x 100 x 0,15 cm
Galerie Hauser & Wirth, Zurich /
Galerie Hauser & Wirth, Zúrich
p 84

**Ohne Titel (für Kristin)**
Untitled (for Kristin)
*Sin título (para Kristin)*
1973
Two pieces / Dos piezas:
Piece a: Oil and casein on wood /
Pieza a: óleo y caseína sobre madera
Piece b: Casein on plywood / Pieza b: caseína
sobre madera de contraplacado
Piece a / Pieza a: Vertical part / parte vertical
184 x 8,5 x 4,9 cm  Horizontal part /
Parte horizontal 115 x 8,8 x 4,5 cm
Piece b / Pieza b: 31,6 x 2,7 x 26,3 cm
Total size / Conjunto: 184 x 115 cm
Museum Kunst Palast, Düsseldorf
p 88

Untitled
*Sin título*
1973
Water colour and pencil on paper /
Acuarela y lápiz sobre papel
9,6 x 30,6 cm
Wittelsbacher Loan, Prinz Franz von Bayern
Collection, Staatliche Graphische Sammlung
München deposit /
Fondo de compensación Wittelsbacher,
colección Prinz Franz von Bayern, depósito
Staatliche Graphische Sammlung München
p 93

**Ohne Titel (für Helen)**
Untitled (for Helen)
*Sin título (para Helen)*
1974
Water colour and pencil on paper /
Acuarela y lápiz sobre papel
40 x 39,7 cm
Flick Collection / Colección Flick
p 111

Untitled
*Sin título*
1975
Acrylic and cardboard on aluminium /
Acrílico y cartón sobre aluminio
Four pieces / Cuatro piezas:
26,7 x 21 x 0,3 cm each / c/u
Total size / Conjunto: 26,7 x 147 x 0,3 cm
Flick Collection / Colección Flick
p 116

Untitled
*Sin título*
1975
Charcoal and paint on wrapping paper /
Carboncillo y pintura sobre papel de embalaje
38 x 45,9 cm
Private collection / Colección privada
p 76

**Ohne Titel (Brücke)**
Untitled (bridge)
*Sin título (puente)*
1976
Acrylic on card / Acrílico sobre cartulina
33,5 x 40,4 cm
Private collection / Colección privada
p 111

Untitled
*Sin título*
1976
Seven sheets / Siete hojas
Acrylic on paper / Acrílico sobre papel
Seven pieces / Siete piezas:
32,5 x 24 cm each / c/u
Wittelsbacher Loan, Prinz Franz von Bayern
Collection, Staatliche Graphische Sammlung
München deposit /
Fondo de compensación Wittelsbacher,
colección Prinz Franz von Bayern, depósito
Staatliche Graphische Sammlung München
p 112-113

**Himmelsrichtungen I**
Cardinal points I
*Puntos cardinales I*
1976
Acrylic on aluminium / Acrílico sobre aluminio
Four pieces / Cuatro piezas
26,7 x 21 x 0,2 cm each / c/u
Total size / Conjunto: 26,7 x 147 x 0,2 cm
Museum Ludwig, Cologne /
Museum Ludwig, Colonia
p 117

**Osten-Westen II**
East-West II
*Este-Oeste II*
1976
Acrylic and water colour on steel /
Acrílico y acuarela sobre acero
Two piecess / Dos piezas:
100 x 100 x 0,1 cm each / c/u
Total size / Conjunto: 100 x 200 x 0,1 cm
Flick Collection / Colección Flick
p 118

**Osten-Westen III**
East West III
*Este-Oeste III*
1976
Acrylic and water colour on steel/
Acrílico y acuarela sobre acero
Two pieces / Dos piezas:
100 x 100 x 0,1 cm each / c/u
Total size / Conjunto: 100 x 200 x 0,1 cm
Private collection, New York /
Colección privada, Nueva York
p 119

**Marionettentheater für Iris Jasmin**
Puppet theatre, for Iris Jasmin
*Teatro de marionetas para Iris Jasmin*
1964
Wood, canvas, oil and acrylic /
Madera, tela, óleo y acrílico
180 x 150 x 190 cm
La Gaia Collection, Cuneo /
Colección La Gaia, Cuneo
p 120

**pp 124-235**

**Zu "5" Wandzeichnungen mit rotbrauner Fettkreide Galerie Heiner Friedrich, München, 1968-1970**
*Sobre "5" dibujos murales con cera castaño-rojiza, Galerie Heiner Friedrich, Múnich*
p 125 Fotocopias
1968
29,5 x 21 cm c/u
Kunstmuseum Bonn
p 126 Fotografía b/n
1968
23,8 x 26,2 cm
Kunstmuseum Bonn
p 127 Fotografía b/n
1968
28,2 x 23,3 cm
Kunstmuseum Bonn
p 128 Fotografía b/n
1968
22,2 x 28,1 cm
Kunstmuseum Bonn
p 129 Fotografía b/n
1968
23,2 x 28,3 cm
Kunstmuseum Bonn
p 130 Fotografía b/n
1968
22,8 x 28 cm
Kunstmuseum Bonn
p 131 Fotografía b/n
1968
23 x 28,5 cm
Kunstumuseum Bonn
p 132 Lápiz sobre papel transparente
1970
56 x 50,5 cm
Albertina, Viena

p 133 Cera sobre papel
1970
50,5 x 49 cm
Albertina, Viena
p 133 Lápiz y rotulador sobre papel transparente
1970
52 x 51 cm
Albertina, Viena

**Zu Modell / Wandzeichnung mit Musik (Galerie René Block, Berlin und Kabinett für aktuelle Kunst, Bremerhaven), 1968-1969**
*Sobre "Maqueta" / Dibujo mural con música (Galerie René Block, Berlín, y Kabinett für aktuelle Kunst, Bremerhaven)*
p 135 Dibujo sobre papel milimetrado y fotocopia
1969
29,8 x 21 cm
Archivo René Block, Berlín
p 136 Lápiz sobre cartulina de dibujo y dos fotografías b/n
1968-1969
Dibujo: 36,5 x 54 cm
Fotografías: 23,2 x 34,4 cm
Kunstmuseum Bonn
p 137 Lápiz, rotulador y tinta china sobre papel milimetrado, fotografía b/n de la instalación acústica
1968-1969
Dibujo: 38,5 x 51,5 cm
Fotografía: 17 x 22,8 cm
Kunstmuseum Bonn

**Zu "Tuchverspannung", Galerie Ernst, Hannover, 1969**
*Sobre "Deformación del tejido", Galerie Ernst, Hannover*
p 139 Lápiz, rotulador y fotografías color sobre papel sobre cartulina
1969
Dibujo: 73,8 x 52 cm
Fotografía a: 23,2 x 17,3 cm
Fotografía b: 17,5 x 24 cm
Fotografía c: 17,5 x 23,5 cm
Cartulina: 90 x 66 cm
Kunstmuseum Bonn

**Skizze für Wandmalerei "350 x 380",
1970**
*Proyecto para una pared "350 x 380"*
p 141  Caseína y bolígrafo sobre papel encima de
cartulina
1970
42,2 x 31,5 cm
Cartulina: 71 x 51,5 cm
Colección Helga de Alvear, Madrid

**Entwürfe für Wandmalerei in der
Galerie Friedrich, 1969-1970**
*Diseño para pintura mural en la
Galerie Friedrich*
p 143  Lápiz y témpera sobre papel transparente
1969
24,5 x 28,5 cm
Colección Deutsche Bank
p 144  Tinta, rotulador y lápiz sobre papel
milimetrado sobre papel
1969-1970
30 x 33,5 cm
Colección Maria Gilissen
p 145  Tinta y rotulador sobre papel
1969-1970
30 x 32,5 cm
Colección Maria Gilissen

**Zu Wandmalerei im grossen Saal
der Kunsthalle Baden-Baden**
*Sobre la pintura mural de
la Sala Grande de la Kunsthalle de
Baden-Baden*
p 147  Lápiz sobre cianografía y fotografía color
encima de madera de conglomerado
1970
Fotografia: 18 x 23,5 cm
Fotokopia: DIN A4
Conjunto: 52,7 x 38 cm
Colección Deutsche Bank
p 148  Lápiz y tinta sobre cartulina
1970
41 x 47 cm
Kunstmuseum Bonn
p 149  Fotografía b/n
1970
27,1 x 30,1 cm
Kunstmuseum Bonn

**Zu "Treppenhaus", Galerie Konrad
Fischer, Düsseldorf, 1970**
*Sobre "Escalera", Galerie Konrad
Fischer, Düsseldorf*
p 151  Lápiz sobre madera prensada, fotografía
b/n y plancha de metacrilato
1970
45 x 118 cm
Colección Galerie 1900-2000, París
p 152-153  Gouache, bolígrafo y fotografía b/n
sobre gasa sintética sobre cartulina
1970
Fotografía a: 17,2 x 18, 5 cm
Fotografía b: 16,7 x 18,5 cm
Dibujo a: 56,5 x 62,5 cm
Dibujo b: 37 x 55,5 cm
Cartulina: 90 x 70 cm
Kunstmuseum Bonn
p 154  Acrílico, rotulador, lápiz y fotografía
b/n sobre papel de embalaje y madera de
conglomerado
1970
24,8 x 55,7 cm
Conjunto: 40 x 71 cm
Colección privada
p 155  Gouache, bolígrafo y lápiz sobre gasa
y fotografía b/n sobre plancha de metacrilato
1970
Fotografía: 8,3 x 9,8 cm
Conjunto: 40 x 45 cm
Kunstmuseum Bonn

**Zu "Blaue Dreiecke", Palais des
Beaux-Arts, Brüssel, 1969-1970**
*Sobre "Triángulo azul",
Palais des Beaux-Arts, Bruselas*
p 157  Lápiz y rotulador sobre papel milimetrado
1969
44 x 55,5 cm
Colección Maria Gilissen
p 158  Lápiz sobre cartulina
1970
35,5 x 55,5 cm
Kunstmuseum Bonn
p 159  Fotografía color sobre cartulina
1970
25,2 x 30,2 cm
Kunstmuseum Bonn

**Zu "Deckenumrandung",
Galerie Ernst, Hannover, 1970**
*Sobre "Orla de cobertura",
Galerie Ernst, Hannover*
p 161  Lápiz sobre cartulina encima de papel
forrado
1970
66 x 90 cm
Kunstmuseum Bonn

**Zu "Blau / Gelb / Weiss / Rot"
Treppenhaus Edinburgh College of
Art, 1970**
*Sobre "Azul / amarillo / blanco /
rojo", escalera del College of Art de
Edimburgo*
p 163  Lápiz, rotulador y fotografías color sobre
cartulina
1970
Dibujo a: 28 x 28 cm
Dibujo b: 38 x 28 cm
Fotografía: 48,7 x 9 cm
Cartulina: 90 x 66 cm
Kunstmuseum Bonn
p 164-165  Rotulador sobre cartulina y fotografías
color sobre cartulina
1970
Dibujo: 55,5 x 76 cm
Fotografías: 18 x 71,3 cm
Cartulina: 90 x 66 cm
Kunstmuseum Bonn
p 166  Acrílico, lápiz y rotulador
sobre cartulina
1970
Acrílico: 8,4 x 75,5 cm c/u
Cartulina: 47,3 x 75,8 cm c/u
Kunstmuseum Bonn
p 167  Acrílico, lápiz y rotulador sobre cartulina
1970
Acrílico: 8,4 x 75,5 cm c/u
Cartulina: 47,3 x 75,8 cm c/u
Kunstmuseum Bonn

**Zu "Wallshow" Lisson Gallery
London, 1970**
*Sobre "Exposición mural",
Lisson Gallery, Londres*
p 169  Rotulador sobre cartulina y etiquetas
adhesivas con un texto mecanuscrito
1970
37,5 x 29,5 cm
Kunstmuseum Bonn
Texto mecanuscrito: "Propuesta para la Expo-

sición Mural de Lisson. Una pared blanca con una puerta en cualquier lugar rodeada de una línea blanca del ancho de una mano. La pared debe tener ángulos rectos. La forma definitiva de la línea estará en función de la forma de la pared."

**Zu "Fenster I" Wandmalerei im Kabinett für aktuelle Kunst, Bremerhaven, 1970-1971**
*Sobre "Ventana I", pintura mural en el Kabinett für aktuelle Kunst, Bremerhaven*
p 171 Papel de color negro salpicado con lacre en la superficie interior, pegado con celo sobre cartulina blanca
1970
61 x 86,2 cm
Colección La Gaia, Cuneo
p 172 Lápiz sobre pergamino
1970-1971
39,2 x 50,4 cm
Kunstmuseum Bonn
p 173 Fotografía b/n
1970-1971
16,8 x 22,8 cm
Kunstmuseum Bonn
p 174 Pintura sobre papel de embalaje
1970-1971
29 x 42,4 cm
Kunstmuseum Bonn
p 175 Fotografía b/n
1970-1971
25,2 x 30 cm
Kunstmuseum Bonn

**Zu Wandzeichnung mit Graphit, Atelier Mönchengladbach, 1970-1971**
*Sobre el dibujo mural con grafito, Atelier Mönchengladbach*
p 177 Lápiz sobre papel, sobre fotografía b/n encima de cartulina
1970-1971
Dibujo: 27 x 44 cm
Fotografía: 22,8 x 28,8 cm
Cartulina: 90 x 66 cm
Kunstmuseum Bonn

**Zu "Fenster II", Wandmalerei in der Fussgängerunterführung Maximilianstrasse, München, 1971**
*Sobre "Ventana II", pintura mural en el paso subterráneo para peatones de Maximilianstrasse, Múnich*
p 179 Lápiz y tinta sobre papel milimetrado
1971
51 x 90 cm
Colección Lergon
p 180 Lápiz sobre cartulina de dibujo recortada irregularmente
1971
90 x 66 cm
Kunstmuseum Bonn
p 181 Fotografías b/n
1971
Fotografía a: 17,7 x 23,7 cm
Fotografía b: 18 x 23,7 cm
Kunstmuseum Bonn

**Zu Wandmalerei auf gegenüberliegenden Wänden, Galerie Heiner Friedrich, München, 1971**
*Sobre la pintura mural en paredes opuestas, Galerie Heiner Friedrich, Múnich*
p 183 Lápiz sobre hoja de plástico Ultraphan encima de cartulina
1971
Dibujos: 59,5 x 78,5 cm c/u
Kunstmuseum Bonn
p 184 Fotografía color
1971
25 x 30 cm
Kunstmuseum Bonn
p 185 Fotografía color
1971
25 x 30 cm
Kunstmuseum Bonn

**Vorschlag für das Pëdagogische Zentrum im neusprachlichen Gymnasium Mönchegladbach, 1971**
*Propuesta para el Centro Pedagógico del Instituto de Filología Moderna de Mönchengladbach*
p 187 Lápiz y acuarela sobre cartulina
1971
12,8 x 34,5 cm
Kunstmuseum Bonn

p 188-189 Fotografía b/n con lápiz, bolígrafo, blanco opaco, repasada con pintura para retocar
1971
12,8 x 34,5 cm
Kunstmuseum Bonn

**Zu "Dreieck über einer Tür" (blau; schwarz), Wohnung Franz Dalhem / Six Friedrich, 1971**
*Sobre "Triángulo encima de una puerta" (azul; negro), vivienda de Franz Dahlem / Six Friedrich*
p 191 Lápiz sobre hoja de plástico Utraphan
1971
58 x 55 cm
Kunstmuseum Bonn
p 192 Fotografía b/n
1971
31 x 23,7 cm
Kunstmuseum Bonn
p 193 Fotografía b/n
1971
31 x 23,7 cm
Kunstmuseum Bonn

**Zu Wandzeichnung Wohnung Franz Dahlem, Darmstadt, 1971**
*Sobre el dibujo mural de la vivienda de Franz Dahlem en Darmstadt*
p 195 Lápiz sobre hoja de plástico Ultraphan
1971
37 x 55,5 cm
Kunstmuseum Bonn
p 196-197 Fotografía b/n
1971
30,4 x 40,4 cm
Kunstmuseum Bonn

**Zu "Grauer Winkel" Wohnung Six Friedrich, München, 1971**
*Sobre "Ángulo gris", vivienda de Six Friedrich, Múnich*
p 199 Lápiz sobre papel
1971
30,6 x 40,3 cm
Kunstmuseum Bonn
p 200-201 Fotografía b/n
1971
22,1 x 31 cm
Kunstmuseum Bonn

**Zu "Veränderter Raum"
(mit Imi Knoebel), Kunsthalle,
Baden-Baden, 1971**
*Sobre "Espacio modificado"
(con Imi Knoebel), Kunsthalle,
Baden-Baden*

p 203  Lápiz sobre cartulina
1971
72,6 x 55,6 cm
Kunstmuseum Bonn

p 203  Lápiz sobre cartulina
1971
72,8 x 55,6 cm
Kunstmuseum Bonn

**Zu "Treppenhaus II" Experimenta 4,
Frankfurter Kunstverein, 1971**
*Sobre "Escalera II" Experimenta 4,
Círculo Artístico de Frankfurt*

p 205  Fotografía b/n
1971
41,8 x 29,3 cm
Kunstmuseum Bonn

p 206-207  Fotografía color
1971
25 x 30,1 cm
Kunstmuseum Bonn

**Zu Wandezeichnung und
Wandmalerei, de Utrechtse Kring,
Utrecht, 1971**
*Sobre el dibujo mural y la pintura
mural, de Utrechtse Kring, Utrecht*

p 209 Fotografías b/n
1971
11,7 x 18 cm c/u
Kunstmuseum Bonn

**Zu Wandmalerei im Kabinett für
aktuelle Kunst, Bremerhaven,
1971-1972**
*Sobre la pintura mural en el Kabinett
für aktuelle Kunst, Bremerhaven*

p 211  Lápiz sobre hoja de plástico Utraphan
1971-1972
48,2 x 60 cm
Kunstmuseum Bonn

p 212  Fotografía color
1971-1972
25,4 x 30,2 cm
Kunstmuseum Bonn

p 213  Fotografía color
1971-1972
25,1 x 30,1 cm
Kunstmuseum Bonn

**Zu Ch. Hülsey's Haus, Drevenack bei
Wesel, 1972**
*Sobre la casa de Ch. Hülsey,
Drevenack bei Wesel*

p 215  Fotografía b/n
1972
23,6 x 30,9 cm
Kunstmuseum Bonn

p 216-217  Fotografía color
1972
25,2 x 30 cm
Kunstmuseum Bonn

**Zu Wandmalerei Treppenhaus
Documenta 5, Kassel, 1972**
*Sobre la pintura mural en la
escalera, Documenta 5, Kassel*

p 218  Minio de plomo sobre cartulina
1972
22,7 x 16,5 cm
Kunstmuseum Bonn

p 219  Fotografía b/n
1972
30,9 x 22,6 cm
Kunstmuseum Bonn

**Zu Wandmalerei im Kunstverein
Hamburg, 1973**
*Sobre la pintura mural en el Círculo
Artístico de Hamburgo*

p 221  Serigrafía
1973
49,8 x 34,9 cm
Kunstmuseum Bonn

p 222  Litografía
1973
49,7 x 34,8 cm c/u
Kunstmuseum Bonn

p 223  Fotografías b/n
1973
23,2 x 29 cm
Kunstmuseum Bonn

p 224  Fotografía b/n
1973
23 x 29 cm
Kunstmuseum Bonn

p 225  Fotografía b/n
1973
23 x 29 cm
Kunstmuseum Bonn

p 226  Fotografía b/n
1973
23,2 x 29,2 cm
Kunstmuseum Bonn

p 227  Fotografía b/n
1973
23,2 x 29 cm
Kunstmuseum Bonn

p 228  Fotografía b/n
1973
23,2  x 29,3 cm
Kunstmuseum Bonn

p 229  Fotografía b/n
1973
23 x 28,9 cm
Kunstmuseum Bonn

**Himmelsrichtungen, 1976**
*Puntos cardinales*

Acrílico, vidrio, acero
1976
Cuatro piezas:
26,7 x 21 x 0,2 cm c/u
Conjunto: 26,7 x 147 x 0,2 cm

p 231-233  Fotografías color y b/n de la
instalación para la XXXVII Bienal de Venecia.
El trabajo se desmontó al finalizar la Bienal
Fondazione Celant

p 234-235  Fotografías color de la
reconstrucción de la instalación para la
exposición del MACBA, Barcelona
2002

## Blinky Palermo o la vitalidad de la abstracción
Gloria Moure

Su vida fue breve, su aportación artística valiosísima, pero aunque su obra fue celebrada por la crítica y por las audiencias en su momento, continúa siendo hoy un artista de minorías. Mi primer contacto con creaciones suyas fue relativamente tardío, pocos años antes de su fallecimiento, pero me causaron un gran impacto por la determinación, autenticidad e independencia que irradiaban. Más tarde, conocí a amigos muy próximos y a algunos de sus compañeros de estudio, que me transmitieron el respeto que mantenían a su memoria. Todos sin excepción, destacaron su vitalidad extraordinaria y no dudaron en asegurarme que esa energía se trasladaba a sus obras. Sin embargo, a quienes contemplan sus trabajos sin referencias históricas ni ayudas teóricas previas, les pueden parecer, aunque atrevidos, rigurosamente contenidos en su componente expresiva y resultantes de una economía exigente de recursos visuales y plásticos; lo cual apuntaría presumiblemente a una represión consciente de ese vitalismo más instintivo que racional que le caracterizaba. En efecto, en su primera época, que puede considerarse de tanteo y prueba, y que abarca de 1959 a 1963, hay todavía un margen para la expresión subjetiva a través del gesto, la escritura o el manejo informal de pigmentos y materiales; después, esas concesiones expresionistas son escasísimas y si acaso se localizan sobre todo en los dibujos, lo cual nos lleva a pensar que se trató de un viraje definitivo en sus planteamientos configurativos. Cabe preguntarse entonces si una contradicción así, entre la naturaleza del creador y su producción artística, hubiera podido sostenerse en caso de ser real. Yo respondería que en un contexto rígidamente académico o viciado por el corporativismo vanguardista pueden llegar a enquistarse estrategias y actitudes contradictorias de este tipo, pero el arte en general, y en particular el contemporáneo, está lleno de ejemplos de cambios radicales en las maneras de configurar de los artistas, que resultan de la insoportable tensión entre los modos de hacer elegidos y la vida interior del que los practica. En el caso de Blinky Palermo, su talante era sobre todo independiente y coherente, y además, el ambiente de la Düsseldorf Kunstakademie y en especial, la tutela didáctica de Joseph Beuys eran cualquier cosa menos dictatoriales. En consecuencia, es más oportuno

pensar que no hubo tal represión ni tampoco contradicción, y que, si acaso, es en el territorio de los prejuicios estéticos del observador donde pueden hacerse aparentes, a resultas de una radicalidad creativa evidente, que en todo caso se nutría de la ternura y el respeto.

En este sentido, es imprescindible que desarrolle con más detalle lo que quiero decir cuando aludo a los prejuicios perceptivos, porque planteamientos configurativos diferentes pueden dar lugar a formalizaciones similares a primera vista, lo cual puede ser causa de confusiones analíticas de peso. Esto es especialmente cierto cuanto mayor es la simplicidad compositiva y menos figurativas son las temáticas. La razón es, como pasa siempre, epistemológica, pues depende del concepto de abstracción que se esté utilizando. No hay duda de que un objeto cualquiera, cuanto más específicas sean su función y su imagen, más concreto será, y más fácil su identificación. Pero a su vez, tanto la utilidad como la forma conllevan en mayor o menor medida posibilidades metafóricas que acarrean asignaciones de significado más generales o abstractas. Por eso, cuanto más ambigua sea la utilidad de un objeto y menos sencillo sea asociar su imagen, mayores serán sus posibilidades estéticas como vehículo de abstracción hasta, en el límite, convertirse en un signo polisémico de infinita significación a disposición de los observadores. De hecho, en esta inaprensibilidad de la significación se implanta la raíz de la creatividad en todas las artes sin excepción. Por lo tanto, la idea de abstracción que estoy utilizando hasta ahora no persigue la eliminación de los contenidos semánticos de los objetos y las imágenes de ellos, sino exactamente lo opuesto, es decir, su multiplicación. Además, este planteamiento refuerza su consistencia por dos vertientes. Por un lado reúne a la obra con el observador, de manera que aquella no tiene sentido fuera de la experiencia estética subjetiva, y por otro, tiene en cuenta la naturaleza psicosomática del que percibe, pues no le exige que anteponga ninguna racionalidad a sus emociones. En otras palabras, considera el sentimiento, el pensamiento, el entendimiento y la emoción como un todo indisociable. En realidad, este par de refuerzos se fundamentan en última instancia en el estadio biológico, pues al fin y al cabo la vida, con independencia de que poseamos una metagra-

mática innata en nuestro ser, es antes estética y artística que racional. Téngase en cuenta que discurrimos porque, debido a nuestra visión panorámica y distanciada, disponemos de un espacio y un tiempo que nos separan de las imágenes que aparecen ante nosotros, cuyo coste es el desconocimiento de la causalidad que las produce, lo cual induce, por razones de supervivencia, a la reflexión. Pero con esto no basta, porque nos definimos por tener una conciencia de nosotros mismos, y esta proviene de que en todo momento el cerebro nos revela nuestra posición respecto al paisaje que contemplamos, y no de una deducción lógica puramente mental. Así pues, nuestra ubicación en el mundo es, antes que nada, de tipo pictórico y escultórico, y sobre esa base operan tanto los instintos como la mente. A partir de ahí, todas nuestras potencias, desde las secreciones hormonales hasta las elaboraciones más complejas del entendimiento, se amalgaman para dar respuesta a los dilemas que la realidad percibida nos plantea, y ese proceso requiere una interacción continua de identificaciones y abstracciones, en la que interviene no solo la inmediatez de los hechos sino también todo el archivo de nuestro acervo memorístico. No parece pues razonable tratar de desentrañar los entresijos de nuestro conocimiento a la caza y eliminación de lo que a priori se considera superfluo, porque muy probablemente no haya nada que lo sea, a no ser que el objetivo supremo sea separarnos del mundo.

Sin embargo, desde mediados el siglo XIX ha habido una tradición de pensamiento, impregnada sin duda de empirismo positivista, que propugna un concepto de abstracción diferente, por no decir en las antípodas de la que he pormenorizado hasta ahora. Esta posición, a menudo rayana en el fundamentalismo, cree firmemente en la objetividad o, lo que es lo mismo, en la existencia de los objetos en sí, a disposición de la experiencia perceptiva pero independiente de ella. Esto quiere decir que no invoca razones metafísicas para elucidar lo que se conoce como sustancia en filosofía; es decir, aquello que hay de verdadero detrás de las apariencias, sino que considera que esa verdad intrínseca de las cosas es manifiesta y alcanzable por nuestros sentidos. Por un lado esto implica la creencia firme en la obra autónoma y autoexplicativa, alienada

de los perceptores; y por otro, que existe un procedimiento configurativo para llegar a ella. El enfoque no parte de la subjetividad que acompaña a toda percepción, sino de considerar pura polución la componente lingüística que indefectiblemente se adhiere a ella. Por lo tanto, la cuestión clave es conseguir extirpar esas adherencias y lograr así una reducción a cero de la energía metafórica o, dicho de otro modo, eliminar la envoltura poética que da un aura existencial a los objetos. Personalmente, esta estrategia me parece, si no absurda, por lo menos una batalla perdida de antemano, ya que todo nuestro entorno es un alfabeto de signos y a estos jamás se les podrá quitar su riqueza semántica, ni la explícita ni la potencial, pues dejarían de ser tales, y eso negaría la tautología sobre la que se erige nuestro conocimiento. Pero lo que me parece aun más grave es establecer la alteridad de la obra de arte como propósito configurativo, ya que eso es sinónimo de creencia en verdades absolutas inexistentes y en certezas que no pueden demostrarse. De hecho, pienso, y desde luego no soy la única, que la sacudida experimentada por el arte contemporáneo en los últimos treinta años ha tenido mucho que ver con el tedio y la incoherencia causados por llevar hasta el extremo, el convencimiento de que para abstraer es preciso destruir totalmente la significación.

Si a vuelo de pájaro repasamos las aportaciones artísticas del siglo xx, concentrándonos tan solo en aquellas tendencias no figurativas, encontramos casos paradigmáticos de ambas concepciones de la abstracción. Por el lado de la multiplicación y concentración de significados podrían citarse el expresionismo abstracto norteamericano, el neoplasticismo y el suprematismo. Por el lado del reduccionismo habría que destacar los movimientos *All-over* y *Pattern*, y sobre todo, el minimalismo. Aunque haya señalado la importancia de los expresionistas abstractos norteamericanos dentro de la vertiente prosemántica de la abstracción, no es arriesgado decir que esta encaja mejor en la tradición discursiva y filosófica de la Europa continental, mientras que la reduccionista engarza fácilmente con la cultura anglosajona. Blinky Palermo no llegó a su imaginería de elementos simples reduciendo formas complejas, sino que partió de ella a la búsqueda del todo y no de las partes, hurgando

al mismo tiempo en los fundamentos de la pintura y en la colusión de esta con los objetos y con el espacio. Por lo tanto su obra debe adscribirse a la abstracción no reductora, pues la alternativa no le haría justicia. Al respecto, hay un trabajo suyo que me permite establecer conexiones que aclaran tal adscripción. Se trata de un *gouache* sobre papel, cartón y tela, denominado *Sternoben* y fechado en 1971. En él se superpone el azul al dorado, excepto en los rebordes del rectángulo y en un diminuto círculo central. Cuando lo vi por primera vez no pude evitar recordar los monocromos azules y dorados de Yves Klein, que llevaron a este a sus objetos de color y a absorber el espacio. Esta obra también me trae a la memoria una frase poética de Jannis Kounellis: "En el blanco de Malevich hay amarillo, porque detrás está la memoria del oro." Palermo nunca se contradijo, simplemente apuró la vitalidad de su obra hasta sus últimas consecuencias, sin apasionamientos, pero con una valentía y una voluntad poco frecuentes.

Blinky Palermo fue aceptado en la Düsseldorf Kunstakademie en abril de 1962. Inicialmente bajo el profesorado de Bruno Goller, pasó más tarde a la clase de Joseph Beuys, culminando sus estudios en 1967. No puede decirse que en la Kunstakademie hubiera unas directrices estéticas definidas, impuestas por la autoridad o por el éxito arrollador de alguna tendencia. Más bien se disfrutaba de una atmósfera libertaria, en la que se reconocía la valía de lo espiritual en el quehacer artístico y su directa traslación a los comportamientos.[1] En realidad, parecía existir una conciencia colectiva de que se estaba expandiendo el espacio dialéctico a disposición de la creación, cuyas consecuencias en lo político y en lo poético se intuían importantes aun sin poder detallarlas. En otras palabras, era como si las convenciones cognitivas del momento mostrasen a las claras su fragilidad en un mundo necesitado de nuevas interpretaciones, construidas sobre unos paradigmas distintos a los vigentes, a fin de darle un sentido. Una cultura se erige sobre una determinada interpretación del mundo y teóricamente no tiene por qué incluir al arte en su seno, como ocurre en aquellas totalitarias. Pero si esa cultura quiere sobrevivir con garantías, debe de tener la flexibilidad epistemológica suficiente como para cambiar sus paradigmas al tiempo que la nueva infor-

mación que recibe lo exige. Esa flexibilidad no se adquiere de la noche al día y requiere una práctica. Para ello nada mejor que favorecer la ebullición de los fermentos artísticos en plena libertad, porque así se sazona la creatividad y se amortigua la malsana rigidez de las convenciones. Esto no quiere decir que el arte deba ser obligadamente contracultural, ya que poetiza sobre el discurso predominante, sino que una cultura, si se quiere viva, debe asumir la inestabilidad cognitiva en su misma esencia. Tal vez fuese en la Alemania Occidental de aquellos días, aun fresco el recuerdo de su experiencia totalitaria y atrapada en la frontera entre los dos bloques de la Guerra Fría, donde la dimensión social, política y cultural del arte podía anhelarse con mayor inmediatez y también donde la decadencia intelectual de aquel *status quo* estratégico se hacía mas notoria. En mi opinión el papel de Joseph Beuys en aquel contexto extraño no fue el de chamán, como se ha dicho hasta la saciedad, sino el del liberador que hizo caer las barreras de la autocensura que los creadores acarreaban consigo sin cercionarse del todo. Esas barreras tenían que ver con materiales, formas, contenidos, actos y cuerpos, incluida la proyección que lo artístico podía y debía tener. Su famosa pregunta a Palermo "¿No puedes ver de diferente manera?", fue a la vez un detonante y un catalizador.

Pienso que el paradigma más importante que estaba derrumbándose durante la década de los sesenta, y continuó haciéndolo posteriormente, era el determinismo, que puede definirse como la ingenua creencia en que el mundo puede explicarse mediante un sistema de ecuaciones con una solución única y estable. La voracidad determinista fue tal que engulló no solamente a la Naturaleza, sino también al hombre mismo, dando lugar a las llamadas ciencias sociales e instaurando una especie de nihilismo objetivista, por llamarlo de algún modo. Una de las lecturas erróneas de su fracaso es decir que tanto la filosofía como la historia han dejado de existir, cuando lo que en realidad ha perecido han sido aquellas filosofías de la historia de extracción determinista que, fueran positivistas o materialistas, nos encaminaban aparentemente a un progreso económico y social inexorable. Sin duda Wittgenstein, Gödel y Heisenberg entre otros, tuvieron mucho que ver con la quiebra

de la certidumbre, pero además fue esencial que de una manera progresiva, y en especial durante los últimos cuarenta años del siglo xx, comenzase a concebirse la materia como un mero soporte de información o simplemente como esta última en estado puro, de modo que podía intuirse una clara semejanza entre los procesos naturales y los culturales, los cuales no serían más que una prolongación de aquellos, pues la única diferencia destacable era que en la cultura la humanidad fabricaba los soportes de información oportunos, mientras que en la Naturaleza venían dados por el azar y elegidos por selección natural. La dinámica del Natural obedecía a procesos caóticos provocados por una interdependencia sutil entre una infinitud de agentes e imposibles de predecir sin la ayuda de métodos estadísticos. En este contexto las explosiones entrópicas, es decir, los flujos inesperados de desorden, eran transmisiones de información que conectaban unas interacciones con otras. De entre estas, unas eran atractoras de orden, y otras de lo contrario. La realidad estaría pues definida por un cúmulo inestable de procesos irreversibles, y no obedecería a ningún designio superior, ni teológico ni laico. Los avatares epistemológicos de las culturas frente a cambios de información relevantes y sus consecuencias políticas y sociales serían resultado de una dinámica similar y entremezclada con el Natural. El arte vendría a ser un agente más en el contexto de interdependencias. Al respecto y volviendo a la referencia de la Guerra Fría, son numerosos los desarrollos caóticos que su final propició, como la sangrienta guerra étnica de los Balcanes. Sin embargo, también produjo ejemplos de orden local, como fue la constitución de la Unión Monetaria Europea.

Supongo que la obsolescencia del paradigma determinista inquietó a un buen número de artistas que se formaron en Düsseldorf y en otros lugares durante la década de los sesenta, a resultas del desorden ideológico que todos sentían a flor de piel y también, seguramente, a partir de la divulgación científica, pero con seguridad puede afirmarse que Sigmar Polke y Blinky Palermo la tuvieron muy en cuenta. En cuanto al primero, tiene varias obras cuyo título y factura se relaciona directamente con la Teoría de las Catástrofes; mientras que en 1975 el segundo sugirió a Evelyn Weiss,[2] que comisariaba una exposición suya

en ese momento, la inclusión en el catálogo de un texto aparecido aquel año en el *Frankfurter Allgemeine Zeitung* sobre dicha teoría. En el caso de Polke, la consideración respetuosa de los procesos caóticos y la sublimación de la entropía se hacen más que patentes en cómo promueve el accidente mientras configura sus obras y también, en su manera de hacer interaccionar las iconografías entre ellas y con los flujos de pigmento. En Palermo, en cambio, es difícil detectar una huella visual o material que tenga que ver con el desorden o el azar, pues todo parece pacientemente calculado y medido. Esto es así porque los tuvo en cuenta a un nivel más previo y más indirectamente a la hora de concebir sus trabajos. En vez de aplicar un devenir caótico a sus formalizaciones, decidió centrarse en la característica interdependiente del contexto donde sus obras iban a ser apreciadas, y en la potencial agitación epistemológica que sus intervenciones podían tener, habida cuenta que también en lo cultural bastaba con leves variaciones para conseguir interacciones perceptivas relevantes, si el momento y el lugar eran los adecuados. En suma, tanto Polke como Palermo se consideraban en el interior de un paisaje total no determinista, definido por una maraña de concatenaciones de información y materia, y si bien el primero se sumergía en él, pertrechado con su ironía, para, mediante la aglomeración y la entremezcla, elucidar relaciones iconográficas inéditas, el segundo, igualmente interesado en cuestiones perceptivas, prefirió profundizar en cómo la mirada podía asimilarlo para alcanzar todas sus dimensiones con plenitud. Uno y otro se sentían antes que nada pintores en el sentido más tradicional del término, pero si bien Polke suele restringir su alquimia de imágenes y materiales a un encuadre, Palermo tanteó desde un principio y con gran radicalidad los límites de la visión frontal, la restricción del bastidor, la ambivalencia visual y plástica de los objetos, y la expansión de la pintura hacia el espacio tridimensional.

La obra de Blinky Palermo es, pues, esencialmente pictórica, aunque fuese creada en una época en la que el género no era demasiado considerado ni en su tradición ni por las extraordinarias aportaciones de la vanguardia histórica más cercana. En cualquier caso, su aproximación creativa no fue planteada en ningún momento como innovación o como

rechazo, sino como prolongación de una trayectoria secular salpicada por unas cuantas e importantes sacudidas. Trayectoria que debiera tener un desarrollo en espiral y no lineal, a fin de sustituir el prejuicio de una mejora inevitable por el hecho de asimilar una realidad cada vez más compleja. En cuanto a las sacudidas, que en el sencillo diagrama que propongo serían antes aceleraciones que fracturas, se corresponderían con las discontinuidades foucaultianas más una más, posterior, equivalente a la caída del paradigma determinista y que fue vivida por Palermo y muchos otros artistas de su generación. Por lo tanto, habría tres aceleraciones relevantes tras el inicio de la civilización occidental en la Grecia presocrática. La primera, entre el Renacimiento y el Barroco, marcó el final de la soberanía de la semejanza y el triunfo de la representación como patrones cognitivos de referencia. Tanto una como otra deducían, sin desvelar, las propiedades de las cosas; en el primer caso por vía de la conexión simbólica de las apariencias y en el segundo mediante la descripción fidedigna y en su totalidad de lo aparente. Ambos patrones desarrollaban el conocimiento a partir de la envoltura de los objetos, sin profundizar en su naturaleza intrínseca, pero si bien la idea de semejanza no precisaba un panorama de fondo que relacionase un motivo con otro, la de representación requirió establecer el concepto de paisaje que todo lo contuviese, a fin de establecer los lazos de causalidad que posteriormente debían ser descritos por el lenguaje. La segunda aceleración ocurrió en el transcurso de la primera mitad del siglo xix y significó la sustitución del principio de representación por el de configuración, lo cual implicó analizar los objetos separadamente, aislados de su entorno causal, y tratar de descubrir su estructura interna y las leyes que le eran propias, de la mano del optimismo determinista y en el convencimiento de que de este modo podía establecerse la verdad desvirtuada por las apariencias. Como puede suponerse, esto conllevó la impopularidad del tema de paisaje como soporte generalizador. Cuando Blinky Palermo se formaba como artista, el reinado de la objetividad que el principio configurativo había fundamentado se tambaleaba sobre sus bases, que finalmente se habían revelado bastante endebles. El ansia por lo objetivo había llevado

a una deshumanización del arte casi patética, a la sublimación de una certidumbre y una estabilidad inexistentes, y a la creencia errónea en unas relaciones de interdependencia causal constantes y por lo tanto, previsibles. Resultó sin embargo, que toda estructura era a su vez envoltura, que en la fluctuación y el desorden se sustentaba la vida, que el conocimiento humano se apoyaba en bucles imposibles de romper y que la causalidad no podía replicarse con garantías. La discontinuidad o aceleración en que acabó tanta inconsistencia dio la primacía a la interacción entre los objetos en detrimento de su consideración individual, fuese interna o externa, y por eso me permito sugerir este término para designarla. En el ámbito de lo estético, este cambio de perspectiva llevó a desdeñar la obra de arte como objeto contemplativo fuera del tiempo y del espacio, lo cual suponía sustituir la contemplación por la experiencia; abandonar el propósito de neutralizar los atributos metafóricos inherentes a los objetos; reintroducir el criterio compositivo del paisaje, habida cuenta que las obras no eran ya autónomas sino dependientes del entorno en que se percibían; redefinir el espacio como elemento estético primordial y compartido, en lugar de mero intersticio separador de la observación; extender el concepto de totalidad habitualmente adscrito al paisaje, para incluir en este a creadores y a observadores; y finalmente, absorber como temas de configuración los procesos de creación y de percepción, ya que ambos eran interacciones en sí mismos.

Como apunté antes, Palermo se consolidó como creador en el fermento bullente de la tercera aceleración, cuando la característica interactiva de lo artístico estaba estableciendo su pertinencia, más en el territorio de las inquietudes que en el de las elaboraciones teóricas. Esto probablemente explica que tomase riesgos configurativos sin ningún tipo de reserva, en el sentido de tensionar al máximo una serie de contrapuntos clave en la percepción pictórica. Así, contraponía la evidencia de una formalización cerrada y centrípeta a la atracción centrífuga que ocasionaba la colocación de las obras en el espacio y en la arquitectura expositivos. Igualmente, daba una leve profundidad a sus formas de color, que también podríamos llamar colores-forma, convirtiéndolas en esculturas de pared o, si se quiere, en objetos adosados. Frecuentemente,

esas formas coincidían con objetos simples o restos de ellos encontrados casualmente, y en ocasiones subrayaba su ambivalencia visual-táctil, apoyándolas en el muro sin colgarlas. Otras veces, en cambio, hacía desaparecer la doblez de la percepción sintetizándola del todo al subsumir el color en el material, como en el caso de las bandas de tela de distinto cromatismo cosidas con exactitud industrial o cuando hacía chorrear el pigmento sobre vidrio o metal para destacar su pureza. Teniendo en cuenta que usaba tanto el blanco como el negro, su idea de ausencia cromática se traducía en la inmaterialidad del reflejo del espejo, cuya superficie recortaba expresamente para replicar formas pintadas de su creación. Estas contraposiciones entre materia y color, objeto y superficie y forma y espacio no eran leves; muy al contrario, comportaban cierto énfasis, a modo de reto perceptivo que nunca resultaba banal ni efectista, pues eran como manifiestos que inquirían una reacción intuitiva por parte de los observadores. No solía usar marcos y si acaso, contornos metálicos para transformar objetos en formas de elevada resolución. Las relaciones de escala eran extremadamente importantes a la hora de decidir los montajes de las muestras y el diálogo con la arquitectura, esencial. Algunos de los formatos, en especial los lineales, rectangulares y cuadrados, fuesen pequeños o grandes, eran utilizados habitualmente como componentes de una composición mayor, en general abierta y definida en última instancia por el perceptor a partir, sobre todo, de relaciones cromáticas. Otros, como los triángulos, las cruces o las elipses, servían igualmente a un todo más extenso, pero además poseían como signos una difusa y polivalente potencia que jamás se trataba de neutralizar. Solo en contadas ocasiones y con una cierta ironía se hacía referencia a alguna imagen específica. En cualquier caso, la convivencia entre ambos tipos de solución formal no era eludida, sino provocada con toda intención. El paso a intervenir pictóricamente en el espacio y convertir así un interior en obra única obedeció, posiblemente, a una idea de trayecto perceptivo en el que la visión frontal, en realidad único requisito que define a la pintura, cambiaba de orientación tanto estática como dinámicamente. De esta manera, en lugar de obligar al espectador a que mirase una o varias obras perfectamente

definidas, se dejaba que él definiese la obra de acuerdo con su uso del espacio y del tiempo. Por otra parte, esta extensión hacia lo que podríamos llamar arquitectura pictórica respondía a una lógica configurativa establecida desde hacía tiempo con gran rigor y compromiso. En este sentido, quisiera destacar un par de trabajos fotográficos, ambos de 1971. Uno de ellos, titulado *Projektion*, consiste en una proyección de dos rectángulos, uno rojo y otro azul, sobre la fachada de un edificio. El otro, denominado *Zu Wandzeichnung und Wandmalerei, de Utrechtse Kring, Utrecht*, es un panel con seis fotografías de un interior con grandes ventanales, en el que se subraya el reflejo de la luz y sus consecuencias compositivas. Esa lógica a la que me refiero es de carácter interno, pues se desarrolla intrínsecamente como resultado de apurar al máximo los contrapuntos mencionados, que a su vez se apoyan en aspectos estéticos más generales. Uno de ellos se enraíza en la referida segunda aceleración y tiene que ver con las diferentes dosis de formalización y presentación que toda configuración comporta. Téngase en cuenta que una vez que la representación deja de ser la directriz suprema, el hecho de configurar una obra de arte no solo presupone la creación de formas nuevas, sino también la elección de otras ya existentes, que una vez escogidas por el artista, se disponen en el espacio (se presentan) de un determinado modo. Teóricamente cabría pensar que cuanto mayor sea la formalización, menor la presentación y viceversa. Pero en Palermo este efecto compensatorio no se da, pues en la mayoría de sus trabajos ambas categorías alcanzan una alta cota. Esto ocurre porque las imágenes que se conforman en ellos, al ser geométricas, son intensamente dibujísticas, con independencia de que se partiese o no de un objeto con dicha forma para concebirlas. Otra razón adicional, aparte de la profundidad de los formatos, siempre sutilmente administrada, son los materiales que utilizaba para aplicar el color. A veces echaba mano del óleo, la acuarela, el acrílico u otras sustancias menos ortodoxas, pero en otras cubría las formas con una cinta adhesiva coloreada o las forraba con tejidos teñidos. Al respecto, citaré una obra de 1967 que me parece extraordinaria. Confeccionada con tres estrechos y largos listones que se entrecruzan para dibujar un triángulo obtuso,

constituye una muestra prácticamente perfecta de equilibrio entre objeto y forma. Los listones, meticulosamente recubiertos con muselina marrón, comprimen el triángulo, que es del mismo material pero azul. Sin embargo, al cruzarse sobrepasan en distinta magnitud los vértices, de manera que parecen vectores portadores de movimiento longitudinal. Incluso en otras obras más pictóricas como las pinturas sobre aluminio o los paneles de bandas de tela tintada, aunque sea en los límites de la percepción, o quizás precisamente por ello, el hecho de presentarlas como "cosa" es una parte primordial de su concepción, en el sentido de que la materialidad o la objetualidad no se consideran males menores que hay que rechazar en lo posible, sino valores que hay que asumir como atributos.

El que Blinky Palermo consiguiese con sus objetos de color para mirar frontalmente una elevada síntesis de la dualidad formalización-presentación supuso, probablemente, que no tuviese una deriva escultórica en sus configuraciones basada en la tangibilidad de las imágenes, porque si, en lugar de tratarlos como objetos distribuidos en el espacio bidimensional, los hubiera hecho surgir como protuberancias de un campo pictórico ya ocupado por la materia mediante *collages* o *assemblages*, habrían reclamado tarde o temprano su independencia tridimensional, para mostrar su contorno completo y ofrecer la tactilidad de su superficie a la percepción.

De todos modos, la solución de distribuir formas cromáticas tangibles en el vacío bidimensional implicaba contar en todo caso con el reparto de volúmenes y los elementos decorativos propios del recinto expositivo, lo cual, en principio, no dejaba de ser una perturbación compositiva impuesta y de orden objetual, pues toda arquitectura es en sí un objeto, cualquiera que sea su función. En consecuencia, una síntesis llevaba a otra y esta segunda tenía que ver con la expansión tridimensional e interactiva típica de la tercera aceleración, que es el otro aspecto estético que quiero destacar. Así pues, reunir la pintura y los espacios expositivos en un todo indisociable encajaba consistentemente con las ambiciones exploratorias de Palermo, pero en cualquier caso, no creo que ello deba calificarse como una salida feliz a una situación de insatisfacción creativa, sino como una muestra más de coherencia y versatilidad configurativas que nunca tuvo carácter excluyente. En efecto, no se trató de un paso más en un camino sin retorno, pues basta para convencerse de ello con examinar detenidamente las creaciones que configuró en los últimos años de su vida y en este sentido, me referiré de nuevo a la serie *To the People of New York City*, que si bien es un trabajo intensamente relacionado con la arquitectura que lo contiene y por lo tanto una interacción buscada con ella, es una distribución bidimensional de objetos cromáticos y no una simbiosis entre lo arquitectónico y lo pictórico, como Palermo se planteó en otras ocasiones. Además, los trabajos de integración total en la arquitectura comienzan relativamente pronto y puede decirse que se simultanean con aquellos otros más bidimensionales. Así, ya en 1968 cubrió los blancos muros de la galería Heiner Friedrich de Múnich con grandes módulos geométricos dibujados con precisión y extraídos de un cuadrado con cuatro secciones idénticas. Poco después, en 1970, subrayó linealmente y en oscuro la cenefa neoclásica del *hall* de la Kunsthalle de Baden-Baden. En otras ocasiones, sus intervenciones fueron más rotundas y cubrió paredes enteras con color, como es el caso de la ambigua *Wall Painting* de la Documenta 5 (1972), de imposible percepción completa, salvo desde muy cerca, por estar ubicada en un estrecho rellano de escalera, que el rojo intenso engrandecía. Por otra parte, del mismo modo que en las obras de visión frontal usaba la dualidad y la idea de reflejo, Palermo trasladó a sus intervenciones arquitectónicas la proyección especular. Por ejemplo, de un modo redundante e irónico, proyectando en una pared perpendicular a la línea de la calle, la fachada del Kabinett für aktuelle Kunst de Bremerhaven en 1970, y de una manera mucho más compleja y sublimada, en la Bienal de Venecia de 1976, para la que, a petición de Germano Celant, preparó *Himmelsrichtungen*, auténtico compendio de cromatismo espacial y síntesis perfecta de estructura y color. En el interior de un espacio de base rectangular deteriorado por el desuso, dispuso en cada esquina, a bastante altura, un par de vigas en paralelo que parecían tensar o sostener los muros. En cada una de las estructuras esquineras colocó un vidrio, más corto que las vigas, que estaba desplazado hacia una de las dos paredes, a fin de que los paneles vítreos tuviesen la máxima separación. Por detrás, cada uno de los vidrios estaba generosa y completamente cubierto con un pigmento de diferente color. Así, las capas cromáticas eran además espejo y, por lo tanto, desestabilizadores perceptivos y abstracción máxima al mismo tiempo, rodeando al espectador por sus cuatro costados. Uno de los paneles, el amarillo, encaraba el norte, y los otros tres el resto de los puntos cardinales, así fue, de hecho, las estructuras superpuestas establecían, mediante la sugerencia de un giro, una nueva orientación para el recinto, de modo que las extensiones imaginarias de los planos correspondientes a los muros y a los cristales se interpenetraban. Esta obra, tal vez como ninguna otra, expresa la profundidad del vitalismo de Palermo, la grandeza de su legado y el sentido de su aportación. Opuesto de partida a cualquier evasión esteticista, nos transmitió lo esencial del desamparo y de la poesía que nuestras percepciones acarrean, y con ello la seguridad de que hay que mirar y no solo ver, pues esa es la razón de que lo artístico forme parte de la condición humana.

## Notas

1 Franz Dahlem. *Blinky Palermo 1943-1977.* Nueva York: Delano Greenidge Editions, 1989.

2 Evelyn Weiss. *Blinky Palermo 1943-1977.* Nueva York: Delano Greenidge Editions, 1989. p. 26.

## Blinky Palermo: objetos, *Stoffbilder*, pintura mural *
### Anne Rorimer

La obra de Blinky Palermo ocupa un lugar en la historia a partir de 1965, cuando se presta atención, por un lado, a temas pictóricos, y por otro, a cuestiones relacionadas con el contexto y la especificidad del lugar. Cuando en 1978 se publicó este artículo en *Artforum*, Palermo acababa de fallecer –prematuramente– en un viaje a las islas Maldivas. Dejaba atrás una obra extraordinaria que ahora empieza a sentir su influencia en una generación de artistas mucho más jóvenes, especialmente con respecto a sus murales y pinturas, así como en una nueva generación de historiadores del arte, que hacen su doctorado en Estados Unidos y Europa y están impulsando la necesaria investigación sobre las numerosas y variadas facetas de su producción artística.

Este artículo es fruto de la concesión de una beca de viaje de tres meses, concedida por el National Endowment for the Arts del Gobierno de Estados Unidos. La beca, destinada a comisarios de exposiciones, especificaba que el viaje debía aprovecharse para ampliar horizontes y no para preparar una exposición determinada. Anteriormente, yo había participado en la organización de la muestra *Europe in the Seventies: Aspects of Recent Art*, realizada en el Art Institute of Chicago a finales de 1977 y que luego se presentó en otros museos de Estados Unidos. La exposición, organizada conjuntamente con A. James Spayer, reunió las obras de veintitrés artistas europeos de Inglaterra, Francia, Alemania, Holanda, Italia y Suiza. Los artistas incluidos en la exposición ya eran conocidos en Europa pero, con alguna excepción, apenas se habían visto al otro lado del Atlántico. Incluso un artista reconocido como Gerhard Richter, por ejemplo, aún no aparecía en la pantalla del radar del mundo artístico americano.

Palermo no fue incluido en la exposición del Art Institute, lo que me llevó a investigar su obra con mucha más profundidad de lo que había sido posible mientras preparábamos la citada exposición. Los propietarios de la obra de Palermo, a quienes visité en Alemania, y el personal técnico de la Friedrich Gallery de Colonia, dirigida por Thordis Moeller, y Múnich, donde había expuesto su primer mural diez años antes, fueron de gran ayuda. La conferencia que pronunció Benjamin Buchloh a sus alumnos de la Kunstakademie de Düsseldorf también me fue de gran utilidad.

La importancia de la obra de Palermo se comprende mejor al cabo de veinticinco años, a la luz de las prácticas conceptuales que a finales de los sesenta y los setenta transformaron la naturaleza del arte. Palermo no era un artista conceptual *per se* ya que, en definitiva, no rechazaba la pintura tradicional sino que intentaba expandir sus límites. Sin embargo, su redefinición de los aspectos tradicionales de la pintura con respecto a la frontalidad planar y a la delimitación del marco sitúa su obra en igualdad temática con el deseo autocrítico del arte conceptual de contrarrestar el ilusionismo y a la vez reconocer la realidad no artística.

Se podría decir que la consecución esencial de Palermo fue la liberación de la forma y el color de la subordinación a un todo compositivo más amplio, organizado autoritariamente, o de la asociación a la imaginería representativa. En cada fase de su trayectoria, propuso métodos alternativos con los que redibujar eficazmente la línea entre el espacio real y el espacio pintado. Los objetos conceden a la forma pintada una existencia independiente en el espacio tridimensional; los *Stoffbilder* dotan a la forma pictórica de una realidad material como el color. En los murales y las pinturas, la forma se libera de su inclusión en los límites de lo rectilíneo y/o la superficie de la tela. En cambio, se aproxima a algunos rasgos seleccionados de la realidad arquitectónica, o bien toma en consideración esa realidad de un modo indirecto. Así, las formas que se nos muestran en los murales y las pinturas, teniendo en cuenta la especificidad del lugar, convergen con las formas encontradas en la realidad que dictan los atributos formales de la obra.

Espero que este primer intento de analizar las distintas fases de la carrera de Palermo ofrezca una mejor comprensión de su polifacética, pero coherente, metodología, desde el punto de vista temático. Sería preciso, quizá, señalar que este artículo no aborda la última fase de la actividad estética de Palermo, cuando dejó de realizar objetos, *Stoffbilder*, murales y pinturas, para empezar, en 1974, una serie de piezas sobre delgadas planchas de aluminio, conocidas como *Metallbilder*, o "pinturas metálicas". La última obra de esta serie, una pieza en quince partes que comprende cuarenta pinturas independientes, propiedad del Dia Center for the Arts de Nueva York y titulada *To the People*

*of New York City*, se expuso por primera vez en mayo-junio de 1977 en la Heiner Friedrich Gallery de Nueva York.

Finalmente, indicar que el texto publicado originalmente en *Artforum* no ha sido revisado, sino que se ha impreso en la forma en que se editó en su momento. Algunas partes de aquel primer artículo han sido ligeramente modificadas para su incorporación en mi libro *New Art in the 60s and the 70s*, publicado por Thames and Hudson en 2001.

Cuando Blinky Palermo[1] se trasladó de Düsseldorf a Nueva York en 1974, tres años antes de su muerte a los treinta y cuatro años, ya había creado un corpus artístico altamente significativo. Aunque no era muy conocido en Estados Unidos, sus obras del período 1964-1974, cuando aún era un artista muy joven, son esenciales para entender cualquier consideración e innovación artística posterior a 1965, tanto en Europa como en América.

En un breve lapso de tiempo, el trabajo de Palermo adoptó distintas formas. A finales de los años sesenta y principios de los setenta, sus ideas se concretaron en distintos tipos de obras independientes, que, con relación al desarrollo del artista, se superponen en el tiempo. Las obras clasificadas como "objetos" datan de 1964, el primer *Stoffbild* o "pintura de tela" lo realizó el verano o el otoño de 1966; y a finales de 1968 hizo su primera pintura mural. En 1974 empezó la serie de pinturas metálicas que le ocuparía los últimos años de su vida. Mientras tanto, siguió elaborando "objetos" hasta 1974 y *Stoffbilder* hasta 1972, y la última pieza relacionada con el espacio arquitectónico se presentó en la Bienal de Venecia de 1976.[2] Por lo tanto, un análisis de los "objetos" individuales, los *Stoffbilder*, los murales y las pinturas nos permitirá entender la naturaleza radical de sus ideas en el contexto de finales de los años sesenta.

Las primeras pinturas de Palermo mezclaban las formas abstractas y figurativas de un modo indeterminado, con la inclusión de camas, flores y objetos en forma de copa. Se observa en ellas un intento de enfrentarse a la licencia de las formas y estructuras arbitrarias y espontáneas heredadas del surrealismo. Por ejemplo, Gerhard Storck ha sugerido que en una tela sin

título de 1962, Palermo pintó una delimitación lineal sorprendentemente definida alrededor de una escena figurativa central de forma cuadrada.[3] Separando el fondo de la pintura de la imagen ya existente por medio de una línea adicional, Palermo aludía claramente al fondo como una zona dentro y fuera de sí misma.

En los dos años siguientes, Palermo expresó su percepción subyacente del fondo de un modo más explícito. Las pinturas de 1964-1965 sugieren un intento de cubrir uniformemente una superficie bidimensional, mientras que la disposición casual de *Komposition mit 8 roten Rechtecken* (1964) elude cualquier relación compositiva específica. Una pintura titulada *Straight'65*, con una retícula formada por líneas rojas, amarillas y azules y pequeños cuadrados uniformemente espaciados del mismo tamaño, plantea el tema de la prioridad visual del "fondo" o del "primer plano", o simplemente qué es una cosa y qué otra.

Palermo creó su primer "objeto" mientras aún realizaba pinturas rectangulares sobre tela. El término "objeto" se utilizó por primera vez en la exposición individual del artista *Objekte 1964-1972* en el Städtisches Museum de Mönchengladbach, realizada en 1973, como un título global para describir una categoría de su obra. Según el Dr. Johannes Cladders, director del museo que organizó la exposición, Palermo había pensado utilizar el término *"Bild-Objekt"* (pintura-objeto) con ese propósito pero posteriormente decidió aplicar una calificación menos rimbombante.[4] Los trabajos clasificados como "objetos" poseen una apariencia poco común en lo que respecta al material, el color y la forma. Cronológicamente, se sitúan inmediatamente después de sus primeras pinturas de 1962-1963. En una obra sin título de 1964, adhiere cinco pequeñas telas con formas triangulares de color azul que apuntan hacia una estrecha pieza de madera de 217,80 cm de longitud, pintada de color óxido brillante. Desplazando esas formas triangulares de su posible inclusión en una tela de mayores dimensiones y reorganizándolas para actuar como elementos independientes, individuales pero conectados entre sí y relacionados con la pared, Palermo empieza a alejar la forma de sus asociaciones compositivas tradicionales.

Un "objeto" de la primera época titulado *Totes Schwein* [Cerdo muerto], 1965, combina una parte de una puerta de madera y la pintura de un cerdo sacrificado. Un cerdo ensartado en un asador presenta una peculiar configuración, ya que su contorno no se ajusta a las asociaciones que suelen suscitar los rasgos de un animal vivo. Aunque se mantiene fiel a la experiencia de observar un cerdo real, Palermo también creó una forma extraña pero abstracta que se prolonga en la pieza encontrada de madera. (Además, el color pastel azul verdoso de la tela pintada reconoce el espacio del cielo.) Tanto la yuxtaposición del objeto encontrado con la tela pintada como la conjunción de las formas reales e independientes anticipan las ideas más plenamente desarrolladas y originales de la obra posterior realmente innovadora de Palermo.

A partir de 1965, Palermo eliminó las restricciones de bidimensionalidad, en algunos casos, o de rectilinealidad, en otros, como condiciones de su pintura. De este modo, la forma se libera de la dependencia del fondo y llega a existir por sí misma. El proceso de transformación se entiende a partir de obras de 1965. Aunque siguen siendo plenamente bidimensionales, los objetos impiden el formato tradicional de la pintura. Con unas proporciones largas y estrechas y, en cada caso, una forma ligeramente irregular, representan una transición de la pintura al objeto.

Los objetos de la segunda mitad de la década de 1960 adoptan varias formas. Como sugiere el título, *Kissen mit Schwarzer Form* [Cojín con forma negra], 1967, el cojín parece situarse en posición vertical: hecho de goma espuma revestida de tela y sujeto a la pared, está pintado de color rojo óxido en los bordes exteriores y de color naranja brillante en el lado rectangular. Una forma curvilínea de color negro corta excéntricamente el centro. Relleno como un cojín, pero impregnado de pinceladas, *Kissen* es un objeto con una presencia pictórica y táctil. La poderosa forma negra sobre la superficie del cojín logra una autonomía que no tendría en el contexto de una tela bidimensional, ya que existe en la superficie de un objeto concreto y tangible y no como una forma sobre la superficie del plano pictórico; en cambio, superpuesto a un objeto protuberante, su falta de contraste "sobresale" por comparación. En un objeto similar al cojín, *Tagtraum* [Fantasía], 1965, Palermo pintó un triángulo negro con las instrucciones para colgar en la pared otro triángulo idéntico de madera, unos centímetros más a la derecha en el mismo nivel. Incorporado a la superficie irregular, hinchada y pictórica del objeto, el triángulo se percibe como una forma aislada, mientras que el triángulo yuxtapuesto y literalmente separado refuerza y destaca su situación.

En su célebre artículo de 1965, "Specific Objects", Donald Judd expresa su opinión sobre las limitaciones de la pintura:

"El principal problema de la pintura es que se trata de un plano rectangular situado sin contraste alguno en la pared. Un rectángulo es una forma en sí misma; es sin duda la forma en su conjunto la que determina y limita la disposición de lo que hay encima o dentro de ella... Excepto un campo completo e inmutable de marcas de colores, todo lo que ocupa un espacio en un rectángulo y un plano sugiere algo que está dentro y encima de otra cosa, algo a su alrededor que sugiere un objeto o una figura contenida en el espacio, en el que hay ejemplos más evidentes de un mundo similar... este es el principal objetivo de la pintura... Las tres dimensiones son el espacio real. Eso soluciona el problema del ilusionismo y del espacio literal, espacio dentro y alrededor de marcas y colores... El espacio real es intrínsecamente más poderoso y específico que la pintura en una superficie plana."[5]

En 1958 Frank Stella ya había empezado a tomar medidas para eliminar los efectos ilusionistas de la pintura y a erradicar la distinción entre la superficie del fondo y lo que se representaba. Más adelante reconoció que "toda pintura es un objeto y al final cualquiera que intervenga en ella acaba enfrentándose a la objetualidad de lo que hace, sea lo que sea".[6] Al mismo tiempo que Stella y Judd expresaban sus ideas sobre pintura a mediados de los sesenta, Palermo exploraba por primera vez el modo de presentar la pintura como una idea visual inmediata por medio de la eliminación de la interferencia del espacio ilusorio.

Los últimos objetos de Palermo evitaban conscientemente la rectilinialidad y la aplicación directa de la pintura sobre la tela plana. *Schmetterling*, 1967, es una pieza larga y vertical. Con una longitud de 208,28 x 17,78 cm en el extremo más ancho, en la parte inferior se va estrechando hacia arriba hasta llegar a una

anchura de tan solo 5,08 cm. La tela rodea la madera y está clavada en la parte de atrás, por lo que presenta unos bordes ligeramente redondeados y una profundidad de 2,45 cm. La superficie, definida por un color verde oliva oscuro, contiene imperfecciones menores pero aparentemente intencionadas y la pintura presenta una textura rugosa. La superficie se extiende hasta los márgenes sobre los bordes pintados de color naranja brillante. Visibles solo desde un único punto de vista a la vez, los lados refuerzan la materialidad oscura de la superficie por medio del contraste con el brillo naranja.

*Schmetterling II*, 1969, se estructura y colorea de un modo parecido, pero está concebida en dos partes independientes. Una forma vertical, larga, delgada e irregular casi toca otra forma poligonal, decididamente irregular, situada en un punto más elevado de la pared a la izquierda. Los objetos se construyen muchas veces en dos partes con un elemento vertical y estrecho acompañado de una forma arbitrariamente geométrica u orgánica y amorfa. *Tagtraum II*, 1966, una pintura de este tipo, está construida a partir de una "T" de madera y una forma redonda inespecífica, ambas revestidas de seda *beige* y lila y pintadas expresamente con zonas desiguales de blanco, violeta, negro y naranja. Sobre la superficie de la forma redonda se pintan zonas y formas abstractas y pictóricas. Un objeto sin título de 1967, cedido en préstamo a la Neue Galerie, Staatliche Kunstmuseum de Kassel, es una simple forma de "T". El palo vertical es una astilla de madera vieja pintada de blanco, mientras que el palo horizontal es una tela pintada de blanco envuelta alrededor de la madera. Tres formas triangulares rojas de varias medidas sobresalen de las tres extensiones exteriores de la T. La pintura posee una apariencia absorbente, líquida.

Los objetos están construidos para reforzar su realidad concreta como superficies pintadas. La calidad de la pintura aplicada y su uso en la creación se articulan en el contexto de un modo similar. En vez de "contener" la forma en una superficie bidimensional, el formato de la pintura *es* una forma en sí misma. La tela se utiliza como una sustancia material, del mismo modo que la ropa o la madera se intercambian con la tela.

Mientras trabajaba en los objetos, Palermo inició una serie de pinturas de tela conocidas como *Stoffbilder*. Los *Stoffbilder* están elaborados, casi literalmente, a partir de rollos de tela de colores comprados en grandes almacenes.[7] En una exposición reciente, *Stoffbilder 1966-1972*, celebrada en el Museum Haus Lange de Krefeld, se pudo confirmar la existencia de cincuenta y seis, que están documentados en el catálogo. En la primera exposición individual de Palermo, realizada en la primavera de 1966 en Múnich, se expusieron algunas pinturas de tela. Aunque posteriormente el artista destruyó esas piezas singulares, su esposa de aquella época, Ingrid Kohlhöfer, recuerda que a finales de aquel verano Palermo compró más material en las rebajas, ya que esas obras lo mantendrían ocupado durante los próximos seis años.[8]

A diferencia de los objetos, los *Stoffbilder* presentan una superficie inmaculada y son más rectangulares y bidimensionales que irregulares. La tela comprada está fuertemente clavada a un bastidor y pulcramente cosida a máquina para crear campos suaves e independientes de colores sólidos, situados horizontalmente uno encima de otro en dos, y a veces tres, franjas anchas. Solo existen dos obras en las que los colores se disponen verticalmente. Aparte de algunas piezas iniciales o experimentales donde utilizaba satén o seda y a excepción de algunas telas como la muselina o el lino, los *Stoffbilder* son de algodón mate, con una textura y un tejido que no distraen de su comunicación de color. Los colores que Palermo combinó a lo largo de los años eran los que teóricamente se mezclaban en la naturaleza, en oposición a los colores de carácter industrial o exótico.

Los *Stoffbilder* suelen ser cuadrados, aunque no siempre, y en general miden 200,66 cm. La anchura estándar de la tela, que en Europa suele ser de 78,74 cm, determina la anchura máxima posible de cada área de color. Esas secciones independientes de algodón no presentan necesariamente proporciones uniformes y las franjas de color casi nunca tienen el mismo tamaño, ya que Palermo decidía las dimensiones a ojo y no basándose en un sistema de medida. Además, la yuxtaposición de colores es intuitiva y no claramente científica: los *Stoffbilder* no parecen interesarle directa-

mente para sugerir o analizar las relaciones de color. Cada color destaca por sí mismo en la diferenciación, aunque armónica, con el resto.

En los *Stoffbilder*, el color se "encuentra" y se determina, adquirido por el artista según lo que se fabricaba y se podía conseguir en aquel momento. Al superponer tejidos fabricados comercialmente al marco bidimensional de la pintura, Palermo eliminó pasos en el proceso habitual para crear nuevos resultados pictóricos. La sustitución de una extensión de algodón teñido sujeto al marco identifica completamente el color con el formato. Inseparable del material y de la forma, el color se libera así de ser experimentado por cualquier otra razón que su presencia visual. Los colores de los *Stoffbilder*, al igual que la forma en el caso de los objetos, funcionan por sí mismos. Identificadas, pero no subordinadas, al formado, las áreas rectangulares de color asumen un significado independiente.

Los *Stoffbilder* han sido considerados, erróneamente, derivaciones de las pinturas de Ellsworth Kelly por la similitud superficial de los grandes campos de color, simples y contiguos. La pintura de Kelly, sin embargo, se basa en la misma premisa que redefine la obra de Palermo. La superficie plana de la tela es un factor crucial en el tratamiento del color y la forma de Kelly. Los colores yuxtapuestos para definir grandes áreas planas de forma ni avanzan ni retroceden, y lo más sustancial de la pintura de Kelly es que el color y la forma evitan relaciones espaciales ilusionistas. La obra de Kelly expresa la realidad plana mientras que a su vez mantiene y confía en la ficción de los límites de la tela. Al igual que las pinturas de Kelly, los *Stoffbilder* se identifican con la realidad de la calidad plana, pero abandonan la construcción ficticia de un área pintada bidimensional por medio de la apropiación de la tela de colores. Se niega la existencia de una superficie donde se puede añadir o sustraer la pintura, y esta se concibe como un "objeto".

Los murales y pinturas que Palermo elaboró con regularidad desde finales de 1968 hasta principios de los setenta son una extensión lógica de las ideas en que se fundamentan los objetos y *Stoffbilder*. Esas piezas se conciben para ser exhibidas en exposiciones temporales y en algún caso para coleccionistas privados. Ya no existen, pero la documentación

elaborada por Palermo con relación a unos veintitrés proyectos ha sido expuesta recientemente en Múnich. El material, cedido por Palermo al propietario en 1975 y conservado en una colección privada, contiene los dibujos finales del artista para cada mural y las fotografías de las piezas acabadas, y constituye un singular registro de su producción.

Con motivo de una exposición inaugurada en diciembre de 1968, Palermo utilizó las tres salas de la Friedrich Gallery de Múnich para dibujar una serie de formas geométricas y lineales "abiertas", "cerradas" y "divididas". Trazó los dibujos directamente sobre las paredes con una cera al óleo de color marrón rojizo y creó formas esquemáticas por medio de la abstracción de los elementos lineales del número "5". Estas configuraciones mantenían unas dimensiones uniformes de dos metros de alto y uno de ancho, excepto un cuadrado de dos metros de lado. Las formas se repetían en una serie continua y estaban uniformemente espaciadas a una distancia de un metro. Iniciándose con una anchura mínima a un lado de la puerta y en el sentido de las agujas del reloj, la secuencia se interrumpía en la entrada y la ventana de la galería. Así, los límites de las paredes específicas y la disposición de las tres salas de la galería fueron determinantes para las formas dibujadas.

Los murales y las pinturas eran concebidos de distinto modo. Los murales realizados para la Galerie Ernst de Hannover en 1969, la Lisson Gallery de Londres en 1970, el Atelier de Mönchengladbach en 1970-1971, y el domicilio de Franz Dahlem de Darmstadt en 1971, presentan un enfoque similar. La propuesta escrita de Palermo para la Lisson Gallery estipula: "Una pared blanca con una puerta en cualquier sitio y una pequeña línea blanca alrededor. La pared debe tener ángulos rectos. La forma definida de la línea se rige por la forma de la pared." Es obvio que, debido a la diferente situación de la puerta respecto a la pared y las distintas formas de las paredes, cada dibujo elaborado con ese procedimiento condujo a un resultado único, y las paredes blancas adquirieron una forma independiente. Asimismo, en 1971, Palermo pintó dos paredes opuestas pero idénticas de la Friedrich Gallery de Múnich, siguiendo el contorno del alzado rectangular de la pared y la puerta. Una pared

se pintó de blanco, delineada por una franja ocre de la anchura de una mano, y la otra, a la inversa, estaba pintada de ocre con un contorno de color blanco. La superficie de la pared funcionaba claramente como el soporte de la pintura y el contorno derivaba su forma del decorado arquitectónico en el que se fusionaba.

Si en algunas obras la forma coincidía con las paredes de una estructura preexistente, en otras la forma arquitectónica se invertía. En una pieza titulada *Treppenhaus I* (1970), expuesta en la Konrad Fischer Gallery de Düsseldorf, Palermo pintó una forma que se producía por la proyección del perfil de una escalera. La superficie de la pared a un lado de la galería se convirtió en el fondo de lo que se experimentaba como una forma independiente y abstracta, pero derivada de la forma de una escalera real. Utilizando el mismo principio, Palermo realizó dos murales, *Fenster i* [Ventana], 1970, y *Fenster II*, 1971. En el primero, realizado en Bremerhaven, Palermo se apropió del perfil estructural de los montantes de la entrada de vidrio del Kabinett für aktuelle Kunst, donde se celebraba la exposición, y copió exactamente la misma forma en la superficie de la pared interior. La forma abstracta de color gris oscuro que pintó en el pasadizo subterráneo de la Maximilianstrasse de Múnich, en 1971, también se derivaba de los montantes de la ventana.

Sin embargo, en otras ocasiones, la forma se realizaba *in situ*, como en *Treppenhaus II*, 1971, en la que Palermo pintó la zona entre el pasamanos y los peldaños de la escalera del Frankfurter Kunstverein. El gris imperceptible demarcaba y revelaba las formas preexistentes de un modo definido pero sutil. Igualmente, pero con distintos resultados, para la Documenta 5, de 1972, Palermo se apropió del espacio del rellano del Museum Fridericianum de Kassel, que pintó con *Bleimennige,* una capa protectora de óxido naranja que utilizaba a menudo y se adecuaba a la perfección a sus cuidadosas consideraciones de los efectos del color. Este naranja enfático resaltaba el recinto cerrado de las paredes como un rectángulo a escala natural que, contemplado desde distintos puntos de vista, también parecía un polígono irregular. Palermo no originó esa forma ni la impuso como una superficie secundaria;

cubriendo la zona rectangular con pintura, "destapaba" la obra de arte y revelaba una forma preexistente en el contexto arquitectónico previo. La inseparabilidad del espacio real y el pintado, no solo la gran escala y el color espectacular, son las causas del gran impacto de este trabajo.

Palermo aprovechó a menudo el contexto del espacio, no solo las paredes planas del interior. En la gran sala de exposiciones de la Kunsthalle de Baden-Baden pintó en 1970 una estrecha franja azul que rodeaba el espacio en la parte inferior de una moldura en la pared, justo debajo del techo: así, el espacio envolvente se sumaba como conjunto a la forma pintada circundante. En el Edinburgh College of Art, en 1970, Palermo aprovechó el espacio existente encima de una escalera perfectamente cuadrada pintando uno de los cuatro lados de color rojo, amarillo, azul y blanco, respectivamente: en este caso, de nuevo, la forma surge a partir de y en respuesta a los dictados del espacio arquitectónico.

El diálogo entre el espacio y la forma se subraya y aclara por medio de las obras en las que Palermo alteraba tridimensionalmente el espacio. En una sala de la Galerie Ernst de Hannover, en 1969, extendió dos franjas de lino de color amarillo-naranja a un lado de la sala, entre la unión de la pared y el techo, y diagonalmente, al otro lado, entre la pared y el suelo. La sección transversal bidimensional del interior tridimensional adoptó una forma poligonal irregular y toda la sala se convirtió en un objeto. En uno de sus últimos murales, en 1973, Palermo pintó los tabiques exentos de la Kunsthalle de Hamburgo de color rojo óxido. Aquella exposición provocó las protestas del público y fue clausurada al cabo de una semana; incluso en aquella época no se entendía la idea de tratar la pared como una pintura en sí misma.

La obra de Palermo marca una nueva evolución en la historia de los desarrollos artísticos en los que la pintura ha seguido planteando cuestiones sobre su relación con la realidad observada en sentido amplio. Una pieza de 1973, creada para la sala de estar de un coleccionista privado, conecta las ideas de los objetos con las de las pinturas murales. Tres objetos verticales de madera, estrechos y rectangulares, cubiertos de lino pintado, centrados entre

el sofá y el techo, se sitúan equidistantemente para dividir la pared en cuatro secciones idénticas. Cada uno de esos tres objetos está pintado de un color: el de la izquierda de color naranja brillante, el del centro, blanco y el de la derecha, azul brillante. La pared sostiene los objetos, que, a su vez, dan vida a la pared. Dado que los objetos y la pared son inseparables de la obra de arte resultante, la totalidad se construye como una pintura con una nueva presencia espacial. Así, en los objetos y los *Stoffbilder*, la forma y el color se liberan de estar recluidos en los anteriores límites físicos y mentales de una superficie plana intermedia y se conectan al espacio ocupado por la pared, mientras que los dibujos y las pinturas murales extienden los límites del arte para coincidir con el espacio real definido por la pared. La pared sustituye al soporte tradicional de la pintura, de modo que la ficción y la realidad puedan fusionarse.

Por su concurrencia con los elementos seleccionados de la arquitectura existente, la forma en los dibujos y las pinturas murales de Palermo adquiere una renovada credibilidad. La expansión de los límites ficticios de la obra de arte para incluir las paredes circundantes –que no es en sí misma una práctica nueva– dio a Palermo otra oportunidad para liberar la forma de su subordinación tradicional al conjunto compositivo. Un grupo de formas compuestas por un cuadrado negro, un triángulo escaleno de color verde, un triángulo isósceles de color azul y un óvalo gris en forma de nube representa aún otro aspecto del tratamiento de formas de Palermo. Una serie de cuatro serigrafías que ilustran por separado esas formas, titulada *Four Prototypes* [Cuatro prototipos], se editó en 1970. Como indica el título, la serie propone un conjunto arquetípico de formas posibles, simétricas y asimétricas, geométricas como el triángulo o a mano alzada como el óvalo, con contornos regulares e irregulares. Basados en formas pintadas anteriores, los "prototipos" también existen en ediciones limitadas como objetos individuales (aunque el triángulo verde no llegó a realizarse). Las pequeñas dimensiones de estos múltiples son sorprendentes. El cuadrado, por ejemplo, mide 15,24 x 15,24 x 15,24 cm, y la nube 12,70 x 257 x 2,54 cm. Concebidos para estar directamente situados sobre la pared, se experimentan como formas aisladas en miniatura

que puntúan el espacio circundante e invitan a dirigir la mirada hacia las paredes de los alrededores: el espacio circundante se traza en los parámetros de la obra de arte.

Por su escala en miniatura y su relación directa con la pared, los "prototipos" múltiples recuerdan accidentalmente a la obra de Richard Tuttle, que también ha trabajado con pequeñas dimensiones y formas libres y aisladas. Es posible que Palermo y Tuttle no conocieran su producción respectiva hasta mucho más tarde, y que la similitud de algunos aspectos de su trabajo sea solo el fruto de distintos intereses. Mientras que las escasas formas de Palermo aspiran a la tipicidad, las más numerosas de Tuttle son específicamente atípicas. Las formas de Tuttle ponen en evidencia un análisis de las múltiples definiciones posibles que puede tener una forma aislada, según su configuración, estructura, material, color y situación espacial. La diferencia también es de grado, ya que los prototipos de Palermo solo representan una pequeña parte de su producción.

Como otros artistas que hacia 1965 empezaron de modo independiente a llegar a conclusiones parecidas, aunque diferenciadas, tanto en pintura como en escultura, Palermo reconoció la necesidad de reconsiderar sus ideas previas sobre la función y la definición de la forma. Palermo había ingresado en la academia de arte de Düsseldorf en 1962 a los dieciocho años. El contacto con la obra de su primer maestro, Bruno Goller, lo enfrentó a las configuraciones formales derivadas del cubismo y el surrealismo. La obra de Goller revela la fuente y la posible inspiración de las formas de los prototipos, aunque también indica con precisión las diferencias básicas entre el planteamiento de Palermo y el de sus precursores. Las pinturas de Goller sugieren un mundo de formas e imágenes flotantes, un universo donde se combinan la figuración humana y la abstracción. Pequeñas formas de nubes, triángulos isósceles y cuadrados aparecen a menudo en la obra de Goller, subordinadas ornamentalmente a cualquier estructura pictórica. Esas formas, que aparecerán posteriormente en la obra de Palermo, están extraídas y vinculadas al espacio literal del mundo exterior a la tela.

Las enseñanzas de Joseph Beuys en la academia fueron, sin duda, un factor importante en la evolución de las ideas de Palermo. Tras

sus estudios con Goller, Palermo se convirtió en uno de los estudiantes más destacados de Beuys durante los años posteriores hasta 1967. Como alumno de Beuys, Palermo debía ser consciente de la posibilidad de tratar la forma de un modo aislado. El papel especial que Beuys atribuía a la forma, claramente expresado en entrevistas publicadas, estaba relacionado con su visión personal sobre la función del arte. Beuys propone un arte para servir a la condición humana, y las ideas artísticas que plantea son inseparables de sus reflexiones sobre el estado de la sociedad y de la humanidad. Pensando que "es preciso presentar algo más que simples objetos",[9] Beuys, como escultor, define la escultura en sentido amplio –algo que hizo posible Duchamp– para alcanzar una serie de materiales y objetos e incluir todos los aspectos de la actividad humana que puedan beneficiar al ser humano. Beuys ha declarado que "el arte es un manera de trabajar para los hombres en el ámbito del pensamiento",[10] y que el "pensamiento es representado por la forma".[11] Así, para Beuys, la forma se equipara al pensamiento. y en su obra utiliza materiales viscosos o flexibles que tienen cierto valor de impacto, como la grasa o la cera de abejas, ya que se pueden modelar desde un estado amorfo hasta la forma, como en una analogía metafórica del proceso de pensamiento. El *Fettecke* (borde de grasa), como lo ha denominado Beuys, desempeña un importante papel en su obra. "La grasa en forma líquida se distribuye de forma caótica de un modo indiferenciado hasta unirse de forma diferenciada en una esquina. Luego pasa del principio caótico al principio formal, de la voluntad al pensamiento".[12] Los ángulos de manteca de cerdo o fieltro que aparecen a menudo en las piezas de Beuys están filosóficamente integrados en su obra, pero físicamente segregados de ella. Gracias a Beuys, Palermo no pudo evitar conocer la forma despojada de consideraciones compositivas.

La conexión entre el maestro y el alumno se entiende mejor a través de las formas particulares de los objetos de Palermo. Una forma de una de las numerosas acuarelas de Beuys, *Monumento-Uccello* de 1960,[13] se ajusta sorprendentemente a los contornos de un objeto como *Schmetterling II*, con un tallo alargado que se ensancha en la parte inferior y se acompaña de una forma de ala. El tratamiento

espontáneo de la acuarela que incluye a esa forma es característico de los dibujos de Beuys y, conscientemente o no, Palermo adaptó las delineaciones básicas de una forma fluida y pictórica, cargada de materialidad. La forma de "T" de otros objetos se relaciona con la forma de cruz que aparece a menudo en las piezas de Beuys, donde su función es también simbólica, pero la gran forma de "T" de los objetos de Palermo, construidos con piezas encontradas de madera, está despojada de cualquier contenido secundario y asociativo. Consolidados de este modo, en el exterior del marco rectangular, los objetos parecen formas poco conocidas y no tradicionales.

Palermo evitó las ramificaciones simbólicas de la obra de Beuys y concedió un significado conceptual a la forma aislada en términos estrictamente visuales. En su búsqueda por encontrar un modo de abordar la forma, su obra se puede comparar a las primeras esculturas de Bruce Nauman. En su intento por "reformar" la escultura, Nauman buscó métodos alternativos para determinar la forma. Al explicar sus primeras piezas de fibra de vidrio sostenía que el hecho de utilizar partes de su cuerpo como moldes para los codos, las rodillas o el ritmo definido por las axilas, "les daba suficientes razones para existir".[14] Un dibujo de Nauman titulado *Concrete (or Plaster Aggregate) Cast in Corner, Then Turned Up on End* (1966) revela su deseo de dotar a la escultura de una razón de ser, no como una forma evocada en la mente del artista, sino más bien como una forma regida por realidades o principios externos, aunque esos pudieran ser definidos por el artista. El interés de Palermo por el triángulo se aproxima incluso más a la idea de dibujo de Nauman que a la idea de *Fettecke* de Beuys, por su intención y carácter expresivo. En contraste con el *Fettecke* de Beuys, la masa vertical y triangular de Nauman no tiene ningún sentido fuera de los problemas del arte.

Al igual que Nauman, Palermo separaba la forma de la asociación tradicional con la imaginería representacional o las convenciones compositivas. En el proceso, restableció un terreno significativo para la pintura, en todos los sentidos del término. Sus objetos, *Stoffbilder* y murales, cada uno por distintos medios, reinterpretan la división convencional entre el espacio real y el pintado. Los objetos dotan a la forma pintada de una existencia independiente en el espacio tridimensional. Aunque son planos, los *Stoffbilder* conceden a la pintura una realidad "material" y las formas pintadas de los murales convergen con las formas que aparecen en la realidad del espacio arquitectónico. La obra de Palermo, cohesiva en cuanto a su propósito, ofrece una contribución significativa a las principales tendencias artísticas de finales de los sesenta. Aunque las preocupaciones antiilusionistas, en incluso la sustitución de nuevos materiales en la pintura sobre tela, en los objetos y los *Stoffbilder*, se pueden equiparar a las ideas de figuras tan influyentes como Stella, Flavin o Judd, los murales y pinturas se asocian a la obra de Sol LeWitt y Daniel Buren.

En un intervalo de pocos meses, LeWitt y Palermo tomaron la decisión radical de dibujar directamente sobre la pared y utilizar todo el espacio circundante, pero las intenciones que les impulsaban eran completamente distintas. Para LeWitt, "La pared se entiende como un espacio absoluto, como la página de un libro. Un ámbito es público; el otro, privado."[15] La pared presenta un contexto para la expresión de ideas que por su escala a tamaño natural se "leen" de un modo distinto que en un libro. Después de haber realizado su primer mural para una exposición colectiva en la Paula Cooper Gallery de Nueva York, en octubre de 1968, LeWitt siguió registrando las complejidades visuales de los simples sistemas lineales en función de la extensión de la pared y los recintos espaciales.

LeWitt superpone un plano determinado para un sistema de líneas en una pared específica o un espacio concreto. Desarrolló una serie básica, *All Combinations of Arcs from Corners and Sides, Not-Straight Lines*, y *Broken Lines*, (1973), por ejemplo que "fue utilizada en muchas instalaciones de dibujos en la pared."[16] Los mismos elementos se pueden recrear varias veces en distintos sitios. "No importa cuántas veces se hace la pieza, siempre se diferencia visualmente si se sitúa en paredes de distintas dimensiones."[17] o de distintas formas, según el artista.

Bernice Rose ha apuntado que en 1969 Le Witt consideró por primera vez la posibilidad de realizar un "entorno totalmente dibujado" por medio del "tratamiento de toda la sala como una entidad completa, una idea".[18] Con la pretensión de integrar su obra en el entorno, LeWitt trabaja directamente sobre la pared e incluye la superficie concreta en el dibujo. Pero aunque la pared y el espacio de la obra de este artista revelan "un lenguaje y una narrativa de las formas"[19] decidida previamente, en la obra de Palermo, los elementos arquitectónicos independientes –las paredes y el espacio que crean– dictan directamente la forma de la pieza. Palermo se aproxima a los procedimientos de LeWitt en un ejemplo aislado cuando impuso un sistema de triángulos isósceles de color azul, cada uno de 22,86 x 45,72 cm, directamente sobre la pared, en una exposición en el Palais des Beaux-Arts de Bruselas de 1970. Los triángulos se pintaron en el centro de la pared en una hilera continua alrededor de la sala rectangular, a una distancia predeterminada de 139,06 cm entre sí. Situados a intervalos regulares alrededor del espacio, los triángulos no aludían a ningún elemento estructural preexistente, ya que simplemente seguían la superficie ininterrumpida de las cuatro paredes. La pieza de Bruselas, aunque relacionada con el método de LeWitt en cuanto a la aplicación de un plan predeterminado, refuerza la distinción esencial entre los propósitos subyacentes de ambos artistas: uno preocupado por la fusión de la línea y el espacio; el otro, por la delineación y la descripción de una forma independiente.

En los murales y las pinturas de Palermo, la dependencia de la forma en algunos rasgos seleccionados de la arquitectura preexistente también se corresponde con las ideas artísticas de Buren. Buren empezó a desarrollar y aplicar sus ideas en 1968, cuando realizó obras en espacios públicos con las rayas de franjas verticales blancas y de color alternadas, de 8,89 cm de ancho, que ha utilizado desde entonces. Al explicar cómo llegó a una de sus primeras piezas para la Wide White Space Gallery de Amberes, en enero de 1969, Buren describe cómo aplicó el papel listado de la exposición al zócalo plano del exterior del edificio. Las rayas seguían el contorno del zócalo desde una boca de riego, que lo interrumpía a un extremo, hasta la puerta de entrada situada en la otra punta, y luego se introducían en la galería. Buren concluye: "La situación interior de la galería dictaba la situación de la pieza en el exterior, utilizando el único espacio disponible como resultado

de la arquitectura preexistente."[20] Su obra se extiende al exterior y se prolonga más allá del tradicional espacio artístico interior, y cada pieza se basa y se inserta exclusivamente en el contexto de una situación externa elegida. Aunque los murales de Palermo estén circunscritos a las zonas convencionales de exposición, se identifican más estrechamente con la obra de Buren que con la de LeWitt con respecto a su relación con la realidad externa. Del mismo modo que la situación y el formato del material rayado de Buren se rigen por factores externos, los murales de Palermo (excepto la pieza de Bruselas) están dibujados en respuesta a formas ya presentes en la arquitectura, tanto si se exteriorizan perfilando la pared de una galería como si introducen las formas predeterminadas de una ventana o una escalera.

En los dibujos y las acuarelas de Palermo se reconoce una preocupación dominante por la forma, por la forma que emerge en el proceso de dibujo o la pintura, a veces delineada explícitamente, otras implícita. Esas obras no ponen en evidencia las radicales soluciones de Palermo a las cuestiones artísticas que se planteaba hace una década, sino que son un testimonio de su proceso de trabajo. Según la opinión de los que lo conocieron, Palermo nunca se pronunciaba sobre su obra. Gerhard Richter, con quien Palermo colaboró en algunas obras, confirma que nunca comentaba su trabajo en términos teóricos, aunque hablaba mucho sobre arte.[21] Creía en la pintura, en la comunicación visual de ideas que no podía expresar de otro modo. Sus dibujos, que dejaban traslucir un tratamiento espontáneo del manejo del pincel relegado a la definición de la forma emergente, alcanzan toda su trayectoria, mientras que la cualidad directa e inmediata de sus piezas se mantiene y canaliza en el marco intelectual del resto de sus trabajos. En general, los dibujos representan puntos de partida para ideas aún no estructuradas, compromisos iniciales de forma y de color. Palermo hizo realidad esos compromisos en los objetos, los *Stoffbilder* y los murales que, a pesar de su corta vida, desempeñan un papel crucial en la historia del arte reciente.

## Notas

* Artículo publicado originalmente en *Artforum*, vol. XVII, nº 3, noviembre de 1978.

1 Blinky Palermo era el nombre del representante del boxeador Sonny Liston. Se dice que Joseph Beuys le comentó a Palermo que se le parecía cuando llevaba un sombrero determinado. Palermo lo adoptó en 1963 en sustitución de su nombre original, Peter Heisterkamp.

2 Véase Germano Celant, *Ambiente Arte dal Futurismo alla Body Art*, Bienal de Venecia, 1977.

3 Gerhard Storck, *Palermo: Stoffbilder 1966-1972*, Museum Haus Lange, Krefeld, 13 de noviembre de 1977 - 1 de enero de 1978, p. 12.

4 Johannes Cladders, "Einführung in die Ausstellung Palermo im Städtischen Museum Mönchengladbach", texto no publicado, 1973.

5 Donald Judd, "Specific Objects", *Arts Yearbook 8*, 1965; reeditado en *Donald Judd: Complete Writings 1959-1975*, Nueva York, 1975, p. 181-184.

6 Citado en Gregory Battcock (ed.), *Minimal Art, A Critical Anthology*, Nueva York, 1968, p. 157.

7 Registrando las nociones más originales en "Specific Objects", Judd no solo había articulado la idea de que "el espacio real es intrínsecamente más poderoso que la pintura sobre una superficie plana", sino que también había sugerido que "el óleo y la tela... así como el plano rectangular tienen una cualidad determinada y poseen límites". El uso por parte de Palermo de telas teñidas es comparable a la sustitución de la pintura por luces fosforescentes de Flavin, o la utilización de plexiglás de colores por parte de Judd.

8 Storck, *op. cit.*, p. 17.

9 Willoughby Sharp, "An interview with Joseph Beuys", *Artforum*, diciembre 1969, p. 45.

10 Achille Bonito Oliva, "A Score by Joseph Beuys: We Are the Revolution" (entrevista con Joseph Beuys), Naples Modern Art Agency, 1971, n. p.

11 Sharp, *op. cit.*, p. 47.

12 Sharp, *op. cit.*, p. 47.

13 Reproducido en Germano Celent, *Beuys: tracce in Italia*, Nápoles, 1978, p. 125.

14 Citado en Jane Livingston, "Bruce Nauman", en *Bruce Nauman*, Los Ángeles County Museum of Art, 19 de diciembre de 1972 - 19 de febrero de 1973, p. 11.

15 Citado por Sol LeWitt en *Sol LeWitt*, Museum of Modern Art, Nueva York, 1978, p. 139.

16 *Ibidem.*, p. 129.

17 *Ibidem.*, p. 130.

18 Bernice Rose, "Sol LeWitt and Drawing", en *Sol LeWitt* (nota 15), p. 32.

19 LeWitt en *Sol LeWitt* (nota 15), p. 135.

20 Daniel Buren en Rudi Fuchs (ed.), *Discordance/Cohérence*, Van Abbemuseum, Eindhoven, 1976, p. 6.

21 Conversación con Gerhard Richter, abril de 1978.

# Cómo enseñarle los cuadros a un artista muerto
## Ángel González García

Tarde o temprano, los artistas hablan; se explican. Es posible que en ello radique su ascenso y su éxito, aunque también su caída. Del artista que habla se seguirá hablando; a pesar de todo; contra cualquier evidencia de falsificación de la experiencia que dice narrar. Las palabras -ya se sabe- llaman a las palabras, y los críticos se desviven por los artistas que hablan por los codos; que no dejan de explicarse ni siquiera en sueños. Son ciertamente más fáciles de pillar y poner por escrito en un catálogo. Joseph Beuys, por ejemplo. ¡Lo que hablaba este hombre; lo que rajaba! De sí mismo y de cualquiera que se hubiera rozado con él. De Blinky Palermo, sin ir más lejos. Beuys ha escrito sobre él como sobre una de sus célebres pizarras: a su antojo; sin que nadie le enmendara la plana. Más que ningún otro de sus alumnos de la Kunstakademie de Düsseldorf, este pobre muchacho silencioso se constituye así en el mejor reclamo publicitario de su método. La índole de ese método -su nostalgia de una comunidad creadora a lo Rudolph Steiner, las explícitas y peliagudas alusiones a oscuros ritos chamánicos, o el clima de fanatismo y exclusividad que favorecía- seguramente reclamaba sacrificios humanos, y no cabe duda de que Palermo reunía excelentes condiciones para convertirse en víctima: huérfano, sin nombre, joven y hermoso, calladito... Con la brutalidad con que a menudo se manifestaba, Beuys le dijo a Laszlo Glozer: "[Blinky Palermo] se dejaba utilizar gustosamente..."[1] Cada vez que veo a Beuys "explicando los cuadros a una liebre muerta" no puedo dejar de pensar que esa liebre es Palermo. No me extraña que Hans Rogalla, al llegar a clase de Beuys dos años más tarde, le preguntara a Gislind Nabakowski: "Dime, ¿es verdad que una vez Beuys mató una liebre, aquí, en la clase? ¿Cuándo crees que volverá a matar otra?"[2] Nabakowski se echó a reír. Le hacía gracia que este recién llegado no hubiera caído en la cuenta de que la muerte de la liebre era "una metáfora". Pero la ingenuidad de Rogalla no era realmente tan ridícula como la de Nabakowski. En verdad, allí se celebraban sacrificios. Rogalla se lo había olido; había olido la sangre.

En el relato de Nabakowski encuentro un detalle chocante: Rogalla fumaba en pipa. Se la quitó de la boca para hacer su nada ingenua pregunta. Que Nabakowski lo haya recordado tiene una explicación: Beuys desaconsejaba a sus alumnos fumar en pipa; de manera que Rogalla estaba empezando a desafiar su autoridad. Palermo, en cambio, ¿no habría sido acaso más complaciente con esta singular manía del maestro? Por lo que deduzco de lo que le dijo a Glozer, eso es al menos lo que Beuys creía: "[B.P] tenía comportamientos anticuados [...] que se correspondían mejor con sus antiguos cuadros que con los nuevos [...] Era un auténtico fumador de pipa cuando se vino conmigo..." Y la conversación sigue así:

"LG: De manera que un artista de la vieja escuela...
JB: Yo enseguida le dije: 'Empieza por desprenderte de tu pipa y tus cuadros se volverán mejores'.
LG: Eso está muy bien.
JB: Sí, sí... Aquí tiene uno de los primeros cuadros que hizo conmigo..."

Se trata de la *Komposition mit 8 Roten Rechtecken*, de 1964, pero ya volveré sobre ese extraño cuadro... El caso es que hay fotografías de Palermo fumando en pipa años después de que Beuys se lo hubiera desaconsejado. Nunca dejó de acunarlo; solícitamente, desde luego; por su bien. "[B.P.] era un hombre silencioso..." Como quien dice: ya estoy yo para hablar por él; para silenciar los cuadros que había pintado antes, cuando aún se hacía llamar por el nombre de sus padres adoptivos, Heisterkamp, y frecuentaba las clases de Bruno Goller. La leyenda de Beuys -y no hablo de la que convenía a su propio trabajo, sino de la que afectaba a su liderazgo artístico y político- nos ha convencido de que allí, en la Kunstakademie de Düsseldorf, solo él contaba y todo pasaba por él, heroicamente solo frente al resto de los profesores, una caterva de incompetentes y reaccionarios dispuestos a perseguir y avasallar la buena nueva de un "arte ampliado", aunque no tanto como para incluirlos a ellos, sospechosos -como poco- de fumar en pipa. Fuera de Alemania, el peso de esa leyenda no del todo piadosa ha sido más imponente que dentro. Quiero decir que, fuera de Alemania, no se sabe gran cosa de Bruno Goller; seguramente mucho menos que de Heisterkamp... ¿Bruno Goller? Es harto elocuente que en el catálogo de aquella exposición de 1988 en el Centre Cultural de la Fundació Caixa de Pensions de Barcelona, *Punt*

*de confluència*, que se presentaba como "una crónica" de la Kunstakademie de Düsseldorf, el nombre de Goller apareciera mal escrito: ¡Grumo! A Beuys le hubiera hecho mucha gracia... Antes de que él se diera a conocer, y empezara a "enseñarles los cuadros" a niños sin nombre, como este Heisterkamp que en realidad se llamaba Schwarze, todo estaba confuso -confundido- en el arte alemán. Y por cierto que rara vez se enseñan los cuadros que "Heisterkamp" pintó en clase de "Grumo", aún a pesar de que pudieran *explicar* algunos cuadros de "Palermo". Contra toda evidencia, y vaya por delante de que no voy a intentar ahora una defensa de los cuadros de Goller, ni siquiera de los que había pintado antes de la guerra y desaparecieron en 1943 durante un bombardeo sobre Düsseldorf, las enseñanzas de Beuys se hacían en el vacío; más aún: necesitaban que nada hubiera antes de ellas, sino confusión, anonimia, desolación. Es como si Alemania, y no sólo el arte alemán, hubiera comenzado con la llegada de Beuys a la Kunstakademie de Düsseldorf en 1961. *Alemania, año cero*... Todo habría empezado por ahí, aunque no bajo la forma de reconstrucción o refundación, sino bajo la forma sobrenatural de *parusía*. Antes, pues, de que Beuys llegara de la nada, y con él llegaran los tiempos a su gloriosa conclusión, no podía haber obviamente nada, salvo lo que Beuys se había imaginado en su cabeza: sus recuerdos legendarios e indistintos de infancia y guerra. Uno de esos "recuerdos", el más tenaz y activo, y no solo el más artificioso y arbitrario, aseguraba que Beuys -propiamente- no había sobrevivido a la guerra como cualquier mortal, el pobre "Grumo" por ejemplo, sino que había regresado de una tumba remota y misteriosa, para conducir hacia la luz a una generación de jóvenes alemanes que habían nacido y crecido entre tinieblas. En Alemania aún siguen llamando *kellerkinder*, niños de sótano, a los que nacieron entre 1940 y 1945 y pasaron sus primeros años escondidos bajo tierra durante los bombardeos: pálidos, asustados, huérfanos de padre y madre... Estaban muertos antes de que Beuys los desenterrara con sus propias manos; y así tal vez ha querido el que siguieran: dócil y convenientemente muertos entre sus brazos amantísimos. De manera que no es que en clase de Beuys se celebraran sacrificios humanos, como creyó Rogalla, sino algo

más refinado y funerario: un incesante rito de muerte y resurrección; peligroso experimento que por fuerza tenía que causar víctimas, y entre ellas –precisamente– el propio Rogalla, que había estudiado en Roma con Guttuso, y este ojeroso Palermo, antiguo y anticuado discípulo de Goller. La columna de humo que se levantaba de su pipa y vemos en lo alto de uno de los pocos cuadros que se nos enseñan de "Heisterkamp": una nube negra sobre un cuerpo yacente y no sé si enterrado, contradecía seriamente los "recuerdos" de Beuys, cuyos "sacrificios" –paradójicamente– no producían humo, sino grasa, lo que no deja de maravillarme, pues grasa más que humo era quizás lo que Alemania necesitaba en 1961. Beuys no recordaba –no quería recordar– las negras humaredas que durante quince años habían seguido levantándose de las ruinas de Alemania, y no digo que no llevara razón al sustituir ese recuerdo por el de unos tártaros fuera del espacio y del tiempo, inverosímiles y providenciales; pero su razonable olvido de la historia inmediata de Alemania, que tan bien se avenía con su propia leyenda, ponía a su vez en serio peligro la eficacia de sus rituales mágicos... La magia, en efecto, pide humo; quema grasa; se recrea en la inmediatez de la tragedia. Es probable que Beuys, y me refiero al brujo que decía ser y alardeaba de poderes que están siempre sepultados ahí, en la ambigüedad de lo trágico, se hubiera hecho entender mejor entre sus "niños de sótano" hablándoles de lo que habían padecido en una Alemania arruinada y humeante, y no de aquellos tártaros que habían poblado su infancia antes de encontrárselos de carne y hueso en Crimea. No sé; nunca se sabe... Crimea era sin duda algo más que una metáfora. Los alemanes habían llegado hasta allí y conocido allí un sacrificio no menos terrible que el sufrido en los sótanos de Alemania. A lo que voy ahora es a otra cosa: a que la pedagogía de Beuys no estaba basada solo en la magia, sino que respondía además a una tenaz esperanza de modernización de la sociedad alemana. No basta con decir, como se suele, "Beuys el chamán", sino también, y por más evidentes motivos, "Beuys, el moderno". Al juzgar los cuadros de Heisterkamp le ha traicionado el adjetivo: "anticuados". No nos engañemos; había que "enseñarles los cuadros" a los niños muertos, pero siempre que esos cuadros fue-

ran... ¡modernos! Antes que nada –profesor de "escultura social", conductor de almas o líder político– Beuys ha sido un vector de modernización. ¡Había que modernizar el arte alemán: lograr que los jóvenes artistas dejaran de fumar en pipa para poder así llevar sombrero! El que Heisterkamp se calza disimula un poco la palidez de su rostro. "Palermo"; Blinky Palermo... No es un nombre alemán, pero ¿qué importaba, si Alemania había muerto? Cuando Beuys llega a Düsseldorf y mira a su alrededor, sus ojos no encuentran nada que aplaque ese deseo imperioso de ser moderno. Sus cómplices estaban fuera; lo estaban necesariamente. Beuys siempre creyó que su salvación vendría de los otros, fueran los tártaros de Crimea o todos esos artistas modernos que, como en tiempos de la Bauhaus, han tomado el camino de Alemania: Paik, Byars, Broodthaers, Panamarenko... ¡Nunca serían demasiado para "enseñarles los cuadros" a sus queridos niños muertos!

"Aquí tienes uno de los primeros cuadros que [Palermo] hizo conmigo...", le dice Beuys a Laszlo Glozer. Un cuadro muy moderno, y –¡mira por dónde!– el mejor ejemplo de la pedagogía de Beuys que alguien podría ponerse a buscar debajo del fieltro y de la grasa. Son "ocho cuadrados rojos", o ¿debería decir que son "cuadros"; que ya lo son? Bruno Goller llevaba años pintando cuadros que contenían otros más pequeños, pero tanto los unos como los otros tenían un aire anticuado, aunque solo fuera por lo que había entre ellos y los mantenía unidos: aire precisamente. En el "cuadro" de Palermo, en cambio, no hay casi nada que pueda retenerlos, salvo una palabra resbaladiza: "composición". Esos ocho "cuadrados" están dentro del "cuadro" como las etiquetas auto-adhesivas que venden en las papelerías por bloques de 6, 8, 10 ó 20. Coges la hoja de papel encerado que las sujeta y las vas despegando y diseminando. Su agrupación –su composición– es provisional. Antes de que esa clase de bloques de etiquetas movibles se vendieran en las papelerías, vendían unas cartulinas con figuras troqueladas que los niños desprendíamos para jugar con ellas. Las había en forma de soldaditos, animales, árboles y casas; tal vez las hubiera también con formas geométricas: cuadrados, por ejemplo; todo un pequeño ejército de cuadraditos de colores... Era un juego de niños; y sin embargo,

vemos el "cuadro" de Palermo y nos decimos: ha vuelto el *suprematismo*. Eso es lo que Beuys quería que viéramos o que nos creyéramos: que había vuelto esa especie de desventurado "Gengis Khan de la Pintura" que fue Kasimir Malevich, señor de los desiertos suprematistas. Beuys le tuvo casi tanta devoción como le había tenido de niño al auténtico Gengis Khan, cuyas hordas habían llegado hasta Alemania. También Malevich estuvo allí en 1927, invitado por la *Bauhaus*; y por extraño que parezca – cosa de magia– había regresado. En 1953, durante unos trabajos rutinarios de desescombro de antiguas cosas bombardeadas, apareció en un sótano de Berlin un paquete de manuscritos de Malevich.[3] Se los había confiado a un amigo alemán antes de volver a la URSS camino ya de la muerte. Depósito; sótano; tumba... De niño, Beuys había jugado a encontrar la de Gengis Khan. Ahora, el juego se prolongaba junto a esta inesperada tumba alemana de Malevich, destinado a ser enterrado y desenterrado incesantemente. El juego que le propuso a Palermo era su propio juego fúnebre, y empezaba por que "Heisterkamp" se olvidara de "Grumo", cuyo juego le parecía a Beuys el de un pintor a la vieja usanza. Indudablemente, *Komposition mit 8 roten Rechtecken* es un "juego suprematista", aunque mucho más elemental que la *Historia de dos cuadrados* que El Lissitzki diseñó para los niños de la "secta de los suprematicos". Pero eso a Beuys no le preocupaba; al fin y al cabo, Palermo todavía estaba en la escuela elemental. Y en efecto, para convertirse en un "pintor moderno" debía empezar por lo más elemental: la monocromía. Ahí tenéis cómo les "enseñaba los cuadros" a sus pequeños y despistados alumnos: enseñándoles lo que entonces había de más moderno.[4] Claro que, como ha dicho Denys Riout, la pasión por los monocromos ya se había estereotipado un poco en 1965; pero, ¿qué queréis? Ser moderno tiene sus problemas... Y en este caso –por de pronto– uno verdaderamente engorroso: ¿por qué color se decide uno? Hay quien sostiene que la primera exposición consagrada a la monocromía fue la séptima de las de Yves Klein: *Peinture Rouge*, en 1958. La revista alemana *Zéro* habló de ella en su primera entrega. El grupo "Zéro" empezó ahí; de cero. Demostrarían tanto entusiasmo por Klein como por Malevich. "Alemania, año zéro"... Cuando Otto Piene hizo recapitulación

de lo ocurrido, se explicó confusamente: "zéro" designaba "una zona de silencio y pura posibilidad de un nuevo comienzo, como en la cuenta atrás que precede al lanzamiento de los cohetes. Zéro es la zona inconmensurable en la que la vieja situación se transforma en nueva..."[5] Al dejar la clase de Goller por la de Beuys, y olvidar así que no todo el pasado de Alemania era una leyenda: que ese pasado aún seguía vivo –anticuadamente vivo– en la pintura de su primer maestro, Palermo entraba en esa misteriosa "zona cero" que Piene había dudado en definir como "posibilidad de un nuevo comienzo" o como fulminante, milagrosa "transformación de lo viejo en nuevo". Eran dos cosas distintas y hasta cierto punto contradictorias; pues una cosa es que un joven artista sienta que con él todo comienza de nuevo y otra que crea haber encontrado el lugar donde no hay que empezar *lo nuevo* para que suceda; donde lo nuevo, por tanto, sucede sin su auxilio; o sea: que al joven artista le basta con estar –como suele decirse– en el lugar y el momento adecuados. La clase de Beuys en la academia de Düsseldorf era esa "zona cero". Y lo era porque allí no solo se incitaba a lo nuevo: deja tu pipa, olvídate de "Grumo", cambia de nombre, atrévete a ser moderno..., sino que además, y sobre todo, allí se conocían y aplicaban los mágicos secretos de una transformación instantánea y completa. Esta reconciliación de las dos definiciones de Piene ya tenía de por sí algo de mágica; y la verdad es que cualquiera podría pensar que en clase de Beuys, más que enseñarse lo nuevo, se dispensaba el privilegio de ser su milagrosa encarnación. Ahí tenemos, por ejemplo, a Gerhard Richter y Sigmar Polke. No eran alumnos de Beuys, sino de Karl Otto Goetz y Gerhard Hochne; así que, ¿qué demonios buscaban en clase de Beuys? Pues precisamente algo demoníaco: los privilegios de la "zona cero". Un poco de magia nunca viene mal; y aunque no son ellos los que Beuys tiene amorosamente entre los brazos para "enseñarles los cuadros", y sin duda se las arreglaron muy bien sin él para pintar los suyos, su roce con ese maestro "diabólico" les ha rendido no pocos beneficios. "¿Qué dice Polke?", andaba siempre preguntando Beuys. Pues bien: seguramente no decía nada o hacía como que decía algo. En el cartel que en 1969 anunciaba la exposición de los "niños del sótano de Beuys" en el Städtisches Museum Trier, el nombre de

Polke ocupa una casilla vacía; y en cuanto a Richter, ni siquiera aparece en ese documento enternecedor. Está Palermo; eso sí; y Rogalla; y un tal "Staephan Daedalus", lo que demuestra que Heisterkamp no fue el único en cambiar de nombre. También está –¿y cómo no?– el pobre Verhufen. Beuys lo crucificó ese mismo año. ¡Bueno..., tal vez se dejara crucificar! La cruz es sin duda un poderoso símbolo de muerte y resurrección. A Beuys lo habían contratado en la Kunstakademie de Düsseldorf como experto en crucifijos. Lo de crucificar a sus alumnos vendría luego, aunque era perfectamente congruente con su método: la "zona cero" de su pedagogía. En clase de Beuys no había modo de distinguir entre el aprendizaje de "lo moderno" y la iniciación en el tenebroso ciclo de la muerte y la resurrección. Muchas de las "acciones" que Beuys llevó a cabo con sus alumnos sólo eran preparatorias para el martirio.[6] Ahora puedo decir que Rogalla –finalmente– no se había equivocado: allí se celebraban sacrificios. Todas esas "acciones" encuentran su conclusión, el equívoco apogeo del método, en la imagen del maestro "enseñándoles los cuadros a sus alumnos muertos". Ya resucitarán, me diréis; pero yo –¿para que engañaros?– lo único que veo ahí, entre los brazos de Beuys, es una liebre muerta y requetemuerta. El método parecía de pronto desbaratarse en su momento álgido, írsele a Beuys de las manos, y era solo que lo que ahí se ponía en escena no era quizás el ciclo de la muerte y la resurrección, sino algo muy distinto y casi más perturbador: un gesto de piedad; el gesto de piedad por excelencia: el de María sosteniendo a su hijo muerto entre los brazos. ¡Qué gran momento para ella, y que gran momento para Beuys, que seguramente había tenido que dejar tras de sí tantos y tantos muertos sin tiempo para dedicarles un instante de *pietá*...! Beuys estaba sólo en esa tragedia que había venido a representar en la Kunstakademie de Düsseldorf. ¿Y si solamente hubiera venido a eso? Sus alumnos no eran más que humildes comparsas... ¡Sí, ya sé que era un juego! Pero ¿quién no lo ha jugado de niño? "Estás muerto", nos decían. Era una vida difícil esa de muerto fingido. Uno quería meterse en el papel y parecer al menos sonámbulo.[7]

Ya os he dicho lo que hablaba Beuys. No paraba de hablar: hubiera dormido a las piedras. Esa facundia suya bien podría haber sido

un modo de inducir al trance; y sus peroratas teóricas, propiamente letanías, o mantras hipnóticos. A ese respecto, el silencio que Palermo solía guardar en clase y que Beuys no ha dejado de recordarle a Glozer –hasta tres veces nada menos– sugiere que ninguno estaba tan dormido como él; tan transido por las cantinelas del maestro. El propio Beuys reconocía que su alumno no era hombre de palabras; que prefería la música. De hecho, su *explicación* de la pintura de Palermo pasa por conceptos como "sonido", "soplo", "eco"... Es una explicación peor intencionada de lo que pueda parecer. Dejando a Palermo sin palabras, Beuys lo retiene sin embargo en el espacio sonoro –retumbante– de su método. "Es el sonido lo que resuena", dice Beuys para acabar con la cuestión; "el sonido, y no el objeto". Eco inarticulado, desmaterializado; soplo; susurro; silbido. Palermo es algo así como un pajarito escondido en la enramada del bosque donde vemos a Beuys atareadísimo. Él es quien se ocupa del trabajo duro; quien ataca y acarrea la materia. Entre tanto, Palermo se retira y ensimisma, dispensado –desprendido– de tareas productivas, puro ornato del bosque en cualquier caso. Como los lirios evangélicos, los pájaros del campo "no trabajan ni hilan"... Cuando Beuys reparte entre sus discípulos los papeles –las tareas– que cada uno ha de jugar en la grandiosa "escenificación del arte moderno" que prepara en su provecho, a Palermo le corresponde casi sin duda, uno muy lúcido, pero *sin objeto*, fantasmagórico: el de nuevo Malevich. Toda una prueba de confianza, pues Beuys ha sido –estoy seguro– muy consciente de su identidad con aquel profeta de la "no-objetividad".[8] Desde el momento mismo en que Heisterkamp le declara su deseo de transformarse en otro, Beuys tiene muy claro cuál ha de ser su papel; su tarea *sin objeto*. Y en efecto, recordad que "uno de los primeros cuadros" que pintó a su lado, *Komposition mit 8 roten Rechtecken*, sólo es una réplica de los *Ocho rectángulos rojos* de 1915 que está en el Stedelijk Museum de Amsterdam.

Conocemos muy bien el guión; no es otro seguramente que el libro publicado por Du Mont Schauberg con los manuscritos de Malevich desenterrados del sótano de la casa de los Von Riesen en Berlín. ¿A quién, sino al "niño del sótano" por excelencia, Blinky Palermo, podría haberle encomendado Beuys

un papel tan arriesgado y desesperante? Dudo que Palermo se haya leído el libro, por otra parte ininteligible; pero muchas de las piezas que hizo con Beuys entre 1964 y 1967 se *desprenden* de las ilustraciones de ese libro. Y digo que se desprenden, porque es como si Palermo, dándole en eso la razón a Beuys, hubiera copiado suavemente entre sus páginas, despegando y haciendo revolotear lo que quizás no tuviera más consistencia que el papel de seda. Papelitos de colores; pétalos secos; escamas irisadas; mariposas…[9] Todo el peso que Beuys había descargado sobre su discípulo más dócil y "manejable", la tremenda responsabilidad de revivir y prolongar los experimentos de "no-objetivos" de Malevich, ha quedado consecuentemente en entredicho: disgregado; pulverizado. Muchos de los cuadros de Palermo, y yo diría que sobre todo sus murales, parecen haber sido pintados soplando sobre ellos pigmentos volátiles que solo estuvieran ahí depositados por unos instantes, a punto de desprenderse de la superficie y formar a su alrededor una especie de aura material, más que luminosa, de campo envolvente de partículas en suspensión. Esa maravillosa inestabilidad –acentuada por el hecho no del todo casual de que la mayoría de las pinturas murales de Palermo haya desaparecido– resulta particularmente elocuente en los casos en los que utilizó minio, un pigmento que asociamos inmediatamente a una sensación de peso por ser un óxido del plomo y recubrir estructuras metálicas. Hay algo ciertamente equívoco en que una materia presumiblemente compacta y pesada como el óxido de plomo se vuelva volátil, casi ingrávida; o mejor dicho: que pueda aplomar una pared al mismo tiempo que la vuelve porosa y liviana; flotante y casi translúcida, como una cortina o un estor. Tenemos esa misma sensación dentro de las habitaciones pintadas de antiguas casas romanas, donde las paredes vibran, fluctúan, se balancean de un modo casi imperceptible. No cabe duda de que es el mismo gozoso balanceo que en 1971 Blinky Palermo y Gerhard Richter han puesto en juego en la Galería Heiner Friedrich de Colonia; sensación que aún se hace más intensa al saber que, por falta de dinero, las cabezas de bronce de Richter hubo que hacerlas de escayola y pintarlas de ese color. Las paredes que pintó Palermo siempre están tocadas de cierta ingravidez, y eso es algo del

todo evidente, incontestable, cuando adoptan forma de escaleras, como en la Galería Konrad Fischer de Düsseldorf, en 1970, o trepan junto a ellas, como en la Experimenta 4 de 1971, en la Frankfurter Kunstverein, o en la Dokumenta 5 de 1972. Pintura que sube; peso que se desprende. Son exaltantes ejercicios de ingravidez que Malevich ha ensayado una y otra vez, de modos distintos pero concurrentes. *Peso* y *masa* eran para él, y así puede leerse también en sus escritos, las cualidades más resistentes y detestables de los objetos. La misteriosa "no-objetividad" que perseguía no era probablemente sino ingravidez, volatilidad… Antes que nada, e incluso fundamentalmente, el suprematismo fue un saber de lo volátil; una voluntad y una disciplina de vuelo que no solo se manifestó en los *planiti* de Malevich –y por afinidad en los inverosímiles artefactos voladores de Tatlin o de Mitvrich– sino también en sus cuadros más convencionales, donde las figuras aparecen como a punto de despegar, de desprenderse del soporte. No estoy seguro de que Beuys se lo haya enseñado a Palermo, pero lo estoy completamente de que también a él –¿y cómo no, siendo el arte sobre todo un anhelo de ingravidez?– lo poseían fantasías de vuelo. Es fácil deducirlo tanto de su propia experiencia como soldado en el frente ruso, núcleo y eje definitivos de su vida entera, como del descubrimiento de las técnicas chamánicas de vuelo que provocó el derribo de su avión en 1942. El artefacto volador que por invitación de Beuys construyó y expuso Panamarenko en un pasillo de la Kunstakademie de Düsseldorf en 1968 no constituía un hecho aislado. Al año siguiente, Beuys invitó a James Lee Byars a montar su *Pink Silk Airplane*. Durante unos meses, esa escuela de arte casi parecía una "escuela de vuelo",[10] y entiéndase que de vuelo sin motor, por el solo impulso de alguna clase de enigmática "energía espiritual" o mental, aparentemente *sine materia*. A pesar de la bicicleta acoplada a la estructura, el avión de Panamarenko no tenía muchas más probabilidades *materiales* de despegar del suelo que el de Byars, o que los *planiti* de Malevich; y sin embargo, en ninguno de esos casos se trata de meras simulaciones. O dicho de otro modo: no son técnicamente verosímiles… *e pur si muovono!*

Esa tensión entre gravidez e ingravidez, y más aún: entre materialidad e inmaterialidad, es

característica del trabajo de Malevich. Creo que nadie mejor que Palermo ha penetrado en su radical e inquietante ambigüedad. A pesar de Malevich, el *Cuadrado negro sobre blanco* es un objeto, y casi diría que un objeto más evidente y consistente que la mayoría de los cuadros que conozco; los de los grandes pintores abstractos americanos, por ejemplo. La discusión a propósito de la pertenencia de Palermo a la tradición del constructivismo europeo o a la del expresionismo abstracto americano pasa sin duda por ahí: por el grado de consistencia *material*, de evidencia *objetual*, que podamos reconocer o queramos presumir en sus obras, sean cuadros, murales o, precisamente, "objetos"… Respecto a estos últimos la discusión resulta ociosa; pero hasta el propio Beuys parece haber creído que la pintura de Palermo estaba derivando finalmente hacia el modelo americano, aunque sólo fuera por simpatía *To the People of New York*, su última serie de cuadros. Y ya no es solo que el sonido resuene en su obra, como le dijo a Glozer, "el sonido, y no el objeto", sino que aún le dijo más: que "una construcción sólida nunca le habría interesado a Palermo"; y esto otro, que yo entiendo como una referencia al carácter envolvente de la pintura abstracta americana a gran escala: que "lo más importante para él era el hábitat de los hombres […] su manera de instalarse […] las sillas en las que se sientan…" Esto de las sillas me desconcierta un poco. Claro estaba que Palermo no había hecho "muebles", así que Beuys solo podía estar pensando que la pintura de Palermo era, como cierta música de Satie, *peinture d'ameublement*… Con todo, esas increíbles "sillas" de Palermo me traen a la memoria las que se ven en las exposiciones de Malevich. Tampoco él hizo muebles; solo algunos cacharros a los que no les viene mal del todo aquella categoría de "artes aplicadas" que tanto disgustaba a Coomaraswami. Muchos de esos cacharros son como recipientes de algo que se desprende, porque en efecto había sido *aplicado* a su superficie. Se ve muy bien en una taza de un discípulo suyo, Suetine, donde el café se está derramando antes de que se incline… Considerad en cualquier caso que lo que está ahí, dentro de la taza, a punto de derramarse, de desprenderse de ella, no es una abstracción geométrica, sino algo inequívocamente material: café caliente. En la medida en que todas esas figuras geométricas

que los artesanos suprematistas aplicaban a los objetos no acaban nunca de desprenderse completamente de ellos, la conquista de la cacareada "no-objetividad" no llega a cumplirse. Y no es sólo que no se cumpla, sino que se invierte, pues nada pone tan a la vista la consistencia de un objeto como el desprendimiento o desconchado de su cubierta exterior. Los ceramistas orientales conocen muy bien esos acontecimientos epidérmicos, entre los cuales ninguno tan expresivo como el craquelado, que deriva de un accidente claramente audible: ¡crac...! La distinción entre "sonido" y "objeto" introducida por Beuys para explicar el trabajo de Palermo es incierta; y en el caso de su famoso *Flipper* de 1965, manifiestamente absurda. Me encanta este cuadro... Debe ser porque yo también pasé una buena parte de mi adolescencia "jugando a las máquinas", como entonces se decía de un modo que aún me deja perplejo. No tanto, sin embargo, como lo que ha dicho Fred Jahn del *Flipper*: que "lo único que cuenta es la pintura", y no el hecho de que Palermo haya copiado uno de los tableros laterales de su *flipper* favorito.[11] ¡Ya se ve que Jahn no ha jugado mucho a las máquinas! De lo contrario, al ver el "cuadro" de Palermo, no podría dejar de escuchar el ruido que meten; nada armonioso, la verdad. A Beuys, desde luego, no se lo hubiera parecido. En un *flipper*, el sonido que resuena es indisociable del objeto, y otro tanto podría decirse del *Broadway Boogie-Boogie* de Mondrian, con el que algunos cuadros de Palermo han sido comparados, aunque por razones formales más que musicales.

¿Qué extraña clase de sonido será el que se ha desprendido tan completamente del objeto que lo produce que parece existir por sí solo, abstraído de su materia? Sin duda, la más irritante. Y en efecto, no hay sonido que provoque mayor desasosiego que aquel cuya fuente se nos oculta. Por el contrario, el canto de los pájaros resulta más encantador cuando nos representamos a su emisor. De hecho, no hay sonido *sine materia*: madera, metal o cuerda, salvo que lo escondamos o disimulemos. Beuys lo ha hecho francamente: forrar de fieltro un piano para sacarle un sonido desmaterializado; abstracto, como quien dice; o propiamente: ¡espiritual! Los espíritus cantaban por los pasillos de la Kunstakademie de Düsseldorf... ¡Lástima que no arrastraran cadenas! El *Flipper* de Palermo atacaba violenta e irónicamente ese

bendito silencio sin sentido; la música callada de los espíritus. Beuys no solo ha sobrestimado el silencio de Palermo, por decirlo con las mismas palabras que él mismo utilizó contra Marcel Duchamp, sino que no ha querido escuchar sus disonancias. Palermo desafinaba en aquel antro de silencio –de canto sofocado por el fieltro y la grasa–[12] en que se había convertido inesperadamente el taller de Beuys, y lo hacía reactivando el rumor de la materia, su estruendo incluso, como ocurre en un *flipper* cuando las bolas de acero chocan contra toda clase de obstáculos electrificados, casi de la misma manera que los prisioneros con las vallas metálicas que los tienen encerrados en los campos. Pese a quien pese, y a Beuys debió pesarle gravemente, pues él estaba allí para aliviar sus pesadillas, la rugiente experiencia de los Kellerkinder, nacidos y crecidos bajo una conflagración de materia como no han visto los siglos, no concordaba –no armonizaba– con el trance silencioso y reparador que los tártaros habían dispuesto para él. El propio Palermo se lo ha querido contar a Beuys con la *ofrenda* que le estuvo preparando entre 1974 y 1976 y quedó inacabada: *Für Joseph Beuys*. Está compuesta por tres placas de aluminio de distinto formato y tamaño, de las cuales solo una fue pintada por Palermo, y de ahí tal vez que se la crea a medio hacer. Toda ofrenda lo está, en cierto modo: nunca concluida del todo; prolongada; expectante. Pero ¿a qué esperaba Palermo para concluirla? Pues –seguramente– a que concluyera todo lo demás. Esta ofrenda es como un resumen de su trabajo, el rastro intermitente de un proceso en marcha; así que no quedó propiamente inacabada, sino interrumpida: *Für Joseph Beuys* es la ofrenda de un muerto. Palermo se lo ha querido contar a Beuys muy brevemente, porque aún no había mucho que contar; solo dos cosas, y en primer lugar, todo lo que a Palermo podría haberle sugerido el aluminio. Heinz Marck, uno de los editores de *Zéro*, ya había utilizado hojas de ese material brillante, pero probablemente inducido por la moda casi maníaca de los monocromos. Creo, en cambio, que a Palermo las cualidades cromáticas del aluminio le han interesado menos que las estricta y oscuramente materiales. El aluminio está asociado al calor; y lo está incluso a un calor extremo, tremendo, devastador. Las sales de aluminio constituyen uno de los componentes principa-

les de las bombas incendiarias. Son ellas las que hacen que otro de ellos –la gasolina– se vuelva pegajosa y horriblemente pertinaz. Los aviones que lanzaban esas bombas también estaban hechos de aluminio... Claro que el aluminio se emplea para cosas mucho menos destructivas, como cacharros de cocina, pero nunca deja de ser un material innoble y vagamente hostil. Su brillo es engañoso, y a la larga, muy inestable. Por si eso fuera poco, soporta mal los golpes y tiende a perder su forma. En una cocina, no hay quizás nada tan deprimente como un cazo de aluminio abollado y opaco; resulta casi imposible mantenerlo limpio y lustroso. Cualquiera que haya fregado un cacharro de aluminio con un estropajo del mismo material sabrá por qué hablo de hostilidad. Y en efecto, todas esas imperfecciones culminan en su sonido, idóneo solamente para protestar contra los abusos de los que mandan; en las cárceles, por ejemplo.[13] Su sonido destemplado e irritante recuerda el del tambor de hojalata que aporrea inmisericorde el protagonista de la novela de Günther Grass.[14]

No es el sonido el que resuena, sino la materia. Palermo se ha sentido responsable de ella; de su intempestiva resonancia, como la de un tambor metálico en medio de la noche. Al igual que la hojalata de Grass, el aluminio de Palermo es algo más que un símbolo de la desdichada Alemania moderna. Aunque haya pintado encima, claro está que aún seguía debajo de su pintura... Con todo, ¿quién podría dudar de que esa capa de pintura alivia un poco el recuerdo tozudamente material de aquella desdicha? Y más aún: ¿quién podría negar que haya sido Beuys quien le ha enseñado a Palermo a curarse de ese recuerdo por medio de la pintura? Pero ella nunca le apartó de la materia. Sus cuadros no han dejado de explorarla, aunque buscaran otras texturas suyas menos hostiles, más amables. Y de pronto, se me ocurre que su ofrenda a Joseph Beuys está, en efecto, inacabada; que le falta algo, y es precisamente la última materia tanteada por Palermo, verdaderamente palpada y manoseada a placer: las telas teñidas de colores que compraba por ahí y cortaba luego con sus queridas tijeras.[15] Faltan en su ofrenda a Beuys y van a faltar aquí porque se me acaba el tiempo, y eso que ya le había encontrado[16] un título a este episodio último: *Palermo en casa del tintorero*... Me temo, sin

266

embargo, que nunca más volveré a escribir sobre Palermo. Me pone demasiado triste. Y conste que no hablo de los cuadros, sino de algunas fotografías, como esa donde se le ve a la puerta del Kavinett für aktuelle Kunst de Bremerhaven en 1969, mucho más desoladora que las que Imi Knoebel tomó de su estudio al día siguiente de su muerte. Palermo volvió a exponer en ese *gabinete*, que tanto recuerda el *Prounenraum* de El Lissitzki, a finales de 1970 y 1971, y en ambas ocasiones Jürgen Wesseler volvió a plantar su cámara en el mismo lugar que en 1969. Tenemos así una curiosa secuencia fotográfica donde lo único constante es la estructura metálica de la fachada de la sala de exposiciones. En el primer fotograma, aquel donde Palermo aparecía fuera, no hay nada dentro.[17] La puerta está cerrada, dejando bien a la vista el calendario de la exposición. En el segundo fotograma, por el contrario, la puerta está abierta y vuelve ilegible el cartel correspondiente. Palermo ha desaparecido, pero ha dejado pintada dentro, sobre el muro de la derecha, una réplica exacta de la estructura exterior, lo que hace aún más persistente su presencia a lo largo de toda la serie, que concluye con la puerta cerrada y el cartel de nuevo a la vista, aunque de una tercera exposición, donde Palermo pintó el interior de la sala con tanta discreción que la creeríamos vacía, como en el primer fotograma. Si pasáramos los tres a la velocidad de una secuencia cinematográfica, veríamos abrirse y cerrarse la puerta de la sala, y en ese intervalo de tiempo, aparecer ahí dentro, sobre la pared de la derecha, la sombra proyectada por la estructura de fuera, o *desprendida* de ella, si os parece. Pues bien: si lo de fuera está súbitamente dentro, ¿no debería estar también Palermo incluido en esa sombra? Desde luego, no lo vemos; pero tampoco vemos *cuándo* ha sucedido el tránsito de un estado a otro. Todo sucede en un vertiginoso intervalo de tiempo; y sin embargo, al observar con más detenimiento los carteles fijados a la puerta, descubrimos que entre el primer fotograma y el tercero han transcurrido casi tres años... Esta dilatada suspensión del tiempo es lo más emocionante de la secuencia maravillosamente maquinada por Wessler. A mí al menos me trae el recuerdo de aquel monje que se quedó escuchando el canto de un pájaro en el huerto del convento, y al despertar de su encanto, se encontró con que habían trans-

currido cien años. Hay algo agridulce en este antiguo cuento sobre los poderes extáticos de la contemplación; porque, ¡qué más dan cien años que tres, o un minuto que un segundo, si el monje volvió a caer en el tiempo! Aunque, por otra parte, ¿qué placer obtendríamos de abandonar el tiempo, si no regresáramos a él? El cuento tiene tela, la verdad; y la aparición por un instante de aquella sombra sobre la pared del *gabinete* de Bremerhaven, mucho de alucinación o de fantasmagoría. El problema es que también Palermo se ha visto afectado por el tiempo acelerado de la secuencia: a pesar de la gabardina y del cigarrillo que sostiene en la mano, tiene cierto aire fantasmal. No sé si me explico... Sinceramente, no sabría deciros si se trata de un fantasma o de un muerto... Pero ya os decía que todo esto me ponía bastante triste.

Notas

1 Véase "A propos de Palermo. Entretien de Laszlo Glozer avec Joseph Beuys" en el catálogo de la exposición *Palermo. Œuvres, 1963-1977.* París: Centre Georges Pompidou, 28 de mayo-19 de agosto, 1985, p. 75-82.

2 Véase "Records de l'any 1966 fins al 1971, amb Joseph Beuys i el seu entorn", en el catálogo de la exposición *Punt de confluència. Joseph Beuys, Düsseldorf 1962-1987.* Barcelona: Centre Cultural de la Fundació Caixa de Pensions, 18 de abril-22 de mayo, 1988, p. 62-67.

3 Los publicó Du Mont Schauberg, Colonia, 1962: *Suprematismus. Die Gegenstandslose Welt.*

4 El 18 de marzo de 1960 abría en el Städtisches Museum de Leverkusen la primera exposición consagrada exclusivamente a la monocromía: *Monochrome Malerei*, que comisarió Udo Kultermann. Desde entonces, exposiciones de ese *género* se celebraron por media Europa a una velocidad vertiginosa. Solo entre 1961 y 1966 se dedicaron al *blanco* nada menos que seis, y una de ellas en Düsseldorf: *Weiss Weiss*, en 1965. Palermo expuso ahí por primera vez... ¿Quién podría sorprenderse ahora que sabe todo lo que Beuys hacía por sus pequeñines? Seguramente había visto por ellos la de Maguncia de 1961, *Plus Weiss*, y la de Hannover

de 1962: simplemente *Weiss*. Véase al respecto, el excelente libro de Denys Riout, *La peinture monochrome. Histoire et archéologie d'un genre*, Nîmes, 1966, *passim*.

5 La verdad es que, desde entonces, hemos oído tantas veces el grito agónico de ¡cero!, que ya nadie mira el majestuoso despegue de los cohetes. Ahora es oírlo y caer dormidos... "Grado cero"... El libro de Barthes lo convirtió en un lugar común y cada vez más inexpresivo: grado cero con la escritura, de la pintura, de lo que fuera. Bastaba con decirlo o escribirlo para convencerse de que todo empezaba de nuevo como por ensalmo. Algo que nunca había sido nada amenazaba con serlo todo. Hay palabras que pueden arruinar los desvelos y trabajos de una generación, y otras incluso las de generaciones y generaciones como *vanguardia*, *experimento*, *revolución*...

6 En una fotografía de Ute Klophaus tomada en 1968 [imagen de portada de este catálogo] vemos a Palermo cargando una de sus piezas como quien carga con una cruz. Es una pieza muy "moderna", que a mí me recuerda el trabajo "cinético" de George Rickey, entonces muy de moda en Alemania. La pieza de Palermo se mueve gracias a él; a su capacidad de carga. Una fotografía anterior de Ute Klophaus lo había sorprendido al pie de una cruz. Las piezas en forma de "T" que Palermo hizo a finales de los sesenta son testimonios harto probables de su martirio.

7 Tengo la misma sensación al entrar en una escuela de Bellas Artes: la fuerte sensación de que todos andan sonámbulos; de que a pesar de llevar los ojos abiertos, solo escuchan *voces*, voces de ultratumba, desde luego, pero también, y contrariamente a lo que se cree, las voces de los profesores. Las segundas son a menudo el vehículo de las primeras; así que no es extraño que los alumnos tomen las unas por las otras. Las escuelas de Bellas Artes no son, ni mucho menos, "zonas de silencio".

8 Identidad que se manifiesta asombrosamente en una misma inclinación a rodearse de discípulos y "explicarles los cuadros" por medio de diagramas: en la idéntica oscuridad de sus discursos; en cierto gusto común por los ritos de muerte y resurrección; en sus descomunales ambiciones de control y gestión del universo...

9 Algunos de sus trabajos de los años sesenta llevan ese título: *Schmetterling*, "mariposa".

10 Y de ahí el empeño de Beuys en que se nombrara a Panamarenko profesor de la Kunstakademie de Düsseldorf.

11 Véase el catálogo de la exposición *Blinky Palermo*, Múnich, Galeria Verein, 1980, p. 137.

12 Como todo el mundo sabe, la grasa amortigua el sonido de las máquinas.

13 Ahí –lo reconozco– el aluminio es a menudo el mejor amigo del prisionero; retiene su potaje; se transforma fácilmente en un cuchillo...

14 El niño de *Alemania, año cero* no es tan persuasivo como el pequeño Oskar. No sé; le falta algo... Tal vez un cazo de aluminio en la cabeza.

15 Me hubiera gustado hablar aquí de ellas, omnipresentes en su trabajo, Y sobre todo: me hubiera gustado hablar de la nueva tarea que, bajo la forma de tijeras, acomete amablemente el metal.

16 Robado, más bien; de un libro de Michel Pastoureau: *Jésus chez le teinturier. Couleurs et teintures dans l'Occident médiéval*, París, 1998.

17 Salvo el reflejo del propio Wesseler. Es un detalle que se me escapa, pero que seguramente ha de tener algún sentido. Y ahora que pienso: ¿no será que Palermo es tan poco consistente como ese reflejo fantasmagórico?

This book has been published on the occasion of the exhibition *Blinky Palermo* which was conceived by the Museu d'Art Contemporani de Barcelona and was co-produced with the Serpentine Gallery. *Blinky Palermo* was presented at the Museu d'Art Contemporani de Barcelona from 13 December 2002 to 16 February 2003, and at the Serpentine Gallery in London from 26 March to 18 May 2003.

Este libro se publica con ocasión de la exposición *Blinky Palermo,* concebida por el Museu d'Art Contemporani de Barcelona y coproducida con la Serpentine Gallery. *Blinky Palermo* se presentó en el Museu d'Art Contemporani de Barcelona entre el 13 de diciembre de 2002 y el 16 de febrero de 2003, y en la Serpentine Gallery de Londres desde el 26 de marzo hasta el 18 de mayo de 2003.

Curator / Comisaria
**Gloria Moure**

EXHIBITION / EXPOSICIÓN
MACBA

Director
**Manuel J. Borja-Villel**

Curator / Conservador
**Roland Groenenboom**

Coordinators / Coordinadoras
**Teresa Grandas**
**Debbie Grimberg**

Assistant / Asistent
**Meritxell Colina**

Registrar / Registro
**Aída Roger de la Peña**

Registrar assistant / Asistente de registro
**Marta Badia**

Architecture and installation /
Arquitectura y montaje
**Isabel Bachs**

Conservator / Restauradora
**Sílvia Noguer**

Reconstruction of / Reconstrucción de
*Himmelsrichtungen*
**Jordi Font Arnó (Coord.)**
**Luz Broto**
**Danae Díaz**
**Lluc Mayol**
**Javier Osorto**

EXHIBITION / EXPOSICIÓN
SERPENTINE GALLERY

Director / Directora
**Julia Peyton-Jones**

Chief Curator / Comisaria jefe
**Rochelle Steiner**

Exhibition Organiser / Coordinadora
**Claire Fitzsimmons**

Gallery Manager / Registro
**Michael Gaughan**

CATALOGUE / CATÁLOGO

Concept / Concepto
**Gloria Moure**

Coordination of graphic material/
Coordinación material gráfico
**Dolores Acebal**

Translation / Traducción
**Discobole**
**Andrew Landgdon Davies**

Design / Diseño
**Sandra Neumaier**
**Footmade**

Digital production /
Producción digital
**Oriol Rigat, Carme Galán**

Production / Producción
**Actar Pro**

Printing / Impresión
**Ingoprint S.A.**

Distribution / Distribución
**ACTAR**
Roca i Batlle, 2
08023 Barcelona
Tel. 93 418 77 59
Fax 93 418 67 07
info@actar-mail.com
www.actar.es

Cover photograph / Fotografía de portada
© Ute Klophaus, 2003

ISBN: 84-95951-24-X
D.L. B-8.687-2003

Museu d'Art Contemporani de Barcelona
Plaça dels Àngels, 1
08001 Barcelona
Tel. +34 93 412 08 10
Fax. +34 93 412 46 02
www.macba.es

With the collaboration of /
Con la colaboración de:

Institut für Auslands-beziehungen e. V.

Fundación GOETHE

MAC BA Museu d'Art Contemporani de Barcelona

ACTAR

## ACKNOWLEDGEMENTS / AGRADECIMIENTOS

María Alonso
Emili Álvarez
Jean-Christophe Amman
Lucy Anderson
Monika Anderson
Marina Bassano
Marie-Claire Beaud
Kristine Bell
Jordi Benito
Florian Berkthold
Mark Bodenham
Oriol Bohigas
Eva Brioschi
Marie-Puck Broodthaers
Klaus Bussmann
Barbara Catoir
Germano Celant
Ina Conzen
Eliane de Wilde
Jelmaz Dzeaweor
Heinrich Ehrhardt
Marlene Farivar
Marcel David Fleiss
Dorothee Fischer
Beth Galí
Ulla Gansfort
Ulrike Gauss
Bruna Girodengo
Siegfried Gohr
Helyn & Ralph Goldenberg
Marian Goodman
Karsten Greve
Lucius Grisenbach
Stephan Gronert
Christoph Heinrich
Frau Dr. Marianne Heinz
Martin Hentschel
Dr. Thomas Heyden
Friedhelm Hütte
Gudrun Inboden
Guy Kentger
Michael Kewenig
Udo Kittelmann
Verena Klüser
Julia Klüser
Carmen Knoebel
Imi Knoebel
Corinna Koch

Kasper König
Mario Kramer
Agnes & Edward Lee
Yochen Lempert
Gisela Lempert
Dominique Lévy
Christine Litz
Nicholas Lodslail
Veit Loers
Jean-Hubert Martin
Dirk Matten
Christine Mehring
Pia & Franz Meyer
Helen van der Meij
Barbera Michel
Linda Pellegrini
Sigmar Polke
Gerhard Richter
Alex Ritter
Mr. Ronte
Ulrich Rückriem
Leila Saadai
Giulio Sangiuliano
Babett Scobel
Sara Scharf
Amel Scheibler
Elisabeth Schmidt-Altmann
Katharina Schmidt
Kristin Schmidt
Uwe Schneede
Dieter Scholz
Dr. Christoph Schreier
Klaus Schröder
Michael Semff
Paul Tanner
Lauren Thistle
Sabrina Van der Ley
Christien Von Holst
Karin von Maur
Eva Walters
Heinz Widauer
Ulrich Wilmes
Gabriele Wimmer
Stephan Schmidt Wulffen

and to all of those who prefer to
remain anonymous / y a todos aquellos
que han preferido mantenerse en el anonimato

## COLLECTORS / COLECCIONISTAS

Albertina, Wien
Marina Bassano
René Block, London
Christie's London
Colección Helga de Alvear, Madrid
Collection Galerie 1900-2000, Paris
Collection Kunstmuseum mi Ehrenhof, Düsseldorf
Collezione La Gaia, Cuneo
Deutsche Bank Collection
Eric Decelle, Brussels
Eidgenössishe Technische Holchschule
Flick Collection
Galerie des Beaux-Arts, Brussels
Staatsgalerie Stuttgart
Hamburger Kunsthalle
Dr. H.B. von Harling, Madulain
Hauser und Wirth, Zurich
Kaiser Wilhelm Museum, Krefeld
Klüser Collection, Munich
Erhard Klein, Bad Münstereifel
Kunstmuseum Bonn
Kunstverein in Hamburg
Lergon Collection
Erik Mosel, Munich
Maria Gilissen Collection
Musée d'Art Moderne Grand-Duc Jean, Luxemburg
Musées Royaux des Beaux-Arts de Belgique, Brussels
Museum für Moderne Kunst, Frankfurt am Main
Museum Kunst Palast, Düsseldorf
Museum Ludwig, Cologne
Neues Museum, Nurenberg
Nicole Klagsbrun Collection
Schönewald Fine Arts, Xanten, Germany
Speck Collection, Cologne
Staatliche Graphische Sammlung, Munich
Städtisches Museum Abteiberg, Mönchengladbach
Westfälisches Landesmuseum für Kunst und
Kulturgeschichte, Münster
Zwirner & Wirth